U0005248

圖解台灣
TAIWAN

圖解台灣
TAIWAN

圖解台灣
TAIWAN 11

圖解台灣

民俗工藝

謝宗榮・李秀娥◎著

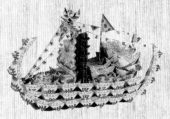
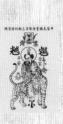

晨星出版

［推薦序］

民俗指引 ‧ 發心之作

　　民俗，簡言之，祖先以來，常民的我們，日日生活文化的直接話語表現，因此，就在你我身旁，不在遙遠的天邊，且時時可見，處處可及。然而，當今的我們未必相識，且相隔甚遠，甚而不識。究其因，諸多過往歷史因素外，欠缺方便善用的指引專書，確是主因，也是事實。

　　2005年《文化資產保存法》修訂之際，增補了「民俗及有關文物」條目與專章，確是開啟了國人長久期待的民俗文化大旗。一時，坊間、大學等，更加投入此面的開發與研究。然而，正確、簡易、方便、實用之書甚少。尤在民俗與工藝方面，更是屈指可數。今，有緣獲致《圖解台灣民俗工藝》一書，令人欣喜，更值正視，深入傾讀，確是可用尚好的指引專書。

　　是書之用，在於簡明清楚，五大分類，簡而有序，確切掌握當今台灣民俗文化生態實境，以生命禮俗、歲時節慶、廟會祭典、寺廟裝飾、信仰習俗五類，概匡細述。重要的是，文理條目，用字淺詞，親切自然，再加詳盡表列概說，以及全書珍貴現下田調考察圖例相為援引對照，一一描述，令人入境，真可謂備極發心用功之作，始有成書。

　　尚善之書，在於內涵，更在品質，方為好用。作者二人，細檢履歷之路，尤在民俗信仰，一路投入，跋涉深境，當今傳統宗教、神像信仰、道教文化、祭典儀式、宗教藝術、醮典行事，甚而工藝美術、文化資產，舉凡民俗相關面向，二人相互提攜，長達二十餘年的用功堅持，誠為醉心民俗之舉，發煌工藝之作。今於感佩之心，是為小序。

國立臺北藝術大學名譽教授

林保堯

2015 年 11 月 20 日

民俗之美與工藝之華

　　民俗工藝是民俗文化與工藝文化的有機結合，民俗文化是一個地域範圍之內，人們為了適應環境、凝聚族群所累積出來約定俗成的生活智慧，民俗工藝則是藉以具象化呈現民俗內容的工藝品項。為了具體呈現民俗文化的內涵，除了運用語言、文字之外，工藝、音樂、歌曲、戲劇等藝術手段就成為最佳的工具，也型塑出許多具有地域性色彩的獨特民俗藝術，其中民俗工藝尤其以其靜態的、具體化的藝術形式，更是受到人們的關注，而成為傳達民俗文化內涵的重要載體。

　　台灣民俗工藝的品類十分多元，所運用的層面也相當廣闊，這些工藝品除了可以根據現代藝術學或工藝學的角度，用工藝技法或材料的運用來加以分類之外，仍須依據民俗文化生態脈絡的觀點，以工藝品使用者的立場來加以理解。因此，除了典型的宗教藝術如神像、法器，以及音樂、戲劇中所運用的工藝品之外，可依照台灣漢人社會的民俗文化生態，又根據其工藝品藝術性的輕重，區分為生命禮俗工藝、歲時節慶工藝、廟會祭典工藝、寺廟裝飾工藝、信仰習俗工藝等五大類型。

　　由於民俗工藝是民俗文化的形象載體，工藝的發展包括其外在形式、技法、材質等，尤其是其造形與圖像、紋樣之呈現，都受到民俗文化的深刻影響，表達了特殊的審美觀點。台灣民俗工藝在台灣漢人民俗文化的涵養之下，呈現出傳統性、在地性、族群性、信仰性、藝術性等特質，並與台灣漢人的移民墾拓、族群發展、聚落開發等過程之間具有緊密的關連。在民俗文化的延續之下，台灣民俗工藝也發展出獨特的工藝生態，包括匠師、技

藝、材質等，而產生了諸如彩繪、木雕、石雕、磚雕、泥塑、交趾陶、剪黏、刺繡、紙紮等豐富的工藝藝術。而在這些工藝的形式之上，也廣泛運用了傳統民俗文化所傳承的豐富紋樣內容，呈現出多姿多采的藝術風貌。

　　台灣民俗工藝在台灣特殊的民俗文化涵養之下，用工藝的手段企圖傳達台灣漢人社會的常民審美觀念與審美理想，不論其外在形式是喜劇性的、優美的、崇高的，抑或是怪誕的，多喜愛以繁複的造形與高明度、高彩度的繽紛色彩，表現出一種「熱鬧」的外在形式。這種愛熱鬧的特質，除了反映出集體的社會文化心理現象之外，也間接反映出民間社會普遍追求族群繁衍、生命繁榮的生活理想，也是台灣民俗工藝的重要價值所在。從這些富有民俗文化內涵、品類眾多的民俗工藝之中，人們從而獲得一種「安身立命」的精神託付，以及生活內涵的充實感。

　　筆者自幼成長於南投市一個民俗氛圍濃厚的傳統家庭，青少年時期喜好工藝美術，大學時期考入藝術科系學習，多年來一直未忘情於藝術領域之悠遊。離開軍旅生涯多年之後，在協助內子李秀娥從事信仰民俗田野調查之餘，深埋在生命裡層的那顆民俗文化的種子因此而快速萌芽，逐漸走上民俗與工藝的探索之路。多年後，又以接近不惑的年齡，考進國立臺北藝術大學傳統藝術研究所（現名「建築與文化資產研究所」）進修，二十餘年來，民俗與工藝之研究也幾乎成為懸命下半生的不歸路。

　　《圖解台灣民俗工藝》一書的雛形，起源於 2012 年筆者主持國立臺灣工藝研究發展中心委託的一項展示研究案——「臺灣民

俗工藝圖像藝術研究」[01]，期間將筆者過去對於民俗工藝的相關探索做了一個整體性的耙梳、彙整工作，本書的內容是以這一個研究案附錄的「民俗圖像展示參考文案」為基礎，再加以補充、修訂而成。為了讓讀者能淺顯的認識台灣民俗工藝之美，主要的內容即以詞條的體例來撰寫文字，並配合大量相關圖片，以圖文並茂的方式來呈現台灣民俗工藝之美。

本書的文稿、圖片大都出自筆者之手，內子李秀娥協助部分詞條撰寫與圖片拍攝，感謝好友吳碧惠、陳進成、黃秀蕙、黃虎旗提供相關工藝圖片。本書承晨星出版公司主編徐惠雅女士之不棄惠允付梓，特別要感謝研究所業師臺北藝術大學林保堯教授惠賜序文，而在執行主編胡文青先生的戮力編輯之下，再加上美術設計 Lucas 費心賦予優美的版面，終能以優美的全彩版面來和讀者見面，這都是筆者所要致謝的。書籍即將付梓，還是要感恩在筆者漫長的探索歷程中，所有曾經提攜過的師長以及提供協助的友人，期望讀友們能喜愛我們這個「愛台灣」的微薄成果。

2016 年歲次乙未臘月吉旦

謹識於內湖耕研居宗教民俗研究室

∙∙

01──展示研究案成果於 2015 年 3 月 28 日起至 10 月 18 日
　　止，在國立臺灣工藝研究發展中心工藝文化館展出，
　　題名「藏寶圖─臺灣民俗圖像特展」。

【目次】

最完整的民俗工藝大觀
看見台灣最精采的常民藝術

[民俗工藝大觀]

民俗工藝與信仰習俗 — 242

參考文獻 — 272

【導論】

台灣民俗工藝的內涵與價值

民俗是一個地域範圍之內，普羅大眾為因應生活所發展出的約定俗成之文化模式，它是一種常民的、民間的生活態度、價值判斷與行為模式，主要是一種觀念的表達，而民俗藝術、民俗文物等則是這種觀念形之於外的具體呈現。民俗中的信仰與習俗是一個民族或地區住民，因應自然、地理及人文環境歷經長久的時間所形成的積澱。《漢書‧王吉傳》說：「百里不同風，千里不同俗。」每一個地域由於自然、地理與歷史、人文等條件背景之不同，自然累積產生不同的風俗習慣；這些風俗習慣的差異性，也都忠實地反映在品類繁多的民俗藝術現象之上。

台灣社會中人數最多的漢人族群，雖然都來自於中國大陸地區，但是在數百年來的移民開發過程中，為了因應台灣這塊不同於閩粵原鄉環境的土地，逐漸形成了具有本土特色的民俗文化。漢民族在台灣的發展可追溯自明末清初時期，先民在入墾這塊土地之時，很自然地將原鄉的信仰習俗一起帶來，但在三百多年來的社會發展與變遷之下，使得這些信仰習俗的特色由早年的「內地化」逐漸轉變成「在地化」，這種轉變

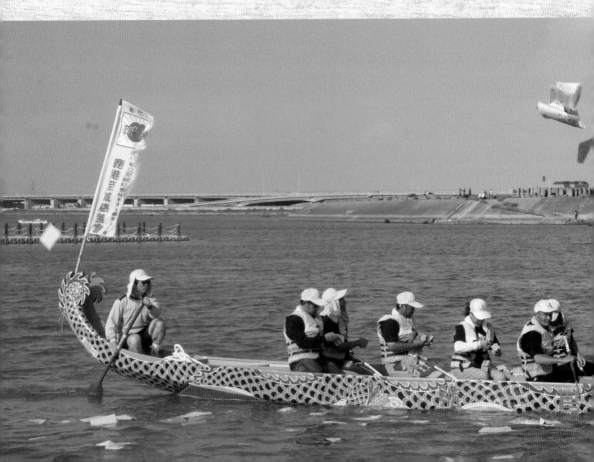

也十分忠實地反映在包括宗教信仰、生活起居等範疇中的各種民俗文物之中。

考察台灣的民俗文化，雖然在諸多社會變遷因素影響之下，形成與原鄉之間互有異同的生活習慣，顯現出各有異趣的生活心態，但在這一變動的現象之下，卻仍舊存在一種較為穩定的結構。此一文化結構應是主導人們精神生活的內在力量，也相當深刻地影響廣土眾民的生活方式及生存心態，這種文化結構所反映出的民俗精神，一方面從民俗中的諸多事項中看出，諸如：社會族群關係、聚落發展、生命禮儀、歲時節令等方面；另一方面則可以從豐富而多元的民俗藝術中得到具體的印象。文物即是文化的證物，在考察人類各種社會精神文化時，以文物為表徵的物質文化常成為重要的依據。物質文化常能深刻反映常民的生活及其精神樣態，故豐富的民俗藝術自是能具體反映常民的宇宙觀、人生觀、價值觀與審美觀，亦即人與自然、人與超自然、人與他人（社會）之間的溝通，均需經由具體的媒介物與之聯繫，這也是我們在欣賞民俗藝術、民俗文物時所不能不加以深刻認知者。

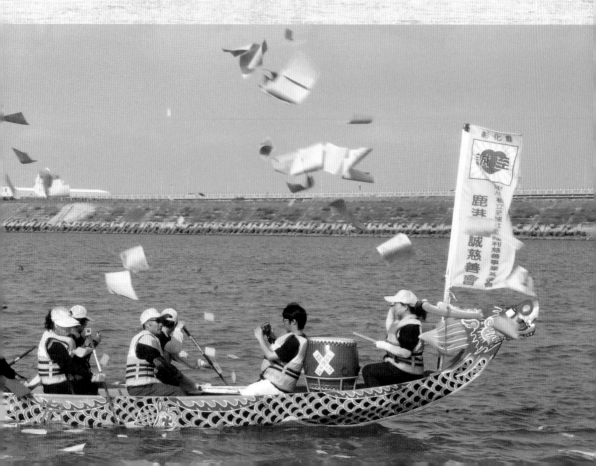

台灣民俗工藝的意義與內涵

民間文化資產

　　民俗工藝或民俗文物（folk artifacts）是一個民族具體而普遍的民間物質文化（material culture）反映出民間基本的生活方式與風土特徵，也是認識和了解生活歷史與文化根源最好的途徑[02]。在人類學「物質文化」的討論中，對文物著重在「物」本身的描述，是一個族群的社會、文化「證物」，有其一定的功能性；而在物體系的理論中視為「記號」或「符號」；也就是說要將文物的脈絡放置在原來使用的人、族群、使用情境和聚落之中，以重建其社會文化的脈絡性知識，才能彰顯其意義。而文物表面的「文」可以山川文藻、蟲魚走獸、花草樹木或日月星辰的「紋飾」解，也可能純是無意義的裝飾。但如果是一種文化的象徵符號，則可以為同一族群、社會的成員用以傳達、溝通、辨識的標誌或「款識」[03]。因此，民俗的「工藝品」或「文物」，只是一個民俗的載體，工藝品或文物所負載的民俗意義及其背後的文化脈絡，是我們在探討民俗工藝品或文物時所要深入的重點。

　　職是之故，我們可以說民俗藝術是一種反應、表現民俗文化精神內涵的藝術類型，在民俗藝術的範疇之中，藝術是形式、手段、媒介，或者是載體，而民俗文化則是內容、目的，或者是載體所要承載的標的。民俗藝術與民間藝術兩者都是起源於廣土眾民的常民文化現象，它們有相同的創作者與接受者，兩者之間本就有很大的重疊面；但民俗藝術著眼於表現民俗文化，而民間藝術除了在研究觀點上與民俗藝術不同之外，其中屬於民間藝人個

..

02 ——阮昌銳，〈概說民俗文物〉，頁31，《民俗及有關文物保
　　　存維護論述專輯》。台北：內政部，1996年。

03 ——江韶瑩，〈部落工藝美學的過渡—臺灣原住民工藝的傳
　　　統與再生〉。原住民的工藝世界研討會；台北：行政院
　　　原住民委員會，1999年。

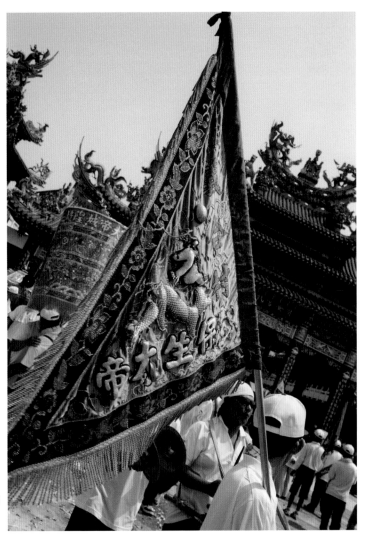

繡有龍紋的三角繡旗（台南
西港刈香）／謝宗榮攝

人創作而以表現明顯的藝術趣味為目標的部分，則是不被民俗藝
術所含括的。由是，我們也可以說，民間藝術乃是以社會文化階
層作為分類基礎之下的一項社會藝術現象；而民俗藝術則是以藝
術所要表現的內容、目的作為分類基礎之下的一個藝術類型，在
豐富的藝術世界中，與其他的藝術類型，諸如宗教藝術、政治藝
術、應用藝術（裝飾、廣告等）相媲美。

　　台灣傳統民俗工藝的技藝的類型十分多元豐富，常見有彩
繪、泥塑、交趾陶、剪黏、木雕、石雕、磚雕、刺繡、糊紙、米

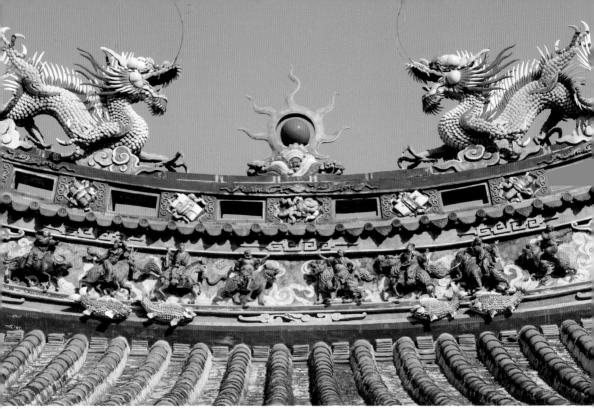

雕（捏麵）等，經常是民間用以呈現民俗文化內容的重要媒介，使得這些具有濃厚裝飾性或功能性的傳統工藝中，經常蘊含有豐厚的民俗文化意義，也成為繽紛多姿的圖像藝術。

台灣民俗工藝的類型與技藝

包羅萬象的民俗工藝

民俗藝術所關注的範圍相當廣闊，主要是根據所要表現的民俗文化類型之不同來加以區分。過去學者對於民俗的範疇與分類曾有許多不同的見解，當代中國民俗學研究前輩張紫晨在談到民俗調查時所做的分類，是較為簡單而脈絡分明的觀點。張紫晨主張將中國社會的民俗區分為四大範疇：一、經濟民俗，包括村落形成的原因、民間的各種職業團體、民間的市集貿易、衣、食、住等消費性生活方面的民俗等。二、社會民俗，包括家族和親族系統及民俗傳承、人生禮儀方面的習俗傳承、鄉里來往方面的民

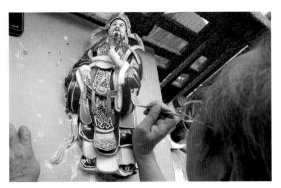
剪黏師傅細修上色。圖為許哲
彥師傅施作中／黃虎旗提供

俗傳承、歲時民俗傳承等。三、信仰民俗，包括古代信仰（原始宗教）遺跡、各種宗教在當地群眾中所佔的地位及其影響、前兆迷信及占卜、當地各種迷信職業者等。四、文藝民俗，包括民間口頭文學、民間美術、民間音樂、民間舞蹈、民間遊藝、民間工藝等 [04]。

　　台灣民俗工藝的內容繁多，根據當代民俗文化學者對於民俗的分類為基礎，並參照民間藝術學者對於民俗工藝的探討，以及工藝學、藝術學的學理，其次又考量其工藝形象呈現的具體視覺印象，並排除較為專門的宗教領域、宗教藝術。故將台灣當代所見的民俗工藝區分為：生命禮俗工藝、歲時節慶工藝、廟會祭典工藝、寺廟裝飾工藝、信仰習俗工藝等五大類型。

　　首先，「生命禮俗」即一個人由出生、成長、婚嫁到死亡的各項民俗，正如前述張紫晨民俗分類中，社會民俗項下的「人生禮儀方面的習俗傳承」。其次，「歲時節慶」即是一整年中的年節行事，從新正、清明、端午、中元到除夕的各項民俗，相當於張紫晨民俗分類中社會民俗項下的「歲時民俗傳承」。而「廟會祭典」即各地方重要宮廟所舉行的宗教性集會活動，包括進香、遶境、法會、建醮等民俗，這些廟會活動也是台灣民俗的主要文化特色。至於「寺廟裝飾」即運用於寺廟建築的各種裝飾，包括屋頂、牆壁、棟架、裝修、門窗、台基等，並運用各種工藝手法，也是台灣民俗工藝最精緻而豐富的展現。最後，「信仰習俗」為與信仰事務有關的民俗事項，聚焦於日常生活中的祭祀行為與居住習俗，乃是最貼近於一般民眾的生活之中的風俗習慣。

04 ── 張紫晨，《中國民俗與民俗學》，頁 21-25。台北：南天書局，1995 年。

台灣民俗工藝品項分類表

總類	次分類	民俗	民俗工藝品項
生命禮俗	生育禮俗	護生	絭錢、絭牌、童帽、童鞋、銀飾、金飾
	成年禮俗	做十六歲	七娘媽亭、娘媽襖紙錢
	婚嫁禮俗	迎娶	八卦米篩、八仙綵、字姓燈、禮炮籃、帶路雞、春仔花、看碗、看花、紅眠床、公婆椅、刺繡劍帶、子孫桶、金銀飾、新娘服飾、禮轎
	做壽禮俗	祝壽	八仙聯、財子壽聯、天官賜福聯、麻姑獻壽聯、壽星聯
	喪葬禮俗	殯禮	魂身、桌頭嫻、魂轎、靈厝、蓮花紙錢
		葬禮	墳塋石獸、翁仲、石筆、旗杆

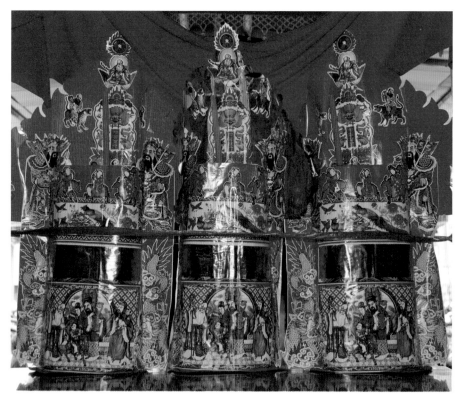

台灣北部地區紙糊三界公燈座 / 謝宗榮攝

圖解台灣民俗工藝

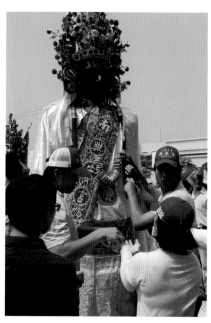

遶境中信眾索討謝將軍胸前鹹光餅呷平安 (台南西港刈香) / 謝宗榮攝

葉王交趾陶戲番抬廟角 (台南佳里興震興宮) / 謝宗榮攝

歲時節慶	春令習俗	新正	門神年畫、五福符籤
		天公生	天公金、三界公燈座
		上元	鼓仔燈、花燈、龜粿、桃仔粿、牽仔粿、龜粿模、桃粿模、牽粿模
		頭牙	四方金、甲馬
	夏令習俗	端午	香包、鍾馗像、龍舟
	秋令習俗	七夕	七娘媽亭、七娘媽神禡、娘媽襖（夫人錢）
		中元	大士爺、普陀巖、山神、土地神、翰林院、同歸所、水燈頭、水燈排、水�障血艢、經衣、法船
		中秋	月餅模、狀元餅模、土地公拐
		重陽	風箏、糕餅模
	冬令習俗	送神日	灶君像

廟會祭典	迎神活動	神駕	神轎、涼傘、搖扇
		排場	頭旗、頭燈、路關牌、虎頭牌、儀仗、繡旗、風帆旗
		陣頭	神將、神童、龍陣、獅陣、藝閣、蜈蚣閣、鼓樂架、彩牌
	祭祀禮儀	壇場	四大元帥、朱衣公、金甲神、神虎、大士爺、山神、土地神、寒林院、同歸所、沐浴亭、彩船、醮燈、醮綵、斗燈
		供具	果盤、牲盤、牲禮架
		供品	牲豚、看桌、看牲、看生
		載具	王船
寺廟裝飾	屋頂裝飾	屋脊	鴟吻、蚩尾、寶塔、雙龍搶珠、雙龍拜塔、雙龍朝三仙、雙龍護八卦
	牆面裝飾	山牆	鵝頭墜、山花
		廊牆	龍虎堵、祈求吉慶堵、瓶供、博古圖、戀番扛廟角
		前檐牆	麒麟堵、螭虎團
	屋架裝飾	頂棚	中樑八卦、藻井
		枋樑	螭虎栱、瓜筒、獅座、垂花吊籃、豎材、鰲魚雀替、戀番擔樑
		柱子	龍柱、花鳥柱
	外檐裝修	門	門神、石鼓、門枕石、石獅、門印、匾額
		窗	螭虎團、太極八卦窗
	台基裝飾	台階	護欄、御路石、台基堵
信仰習俗	祭祀習俗	祀具	香爐、薰爐、燭台、燈台、薦盒、神案、供桌、桌帷、桌堵
		紙錢	壽金、大箔壽金、解連經、摺紙蓮花
	辟邪習俗	屋宅辟邪	風獅爺、八卦牌、劍獅牌、麒麟牌、山海鎮、照牆、照屏、平安符
		聚落辟邪	石敢當、豎符

圓型木雕彩繪劍獅牌
(耕研居宗教民俗研究
室藏) / 謝宗榮攝

製表：謝宗榮

圖解台灣民俗工藝

工藝與匠師

　　就人類社會生活之基礎層面來說，工藝之存在價值即基於「需求」面與「供給」面兩者之間的互動關係而被認知。以經濟學的理論而言，乃是需求創造供給，同時供給也相當程度地影響著需求，兩者之間具有十分密切之關係；但在市場經濟的發展之下，遂逐漸使得「製造」與「消費」兩者之間的關係衍變成較為疏遠的情形。在這種情形之下，遂有「獨立」工藝生產者之出現，如歐洲文藝復興之後的工藝從業者爭取獨立之「藝術家」地位的情形即是一例。在中國工藝史上，雖然及至近代多尚未出現這種工藝生產者「獨立成家」之明顯現象，但基於技術面的演進以及社會分工的發展趨勢，工藝方面的獨立供給行為也逐漸在都會地區普遍形成，即所謂的「百工居肆」；而技藝較為優越的工匠，也在民間社會中普遍地受到尊崇。

　　在傳統社會中，「工藝」行為之進行，多賴手工為之，間有部分藉助於特殊工具、器械者，工匠本身技術方面的良窳多成為工藝品優劣的重要條件。因此，技藝優異的工匠，一般都頗受民眾的敬重，尊稱其為「師傅」或「司阜」；而在累代的技藝傳承之下，往往形成一種由技術專業而形成的「行業圈」與「行業觀點」。「百工」的區分也多以技藝之間的不同為基礎，如日治時期《安平縣雜記‧工業》載有一百條的各種「匠」或「司阜」，即是以百工所產生的行業為標準，莊伯和認為與工藝美術或器用工藝有關者有

朝天宮拜殿麒麟童子江清露作、許哲彥
修復 / 黃虎旗提供

三十七項。[05] 其中以所使用之材料為主，形成「業」者有：木匠、石匠、竹匠、銅匠、銀店司阜、錫店司阜、角梳店司阜、做籐司阜、草花店司阜、熟牛皮司阜等，共十項。而以「技術」為主者，則有：鑿花匠、畫匠、塑佛匠、裱褙匠、刻字匠、繡補匠、筆匠、染房司阜、織番錦司阜、做粗紙司阜、糊紙店司阜、做燈籠司阜、做皮箱枕頭司阜、補碗司阜、補硩補甕司阜、做甌籠司阜、做水車司阜、做轎司阜、織蓆司阜、做土籠司阜、做牛車司阜、木屐司阜、織漁網司阜、做烘爐司阜、煙斗司阜等，計有二十七項之多。足見若以工匠等製造者的行業來看，「技術」是一般最主要的認定標準，其次才是「材料」的差異。

　　若以傳統民俗工藝最集中的寺廟建築裝飾面向來說，則綜合工藝本身的材質與技法，將傳統民俗工藝區分為：彩繪、木雕、石雕、磚雕、泥塑、交趾陶、剪黏、織繡、鑄造等九大類型。其次，在生命禮俗、歲時節慶、廟會祭典、信仰習俗等民俗文化中，又有前述寺廟裝飾之外的其他工藝，主要有紙紮、版印、籐竹編、製錫等，以及捏麵、蔬果雕、牲禮裝飾等其他雜藝。

　　台灣的廟宇一向注重裝飾，因此多聘請匠藝優秀之匠師運用各種手法加以裝飾，主要的手法有彩繪、木雕、石雕、磚雕、泥塑、交趾陶、剪黏等。雖然建築裝飾技法相當多元，但在進行裝飾施作時，通常會在同一部位同時運用多種技法，使得在裝飾形式上顯得相當豐富。諸如：廟宇的交趾陶裝飾常以泥塑或剪黏方式來製作背景；所有的木雕構件按照慣例也會在木質上施以彩繪，除了具有保護木構件的功能之外，也使木雕的外觀更形多采多姿，這種外加彩繪的裝飾作法，也見於傳統石雕上。

1930 年代北港朝天宮，可見栩栩如生的彩繪門神與各類工藝裝飾 / 胡文青提供

05 ——莊伯和，《臺灣傳統工藝》，頁 26-37。台北：漢光文化公司，1998 年。

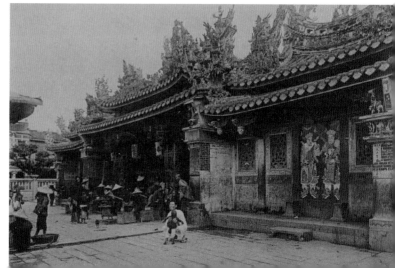

台灣民俗工藝類型

彩繪

　　彩繪藝術與傳統木構建築之間具有十分緊密的關係，昔日普遍被運用於寺廟建築與民宅的裝飾上，是普遍受到重視的傳統民俗工藝。在眾多民俗工藝中，彩繪藝術是最接近傳統文人美學與西方美術標準者，亦即藝術性較高的一類；而在傳統工藝生態中，彩繪匠師的社會地位也相對高於其他工藝類匠師。傳統建築彩繪在宋代李誡編訂的《營造法式》中稱為「彩繪作」，具有相當悠久的歷史，孔子曾說：「山節藻梲」，傳統建築學者認為就是指建築上的彩繪。由於早期廟宇多以木構為主，為了防潮、防蟲，會在木質部分塗上油漆並加以彩繪裝飾，可說是建築裝飾中十分重要的部分。

　　一般說來，整體的彩繪施作可區分為髹漆與繪畫兩部分：髹漆是彩繪的基礎工序，又稱為「地仗」，是油漆匠的主要工作。傳統作法是在基底先以石灰、麻布、生漆等打底，其作法又稱「披麻捉灰」，尤其是在柱子方面的地仗施作最慎重。繪畫又可區分為兩部分，一為木雕構件與樑枋堵頭的彩繪，一為牆堵、門神與隔扇面堵的彩繪；前者的形式偏重圖案化，主要重點在圖案之變化與顏色之運用，其中尤其以顏色採取漸層式變化的圖案最具特色，匠師稱為「化色」；後者則以人物、花鳥、走獸為主，畫師必須具備傳統書法、繪畫的功夫，一般尊稱為「拿筆師傅」，頗受到民眾尊重，是所有營造相關匠師中地位最高者。

　　帝制時期的建築彩繪有等級之分，官方甚至訂定了一套嚴格的標準，以限制彩繪顏色與式樣之使用，脫胎於《營造法式》的清代《工部工程作法則例》即有詳細的規制內容。在彩繪式樣方面，傳統中國式彩繪可分為「和璽彩繪」、「旋子彩繪」、「蘇式彩繪」

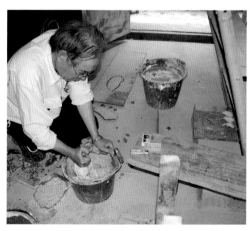

剪黏師傅「披麻捉灰」的搗麻糬灰。圖為剪黏師傅許哲彥施作中／黃虎旗提供

等三類，在彩繪傳統中亦有地位的差別。一般而言「和璽彩繪」階級最高，專用於皇城主要宮殿上，舊制禁止一般建築使用；「旋子彩繪」地位較低，多用於次要的宮殿，後來北方式廟宇也有使用；「蘇式彩繪」多見於江南廟宇與庭園民宅中，台灣廟宇彩繪即接近於蘇式彩繪風格，繪畫性較強，圖案性較弱。

　　台灣廟宇彩繪的風格約可分為「青綠彩繪」與「水墨彩繪」兩大類型。「青綠彩繪」重畫面用色，有唐宋時「北宗」的繪畫風格，常見於門神、隔扇等部位，主題以人物、飛禽瑞獸為主，除了傳統油彩的運用之外，也間接配合金箔的使用，尤其晚近新繪的廟宇多用描金手法，將整個畫面裝點得金碧輝煌。「水墨彩繪」則是將中國傳統水墨畫技法運用於建築上的作法，題材十分多元，彩繪風格帶有濃厚的清末文人畫氣息。其次較特別的為「泥金畫」與「擂金畫」的彩繪方式，通常以深棕色或黑色作底，前者以金漆或金箔作畫；後者用金粉沾貼在畫面上，再以手掌戳壓固定，並形成濃淡的層次，十分特別，但在台灣廟宇中較少見到。此外，由於民國三十八年之後，隨著國民政府和中國大陸佛教高僧遷台，北方式建築被大量引進，許多廟宇也隨之引進北方式彩繪，其主要的作法稱為「瀝粉貼金」，是在畫面地仗基底上，先依照圖案形狀以油漆擠壓黏出線條，使之具有浮凸感，然後在框線之內貼上金箔或填上各色油漆，其風格具有強烈的圖案感，近代著名的台南府城畫師陳玉峰之子陳壽彝，曾以此法繪製門神，一度造成台灣寺廟門神畫之風潮。

　　在彩繪施作的部位方面，主要可區分為牆面壁堵彩繪、樑枋木構件彩繪與門窗隔扇彩繪等。牆面壁堵彩繪集中在側面山牆上半部的山尖部位與

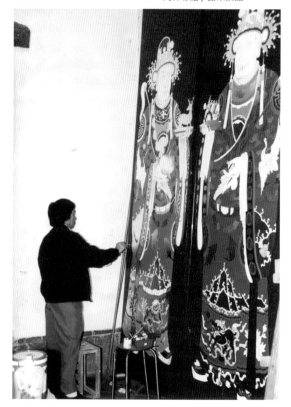

劉家正老師施作台北保安宮
門神彩繪 / 謝宗榮攝

圖解台灣民俗工藝

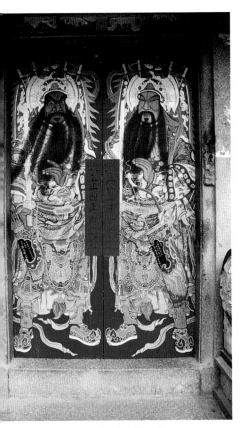

潘岳雄門神彩繪（台南三山國王廟）謝宗榮攝

殿堂內牆壁堵兩部分。山尖的裝飾，傳統多以「懸魚惹草」作為施作題材，台灣匠師稱之為「鵝頭墜」，除了以唐草紋樣為主之外，又多配合泥塑、交趾陶或剪黏手法，裝飾螭虎、磬牌、花籃或獅頭等紋樣。至於內牆壁面的裝飾，題材多以神祇故事、歷史演義與道德教化為主，常見的主題如：八仙、福祿壽三仙，以及精忠岳飛、木蘭從軍、鍾馗嫁妹、蘇武牧羊、桃園三結義等。彩繪手法多以水墨為主，亦有少數運用類似門神彩繪的乾壁畫方式，如大龍峒保安宮正殿外牆，由已故台南府城畫師潘麗水在民國七〇年代繪製的大型壁畫，已成為保安宮鎮宮之寶。

樑枋木構件彩繪作法較為複雜，主要有木雕構件上的立體彩繪與平面樑枋面板、門板上的彩繪施作兩種類型。木雕構件彩繪之施作必須配合木雕的造形，使之突顯主題內容，施作的結構部位有木造檐牆、格扇上的雕刻、窗櫺，通樑上下的通橢、獅座，樑柱之間的雀替，出檐部分的垂花吊籃、豎材、斗栱，以及內檐裝修的神龕、花罩等。平面的彩繪施作，一般有格扇面板、通樑與看橢的立面、門扇（門神），以及頂棚中樑和藻井等部位；由於是大面積的彩繪施作，所以在構圖與圖案配置上有較大的彈性，同時也因為這種大規模的彩繪裝飾，反而受到相當注目，是寺廟建築彩繪表現最精緻之處；尤其寺廟的門神畫部分，更是觀眾品評的重要目標，故彩繪匠師莫不全力以赴，尤其少數著名寺廟在重修時，匠師甚至不計成本來爭取施作彩繪的機會。

民國七十五年台灣在逐漸開放海峽兩岸探親、交流之後，許多寺廟在重建時開始大量採用運自福建的建築構件，諸如石雕、木雕、彩瓷、剪黏配件等，造成許多在地傳統工藝的衰落。在這種風潮之下，彩繪藝術由於大多需要在現場施作，因此相對於其他工藝而言，則擁有較為良好的傳承空間，也成為台灣極少數能保持在地性的民俗工藝之一。

木雕

「木雕」為工藝名詞，在傳統建築中稱「木作」，有大木、小木之分，是早期廟宇中用得最多的裝飾手法，而小木作部分在台灣稱為「鑿花」。木雕作品大致分為「閩南派」與「廣東派」。「閩南派」風格較為舒朗流暢；「廣東派」風格則講究濃密厚實，作品帶有拙趣感，尤其喜用金漆木雕，即在雕刻的紋樣上以金箔貼附（即民間所稱的「安金」），不加彩繪，成為廣東派潮州式木雕的最大特色，這種風格的木雕影響了漳州木雕的風格。

木雕的手法可分為「圓雕」、「浮雕」、「透雕」等三大類。「圓雕」為立體雕刻，作品如神像、鰲魚雀替、吊筒、豎材等。「浮雕」的手法是廟宇木雕裝飾中的最大宗，如隔扇、神龕、花罩、檐牆壁板、窗櫺等，其表現方式有高浮雕、淺（低）浮雕之分。「透雕」在台灣廟宇中用得最多，特色是背部鏤空而具有穿透性，通常用於窗櫺、隔扇等地方；台灣透雕中又有一種作成多層雕刻的形式，稱為「內枝外葉」法，一般將「枝幹」雕在內層，「樹葉」（或人物花鳥）雕在外層，上下、內外交互重疊而成，這種多層次鏤空的雕法，使畫面顯得特別豐富生動，是台灣廟宇雕刻藝術中的最大特色。台灣木雕所使用的材料一般以杉木、樟木最多，少數較為考究的則使用檜木、檀木。表現的題材有人物故事、花鳥走獸、吉祥器物圖案、文字幾何圖案等；使用的地方上自斗栱、獅座、彎栱（通橢）、雀替等，下至窗櫺、格扇、門板等。清末以後重建或新建的廟宇，常藉由財富之奉獻來表現對神明之虔敬，多在前殿前檐牆部分以花費較鉅的石雕來取代木雕，大大改變了雕刻風格，使木雕的傳承出現困境，十分可惜。

台灣廟宇的木雕施作，通常以大木匠師為主導，而大木匠師也都親自參與主要結構的雕刻，如獅座、通橢、雀替、斗栱，其餘內檐裝修部分則交給小木鑿花匠師負責，故多半只留下大木

螭虎栱──溜金斗栱（北港朝天宮）╱謝宗榮攝

圖解台灣民俗工藝

匠師名款記錄。台灣寺廟的早期木作多聘自泉州、廈門與潮州地區，其中以泉州溪底的王姓家族較具知名度，溪底王姓木匠家族的著名匠師王益順在日治時期受邀來台，留下許多優秀的作品，如艋舺龍山寺、彰化南瑤宮、南鯤鯓代天府、台北孔廟等，王益順之子姪也因此在台發展，成為著名的泉派匠師。台灣本土較著名的大木匠師，以枋寮（今板橋、中和一帶）出身的陳應彬最著名，作品有台北木柵指南宮、大龍峒保安宮、北港朝天宮等，他將漳派匠師喜用的「螭虎斗栱」發揮得淋漓盡致，使螭虎斗栱成為漳派匠師的主要標誌之一；此外，他也首先將「假四垂」屋頂與大木結構運用在寺廟建築上，而被稱為「彬司系統」。因為陳應彬祖籍漳州，故也成為漳派匠師之領導者，並授徒無數，其中以黃龜理最著名，生前曾獲得薪傳獎的肯定。其次，日治時期出身大稻埕的郭塔也頗負盛名，常與陳應彬對場施作寺廟木雕。而台南、鹿港地區的木作也相當發達，木匠除了製作寺廟裝修之外，也善於神像、神桌、神轎等製作。尤其鹿港一地名匠輩出，如李煥美、李松林昆仲在中部地區享有盛名，李松林生前亦得到薪傳獎的肯定；而施禮有神刀之譽，擅長神像雕刻，其子施至輝木雕功夫亦佳；施鎮洋生長於廟宇營建之家（其父施坤玉為傳統大木匠師），精心於木雕，亦獲得薪傳獎肯定。

此外，木雕對場施作是日治時期的特殊作法，以中軸線為主，分兩邊由兩位匠師負責，一方面拚手藝來增加裝飾的豐富性與提高匠藝水準，另一方面可以節省費用支出。著名的木雕對場廟宇，如陳應彬與郭塔分別在大龍峒保安宮與三重先嗇宮的木雕對場留下許多韻事。

石雕

台灣廟宇的「石雕」多數集中於前殿的秀面部分，石雕藝術運用的手法和表現題材與木雕大同小異，但更為豐富，有圓雕、浮雕、陰雕、透雕等，且圓雕手法比木雕使用得更多。廟宇的圓雕也是石雕最精彩的表現，題材諸如：龍柱、石獅、石鼓、石枕等。而在浮雕方面除了透雕手法與木雕類似之外，又有水磨沉花法、減地平鈒法、壓地隱起法、剔地起突法四種，各有其工藝特色。

剔地起突法即雕塑學上所稱的高浮雕，將背景深深地鑿去，而突出紋樣的主體，甚至部分鏤空，常見的題材有龍虎堵、麒麟堵、人物堵、祈求吉慶堵、御路石等。壓地隱起法即低浮雕，背景鑿去較淺，主體紋樣沒有高浮雕般浮凸，常見的題材有螭虎團爐堵、博古、四季瓶供等。減地平鈒法是將背景稍微鑿去一層而使主題紋樣露出，但突出的紋樣仍保持在同一平面上，而不似浮雕之紋樣有高低之別，此法常見於比較次要部位的石牆面裝飾，如腰堵、頂堵上的夔龍、螭虎紋樣。水磨沉花法即陰雕技法，又稱「陰刻」，其手法與減地平鈒法恰好相反，是將圖案主體部分加以鑿去，有深有淺，而紋樣低於背景，又多在表面未雕的部分用水、砂紙加以打磨使之光亮，故稱水磨沉花；此法多用於較為次要的部位，題材主要有花鳥、人物、書法文字等。透雕方式與木雕極為類似，但早期的石雕透雕風格較為樸拙，晚近由於機械工具之改善，使得石雕愈來愈顯精細，甚至可以表現以往只有木雕才能呈現的「內枝外葉」技法；通常用於窗櫺的雕刻，早期紋樣較為簡單，多以螭虎團爐或八卦賜福窗為主，晚近也有許多人物場面的窗櫺出現，但由於石雕多位於前殿正面，故人物主題多為表現戰爭場面的武齣，亦具有辟邪的意義。

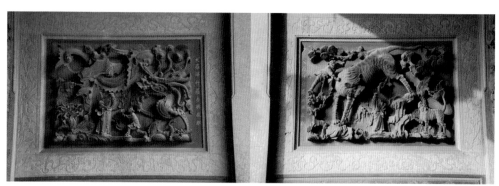

石雕龍堵—孫真人醫龍眼（鹿港天后宮）／謝宗榮攝　　　　石雕虎堵—吳真人治虎喉（鹿港天后宮）／謝宗榮攝

　　台灣廟宇石雕的材質，早年喜用來自閩南的花崗岩與青斗石，前者白黃、後者青黑，材質堅韌，所雕製的成品能歷久如新，是石雕的上材。日治之後由於「唐山石」取得不易，許多廟宇改用產於本島的「觀音山石」，也適於雕刻，但石材中的空隙

較多，且較易脆裂。傳統匠藝優秀的石匠，在製作廟宇石雕時除了多元運用各種雕鑿手法之外，也藉由不同石材的顏色特質來組合牆面，使整座牆面顯得生動。台灣寺廟的石雕作品，早期較為優秀的多來自泉州惠安，如峰前村的蔣氏家族，在日治時期留下了許多精彩的作品，其中以南鯤鯓代天府、彰化南瑤宮、鹿港天后宮的石雕作品最膾炙人口。而台灣本土的石雕產業，較著名者為觀音山下的八里鄉與澎湖兩地，都曾出現優秀的石匠，但作品多未見落款，其中僅有活躍於桃園、新竹地區的辛阿救較具知名度。

　　清代末葉之前的台灣寺廟建築較少使用石雕，除了龍柱、門鼓、石獅等圓雕之外，只有位於前殿簷牆的下半部牆堵，以及柱子下端接地處的柱珠（柱礎、柱礩），主要著眼於石雕所具有的防潮功能。近年重建或新建的廟宇，石雕的使用已愈來愈普遍，有逐漸取代木雕之勢，但為了節省成本，多在閩南雕成後運回組裝，在工藝成就上也有日漸遜色的現象。

磚雕

　　「磚雕」在台灣寺廟建築裝飾中較為少見，其作法類似石雕的「壓地隱起」與「減地平鈒」等低浮雕手法，通常在牆面上先以紅磚鋪成大面積牆堵作底，然後再加以雕刻，或是預先雕刻之後再組合於牆面上。由於紅磚質地堅硬，容易碎裂，故雕刻不易且無法像石雕一樣作較為浮凸、精細的雕刻，而都以淺刻的方式施作，高浮雕與圓雕的作法則幾乎不見。磚雕裝飾的部位通常見於寺廟前殿廊牆面堵，題材主要有神仙人物、花鳥、獅子、螭虎等。磚雕裝飾在台灣廟宇中使用得也較少，但少數僅存的也都樸拙可愛，如彰化孔廟欞星門廊牆、彰化元清觀前殿廊牆、艋舺清水巖前殿廊牆等，即存有清代留下的磚雕，其中以元清觀的磚雕較為精緻。而彰化孔廟大成殿的台基，以磚雕方式裝飾卍字不斷文，形式雖然單純，卻十分明快有力，也算是磚雕的精緻作品。

磚雕螭虎瓶供堵（彰化孔廟）
／謝宗榮攝

泥塑

台灣寺廟建築的「泥塑」裝飾，在剪黏尚未普及之前運用頗廣，從屋脊正脊堵、垂脊牌頭、山牆山尖，到廊牆墀頭、牆堵、水車堵等部位。其製作過程十分冗長且必須在現場施工；首先必須製作灰泥，方式為利用牡蠣殼、貝殼等燒成的石灰、細沙及棉花或麻絨，以一定的比例混合攪拌，再加上紅糖汁或糯米汁以增加其黏稠度，為了延緩乾燥的時間以方便塑作，也常加入煮熟的海菜汁。混合之後再用人工搗成糊狀，等到出油之後即可使用，此即傳統的「三合土」；其中石灰需先經過兩個月時間的浸泡、沉澱，才能發揮黏性，故製作過程頗為費時。等到灰泥製作完成之後即可施作，多在廟宇現場進行，如要塑作立體造形的動物或人物、花卉，就必須先以鐵線製作骨架。

一般泥塑在塑作部分完成之後，都會在表面施以彩繪，使其呈現出豐富的顏色，故也稱「彩繪泥塑」；但由於表面的色彩容易褪去，所以經過一段時間後需重繪。泥塑除了單獨製作成為裝飾之外，有時也配合交趾陶、剪黏裝飾，主要多作為人物場景的背景部分，如亭台樓閣、山峰、樹木等，表現的題材有人物故事、珍禽瑞獸、花鳥瓶供等。惟泥塑容易風化，保存不易，近年重建或新建的廟宇多以剪黏取代。

交趾陶

台灣廟宇的陶燒裝飾，以交趾陶佔大多數，也較為重要。交趾陶舊稱「廟尪仔」，在《營造法式》中被歸入「瓦作」的一部分。至於交趾名稱的由來，起源於日人多將低溫鉛釉陶稱為「交趾燒」，主要來自中國嶺南交趾地區的作法，故將台灣廟宇上的陶燒裝飾稱為交趾燒；光復之後才改稱為「交趾陶」。

台灣的交趾陶與廣東交趾的低溫陶系類似，現代的廣東石灣陶一般認為就是交趾陶的改良演化；這種低溫鉛釉陶系，起源可追溯自唐代的三彩陶（唐三彩），清代中葉由廣東、泉州兩地匠師傳來。台灣傳統建築交趾陶的製作，分為南北兩派，南部交趾陶匠師以嘉義的葉王為代表。葉王原名葉獅，字麟趾，生於清道光年間，父親葉清嶽為陶工，葉王自幼受父親啟迪，又觀摩學習

交趾陶瓶供堵（鹿港鳳山寺）
／謝宗榮攝

交趾陶瓶供堵（台北孔廟）／
謝宗榮攝

唐山來台匠師的技藝，並加以發揚光大，成為具有台灣鄉土特色的工藝品種；尤其葉王善於運用「胭脂紅」與「寶石綠」釉色，是其他鉛釉低溫陶系所罕見，被日人譽為「台灣絕技」，其作品曾在大正年間受推薦參加日本舉辦的國際博覽會。葉王生前是否授徒無法考證，但近代嘉義、台南地區的交趾陶匠師幾乎都受到其作品的啟發，成為葉王的傳人，較著名的為已故的薪傳獎得主林添木，林添木又傳徒甚多，成為當代台灣交趾陶藝的最大支派。

北部的交趾陶匠師較著名者，為清末自廈門來台的柯訓及其徒弟洪坤福，尤其洪坤福將師傳技藝發揚光大，其交趾陶作品遍布北台，其中較著名的有大龍峒保安宮、艋舺龍山寺等。洪坤福授徒甚多，較著名的如陳天乞、江清露等人。這派匠師的風格與葉王派有很大的不同，主要的特徵是人物軀幹較為修長，姿態變化較大，而葉王一派則較注重人物神情的塑造；其次是昔時北派的交趾陶在製作過程中，常以釉上彩的方式燒製，或是以熟釉直接彩繪後即完成，稱為「淋漿」，不似南派在素燒之後以生釉施彩二次燒製，因此經過一段時日的風雨侵蝕之後，常導致表面的釉彩脫落。洪坤福一派的交趾陶匠師與葉王一派作法不同的是，他們多兼作剪黏裝飾，而與南部地區日治時期來台的剪黏匠師何金龍並稱為「南何北洪」。除此之外，來自泉州的蘇陽水與台北人陳大廷（豆生）都是製作交趾陶的好手，同時也善於剪黏製作。

交趾陶的製作結合了雕塑、彩釉與燒製等技法，製作不易且工序相當複雜，失敗率頗高，故昔時常被視為建築物的主要裝飾工藝指標與主人財富之象徵。交趾陶的製作首先必須慎選陶土，經過煉製後加以雕塑造形，然後先素燒，再上釉進行第二次燒之後才算完成。由於傳統僅用簡單的覆燒，即在陶塑品上覆以薪材、木屑或粗糠燒製，成品失敗率很高；加上必須在寺廟現場製作，過程十分辛苦，因此被視為建築裝飾的精華之一。也有廟宇在交趾陶、剪黏方面採取類似木作的對場施作方式，如日治時期大正年間大龍峒保安宮重修之時，交趾陶與剪黏即由洪坤福與陳大廷對場施作，迄今在保安宮前殿左右護室的水車堵上，仍保存著兩位匠師的精彩作品。

交趾陶裝飾通常用於屋頂瓦飾、檐下、壁堵等部位，題材多為人物、博古、龍虎瑞獸等，顏色渾厚樸拙、造形流暢優美，但因極易風化，不利保存。近代在燒窯技術進步之後，交趾陶的燒製技術已提升很多，可以預先在窯場燒製，但因為製作過程有一定的困難度而使得工資居高不下，故許多寺廟仍以製作較易的剪黏取代。近年由於本土文化的復興，交趾陶再度受到重視，少數經費充裕的廟宇再度用交趾陶來裝飾，甚至也被單獨作成工藝飾品，廣受歡迎。

剪黏

剪黏裝飾工藝在清末日治初期，從廣東潮州與廈門地區傳來，在很短的時間之內便流傳全台，成為日治之後台灣寺廟屋頂與牆堵上的主要裝飾手法，相當程度地取代傳統交趾陶與泥塑裝飾。「剪黏」是一種泥塑加鑲嵌的塑作，先塑後剪與黏，在灰泥主體上以各色碗瓶等磁片或玻璃碎片鑲黏貼附，是閩粵式廟宇裝飾的最大特色。剪黏通常都位於屋頂中脊上方與尾端的牌頭、屋檐下牆面上端的水車堵，以及廊牆等部分，其中以正脊上的蚩尾與垂脊牌頭的人物故事主題份量最大也最受矚目。其題材有神仙、辟邪物、故事人物等，多以左右對稱方式分布，將一座廟宇屋頂裝點得熱鬧非凡，更成為台灣早期聚落中十分具有特色的天際線。

台灣的剪黏裝飾工藝自日治時代開始興盛，主要受到潮州匠師何金龍與廈門匠師洪坤福的影響。何金龍的作品主要分布在南部地區，其剪黏作品精雅細緻，尤其在武將的戰甲邊緣部分以細長的陶片點綴是為主要特色。何金龍的剪黏作品以台南佳里金唐殿、學甲慈濟宮最著名，其中一部分為傳人——台南人王石發與王石發之子王保原的重修之作。洪坤福作品則在中、北部地區較多，其剪黏作品人物身軀修長，與其交趾陶背景類似。洪坤福剪黏作品分布相當廣，如北港朝天宮、艋舺龍山寺等，近代多為其徒江清露等人所重修。除此之外，台南安平的洪華也是剪黏名匠，其門徒甚多，以葉鬃為首的葉氏剪黏家族較著名，近代南部地區的寺廟剪黏泰半是其門派下的作品。

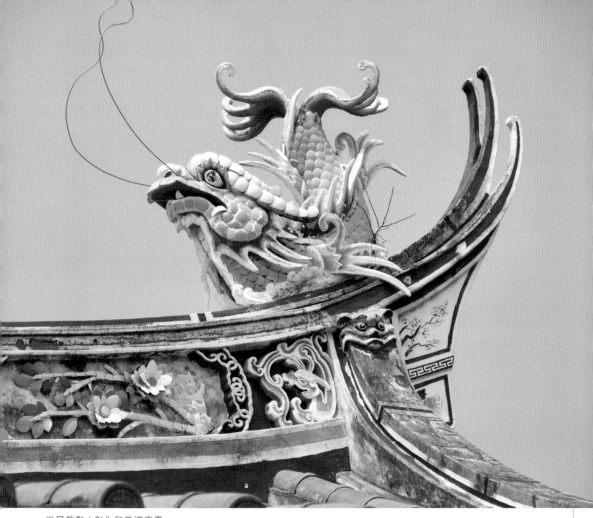

蚩尾剪黏 (彰化和美道東書院) / 謝宗榮攝

台南地區因為何金龍精緻匠藝的影響，寺廟對於剪黏工藝之重視甚於台灣中、北部，而何金龍的傳人王石發及其子王保原更將剪黏工藝發揮到極致。因此，傳統在屋檐以下多作交趾陶的牆面，在台南地區反而常見以剪黏取代；這個部位的剪黏，因為容易趨近觀賞，所以製作得特別精巧，其題材多以歷史演義的場景為主，如《三國演義》中的「甘露寺」、《七俠五義》中的「白虎堂」等。

傳統剪黏所用的瓷片以陶瓷碗片剪製，惟近代廟宇剪黏為求方便，多以較易成形的玻璃片或壓克力片取代傳統陶瓷碗片，雖然外觀上顯得更為精緻、華麗，卻失去了早期剪黏樸拙有力的趣味。

織繡

「織繡」多用於廟宇中的錦飾部分，通常以紅底或黃底色線繡成，並大量採用金線以及高繡手法呈現，以產生層次感與金碧輝煌的效果，其風格接近「潮繡」。織繡成品通常有桌帷（桌裙）、八仙綵、簾幕，以及神明衣飾、大旗、涼傘等；其中以位於

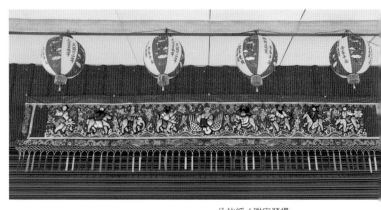

八仙綵／謝宗榮攝

神龕部分的幛簾和門楣上的八仙綵較受矚目。

台灣早期使用的布料，除了少數由婦女利用農閒以手製織布機紡織布料之外，大多數都靠外地供應。而這類絕無僅有的綾羅綢緞等高級布料，幾乎全用在喜慶之上，尤其用以妝點先民所崇敬的民間信仰諸神及廟宇。為了襯托出金碧輝煌的氣氛，台灣民間信仰文物錦飾的製作，通常以刺繡手法為主，並以「齊針」或「搶針」以及「盤金」或「平金」等數種繡法交互運用；且使用大量的金銀線為素材。在裝飾題材方面，除了民俗人物（如八仙）之外，花鳥走獸都是常見的素材。受限於布料來源等因素，台灣早期民間刺繡的技法與風格也延續大陸浙粵一帶的傳統。浙江的刺繡以「甌繡」最為有名，甌繡產於浙江甌江旁的溫州，故又名「溫繡」。它的歷史相當悠久，相傳早在明朝已相當發達。最早以繡官袍、龍袍、壽屏及廟宇應用的繡品為主，內容有人物、花鳥、山水等。甌繡的特點是：構圖精鍊，文理分明，針腳整齊，針法多變，繡面光亮悅目，色澤鮮豔調和，動物羽毛輕鬆活潑，人物、蘭竹都繡得精巧傳神。產自廣東的刺繡品種「粵繡」，其藝術特點是：花紋繁縟，喜用百鳥、雞等為題材。色彩濃豔，對比強烈，具有明快熱烈的藝術效果。而廣東東部潮州地區的刺繡，別稱「潮繡」。它喜用金線，以產生金碧輝煌的效果。並在花朵或鳥獸形象的局部先繡以綿線或墊以棉花，形成高

繡，產生淺浮雕的層次感，別具特色。台灣的傳統刺繡工藝主要傳承自福建的泉州與漳州兩地，普遍運用甌繡、粵繡、潮繡等技法，並特別喜愛將繡面中的人物、動物與文字部分以棉絮墊高，而成為風格突出的「高繡」風格，盛行於八仙綵、道服與宮廟、陣頭的各式旗幟。

鑄造

「鑄造」手法多用於香爐、鐘、神像等祭祀用具，裝飾性較弱。但近代也有少數廟宇引進鑄造技術作為裝飾手法者，通常見於牆壁的大型浮塑，或是欄杆的設置方面；較著名的例子如三峽長福巖祖師廟，在已故李梅樹教授主持的重建工程期間，曾聘請當代著名雕塑家從事一系列的鑄銅作品，包括神像、壁飾等；而艋舺龍山寺前殿除了銅鑄欄杆之外，一對由名匠洪坤福所設計的銅龍柱，已成為龍山寺的主要特徵之一。

紙紮

紙紮工藝主要乃是一種結合紮竹與糊紙的工藝，因此也有研究者將其視為「竹紙工藝」的一種，而其他相似的類別尚有紙傘、紙扇、花燈、風箏等。紙紮工藝在台灣民間通稱為糊紙、紙糊、糊紙厝等，稱呼從事紙紮工藝的匠師為「糊紙師傅」或是「糊紙仔」，而匠師行內則稱呼這門工藝為「紙路」。在台灣眾多的傳統工藝中，由於糊紙工藝的製作，大都與信仰習俗有關，並且具有相當鮮明的儀式功能，一旦儀式結束之後隨即付之火化，鮮少被保存下來，故對一般民眾來說，總是存有一種濃厚的神祕感。

以祭祀為主的傳統紙紮工藝，其主要功能乃是在祭祀活動中做為一種具體的媒介，因此其類型與功能也可根據祭祀的性質來加以區分。在台灣的傳統佛、道二教信仰中，通常將祭祀的性質區分為紅、白或紅、黑兩大類型，「紅事」祭祀主要的目的是為民眾進行祈福、解厄，而「白事」祭祀則是為亡者進行超度。因此紙紮工藝也可區分為「紅事用紙紮」與「白事用紙紮」兩大類。紅事紙紮主要見於民間祭神、建醮、普度時的各種紮作，和在各

種喜慶類的生命禮儀行事中，以及各種驅煞、補運等諸般法事中，品類十分眾多；而白事紙紮則專指喪事或「做功德」法事所用的各種用品，種類較為單純。

紅事紙紮工藝的品類相當多，可細分為神祇祭祀用、喜慶用、驅煞補運用等三大類。神祇祭祀用的如：代表天公與三界公或上天神明的燈座，送王遊天河所用的王船，請神暫駐所用的紙糊宮殿（如三清宮、三界亭），普度放水燈所用的紙燈厝、紙船，以及代表神明的各種神像（如三清道祖、王爺、大士爺、普陀岩，以及山神土地、護壇官將之類的「帶騎」紙像）等；喜慶所用較為常見的有：成年禮中所用的七娘媽亭，結婚拜天公時所用的燈座，以及昔時祝壽用的八仙獻壽、福祿壽三仙紙像等；驅煞補運所用的紙糊工藝品主要有「過關煞」中的紙關，補運用的替身紙像等。

目前在品類眾多的紅事紙糊工藝品中，尤其以建醮普度所用的各項紮作神像、屋宇宮殿，以及成年禮與七夕祭祀七娘媽所用的「七娘媽亭」，在造形上較為繁複，所需之功夫亦較為繁複，故最受民間所重視；尤其醮典時置於醮場或普度場之外的各種帶騎紙像，神祇座下的各種動物，十分講究其形體與姿態，頗需一定的技術以及製作經驗，常成為民間評定紙紮藝人功夫高低的標準所在，因此最受糊紙匠師所重視。在建醮、普度等祭典儀式中之所以使用紙紮神像，其目的主要是因為所請之神祇皆為暫時性者，一旦儀式結束之後即須送回天上，因此以紙糊來製作以利燒化亦較為經濟。這些紙糊神像在儀式期間都被信眾視為神祇之化身，故在儀式開始之初即須由道士或法師進行開光點眼加以聖化，也反映出民間藉形賦神的信仰觀念。

白事所使用的紙紮工藝品種類較為簡單，主要為喪禮以及做

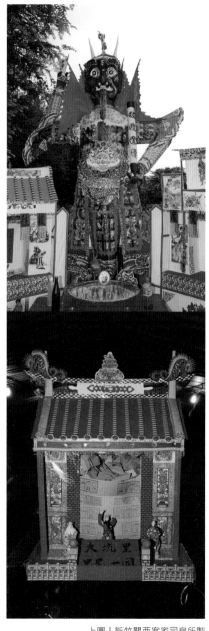

上圖｜新竹關西客家司阜所製作的紙糊大士爺像／謝宗榮攝
下圖｜造型華麗的紙糊水燈頭（宜蘭頭城中元普度法會）／謝宗榮攝

功德法事兩種用途。在喪禮中所用的有各式各樣的靈厝、魂轎、紙人、紙車等，以及各種燒化與亡者的各種日用家具等；做功德法事中所用的，常見的有「做旬」以及「打城」法事所用的紙城、功曹庫吏紙像等。在這類白事紙糊工藝品中，以靈厝最受矚目。紙糊靈厝的用途主要是燒化給亡者在陰間居住使用，故在造形上匠師早期多根據傳統漢式木構建築式樣為藍本來製作，有時亦參考他人做得較好的構想然後再予改變，靈厝內部的配置，有時由雇主主動提出意見，有時則由匠師自行安排。

　　白事紙紮工藝的品類雖較為單純，但由於死亡是人生最終的大事，再加上台灣民間的死亡觀念使然，喪事所用的諸般紙糊工藝品在數量上使用得頗多，常成為紙糊匠師最主要的生計來源。近十年來在政府執行環保政策的影響之下，台灣主要都會地區在喪事時，使用紙紮工藝品者已較昔日減少許多，但在鄉間地區糊紙厝仍相當普遍，甚且因為經濟的富裕，使得靈厝之形體有愈加龐大豪華之趨勢。

　　紙紮工藝所使用的技術主要為紮縛與糊貼，故民間稱為糊紙，而工藝學上則稱為紮作；在製作過程中，除了竹材整理使用刀具，以及裝飾時使用剪刀剪紙花之外，全程均由匠師徒手進行而不再藉助任何工具。由於紙紮工藝成品在使用之後終要火化於無形，且如喪事中所用之諸紙糊品，均需在短時間之內完成，故在製作的工序上方面，在眾多工藝品類中是較為簡單的一種，製作過程所需要的時間也不多。因為必須因應快速供應交件的需求，又得兼顧工藝品的造形與作工，故紙紮工藝比起其他信仰相關的工藝品來說，更講究匠師手上的功夫。也因為這種特殊的功能與需求，使得紙紮工藝品在顏色方面多偏用鮮豔、對比強烈的色調，亦即使用高彩度、高明度的色彩，來賦予作品的視覺基調，也反映出台灣民間喜愛熱鬧的心理。

　　由於台灣民間信仰特別重視神、鬼、祖先之祭祀，因此對於與祭祀相關的工藝品也頗為重視，不論是紅事的建醮、普度，抑或是白事的喪禮、做功德，在經濟條件許可之下，民眾莫不盡其所能以最精緻的工藝品來表達這種敬神或慎死的信仰心理。在眾多祭祀工藝品中，紙紮工藝源於製作與使用的時間短暫，且均需

於事後燒化，故逐漸演變成以糊紙作為主要的表現技法，也形成了紙紮工藝品顏色對比強烈、造形多樣的特色，堪稱為相當具有民俗趣味，且反映出民俗藝術特質的民間工藝。

台北永和保福宮慶成圓醮普度筵中的紙糊看生 / 謝宗榮攝

版印

在現代照相製版印刷技術尚未普及之前，版印是民俗工藝運用十分普遍的技藝，主要的形式為木板印刷。印刷術是中國古代主要的發明之一，最早運用於書籍的刊印，後來也被使用於民俗工藝中，常見的有門神、年畫、神像、符令、金紙等。版印工藝製作是在木板上雕刻左右相反的文字和圖案，在印版刷上塗刷顏料後，以棉、宣紙榻印而成；若是多色的版印工藝，則必須根據所需要的顏色數量雕製印版，然後在層層套印而成，成為傳統漢人社會中相當普遍而具有濃厚民俗趣味的工藝。而在台灣除了傳統的門神、神像、符令、金紙等之外，版印工藝也被運用於紙紮工藝的配件製作，如紙厝、神像、紙糊燈座等，但目前多已被現代機械印刷所取代。

布質版印天師鎮宅符（高雄彌陀靜乙壇）/ 謝宗榮攝

籐竹編

以籐皮或竹篾為素材而編織成器物，是台灣民間十分普遍的生活工藝，常見的器物如提籃、簍筐、斛觔等。籐竹編也被運用於民俗中而成為常見的民俗工藝，諸如婚禮中迎娶用來辟邪的八卦米篩，盛裝婚禮用品的禮籃等。

製錫

錫器的運用普遍見於台灣民間的祭祀文化中，由於錫諧音「賜」，具有賜福之意，故普遍受到民間喜愛，成為祭祀器具的

圖解台灣民俗工藝

主要材質，也使製錫成為頗為獨特的民俗工藝。台灣民間俗稱製錫工藝與錫匠為「打錫仔」，主要運用的技法為剪裁、錘打、焊接等，利用錫金屬的良好延展性來製作成各種器物，其成品常見的有燈台、燭台、香爐、薦盒等。

金銀飾

金、銀由於材質上具有美麗的光澤，絕佳的延展性，以及稀有性，故自古即受到人類社會的喜愛，並且被視為財富的象徵與最高級的貨幣材質，也被廣為用來製作首飾。傳統漢人社會重視金銀飾之使用，從一個人出生、結婚、做壽，甚至是喪禮中，金銀飾都是不可或缺的金屬工藝品，如出生後娘家長輩送頭尾中，用以保平安的縈牌與手鍊、腳鍊，結婚時雙方父母、親人送給新人金銀戒指、手環、項鍊、首飾，做壽時晚輩送給壽星的首飾，以及亡者入殮時所配戴的首飾陪葬品等，都可見到金銀飾，而這些金銀飾也多被打製成吉祥的樣式，如如意、吉祥花卉、祥禽瑞獸、十二生肖、古鎖造形，或是壽字、雙喜、卍字等。

其他雜藝

除了前述各類民俗工藝之外，台灣民間尚有許多其他雜項工藝，普遍見於各種民俗文化場合中，常見的有捏麵、蔬果雕、牲禮裝飾、檢桌等。捏麵屬於一種麵塑技藝，主要是運用摻以各色顏料的麵團捏塑成各種人物、動物、蔬果等造形，而在祭祀供奉時用以裝飾筵桌。捏麵技藝在台灣民間俗稱為「米粢尪仔」，近年也有匠師名之為「米雕」，在材料上則以糯米團取代麵團，裝飾於祭祀筵桌之上，稱為「看桌」，可區分為神仙人物、走獸、飛禽、水族、蔬果等五大項目，是台灣民間相當普遍的民俗工藝。蔬果雕是以蔬果雕刻、組合成各種造形，常見的素材有冬瓜、芋頭、紅蘿蔔、白蘿蔔等，其表現題材常見的有花卉、鳥獸、人物等，也是近年台灣民間常見的祭祀筵桌裝飾工藝。牲禮裝飾則是將祭祀所用的牲禮加以裝飾，常見的如牲豚裝飾，在牲豚身上加上金花、銀票花等，或是將黑毛豬背後的鬃毛雕刻花紋，並飾以彩樓，盛行於台灣北部客家地區的謝三界（拜天

公)、謝神祭典中。其次,尚有以熟的全雞裝飾成宋江陣、以鯧魚、烏魚子裝飾成龍鳳身軀等,常見於台灣南部地區的普度場;此外,也有豬肉裝飾成各式人物、動物等,稱為「看牲」,也是台灣民間普度儀式中常見的牲禮裝飾。檢桌是將各種食材拼排成吉祥紋樣的看桌,常見的素材有五色豆、乾料蔬菜、蔬果雕片等,常見紋樣有卍字、壽字、吉祥文字(風調雨順、國泰民安)、喜上眉梢、松鶴延年、四季平安等,多見於為神祇祝壽時所排設的供宴中,以及普度筵席中。

大龍峒保安宮慶成圓醮普度
筵中的看牲 / 謝宗榮攝

圖解台灣民俗工藝

台灣民俗工藝的文化特質

民間藝術的特徵

關於民間藝術的特徵，已故歷史學者林衡道認為它們必須具備三個條件方能稱之為「民間藝術」，即：一、它是無名作家的作品，不但沒有作者的個性而類型化，同時還強烈的反映著群體的共同心理；二、它必須具有傳統性和鄉土性；三、它必須是個手工業的製品[06]。當代藝術學者施翠峰也針對民間藝術中的民間工藝，指出其特徵最顯著的有五項：第一、它們不是為了少數人使用而製作的特殊貨，也不是個人主義之下產生的作品，所以，實用為第一目標做成的，美觀為第二目標，也因此民間工藝之美在其力量感與純樸感；第二、它們是無名工人所做的，他們雖沒有太多的學問，但確有豐富的經驗與精巧的技術；第三、由於民間工藝都是一代接著一代繼承了傳統的做法，所以都是手工品，而且由於大眾之需求及工人的反覆製作，同一項的產品頗多，不像貴族專用工藝品以稀罕（少件）來博取人們的「青睞」；第四、民間工藝的造形是單純的，但單純並非單調，實際上單純化是強化之母；第五、民間工藝反映著當地的自然環境及時代背景；這些使它們加深了鄉土意味[07]。

台灣民俗藝術是民間文化的一個重要面向，在本質上當然也具備了上述民間藝術的特徵。除此之外，台灣民俗藝術由於傳承了漢人文化的傳統，故一方面具有傳統漢文化的特色，另一方面也由於在漢人族群移民社會的背景塑模之下，發展出屬於台灣本土的在地化的性質。其次，台灣漢人社會由於移民墾殖等因素的影響而對於神祇信仰特別熱衷，也使得民俗藝術呈現出十分明顯的信仰色彩。故台灣民俗藝術的特質，大略可歸納為傳統性、在地性、族群性、信仰性、藝術性等五項。

..

06——林衡道，〈由民俗看臺灣與大陸的關係〉，頁252，收錄於氏著《中國的臺灣》，頁243-306。台北：中央文物供應社，1980年。

07——施翠峰，《臺灣民間藝術》，頁5。臺中：臺灣省政府新聞處，1977年。

傳統性

　　傳統性或說傳承性是民俗發展過程中顯示出的具有規律性的特徵。民俗是世代相傳的一種文化現象，因此在發展過程中有相對的穩定性，好的習俗以其合理性贏得廣泛的承認，代代相傳，不斷地繼承下來；惡習陋俗也往往以其因襲保守的習慣勢力傳之後世，這種傳襲與繼承的活動特點正是民俗的傳承性標誌[08]。

　　台灣漢人族群主要自閩、粵地區移民而來，所以台灣漢人社會的民俗文化也多半傳承自閩、粵漢人社會，而在前後長達三百年的移民歷史中，台灣與閩、粵地區（唐山）也一直存在著密切的交流情形，這種交流情形使得台灣民俗始終帶有明顯的閩、粵民俗之色彩，亦即早期台灣方志所說的「俗同內郡」或「俗同內地」。由於漢人最初移民墾殖台灣之時，多根據原鄉發展定型的生活方式來經營生計，許多民俗也隨之帶來，加上台灣漢人社會與閩、粵之間一直存在著密切的交流關係，許多手工藝品也源源不絕的自唐山輸入以提供民眾之所需。基於原鄉認同之情懷，一般民眾對於生活、社會、信仰等所需的工藝品之審美觀，也多崇尚唐山師傅的手藝，所以很自然地就使得台灣的民俗藝術繼承了閩、粵地區的傳統特質。

　　一個民族的民俗文化的發展，在外觀現象方面反映了一個時代的特徵，這種特徵是在民俗發展的特定歷史中構成，因此具有一定的歷史性[09]。漢民族的歷史、文化傳承久遠，在長期

雞籠中元祭在八斗子望海巷施放水燈 / 謝宗榮攝

狀元帽（正面）/ 謝宗榮攝

08 ——烏丙安，《中國民俗學》，頁 35。遼寧大學出版社 1999 年。
09 ——烏丙安，《中國民俗學》，頁 38。

圖解台灣民俗工藝

帝王政治統治之下，民俗文化的歷史面貌呈現出一種相對穩定的保守狀態，雖然每個時代都會因為時代環境之影響而呈現出差異性，但在外來文化衝擊不大的情形之下，民間社會底層的民俗文化基本的面貌，除了衣食住行與育樂方面已呈現出現代化的面貌之外，其他的民俗文化仍多呈現出世代相承的傳統特質。台灣漢人社會的民俗文化主要傳承自閩、粵，許多反映民俗文化的民俗藝術也具有閩、粵一帶類似的傳統特色，這些特色表現在表現生命禮儀、歲時節慶等工藝用品中，諸如：孩童褓褓時期所穿戴的虎鞋、虎帽、狀元帽，成年禮中的紙糊七娘媽亭與紙褚，婚禮中的新娘嫁衣，喪禮中的靈厝等；以及過年的門神版印，元宵節的花燈，端午節的香包、龍船，中元節的水燈、紙厝等；尤其是各種宗教藝術文物，不管是神祇的造像、祭祀用具、供品，以及各種法器、法衣與寺廟建築裝飾等，更是堅持傳統的形式與作工。

在地性

　　所謂的在地性，亦即同樣的文化傳統會因為傳播到不同的地域而產生變異性，並出現許多地域性的特徵。變異性在民俗發展過程中顯示出的特徵，與傳承性密切相聯繫、相適應，它標誌著民俗事象在不同歷史、不同地區的流傳所出現的種種變化。換句話說，民俗的傳承性，絕不可以理解為原封不動的代代照搬、各地照辦、毫不走樣，它恰恰是隨著歷史的變遷，不同地區的傳播，從內容到形式或多或少有些變化，有時甚至是劇烈的變化。因此，民俗的傳承性與變異性是兩個矛盾統一的特徵，是民俗發展過程中的一對連體嬰，只有傳承基礎上的變異性和變異過程中的傳承性，絕沒有只傳承不變異或一昧變革而沒有傳承的民俗事象[10]。在民俗文化的變遷過程中，最主要的現象之一即是地域化發展的特徵，乃是民俗在傳承的基礎之下，又隨著各地域條件的不同，發展出屬於地方化的特性，此一地方化發展所呈現出的特性又稱為在地性、地方性。地方性是民俗在空間上所顯示出的特徵，這種特徵也可以叫做地理特徵或鄉土特徵。民俗的地方性具

10——烏丙安，《中國民俗學》，頁39。

有十分普遍的意義，無論哪一類民俗事象，都會受到一定地域的
生產、生活條件和地緣關係所制約，都不同程度地染上了地方色
彩[11]。此亦即《漢書・王吉傳》所說的
「百里不同風，千里不同俗。」

　　民俗地方性特徵的形成，與各地區
的自然資源、生產發展及社會風尚傳統
的獨特性有關，隨著不同地域的外在條
件不同，同樣的文化傳統也會因為這些
外在條件的影響而產生變化，並逐漸發
展出屬於某一特定地域的地方化色彩。
民俗文化是一個地域內之族群，為了適
應各種外在條件所長期積累而成的一種
價值判斷與生活方式，民俗藝術是民俗
文化的形象載體，自然也反映出這種文

三峽長福巖慶祝清水祖師聖
誕敬獻牲豚 / 謝宗榮攝

化特質。漢人在台灣數百年的墾殖過程中，為了適應台灣這一
個亞熱帶海島型的風土氣候，以及各種不同族群的雜居共處情
形，無法完全按照原鄉的生活方式來經營生計，因此就必須加以
調整，如吸收原住民族的生計
優點，或是就地取材來滿足生
計之所需，使得民俗文化逐漸
產生變異性，而積累發展出與
閩、粵漢人社會所不同的台灣
漢人民俗特色，形成了台灣民
俗文化的在地化風格。

　　台灣民俗藝術在民俗文化
內涵變遷的影響之下，雖然大
部分在精神上仍可算是承續了
閩、粵民俗藝術的特質，但數
百年來已逐漸出現不同的在地
化風格。這種在地化的特色諸

寺廟元宵乞龜場面（台北內湖
梘頭福德祠）/ 謝宗榮攝

11——烏丙安，《中國民俗學》，頁36。

　　　　　　　　　　　　　　　　　　　　　　　圖解台灣民俗工藝

如：生命禮儀中婚禮禮服形式之變遷，不再遵循古代以大紅色為尚的傳統；喪禮中撿骨二次葬的習俗反映出移民社會早期落葉歸根的需求；年節中對於中元節特別重視，反映出台灣重視無主孤魂祭祀的特殊社會背景；以及寺廟建築裝飾由早年的素雅風格到晚近之華麗繁複等等；而食、衣、住、行、育、樂方面的相關工藝變化更是劇烈，幾乎見不到百年前的情況。除此之外，相同的漢人民俗文化傳統，也隨著族群扎根的地區而在大同之中產生許多小異的變化，形成區域化的特性；諸如：台南府城地區特重男子成年禮之舉行，與昔時許多一般家庭之男丁靠船運貨物之搬運為生計有關，也出現出色的七娘媽亭紙糊工藝；台灣北部山區與客家地區特別的祭祀神豬競賽習俗，與昔時山區民眾生活物資之缺乏有關；台灣西南沿海地區與澎湖盛大的王船祭典，與昔時地區性的瘟疫流行有關；同樣的元宵節慶祝活動，在台灣各地卻發展出不同的型態，如平溪之放天燈、鹽水之放蜂炮、台東之炸寒單爺、澎湖之乞龜等活動。這些地方化特色的出現，也使得台灣民俗藝術的面貌呈現出多元、豐富的內容。

族群性

　　族群的區別是民俗的重要屬性之一。所謂族群的區別，既是指同一類民俗事象在不同的族群中所具有的不同特點而言，又是指不同族群生活中有不同的民俗事象在世代傳承[12]。民俗既是一個區域之內人們因應各種外在條件所產生的價值觀與生活態度，因此總是會受到族群經濟、族群的社會結構、族群心理、信仰、藝術、語言等文化傳統的多方面制約，也形成了族群民族的特點[13]。台灣基本上是一個由多族群所組成的社會型態，雖然主要的族群仍是以閩、客為主的漢人族群，但由於閩、粵地區在地理環境上屬於丘陵遍布而多阻隔的地貌，各族群多散居於狹窄的山陵之間與河谷地，千百年來由於環境的阻隔也導致小區域性各自因應環境而發展出不同特色的情形，譬如同樣的閩南語就發展出許多不同的腔調：泉州音、廈門音、漳州音等。閩、粵地區漢人社會在

12——烏丙安，《中國民俗學》，頁 30。
13——烏丙安，《中國民俗學》，頁 31。

長期的地域性發展過程中，形成了閩、客兩大族群；客家族群有嘉應州（包括海豐、歸善、博螺、長寧、永安、陸豐、龍川、河源、和平等縣）、潮州府（包括潮陽、海陽、揭陽、豐順、大埔、饒平、惠來、澄海、普寧等縣）、惠州府（包括鎮平、平遠、興寧、長樂等縣）、汀州府（永定縣）等，閩南族群有泉州府（包括晉江、惠安、南安、同安、安溪等縣）、漳州府（包括龍溪、詔安、平和、漳浦、南靖、長泰、海澄等縣）、興化府（包括莆田、仙遊縣）等[14]，其中泉州人又有三邑（晉江、惠安、南安）、同安、安溪等明顯的區隔。

這些不同的族群在移民台灣之後，也多呈現出族群聚居的情形，以來自同樣祖籍地的地緣關係作為族群凝聚的基礎。在移民史上，台灣漢人各族群之間為了生存利益，彼此之間也時有衝突事件發生，甚至釀成大規模的械鬥、民變事件，諸如：閩粵械鬥、漳泉械鬥、頂下郊拚[15]等。因此，為了達到凝聚族群以及與其他族群區隔的目標，各族群在彼此之間無血緣關係可供認同的情形之下，就很自然地將相同神祇信仰所構

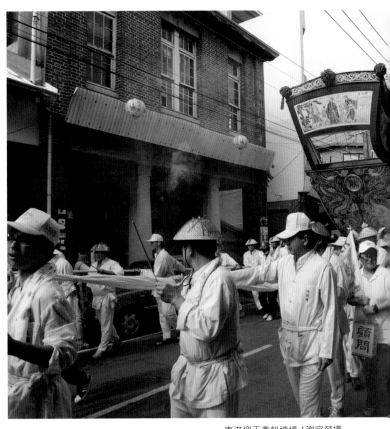

東港迎王牽船遶境／謝宗榮攝

14——董芳苑，《探討臺灣民間信仰》，頁62。台北：常民文化公司，1996年。

15——「頂下郊拚」為清咸豐年間發生在台北盆地的族群械鬥事件，為泉州府之三邑人（頂郊）與同安人（下郊）為爭奪河港商機（艋舺、新莊）所發生的大規模械鬥事件。

成的信仰緣來作為主要的依據，並逐漸發展出不同的風俗習慣。如泉州人多靠海岸，或以港岸貿易為生，或以捕魚為業，發展出許多商業、漁業、航海的習俗信仰，王船文化即是台灣西南沿海地區泉州族群的主要信仰特色；漳州人多居西部平原地區，以農業墾殖維生而發展出許多農業的習俗；而客家人多居於丘陵地區，主要以山林墾殖為業，發展出許多與旱田生計有關的習俗。這些不同的習俗、信仰構成了各族群之間明顯不同的文化特色，也豐富了台灣漢人社會的民俗文化內容。

　　台灣漢人的民俗藝術的形貌，由於各族群不同的習俗信仰趨重之下，在大同之下也有許多小異之處。諸如在表達慎終追遠習俗的「掃墓」時，台灣的泉籍人多在清明節當天舉行，而同安人與漳州人則多在農曆三月初三小清明舉行，所用的壓墓紙也不同，泉州人多用五色紙，而漳州人多用黃色古仔紙；客家人則通常在農曆元宵後的正月期間開始掃墓，所準備的供品也比閩南人還要豐盛許多。其次如家中的祀神情形，在各族群中也有所差異；閩南人多在住宅的神明（公媽）廳中供奉神祇，並將祖先牌位供在神桌的右手小邊（虎邊），客家人則多不在住宅中供奉神祇，若供奉神祇時也是將祖先牌位供於神桌之正中位置；客家人多將敬天的天公爐安置於圍牆之上，而閩南人則將天公爐懸掛於公媽廳入口燈樑之下，但泉州人使用四條繩鍊懸掛，漳州人則用三條。除此之外，由於語言的差異，對於許多因「諧音」而來的吉祥、避諱用語也有所不同，如「傘」在漢語和閩南語中皆與「散」諧音，有不祥之意，但在客家話中則沒有此一諧音忌諱，加上客家人認為傘字由五個人組成，寓意人丁興旺，故在女兒出嫁時必定置有一把紙傘工藝品為嫁妝。諸如此類的現象，也構成台灣漢人民俗藝術的豐富性。

信仰性

　　台灣民俗藝術具有相當明顯的信仰性，一方面受到傳統漢人民俗文化中濃厚的信仰觀念所影響，另一方面則與漢人移民台灣的歷程有密切之關連。漢民族傳統的宗教信仰被學者稱為「普化的宗教」或是「擴散性的宗教」，所謂「普化的宗教」則是指一

個民族的宗教本身沒有系統的教義，也沒有成冊的經典，更沒有嚴格的教會組織，所以信仰的內容是「擴散式」的而與一般生活混合，因此，宗教信仰與儀式行為也就表現在包括祖先崇拜、神明崇拜、歲時祭儀、生命禮俗、符咒法術、時間觀念、空間觀念等方面[16]。由於宗教信仰廣泛、深入的影響，使得許多民俗事象都呈現出濃厚的信仰性，諸如生命禮儀中從出生前、出生後、成年禮、婚禮、喪禮等，都要舉行神祇祭祀之行為；而在歲時節慶中從年頭到年尾的重要節日，如新正、上元、清明、端午、中元、中秋、下元到除夕等，也都以祭祀神祇、祖先為主軸；此外在各種重要時間的選擇，如住宅、婚禮、喪禮等，必須符合傳統信仰中的吉利時間，在居住方面也要考慮是否因為風水的沖煞而導致受到鬼魅的侵擾等。凡此種種，在在都顯示台灣漢人民俗文化具有濃厚的信仰性。

其次，台灣漢人的民俗文化又因為移民過程中的艱辛、危難，而塑造出濃厚的信仰性特質。台灣在長達數百年的移民歷程中，各漢人族群為了到台灣謀求生計，冒著各種未知的危險不斷從閩、粵原鄉渡海來台。漢人移民首先要面對的是渡台禁令與海上的風險，前者緣於明末清初之時，明鄭王國據台

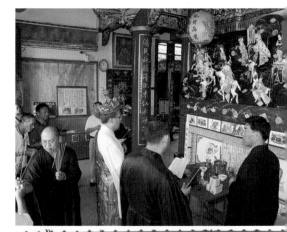

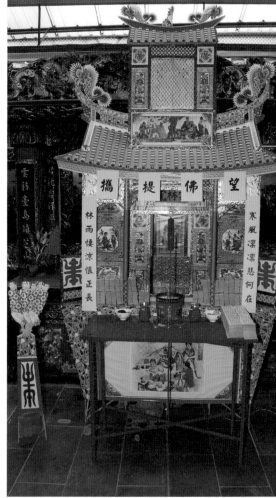

16——李亦園，《文化圖像（下）》，頁69。呂理政，《傳統信仰與現代社會》，頁3。台北：稻鄉出版社，1990年。

上圖│台北芝山岩中元普度法會中法師啟請觀音大士並進行獻供／謝宗榮攝
下圖│重樓造型的寒林（翰林）院，在普度法會中接待生前有功名地位的孤魂。（台北芝山岩中元普度）／謝宗榮攝

圖解台灣民俗工藝

澎地區和清廷對抗，清廷下令閩、粵沿海「遷界」，並禁止船隻下海；嗣後雖然打敗明鄭軍隊而將台灣納入清版圖，但卻又頒布渡台禁令，禁止閩、粵人民無照不得渡台、不得攜眷渡台，以及禁止粵民渡台等；因此，許多閩、粵先民為求生計只得冒險偷渡。而為了順利到達台灣，移民必須冒著渡越台灣海峽「黑水溝」的危險，而偷渡者更要冒著被官兵查緝，被船家剝削或惡意遺棄的危險，即便是順利登陸台灣，又必須面臨台灣自然的天災、疾病面對與原住民和其他漢人族群爭取生存空間的競爭，以及清代統治期間吏治之腐敗所造成的社會動亂等等。這些種種外在的因素，在在都對閩、粵移民的生命、財產之安全形成莫大的威脅，在那移民墾拓的年代裡，渡台悲歌是移民們心中的痛楚，「六在、三死、一回頭」是台灣漢人移民史上的驚恐寫照。在昔時航海技術欠佳、醫藥科學不發達、公權力無法實達底層社會的年代中，先民們唯一可以依賴的就只有信仰的力量，祈求神明的庇佑來獲得面對生存壓力的力量來源，也因此加深了台灣漢人的民俗文化中總是與人濃厚的信仰性印象。

職是之故，台灣漢人的民俗藝術多半脫離不了宗教信仰，從衣食住行的基本生活所需用品，到生命禮儀、歲時節慶的各種工藝製品，都具有濃厚的宗教信仰色彩。尤其是漢人族群在台灣定居發展之後，為了祈求、感謝神祇之庇佑，多盡可能以最美好的事物來奉獻給神祇，各種民俗藝術也就成為感謝與榮耀神祇最佳的選擇，因此使得以神祇信仰、廟宇為主的各種信仰工藝持續地興盛，而成為台灣民俗藝術最精緻的表現。

藝術性

在漢人社會的傳統文化中，民俗文化與民間藝術之間一向存在著相當密切的關係，我們可以說，民俗文化多藉由民間藝術的手段來加以傳承、散播，而民間藝術則在民俗文化的傳承之下不斷地成長，而成為常民生活相當豐富的一環，也使得台灣漢人的民俗文化充滿了濃厚的藝術性。

在台灣漢人社會中，由於早年一般民眾的知識水準不高，文字的普及性無法達到所有民眾階層。因此，就必須大量透過藝術

的手段，來達到傳達民間知識與民間文化與民間信仰內涵的目的，諸如戲劇、說唱與各類型的工藝等，便成為民俗文化、民間信仰的最佳載體。在此一社會脈絡之下，也使得台灣民俗文化高度呈現出藝術性，而台灣民俗工藝即是台灣民俗文化藝術性的最佳見證者。

漢人社會的藝術一向不免於追求「善」的境界，這種追求善的藝術精神就不再將藝術成就的要求、標準只是拘束在藝術本身的「形式美」而已，而是更進一層的要達到一種近乎「道德」意義的功能，亦就是唐代張彥遠在《歷代名畫記・敘論》所提出的「成教化、助人倫」的目標。由於漢人傳統文化這種背景之下，不僅是繪畫藝術，甚至是音樂、戲劇，或是其他美術，自古以來多半是扮演著工具性的角色而少有屬於自己真正獨立的人格。相對於菁英藝術而言，民間藝術這種「工具性質」更是明顯，我們可以說民間藝術自古以來一直是在為道德、宗教、或只是為生活而服務。但這也是民間藝術比菁英藝術更顯得豐富、活潑，更具有生命力的最大原因，甚至是菁英藝術都要反過來從民間藝術中汲取養分以充實內涵。

由於民間藝術這種非純粹的特性，自然而然的就滲透到民間傳統的每一個層面上。因此，如果我們從民間文化的表現手法層面上來看，就有賴民間藝術來提供台灣民間文化所需要的養分。這中間當然包括了音樂、戲劇、美術等諸多媒介。以民間工藝方面來說，大致可由（一）廟宇建築裝飾（二）習俗節慶活動（三）生活器物、服飾、玩具等三個方面表現出來[17]。這三方面其實也幾乎都是民俗文化所涵蓋的範圍。台灣民俗文化繼承了古代漢人民俗文化的傳統，自然也繼承了這種藉助民間美術來「宣傳」其價值、規範的手法，以達到其「普及於群眾」的教化目標。

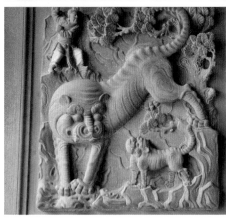

上圖｜石雕龍堵——降龍羅漢
（鹿港龍山寺）／謝宗榮攝
下圖｜石雕虎堵——伏虎羅漢
（鹿港龍山寺）／謝宗榮攝

17 ——莊伯和，《臺灣民間美術尋禮》，頁35。台北：雄獅圖
書公司，1991年。

這種藉助民間美術的手法，尤其是在民俗文物之中表現得最多，也最為豐富、精彩，也使得台灣民俗文化與民俗工藝呈現出濃厚的藝術性特質，諸如生命禮俗、歲時節慶、廟會祭典、宗教信仰、寺廟裝飾等民俗文化中，都可見到相當多的各式工藝作品，並且運用了彩繪、泥塑、交趾陶、剪黏、石雕、木雕、磚雕、刺繡、版印、紙紮、捏塑、剪紙等工藝技法，其中尤其是以寺廟建築裝飾、廟會用品兩類工藝最為明顯而突出。有關生命禮俗、歲時節慶、宗教儀式中所見的工藝作品，由於多需在儀式結束之後即隨之火化而多採取製作時期較為簡單的作法，但也由於具有儀式性，使得這類民俗工藝品反而在造形、色彩運用等方面更具有不同於其他精緻工藝品的民俗趣味。這些民俗工藝不論是做工精細、製作過程繁複，或是製作過程簡短，而造形色彩突出，都豐富了民俗文化的外在世界，並使民俗文化充滿了藝術性。

台灣民俗工藝的美學內涵

民俗工藝與審美心理

台灣民俗工藝的審美理想，不論是辟除邪惡、祈求吉祥或是追求一種和諧的生存環境，一言概之，即是一種對於「生命繁榮」的期望，而這種生命繁榮的心理期望，具體地表現在藝術現象上，則是一種「熱鬧」的面貌。如台灣民間工藝作品中所呈現出的繽紛色彩，一方面具有表現傳統民間文化中顏色的特殊寓意，其多樣的造形與顏色，也呈現出不同於文人藝術之素淨簡單的風格，此乃基於台灣本土族群社會的特殊文化心理所致。也就是說，「熱鬧」是台灣民俗工藝所呈現出的主要美學特色，也間接反映出民俗工藝背後的社會文化心理現象；而此一追求「熱鬧」的群族心理，一方面反映在民俗工藝形式、表現手法的熱鬧風格之上，另一方面，透過各種民俗工藝的呈現，也間接反映出民間社會中普遍追求家族、族群生命繁榮的價值觀念。

在美感範疇方面，台灣民俗工藝所呈現出的特色可區分為喜劇性、優美、崇高、怪誕等四大類，其中最主要的、最大量的是

喜劇性。喜劇性的特質主要由吉祥祝願的樂觀理想所表達出的，呈現在工藝圖像之上的風格即是稚拙美與滑稽美。民俗工藝之所以呈現出稚拙美的鮮明特徵，主要原因是因為一方面民俗工藝的作者多數是未曾受過學院式美學素養訓練的民眾或民間藝人，再加上社會條件的限制與工藝作品本身有其高於審美價值的功能性，因此這些工藝作品並不講求如菁英藝術或宮廷藝術那般的精緻、高貴的品味。再者，民俗工藝作品的製作也受到族群傳統所規定的程式所限制，乃是一種集體傳承創作的程式、規矩，而這種程式與規矩也逐代培育著這些民俗工藝的創作者，賦予他們對於藝術品創作的審美觀念。其次，由於民俗工藝創作的動機引導工藝品的創作走向了不追求精緻、寫實等形式，而是偏重於意義的呈現與表達，因此使得民俗工藝作品呈現出一種明顯的「符號化」特徵，以及強調局部重點的誇張性，因此自然也呈現出另一種滑稽式的諧趣美感。

其次，優美的特色方面，其具體的形式有對稱、均衡、協調、光潔、明麗、多樣統一、韻律、節奏等，造成安詳、平靜、舒暢、輕鬆、完滿等審美愉悅。優美是人類較早發現的審美對象，民俗工藝中的優美形式一般都是以自然物、自然現象的基本型態為基礎，對其進行概括提煉而達到規範化，這種種規範化的程式作為組合的元素，按創作者意念的需要被選擇搭配，按形式美的法則來創作，以達到圓滿、流暢、明麗等優美效果。台灣民間工藝的創作，也多根據這種優美的審美要求來加以創作，尤其是對稱、均衡、明麗、光潔等形式，更是民間工藝創作者所遵行的標準；而民俗工藝除了均衡對稱的形式之外，更追求一種動態的感覺，呈現出一種富有生命力的動態美感。

崇高的美感則主要體現在從原始崇拜延伸下來的題材領域，如對圖騰、祖先、神靈、英雄、聖賢的崇敬與讚美，對凶猛動物與自然現象的敬畏與神化等。其呈現出的藝術風格則是強健的、雄渾的、豪放的、粗獷的等特質，與人的感受主要是一種力量——生命力的呈現，這是源於人們直接面對生活環境所創造出的，這也是多數仍帶有原始文化特質的藝術形式所共同具有之特色。台灣民俗工藝中與信仰具有密切關連者，在藝術形式上往往反映出一種強健、雄渾的生命力，呈現出一種崇高式的美感；因

第 64 代張源先天師及其祖先
魂身 / 謝宗榮攝

此，人們方才相信它們具
有神靈的力量，而與人一
種心理上的安頓感。

再次，怪誕的美感以
其神祕莫測構成的強烈意
象，吸引著人們的好奇心
與探索欲，從而產生獨特
的審美愉悅。怪誕的造形
是充分的渾沌造形，是原
始互滲的產物，在各種原
始藝術中大量的造形都具
有怪誕性，它通過集體表
象傳承下來，也成為歷代想像造形的一種方式。這種怪誕美感具
體呈現在藝術形式之上的特色，即是誇張的、古怪的，玄妙幻想
式的風格，如中國歷史上著名的青銅器獸面紋即是呈現出這種具
有神祕色彩的怪誕形式風格。台灣民間一些具有宗教信仰功能的
工藝品，在圖像的造形方面，多利用誇張變形的動植物造形，再
加上一些信仰符號，構成一種神祕的、古怪的風格形式，以期發
揮趨吉避凶的信仰功能，因此它們也同原始巫術器物一般自然，
呈現出一種怪誕式的美感。

需要決定功能，民俗工藝的存在既然不是純為審美需求所創
造，而是種傳承傳統藝術中「為人生而藝術」的目的，因此它的
美學功能即非為了滿足純粹審美的心理，而是一種族群文化與信
仰心理等方面的需要與滿足，從而顯現出它的美學價值。民俗工
藝的美學功能主要表現在三個方面：表達願望與實現幻想、心理
平衡的補償，以及民族群體精神的凝聚。

民俗工藝與信仰心靈

在民俗工藝中的作品中，有很大的部分是與宗教信仰的目的
有緊密的關聯，奉獻給神祇者，其目的即是要向神祇祈福，表達
信眾的願望，而在日常生活與生命中表現吉祥、祈求辟邪者，則
是為了希望獲致生命、生活的安全、幸福的保障，因此，作品之

中往往呈現出一種虔敬、祝願的心理願望。而這一切民間工藝作
品也都因為是許願的虔誠心理的凝聚而變得具有了靈性，成為人
與神、現實與理想、當前與未來、此地與彼地之間的通道，成為
理想實現的橋樑。台灣民間在製作與信仰相關的工藝品時，或是
在廟宇之前從事各種表演活動時，即基於對於神靈的虔敬，希望
透過對於神明的祈求，來達到降福避禍、庇佑生命而獲致一種安
全、幸福的生活，從而滿足了表達辟邪願望、實現吉祥理想的美
學功能。

其次，在藝術社會學與藝術心理學中，都一致肯定人類有一
種透過藝術創作與欣賞的行為來彌補現實中的精神缺憾的心理需
求；藝術家的使命，乃是發現該時代所缺如而亟需獲得補償的那
些原像，做為內容來表現[18]。在現實環境中，若某種需要得不到
滿足，人們往往需要通過製造藝術品、以及從事藝術活動的方式
來補償，以達到心理上的平衡，這也是另外一種「安身立命」的
生活態度，從而能讓生命較為安穩地持續下去。這類生活上的補
償，諸如歡樂對痛苦的補償，熱鬧對於冷清的補償，生對死的補
償，陰柔對陽剛的補償等等。藝術主要即是表達現實中所缺少的
某些理想，從而補償現實的不足，使人的精神心理達到協調，幫
助人類克服困難，繼續前進，這是全世界各地區各民族的傳統藝
術所共同體現的藝術本質之一。在台灣民間社會中，這種補償心
理最明顯的事例即是一般民眾普遍對於民間信仰活動的參與非常
熱衷，其原因主要是基於數百年來，在生存競爭劇烈、政權交替
頻繁等因素對生存造成的不安定感所塑模的普遍心理狀態，因此
台灣民間社會喜愛「熱鬧」的現象，可以說就是對生存不安的補
償心理；而透過形象鮮明的民間工藝品，從製作過程以致於布置
之後，也給予民眾在創作與「美化」精神空間的補償功能。

再次，藝術對於群體的作用，很重要的一條，是凝聚族人的
精神，吸引族人心理的向心力，以形成集體的團結、統一、秩
序，增強集體為生存而拼搏的力量；在這方面最典型、最古老

18——王秀雄，《觀賞、認知、解釋與評價——美術鑑賞教育
　　的學理與實務》，頁41。

圖解台灣民俗工藝

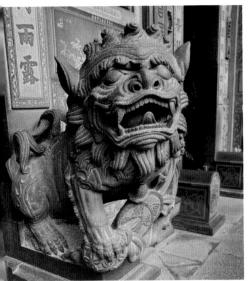

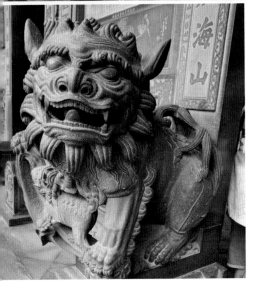

上圖｜前輩畫家李梅樹所設計
的石獅——雄獅（三峽長福巖）
／謝宗榮攝
下圖｜前輩畫家李梅樹所設計
的石獅——雌獅（三峽長福巖）
／謝宗榮攝

的例子就是圖騰與神話。而由神話與圖騰所繁衍
的一系列原始藝術和民俗藝術，都具有集體表象
性質，具有鮮明的族群個性和地方色彩，形成族
群的文化模式。在台灣民間社會中，民俗工藝即
具有這種凝聚族群集體向心力的功能，最為明顯
的如各地區表現神祇信仰與祭祀活動的各種民俗
工藝，民間信仰的精神即透過民俗工藝來加以呈
現，民俗工藝則成為民間信仰的主要載體；因此，
在地區神祇信仰成為族群認同的主要凝聚力量與
象徵之下，民俗工藝也間接地成為這種族群集體
的表徵，成為民眾具體的認同象徵，甚至形成重
要的地方文化特色。

民俗工藝的美學價值

在民俗工藝的美學價值方面，台灣地區的民
俗工藝，相當程度地保留了人類群體文化演進的
歷史軌跡，成為研究台灣民間文化史和民間美學
史最珍貴的藝術寶庫。這是由於民俗工藝一方面
保持了原始文化的藝術思維邏輯，另一方面又隨
著時代和族群的變化而發展，所以它又和我們保
持了近距離，成為我們理解原始藝術的「翻譯」，
它們將對文化人類學和美學的發展做出重大的貢
獻。台灣民間中許多的祭祀活動與藝術形式，迄
今仍持續著數千年來的面貌風格，常成為文化人
類學者研究古代生活文化的活標本，如祭典儀式
及其相關的表演活動，形式多相當程度地傳承了
古代信仰的精神面貌，當代研究往往透過各種民俗工藝現存形式
之考察，從而能夠較為深入地瞭解民間文化傳統的源流與原始精
神內涵；而透過一些民俗工藝的深入解讀，研究者亦可以較為深
入地瞭解台灣民間普遍的信仰觀念、生活哲學與審美思想，這些
在在都顯示出民俗工藝的美學價值。

【民俗工藝大觀】

民俗工藝與生命禮俗

在台灣漢人族群豐富多元的民俗文化中，生命禮俗乃是與人最切身的民俗，關係著一個人在家庭、家族，乃至於社會中的地位，因此一向為傳統漢人社會所重視。在人類各民族的文化現象中，一般都非常重視社會成員的生命：從誕生、成年、結婚、生育、以至死亡等，都是各個重要階段的生命軌跡之變化。生命禮俗的主要精神意義，即是為了區隔前一個生命階段的結束，並迎接下一個生命階段的來臨，因此在不同社會文化的信仰習俗傳承下，也就產生各式各樣的生命禮俗。

凡是人類個體從出生到死亡，在各個階段中其社會身分與地位的轉換，都可謂是通過數個重要的生命關卡，凡此多需經由該文化認同許可的信仰儀式之舉行，來幫助當事者及其相關的親友、社會成員等的接納與瞭解，這就是法籍荷蘭人類學者 Van Gennep 所說的「通過禮儀」(rites de passage)，後來 Chapple and Coon 又提出「加強儀式」(rites of intensification) 加以補充說明 [19]。

這些理論說明了儀式的三個基本階段：隔離 (separation)、轉移 (transition) 及重合 (incorporation)，意思是說凡是某個社會成員之當事者，隨著其生命狀態、年齡的變化，已達不同的成長階段或成長關卡時，在未跨到另一階段前，要先與原先的社會地位與情境暫時隔離開來，並且處於一種中介的狀態；等到經過相關儀式的執行後，便進入生命階段轉移的狀態；直到儀式完成後，才宣告其順利通過此項生命階段，正式進入另

19——芮逸夫，《雲五社會科學大辭典——第十冊人類學》，頁 107。台北：臺灣商務印書館，1989 年。

一個新的階段，並擁有新的社會身分與地位。

　　類此儀式的舉行，使得當事者個人與其親友、社會間的人際網絡，調整到另一種新的平衡關係。因而整個生命禮儀的儀式進行過程，也就具有某種程度的信仰語言、儀式動作、祭祀用文物與信仰組織等，它在長久流傳後也就成為民俗文化的內涵，並與民俗藝術有非常密切的關聯。

　　台灣所傳承的閩、粵習俗，已有三百年的歷史，又在族群融合的過程中，因應不同的自然、人文環境，而形成了本地的「生命禮俗」，這些生命禮俗如出生禮、成年禮、婚禮、壽禮、喪禮等，林林種種皆構成台灣漢民族豐富的生命習俗內涵。而在舉行禮儀的過程裡，由於台灣民俗信仰文化所形成的影響力，它所表現出的民俗特色，也就蘊含有豐富的民俗藝文資源：諸如神話傳說、儀式動作（音樂、戲劇）以及所運用的民俗器物等，而這些資源也十足地反映在各種文物之中。縱使在社會變遷劇烈的情形之下，有些禮文已逐漸失落但禮義仍存在的習俗，如婚禮中新娘的衣飾由昔時的中式鳳冠霞披大紅禮服，轉變成為西式白紗禮服等，即是現代人因應時代變遷，而發展出另一種生命禮儀形式的一種表現。

　　在傳統民俗文化中，以禮儀為主軸的民俗除了儀軌的遂行之外，經常必須透過許多文物為媒介，來傳達、象徵其禮儀的內涵。台灣民間重視生命禮俗的過程，在禮俗中所運用的媒介文物種類十分多元，不過這些具有強烈儀式性質的文物，大部分在禮儀完成之後即被轉化而不再是原來的面貌。因此與生命禮俗有關的文物也少以保存，而在製作的材質、程序方面也較為簡單，其中具有工藝價值者，諸如：出生禮中的縈錢、縈牌、童帽等，成年禮中的七娘媽亭，婚禮中的八卦米篩、八仙綵等，喪禮中的魂身、靈厝、墳塋石雕等。

生育與成年禮俗工藝

絭錢

　　以絭錢辟邪的習俗，起源於古代漢人社會中的「厭勝錢」。在台灣漢人的傳統生命禮俗中，孩童在出生後，家長會將一枚古銅錢用紅絲線穿過繫在孩子的脖子上或手腕上，稱做「掛絭」或「捾絭」，以作為守護孩童的護身辟邪物。一般人家直接用古圓形銅錢、或是現代仿古銅錢作為絭錢，中央有穿孔，再繫上紅絲繩，銅錢上有「康熙通寶」、「乾隆通寶」、「太平通寶」等字樣，這可稱為「五帝錢」或「帝王錢」。

　　此外「吉祥錢」也可當絭錢，又稱厭勝錢、花錢、畫錢、玩錢、民俗錢等，因其上普遍鑄有吉祥語及吉祥圖案，且鑄造和人們佩戴的目的都是祈求吉祥，所以被稱為吉祥錢，即鑄有福壽康寧、長命富貴、金玉滿堂、狀元及第、三元及第、五子登科、一品當朝、宜爾子孫、早生貴子、福祿雙全等吉語的吉語品[20]。

　　有的廟宇會直接製作仿清代古銅錢式中間有一方孔的鍍金之絭錢，上面鑄有宮廟名稱，以及「保命護身」的字樣，讓信眾祈取以護佑家中子女，在神明聖誕（如七娘媽、石頭公、榕樹公等）時，敬神後再掛上，直到孩子滿十六歲成人了，敬拜後才取下，表示「脫絭」，不再需要神明的特別庇佑。

∙∙∙

20 ──參考：www.jibi.net（中國集幣在線網頁），〈"平安吉祥，圓圓滿滿" 金銀仿古吉祥錢〉2009.06.19 泉友社區。

<table>
<tr><td>1</td><td></td></tr>
<tr><td>2</td><td>3</td></tr>
</table>

[1] 神明聖誕時到寺廟祭祀換絭 / 謝宗榮攝
[2] 孩童成年前換絭祈求神明守護 / 謝宗榮攝
[3] 神誕期間孩童到寺廟中祭拜換絭 / 謝宗榮攝

絭牌

絭牌簡稱「絭」，又稱「符牌」或「神牌」。傳統社會中，由於孩子誕生後，父母長輩擔心孩子會生病、不容易順利長大，或是夜裡啼哭不止、受驚嚇睡不好等因素，所以會在七娘媽生時，或是到聚落中的廟宇向神明（如觀音媽、媽祖、夫人媽、榕樹公、石頭公等），祈求平安的絭牌來給孩子掛，有的是請金飾店特地打造。

絭牌是白銀、黃金、銅、錫等金屬材質所製，常見以八卦狀或是鎖片狀、方鎖狀為造形，平面或立體皆有，上面刻有神明神像、神明尊稱、太極八卦或相關護身符等紋樣。絭牌會連著銀鎖鍊，或是以紅絲線繫在孩子的脖子上或手腕上，一般是戴幾天後便取下來好好收藏，慎重點的則長年繫帶；每年七娘媽生或是神明生時，再來廟裡祭拜換上一條新的紅絲線，或是新的絭牌，稱為「換絭」。直到孩子滿十六歲已算成人，不再需要神明的特殊照顧了，所以會敬備鮮花、牲禮、素果等供品，於七娘媽生或神明生時謝掉絭牌，孩子從此取下絭牌，不需再繫帶於身上，稱為「脫絭」。

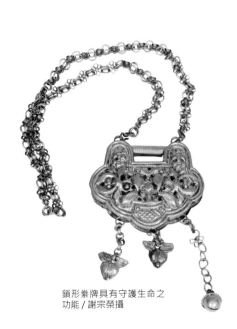

鎖形絭牌具有守護生命之功能 / 謝宗榮攝

寺廟製作冠有神祇名號的絭牌 / 謝宗榮攝

圖解台灣民俗工藝

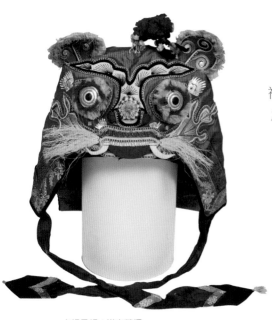

虎帽風帽 / 謝宗榮攝

虎帽

虎雖為猛獸，但在台灣和中國大陸的傳統社會中，認為其凶猛的特性在民俗信仰中可被視為威猛的虎神，一般稱虎爺，會庇佑小孩，驅除邪祟使其平安長大。所以在小孩滿月、做四月日、周歲時，親友會致贈孩子有虎頭造形的虎頭帽或鴟鴞帽和虎頭鞋、兔子鞋等，虎頭帽上為不同色布縫製的虎頭造形，再加上多色搭配的刺繡工法。

虎帽的造形很多種，有的是在帽上繡有虎頭形狀，有的則在風帽前方繡以虎頭形，有的則是精繡整隻老虎，頭尾俱全，構成整頂帽子；有的虎帽繡有獅子，方口大耳，並張口咬繡球；有的頭上長著龍角，是龍與獅的組合。虎帽因以虎作主要之裝飾，虎的額上多繡有「王」字，以示百獸之王，用以增加辟邪驅煞的威力，若配上一對龍角，意在增加神靈的特殊力量[21]。

虎帽 / 謝宗榮攝

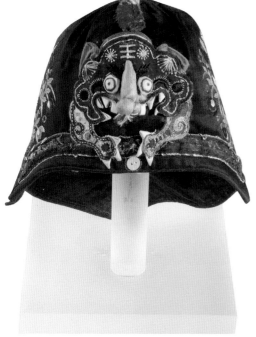

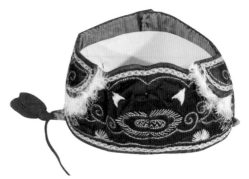

虎形短圈 / 謝宗榮攝

21 ——參考簡榮聰，2004，〈守護兒童的民俗辟邪物〉，頁33，謝宗榮主編：《驅邪納福：辟邪文物與文化圖像》。宜蘭：國立傳統藝術中心。

鴟鴞帽

　　台灣的傳統習俗，在嬰孩滿月時，往往有「滿月」之慶，親友皆來祝賀，通常會請長輩，抱著嬰孩，以雞篷作勢趕雞，一面打地，一面唱著「鴟鴞謠」：「鴟鴞！鴟鴞！鴟鴞飛上山，囝仔快做官；鴟鴞飛高高，囝仔中狀元；鴟鴞飛低低，囝仔快做爸。」鴟鴞台灣民間俗稱老鷹，是凶猛善飛的禽鳥。滿月時唱「鴟鴞謠」，有盼望嬰兒早日長大、前程似鷹飛揚，將來可以鵬程萬里。

鴟鴞帽 / 謝宗榮攝

　　鴟鴞帽的造形及紋飾特色是在帽前縫以一對「翼腳」，兩端並繡有鷹或雞之頭部，而冠、眼、啄等部位，歷歷分明。鴟鴞帽上的紋飾多繡以鴟鴞或公雞，雞有冠，音近官，取其雞鳴聲音嘹亮清遠，象徵將來可以為官，前途似錦。其次繡有鳳凰、華闕、魚、盤長、卍字及一般花鳥。此有象徵榮華繁茂的花鳥，襯托著雙鳳飛舞，拱護華屋美廈，鴟鴞飛揚、或是雙雞起舞，反映出民間殷殷期盼孩童將來能夠富貴榮華、家屋興旺、平步青雲的心理[22]。

..

22 ── 參考簡榮聰，2004，〈守護兒童的民
　　　俗辟邪物〉，頁 32-33。

鴟鴞帽 / 謝宗榮攝

狀元帽（正面）/ 謝宗榮攝

狀元帽（背面）/ 謝宗榮攝

狀元帽

　　古代孩童所戴「狀元帽」，多設計成屋宇狀，有期望孩童將來成人可以升官發財。狀元帽的造形，多於脊頂繡「公雞拱牡丹」，象徵「起家」（取家道興起）及「牡丹富貴」之意。也有繡「飛鳳仙童」，邊緣襯回字紋及如意雲紋，屋脊側面，綴葉形三片，以代表茂盛，中間另繡有吉祥花果，以示萬紫千紅，繁榮美景。而回字紋，如「盤長紋」則有綿長不盡之意，「如意雲頭」則有如意順遂之意，而「飛鳳背上騎著仙童」則有尊貴非凡、天賜貴子之意。

　　狀元帽類似學士巾（儒巾）、烏紗帽、襆頭帽，繡有麒麟、獅子等瑞獸及神獸，此外，牡丹、公雞、菊花、喜鵲等花鳥圖案之紋飾，也常被用來襯托狀元帽之造形，有富貴、高風亮節、喜慶之意[23]。

．．．

23 ——參考簡榮聰，2004，〈守護兒童的民俗辟邪物〉，頁 32。

虎鞋

在台灣和中國大陸的傳統社會中，認為虎是凶猛的野獸，但其凶猛的特性卻在民俗信仰中，被轉化為具有庇佑孩童的神獸虎神，民間一般稱為虎爺，俗信虎爺會庇佑孩童，趨吉避凶，使其平安長大。所以在小孩滿月、做四月日、周歲等節日時，相關的親友會致贈孩童有虎頭造形的虎頭帽或鴟鴞帽和虎頭鞋、兔子鞋等，做為賀禮。而虎頭鞋上為不同色布縫製的虎頭造形，此外，再加上色彩強烈對照多色搭配的刺繡工法，有短靴，也有一般及踝的鞋形，虎頭常被設在鞋面正前方，整個虎鞋的造形與設色充滿民間工藝的拙趣，非常可愛，也很吸引人。

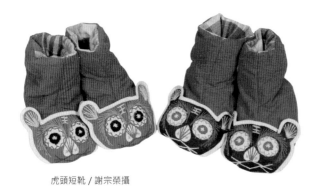

虎頭短靴 / 謝宗榮攝

虎頭鞋 / 謝宗榮攝

七娘媽亭

七娘媽亭為農曆七夕敬拜七娘媽時，或「做十六歲」成年禮的習俗中所使用的紙糊敬品。用意是讓未滿十六歲或已滿十六歲的孩子，在七娘媽生時連同牲禮水果敬獻後，躦過或爬過七娘媽亭。凡未成年者躦過七娘媽亭，有祈求七娘媽庇佑順利成長之意；至於滿十六歲成年者躦過的七娘媽亭，有「出婆姐宮」之意，亦即自此成年，不再需要七娘媽的特別照顧了。

台南地區的七娘媽亭為台灣目前仍十分興盛的紙紮民俗工藝品項，傳統的紙紮七娘媽亭，多由糊紙店製作，以細竹條及多種色紙糊成，亭內並會張貼一張七娘媽的大符（神褙）、或用紙糊成七尊七娘夫人像。較簡單的為一層；也可作兩層，由下而上，一層表示「福祿全壽」，二層為「蓬萊宮」，並加底座。更隆重

一點的作三層，一層表示「福祿全壽」，二層為「蓬萊宮」，三層為「百子亭」。並為一種整面立體或平面的款式，尺寸有尺六及尺四，並有六柱、四柱的區別，一般稱為大座與小座。而廟前商家所販賣的三層七娘媽亭，最上層為「百子亭」，中層為「蓬萊宮」（七娘媽三尊），底層為「七娘媽」（七娘媽四尊）。祭祀時，多由祭拜者或許願者向糊紙店或七娘廟預定，也有臨時購買的。

台南府城地區的民眾只有在滿十六歲時才用華麗的七娘媽亭來到開隆宮或臨水夫人媽廟敬獻七娘媽或註生娘娘，祭拜前先將它供奉於神桌前，然後連同牲禮、鳥母衣等祭拜。拜完後即由家人高持著，讓成年者穿過，男轉左三圈，女轉右三圈，表示已「出婆姐宮」，從此成年了。鹿港地區的習俗，民眾凡是家中有孩童未滿十六歲者，每年皆敬備七娘媽亭來祭拜，並讓此孩童躦過供有七娘媽亭的供桌底下，以示受到七娘媽的特別護佑。

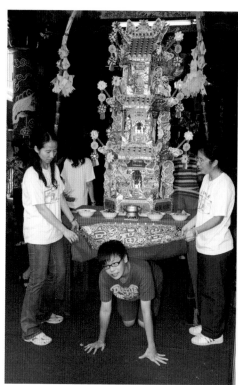

台南五條港做十六歲躦七娘媽亭／謝宗榮攝

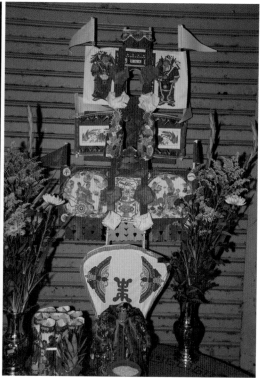

鹿港式紙糊七娘媽亭／謝宗榮攝

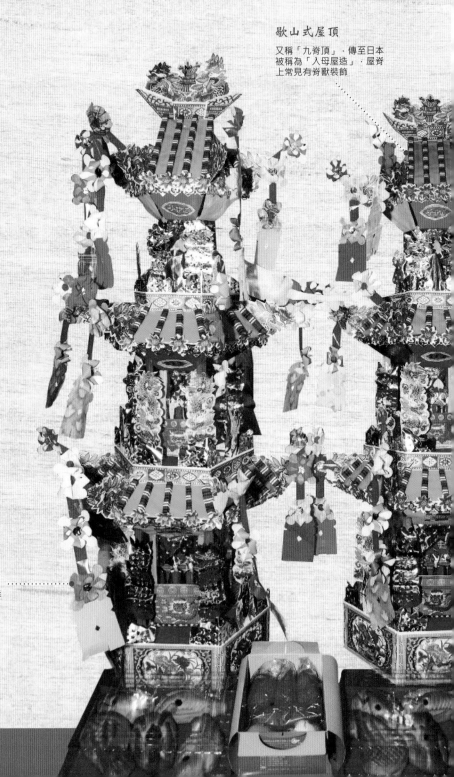

七娘媽亭工藝大觀

歇山式屋頂

又稱「九脊頂」，傳至日本
被稱為「入母屋造」，屋脊
上常見有脊獸裝飾

垂花

花團錦簇、喜氣洋
洋的裝飾

在一般生命禮儀的祭祀活動中，除了敬獻的供品與金銀紙外，為配合完成祭祀活動，還包括許多基本的祭祀用具，如祭祀對象分為有具體形象的神祇或無具體形象的神祇，如以「紙糊燈座」(天公座、三界公座)象徵天公或三界公，或者以紙糊的「七娘媽亭」象徵七娘媽等。也因此不論農曆七夕拜七娘媽生或做十六歲成年儀式，都會陳設一座象徵七娘媽的七娘媽亭(紙糊燈座)，放在供桌中間代表七娘媽的神尊，或是準備一張七娘媽的神禡貼在供桌前緣中間，再特別拿毛巾臉盆來給七娘媽梳洗用，並備有供品各七份，主要是湯圓七碗，每個湯圓中間再壓一個凹洞，湯圓有象徵「一家團圓」之意，壓一個凹洞即為了盛裝織女娘娘與牛郎一年一度才得相會所流下來感傷的眼淚。此外還有油飯、麻油雞、雞冠花、薊花(俗稱圓仔花)、鳳仙花、茉莉花、胭脂、椪粉、紅絲線、香帕、扇子、鏡子等。並敬獻娘媽襖(或稱鳥母衣，同床母衣)七只、壽金、刈金等。

此外，在傳統社會上，人只要屆滿十六歲，就被視為成年了，故而當孩子受神明庇佑到十六歲時，家長便會帶著孩子準備相關的供品，於七娘媽生時，或是受特別庇佑的神明生時，有的長輩帶子女作為神明的契子女，即拜神明為誼父或誼母(同義父義母)者，如認王爺神、石頭公、榕樹公為誼父，認七娘媽或夫人媽、媽祖、觀音菩薩、石母為誼母，信眾便會在神明神誕日時，到廟宇敬拜感謝神明多年來的庇佑，使孩子平安順利長大成人，舉行「作十六歲」的成年禮。拜七娘媽時，有些地方的居民會準備一座七娘媽亭，讓孩子躦過七娘媽亭，男轉左女轉右，連續三次，表示孩子已成年，從此可以「出娘媽宮」或「出婆姐宮」，不用再受到七娘媽或婆姐等的特別照顧。

第三層「百子亭」

安置一尊七娘媽紙偶，或無七娘媽紙偶

第二層「蓬萊宮」

安置三尊七娘媽紙偶，及天上的仙鳥「鳥母」，鳥母為受七娘媽所託來看顧小孩長大成人

第一層「福祿壽全」

除了安置三尊七娘媽紙偶，其他還有天兵天將及小兒的版畫像。但也有四尊七娘媽的安置

台南式紙糊七娘媽亭／謝宗榮攝

跟著大師 Step by Step

　　祭祀活動中以紙糊的七娘媽亭象徵七娘媽，其工法如下（圖片提供／吳碧惠攝）：

01

用玻璃紙紮竹篾

02 七娘媽亭完整骨架

03 將各層名稱貼妥

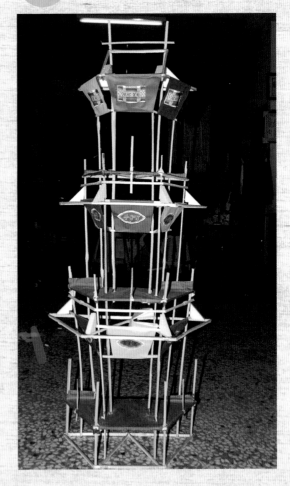

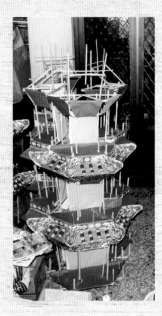

04 糊上樓閣屋頂，並加以裝飾

05 成品放在案桌上，供舉行
「做十六歲」成年禮時祭拜

06

祭拜完後火化，亭
子將送給七娘媽

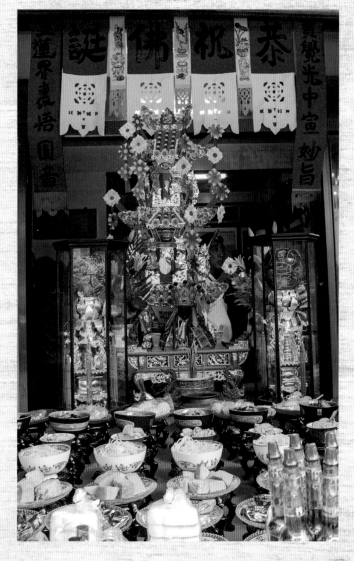

結婚與做壽禮俗工藝

八卦米篩

　　婚禮上使用八卦米篩，民間傳說源於
周公鬥桃花女的故事。依照台灣民間傳
統婚俗，結婚迎娶上轎車和出轎車時，
媒人要持「八卦米篩」遮擋在新娘頭
上，以八卦米篩所擁有的辟邪功能，
為新娘辟除在空中所可能帶來的邪祟
危害，並攙扶新娘上花轎或喜車。八卦
米篩的形式和早期民宅用來篩米的米篩相
同，在正圓形的竹框內以竹篾交叉編織成為
可漏的篩器；其不同處則是在米篩的背面繪有
紅色八卦，以及「天定良緣」、「添丁發財」等吉祥
語句，藉以保護處在身分轉換危險階段的新娘。唯傳統習俗
上認為新娘若有身孕時則不宜以八卦米篩遮其頭上，主要是怕八
卦強大的法力會傷害懷中胎兒，因此會改用黑傘遮去邪祟。但現
代人如台北地區亦有人結婚不用八卦米篩，而是以黑傘為沒有身
孕的新娘遮蔽頭頂，若是有身孕者則改用藍色的傘來遮頭。

印有八卦與龍鳳圖案的八卦
米篩／謝宗榮攝

婚禮迎娶時以八卦米篩守護新娘
／謝宗榮攝

圖解台灣民俗工藝

八仙綵

　　八仙綵是繪製或刺繡有八仙圖像的紅綵，台灣民間通常在新屋落成和舉行嫁娶喜事之時，或是建醮期間，多會在門楣之上懸掛八仙綵以辟邪，並祈求喜慶吉祥。八仙綵的製作通常以紅色布條為底，布面上以彩繪或刺繡方式描繪南極仙翁和道教八仙的形象，民間常見的八仙為李鐵拐、鍾離權（漢鍾離）、呂洞賓、張果老、曹國舅、韓湘子、藍采和、何仙姑等八位後天神仙，八位都騎乘在不同神獸的坐騎之上，以騎鶴的南極仙翁居中，八仙分列兩側。八仙綵的尺寸長短不一，主要以橫幅的寬度符合文工尺的吉利尺寸即可。尺寸較大的八仙綵，通常會在南極仙翁和八仙圖像之間增加「金玉滿堂」之類的文字，並在周圍加上蟠龍、如意雲、蝙蝠之類的紋飾，以增加其華麗感。建醮期間懸掛的八仙綵的製作則較為簡單，近代多以印製為主，並在上半段加上某某宮廟啟建某年醮典之類的字樣，通常配合一只或一對燈籠，在建醮期間懸掛於門口。民間信仰認為入宅和嫁娶雖為吉慶之事，但在時間上卻是一種不穩定的狀態，因此就必須特別避免邪氣入侵以破壞吉慶。

繡莊門前懸掛八仙綵／謝宗榮攝

字姓燈

　　新婚迎娶時男方要準備一對寫有男方堂號姓氏的燈籠，稱為「字姓燈」或「子婿燈」。依照昔日習俗字姓燈在迎娶時吊掛在二人扛的叔爺轎上，四周圍有白紗布，布上寫著「鳳毛麟趾」、「麟趾呈祥」等吉利字句。叔爺轎不一定是坐新郎的弟弟，同輩親戚的弟弟也可以。字姓燈沿途可讓人瞭解是哪戶娶親，迎娶回男方家後，再懸掛在神明廳的樑上，因「燈」閩南語諧音同「丁」，有象徵一對新人將可在神明與祖先的庇佑下，早日「出丁」，生出健壯的男丁，來傳承該家的香火命脈，所以有的又稱「子孫燈」。若新郎的父母早年有向神明許願者，結婚的前一天晚上子時（半夜十一點到翌日凌晨一點），便要事先在男家舉行結婚謝天公的儀式，而字姓燈便也需先送到新房敬拜過後，再拿到神明廳懸掛。

祠堂中的字姓燈／謝宗榮攝

結婚迎娶後懸掛在神明廳的字姓燈／謝宗榮攝

禮炮籃

又稱炮籃，由竹子所手工編成的傳統圓形立體手提竹籃，一般多被漆上深土黃色或棕色的漆料。在訂婚和結婚時會由男性的男方親友負責持提，竹籃內有一竹編隔層，上層放置短排的鞭炮，與要點燃鞭炮的線香。凡當訂親或迎親隊伍要自男方出發，

或是快要抵達女方家時，或是已迎娶新娘坐上喜車出發時、或是迎親隊伍已返回男方家附近，皆會先由持禮炮籃者燃炮通知喜車和新人即將蒞臨，也有增加熱鬧與驅邪之意；下層則放置一些由花店事先紮好的可配戴式鮮花，這是在喜宴上準新郎、新娘與其雙方的主婚人所要配戴的身分識別，也可增加這些重要人物的光彩。

上圖｜結婚禮籃／謝宗榮攝
下圖｜結婚禮炮籃／謝宗榮攝

帶路雞

　　新婚後數日，新婚夫婦一同返回女方家作客，稱為「歸寧」或「回門」。一對新人會攜帶禮品（伴手禮）敬拜女方家中的神明和祖先，岳父母則備午宴款待。女婿則需準備許多紅包贈送女方親友。當要辭歸時，女方要準備糕餅、雛雞公母兩對或一對，以及一對甘蔗讓新人攜回男方家。一對甘蔗以紅絲線綁住代表兩人同心，有頭有尾甜甜蜜蜜的，有白頭偕老且節節高昇之意。

　　而一對雛雞稱為「帶路雞」，此雞是不可吃的，要帶回婆家飼養，要讓雛雞繁衍子孫，希望「年頭飼雞栽，年尾作月內」，也意寓新人將來會像雞一樣繁衍子孫，使家族人丁旺盛。現代因居家環境不方便養真雞，民眾已不盛行送真雞，而改送裝飾用的「帶路雞」禮籃，此為工藝品的製作，包括一對漂亮的公雞和母雞，以及多顆金色的雞蛋和孵化的小雞，來代表繁衍子孫的吉祥象徵。

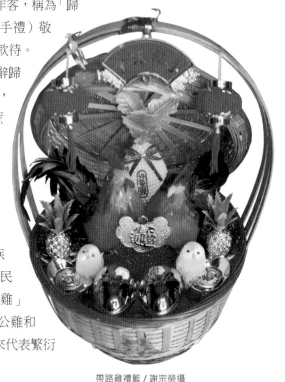

帶路雞禮籃 / 謝宗榮攝

婚禮用品店中販售的帶路雞 / 謝宗榮攝

媒婆為新娘佩戴春仔花／謝宗榮攝

新娘佩帶的春仔花上有蓮蓬
造型，寓意多子／謝宗榮攝

鹿港纏花式結婚用春仔花整組，包含婆婆、媽媽、媒人、新娘
花等（施麗梅作）／謝宗榮攝

春仔花

　　春仔花一般有分兩種，一種是過
年時供桌上春飯或發粿所插的「飯春
花」；另一種是結婚喜慶時如新娘、婆
婆、岳母或媒人頭上所插的春仔花，有
些喪禮中也會使用。若以結婚所插的春
仔花來說，基本上是以紅紙花或紅線纏
繞細鐵絲手工製作而成，如台南地區傳
統的婚嫁習俗，新娘頭上習慣插一對春
仔花，新娘的春仔花較特別，中央有一
塑膠製的金黃色蓮蓬，有寓「蓮（連）
生貴子」之意；或有以紅絲線纏繞出石
榴造形的，有寓「多子多孫」之意。亦
有講究些的人家如鹿港地區，在送給婆
婆或男方祖母的春仔花，會特別以紅絲
線纏繞成「鹿」或「龜」的形狀，以寓
「福祿長壽」之意。

壽幛

祝壽時用以向壽星賀壽之刺繡或彩繪、版印中堂，常見有八仙壽字圖、三仙圖、壽星圖、麻姑獻壽圖等。八仙是民間最為熟悉的道教神仙，常見的組合為李鐵拐、漢鍾離、張果老、曹國舅、呂洞賓、何仙姑、韓湘子、藍采和等八位，除了普遍出現在廟宇裝飾之外，也常出現在婚禮、壽禮等吉慶場合中。傳說八仙在王母娘娘聖誕時，一齊會集前往瑤池祝壽，因此民間有「八仙獻壽」的吉慶題材。並在神明聖誕時，請戲班搬演「醉八仙」來祝壽。

昔日民間在為耆老做壽時，也常送上「八仙壽字圖」來祝賀。八仙壽字圖的形式通常以大型的壽字為主，然後在壽字邊框之內描繪八仙的形象，其作法通常有版印和刺繡兩種工藝。其次也有以對聯的方式來表現者，在「福如東海、壽比南山」的文字中，各描繪一位仙人形象，稱為八仙壽字聯，也是早年民間常見的祝壽禮品。三仙圖主體為福祿壽三仙，壽星圖主體為南極仙翁捧壽桃，或是在壽星旁伴有仙童捧壽桃與仙鶴；而麻姑獻壽圖則以麻姑為主體，手持剷鋤與裝有靈芝藥草的花籃，或是在身旁伴有捧壽桃的仙童和仙鹿。

以三仙為主體的壽幛，兩側並飾有八仙／謝宗榮攝

喪葬禮俗工藝

魂身

當家人過世後，尚未將亡者馬上埋葬，而需停棺殯殮一陣子時，入殮後臨時在正廳的一隅所設的亡者靈位，此即「豎靈」或「設靈位」，以一張桌子做為靈桌，設有亡者的遺像，靈桌上面供有魂帛，以及代表亡者的紙塑「魂身」與其男女僕人「桌頭嫺」。魂身往往由紙糊店依照亡者生前的形象與性別，以及入殮時所穿的服制和色彩，用竹架為骨，紙糊作成的坐像。有的祖先魂身著清式古裝，有的男性魂身則穿戴現代的西裝和西帽，而女性魂身則著改良式旗袍，會被安置於靈桌的正中央，或是放在桌子的龍邊，在儀式中代表亡者接受供奉、超薦，魂身兩旁再分別安置一對桌頭嫺。

紙糊魂身及男女桌頭嫺 / 謝宗榮攝

喪禮做功德藥懺儀式中，以藥汁擦拭魂身象徵治療亡者生前病痛 / 謝宗榮攝

喪禮做功德獻供儀式中，道士在靈位前敬獻 / 謝宗榮攝

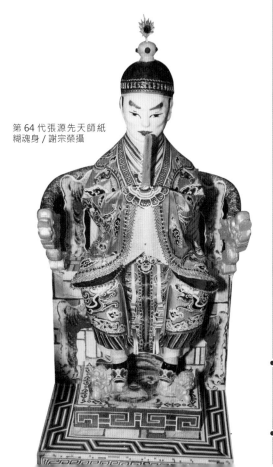

第 64 代張源先天師紙糊魂身 / 謝宗榮攝

桌頭嫺

　　入殮後需停棺一陣子時，臨時在正廳的一隅所設的亡者靈位，此即「豎靈」或「設靈位」，靈桌上面供有魂帛，及代表亡者的紙塑「魂身」與「桌頭嫺」。所謂桌頭嫺即紙塑的男女奴僕各一位，立在魂帛和魂身的兩側；有的則是魂身前再加設一對女婢，作為桌頭嫺，以作為亡者到陰間之後的隨行侍者。靈桌上並供有香爐和油燈各一座，或是點上一對白蠟燭。紙塑的男僕，身穿清式的藍色長袍馬掛，頭戴瓜皮帽，站在龍邊；而紙塑的女僕，身穿清式的紅色丫環裝，外罩一件黃色圍兜，站在虎邊。

紙糊女桌頭嫺／李秀娥攝

紙糊男桌頭嫺／李秀娥攝

圖解台灣民俗工藝

魂轎

　　魂轎為出殯送葬的行列中所需的大型轎子，一般是排在出殯隊伍之後，魂轎為竹骨架所糊成的轎子，外面糊上紅藍呢布或多色彩紙，由紙糊師傅或道士所製作而成，具有民俗技藝的工藝性與審美觀。北部有的魂轎則不用紙糊，而改由黃、白菊花等鮮花綴成，不用人扛，而由同樣綴滿菊花的車子運送，稱為「魂轎車」，工藝性較低。

　　魂轎內放置裝有神主及魂帛的米斗，斗內除了神主牌、魂帛外，還有點主用的硃砂筆、銀紙、五穀丁錢、孝杖。另外，還安置一尊代表亡者的紙糊魂身，因為轎子是安置亡魂的，所以稱為「魂轎」。魂轎的兩旁再由兩個小孩各持托燈，隨轎而行。捧斗者前往墓地時，大都由長孫（現多由侄子輩），步行雙手捧持米斗，回程則置於魂轎內。安葬之後，將亡者的神主牌位從墳地迎回家中供奉，魂轎內原本應載著捧主者，捧主者一般為長孫，若無長孫時可由侄孫替代，並需拿回裝有一點墳土和五穀的五升斗，稱為「返主」，後來魂轎是形式上的，不能真正坐人，所以回程只放神主牌和米斗而已。

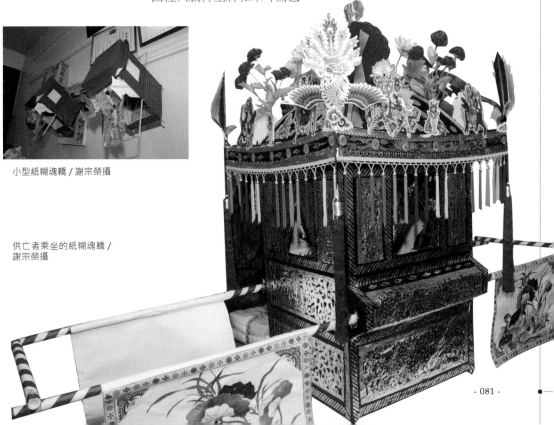

小型紙糊魂轎／謝宗榮攝

供亡者乘坐的紙糊魂轎／
謝宗榮攝

靈厝

　　靈厝為喪禮中敬獻給亡者到陰間所居住的紙糊屋厝，由於是給亡者居住之用，故又稱「靈厝」。在出殯前先由紙糊店師傅以竹骨、各色紙片紮糊好，送來喪家擺放，直到出殯完，作功德結束後，才燒化給亡靈使用。靈厝初送來時，喪家要先準備好富貴燈、竹篾、紅圓、發粿等供品，舉行「入厝」儀式。供亡者於陰間使用的紙糊紙厝（靈厝），昔日多為傳統建築屋厝，有一進、二進或三進的，廳面為三開間、五開間或七開間，還會加雙護龍、花園廊牆等，另有多名奴僕隨侍，甚至還配有現代機車、汽車等，造形精巧，紙糊的配色鮮豔華麗。現在因時代改變，有的則要求糊紙師傅將傳統靈厝改為西式別墅的洋房，加上轎車、庭園等，非常壯觀。陪葬的紙糊器具則也因應目前的生活用品而有紙糊的摩托車、電腦、飛機等。

　　此外，還有較大尊的金童、玉女的紙像，一在靈厝的龍邊，一在靈厝的虎邊，金童玉女手持靈幡，有接引亡者到西方極樂世界或到生方、

左圖｜金童紙像（張徐沛作）/ 謝宗榮攝
右圖｜玉女紙像（張徐沛作）/ 謝宗榮攝

左圖｜漢式靈厝為紙糊藝術精品 / 謝宗榮攝
右圖｜喪禮做功德中燒化庫錢與靈厝供亡者享用 / 謝宗榮攝

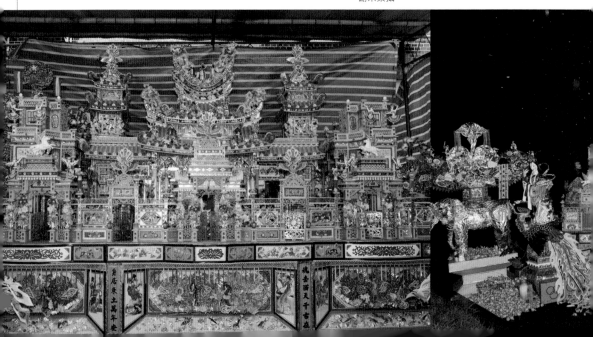

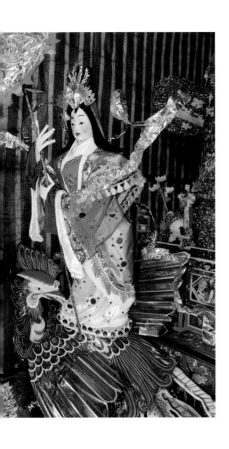

仙界之意。金童的造形為立姿,身穿古代藍色長袍,頭戴銀冠,雙手合抱,持一靈幡,幡上寫有「金童接引西方路」。玉女的造形為立姿,身穿古代黃色上衣,紅色長裙,頭戴銀冠,雙手合抱,持一靈幡,幡上寫有「玉女隨行極樂天」。等到出殯作功德結束後,金童玉女紙像與靈厝一起火化。

蓮花紙錢

印有蓮花圖案的金銀紙,有蓮花金和蓮花銀兩類。蓮花金金紙上面裱有錫箔、塗金油和蓋印,上面印有蓮花的圖案;蓮花銀為銀紙類,裱有錫箔、蓋印,不塗金油,上面印有蓮花圖案。蓮花金和蓮花銀是往生時作法事、清明掃墓、忌日或是撿骨時所使用。在台灣中南部的習俗上,出嫁女性兒孫用於祭祖等時使用蓮花金,北部地區民眾則用壽金;而男性兒孫用於祭祖等時則使用蓮花銀,而北部地區則用大銀。

印製有蓮花圖案的蓮花紙錢(蓮花銀)/謝宗榮攝

靈厝工藝大觀

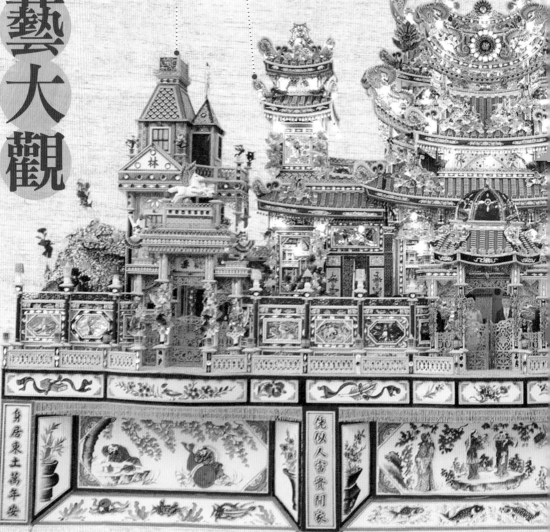

現代式洋樓
由透天厝發展演變改裝
成西洋挑高建築造型

傳統式宅院
與台灣廟宇非常相近，
龍柱、閣樓、脊頂、外
牆等樣式華麗花俏

身居東土萬年安

儼似人富貴閒家

為喪禮中敬獻給亡故的祖先到陰間居住的紙糊屋厝，所以有的稱「紙厝」，又因為是給亡靈所住，故又稱「靈厝」。會在出殯前先由紙糊店師傅或懂紙糊的道士以竹骨、紙片紮糊好，送來喪家擺放，直到出殯完，作功德結束後，才燒化給亡靈使用。靈厝初送來時，喪家要先準備好富貴燈、竹箕、紅圓、發粿等供品，舉行「入厝」儀式。[24] 入厝的供品，紅圓、發粿、或糖果等，需強調以圓形為主，有團圓、圓滿之意。入厝時，道士或法師還要教嫺，意即教導男女僕人到了陰間的靈界，要認真乖巧的服侍亡者，男僕稱清潔哥，女僕稱伶俐姊。

24 ──陳瑞隆編著，1997，《台灣喪葬禮俗源由》，頁 91。

基座裝飾
傳統版畫樣式的裝飾

為喪事所準備的靈厝 /
謝宗榮攝

跟著大師 Step by Step

紙厝由新北合興糊紙店製作（圖片提供／吳碧惠攝），其工法如下：

01

編紮紙厝屋頂

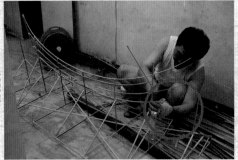
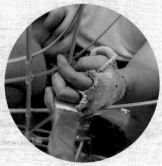

02 編紮厝身

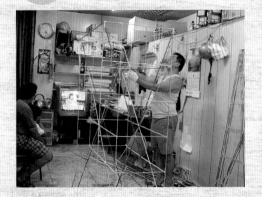

03 用模造紙糊初胚

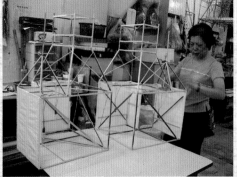

04 糊製花園圍牆及底座

05 初胚外糊貼仿照民家或宮廟的紙構件與裝飾

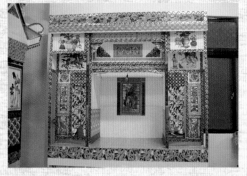

06 彩繪底座凹堵

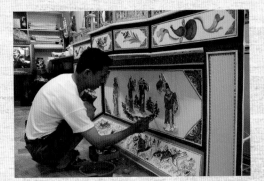

07 貼上配件，糊出雕樑畫棟的紙厝。

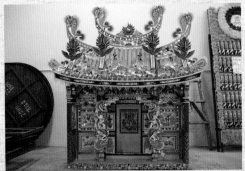

08

庭院放上假山水，及桌椅、轎車等紙糊日常用品，並裝置小燈。

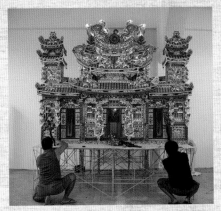

09

加上金山銀山、金童玉女和二十四孝山，完成整組紙厝組，接上燈泡電源，閃亮亮的紙厝令人驚艷。圖為2004台北縣五股喪事用靈厝。

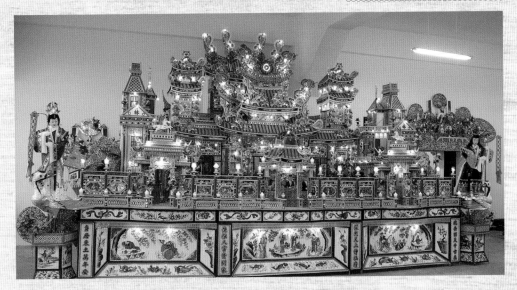

墓葬禮俗工藝

墳塋石獸

嘉義縣六腳鄉王得祿墓前有
雕作精緻的石象生／謝宗榮攝

　　清代沿襲古代朝廷官制下，有些帝王陵寢和重要官員的墓園
中，會在墓前的兩側，每隔一段距離設有石刻的文武翁仲、石刻
的馬、羊、辟邪（帶飛翅）、鎮墓獸、石獅、石虎等石獸，與石
望柱、翁仲統稱為「石像生」[25]。根據明清時期的規制，官品不同
所享有的石像生數目亦不同，一及二品官有石人、石馬、石羊、
石虎及石望柱，三品官以下無石人。台灣一般民眾的墓園中，常
見的石獸有位於墓手兩側的小石獅，此有藉威猛的石獅，守護墓
園，避免邪祟的干擾，故有辟邪之意。嘉義縣六腳鄉內的清代一
品大員王得祿墓，其生前在嘉慶皇帝時代，誥授將軍晉加榮祿大
夫，歷任福建浙江提督二等爵，贈伯爵太子太師，其兩位夫人受

25 ——李乾朗，2003，《臺灣古建築圖解事典》，頁 60。台北：
　　　遠流出版公司。

　　　　　　　　　　　　　　　　　　　　圖解台灣民俗工藝

封為一品夫人。其墓園中草地上分有龍虎邊兩列之石人與石獸，自墓碑前算起，依序為一文翁仲（文官隨從，龍邊）、一武翁仲（武官隨從，虎邊）、一對石馬、一對石羊、一對石虎等石獸。因民間時常傳說這些石獸於夜間會跑出來偷吃農田裡的作物，農民不堪虧損，所以便偷偷將石羊的羊角破壞了。而其墓身本身之龍虎邊也分別立有四對小型的石獸，以最接近墓碑算起，依序是麒麟、鳳凰、石獅、石象。

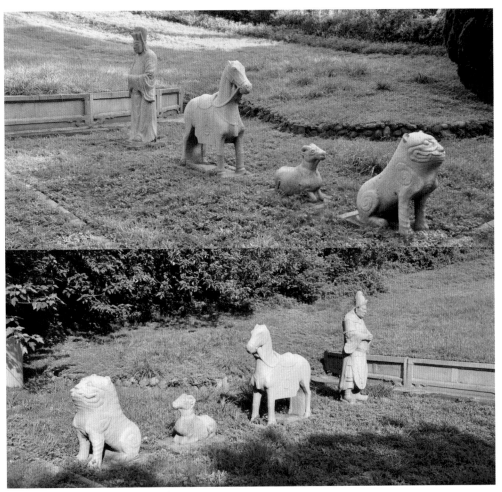

上圖｜新竹鄭用錫墓石像生左班，由右至左為：石虎、石羊、石馬、文翁仲／謝宗榮攝
下圖｜新竹鄭用錫墓石像生右班，由左至右為：石虎、石羊、石馬、武翁仲／謝宗榮攝

翁仲

　　即墳塋石人。清代沿襲古代朝廷官制下，有些帝王陵寢和重要官員的墓園中，會在墓前的兩側，每隔一段距離設有石刻的文翁仲、武翁仲、石刻的馬、羊、辟邪（帶飛翅）、鎮墓獸、石獅、石虎等石獸。

　　台灣清代一品大員王得祿，其生前在嘉慶皇帝時代誥授將軍晉加榮祿大夫，歷任福建浙江提督二等爵，贈伯爵太子太師，其兩位夫人受封為一品夫人，其位於嘉義縣六腳鄉內的墓園，以及清代「開台進士」鄭用錫，其位於新竹市南郊的墓園，皆有一對雕工精緻、如真人般高的文武翁仲。文翁仲則為文官侍從，做身穿清代文官長袍，帶文官帽，雙手合抱於胸腰處。武翁仲則為武官侍從，做武將鎧甲裝束，頭戴武盔，雙手合抱長劍或其他武器，或是以腰配長劍之威猛裝束。

石筆

　　石筆即石望柱。一般台灣民間常見的亡墳墓身上，多會在墓碑兩旁的墓手對稱處，加設一對彷如毛筆頭毛色旋轉筆尖朝上的石製文筆，稱為「石筆」，這對於該戶祖墳的風水上，有祈求此墳之風水地，以及加上祖先的庇佑，將來子孫可出才學出眾的文人之吉兆。而清代官員的墓園則在最前方立一對石柱，即典型的石望柱。如台北市內湖區金龍隧道南端出口西側山坡「陳悅記墓園」裡之陳文瀾古墓，分別有一對石筆與一對石旗杆和一對木旗杆。陳文瀾是大龍峒老師府陳維

上圖｜王得祿墓文官翁仲／
謝宗榮攝
下圖｜王得祿墓武官翁仲／
謝宗榮攝

台北陳文瀾墓望柱／謝宗榮攝

新竹鄭用錫墓望柱 / 謝宗榮攝

英的祖父，生有三子，長子遜言，次子遜朗，三子遜陶。遜言因經營船頭行，船隻往來台灣、中國大陸之間，而以「陳悅記」為商號，所以稱此家族為「陳悅記」，因此在墓園入口處可發現「陳悅記墓園」一詞。其墓園位於金龍隧道附近，兩旁立有旗桿，代表家族中有舉人（陳維英）。在陳悅記祖宅前院亦立有旗桿，以旌揚其功名[26]。

石旗杆

石旗杆是清代之前獲得科舉考試中，得到進士或舉人者所享有的特殊榮耀，在其居住的屋厝庭院中或是死後的墓園中，可以設立一對高聳的旗桿，若全為石頭打製者，稱為「石旗杆」。石旗杆的結構是將一根石造的旗杆柱立在一座稱為旗杆座的方形台基上，旗杆柱的下端並夾以一對上端尖行的長扁形夾杆石，石面上下各鑿一孔，以利固定旗杆柱。在旗杆柱上則安有旗斗，以之象徵墓主人生前的功名祿位。如台北市內湖「陳悅記墓園」裡就有一對石旗杆，龍邊旗杆上刻有蟠龍、龍珠，及下方有一隻小虎，方斗四方刻有「鱣榜虎堂」四字；虎邊的旗杆亦雕有蟠龍等，方斗四方刻有「龍詔鳳池」四字，該對石筆雕功頗為精緻。另有一對木旗杆，但其木質旗桿部分已腐朽，僅存石造基座。

台北陳文瀾墓石旗桿 / 謝宗榮攝

26 ——參見「內湖史蹟之旅」
網頁：http://www.nhps.tp.edu.
tw/travel/nahu6.htm。

台灣生命禮俗概說表 [27]

總類	名稱	禮儀	生命禮俗內容	工藝表現
生育禮	祈子	栽花換斗	請法師在靈界代為栽植白花，將紅花換白花，以祈生子添丁的法事。	
		換肚	娘家用新茶壺裝豬肚給連生女嬰的女兒吃，以祈換肚生子的習俗。	
	護生	三朝報酒	新生兒出生三日首次洗澡之俗為「三朝」，又備禮通報娘家此生育喜訊，讓娘家備補品給產婦者，稱為「報酒」。	
		拜床母	凡家有嬰兒誕生後，及至七歲前，於年節祭拜床母庇佑幼兒平安長大。	
		滿月	新生兒誕生滿一個月的慶賀之俗，備彌月油飯、紅蛋、麻油雞酒祭神與祖先，外婆需送頭尾禮，送孩子的「頭尾」，包括嬰兒從頭到腳所穿的衣物，有帽子、衣服、鞋襪等，帽子上面還繡有「帽仔花」，有黃金或銀片打造的，可為祥瑞動物、花卉、佛菩薩神仙人物或吉祥圖案；衣領背面還繡有紅色「卍」字紋，可受佛菩薩庇佑；並且還會送刻有富貴吉祥或神明尊諱的金鎖片或銀鎖片、長命鎖、神牌、絭牌，為嬰兒「捾絭」，希望小孩將來能夠長命百歲，頭尾中也有手鐲、腳鐲等飾品給孩子作紀念。傳統社會小孩滿月、作四月日、周歲時，親友會致贈虎頭帽或鴟鴞帽和虎頭鞋、兔子鞋等。當日並行「喊老鷹」之俗。	童帽、童鞋、幼兒金銀飾
		四月日	以多個酥餅串繩掛在滿四個月的新生兒脖子上，準備「收涎」之俗。	

鴟鴞帽 / 謝宗榮攝

27──本表整理自李秀娥，《臺灣的生命禮俗──漢人篇》，台
　　北：遠足文化，2006 年。

		度晬	準備十二樣物品，如書（主讀書人）、印（主當官）、筆墨（主書畫家）、算盤或計算機（主從商）、錢幣（主富貴）、雞腿（主食祿）、豬肉（主食祿）、尺（主從工）、斧（主林業）、蔥（主聰明）、芹菜（主勤勉）、蒜（精於計算）、田土（主地主）、稻草（主農業）、秤（主從商）等給孩子抓取，來預測孩子將來的發展志向，即稱為「抓周」，為滿周歲的幼兒所舉行的性向測驗之古俗。	
		揹絭、換絭	為未成年的幼兒身上懸掛保身平安的絭錢或絭牌之俗。每年換紅絲線，為換絭。	絭錢、絭牌
		拜契	於神明生或七娘媽生時填寫契子書，拜神明為誼父誼母之俗。	
		獻新丁粄	客家習俗有該年添丁者，於元宵、神明生或謝平安時，獻新丁粄叩謝神恩的庇佑與賜予。	龜粿、丁仔粿
成年禮	做十六歲	脫絭	滿十六歲之新成年者，祭拜後從此脫下長年護佑的平安絭錢或絭牌。	
		謝契	滿十六歲之新成年者，於祭拜七娘媽或神明後，焚化相關的契子書。	
		出婆姐宮	滿十六歲之新成年者，敬備供品祭拜七娘媽，再鑽過七娘媽亭，以示出婆姐宮，不必再如兒童受長年護佑。	紙糊七娘媽亭

寺廟製作供信眾索取的絭錢／謝宗榮攝

左圖｜台南開隆宮做十六歲儀式後火化七娘媽亭／謝宗榮攝
中圖｜台南開隆宮做十六歲鑽七娘媽亭／謝宗榮攝
右圖｝台南民家（道士壇）做十六歲鑽七娘媽亭／謝宗榮攝

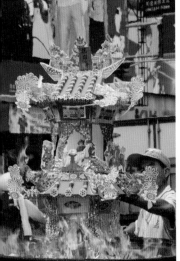

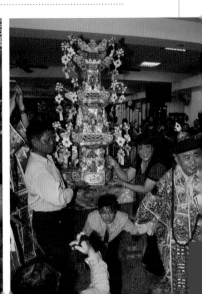

		謝天公	凡父母許願者,護佑男丁滿十六歲成年者,必須敬備豐盛供品叩答天公三界眾神護佑成人之祭祀禮儀。	紙糊天公座
婚禮	婚前禮	說媒	男家央請媒人攜禮至喜愛的女家提親之俗。	
		合八字	有意願結親之男女雙方提交欲婚配的男女雙方的八字庚帖,給擇日師合八字之俗。	
		文定	決定婚配的男家送聘金、喜餅等訂婚禮品至女家,舉行掛戒指完成文定之俗。	金銀首飾、戒指
	正婚禮	謝天公	凡父母許願者,必須於男丁成婚日當天的子時,敬備豬羊等豐盛供品叩謝玉皇三界眾神庇佑成婚之古俗。	紙糊天公座
		迎娶	男家迎親隊伍攜帶喜花、禮香等禮品前往女家迎娶新娘的習俗。新娘要提前先行「吃姊妹桌」,而新郎等人到達後則行「吃雞蛋湯」。	禮籃
		辭祖	一對新人正式離開女方家前,需先上香以祭品祭拜女家神明和祖先,告知當日迎娶,辭別祖先與父母。	
		上轎	新娘上轎車前後,先以八卦米篩(無身孕者)或黑傘(有身孕者)遮蔽辟邪,新娘拋出扇子與紅包有「放性地」捨去小姐脾氣之意。	八卦米篩
		下轎	新娘車初抵男家時,遣男童「捧柑」迎接,新娘下車先踏瓦破穢、過烘爐火淨化,以示興旺夫家。	

婚禮迎娶入廳前新娘破瓦過火破穢 / 謝宗榮攝

		拜堂	一對新人被引導上香敬拜玉皇、男家神明和祖先、父母高堂之俗。	
		宴客	結婚當天之喜宴，宴請雙方親友同享婚禮宴席，以為祝賀新婚之喜。	
		鬧洞房	調皮愛捉鬧的親友們，出各種稀奇詭異的新點子來作弄一對新人的習俗。	
	婚後禮	歸寧	新婚後一對新人初次返回女家拜見女方父母、祖父母、親友並贈禮的習俗，女方家得備「帶路雞甘蔗禮籃」讓新人攜回男方家，以祈感情甜蜜、多子多孫。	帶路雞
	特殊婚俗	招贅	古俗較貧窮的男性入贅於女家，用以傳承女家香火和財產之婚俗。	
		童養媳	未成年的貧窮幼女，先行被送入未來的夫家，幫忙做家事，及長再送作堆成婚的習俗。	
		冥婚	俗信未成年即夭折的男女，成為鬼魂也會長大需要婚配，陽世人與鬼魂或兩鬼成婚者，皆為冥婚。	
壽禮	做壽	賀壽	傳統習俗滿五十歲始做壽，家人或親友為壽星備辦壽桃、壽麵、壽幛、壽聯等賀禮，以祈長壽之俗。	壽幛、壽聯
		壽宴	敬備豬腳麵線、壽桃、壽龜，以及其他豐盛的筵席來宴請前來祝壽的賓客。	
喪禮	臨終、新殁	搬舖、辭土	生病臨終的家人被安放在家中廳堂，以男左女右方式，即「搬舖」；臨終者在廳堂上起身以腳踏土地，告別大地后土，此即「辭土」。	
		遮神	親人在廳堂亡故後，神明廳之神明彩要以米篩或紅布、報紙遮蔽以免褻瀆神明之俗。	
		含殮	在新亡的親人口中放入一塊玉或是錢幣、金箔之俗，有「金嘴銀舌」，來世富裕之意。	

	燒魂轎	對新亡的親人，燒化一只配有兩名轎夫的小魂轎，供亡魂於陰間通行的代步工具，中部地區則行燒化魂轎車。	魂轎
	奉腳尾飯	對未入殮前的新亡者，腳邊所供奉的一碗飯菜，上插一雙筷子的稱法。	
	哭路頭	遠地的子女或晚輩返家弔唁新亡的親人時，需於半路上一路跪爬哭泣回去，以示子孫不孝之哀悽。	
發喪	報外祖	女性親人去世後，孝男親自通知母親娘家親屬如外祖父母，此喪亡的訊息者，此即報外祖。	
	報白	孝男攜帶一條白布前往母親娘家通報母親過世或以白色訃聞通報喪亡訊息者，此即發喪「報白」。	
	示喪	喪家於門口所張貼表示居喪的告示。「嚴制」為父喪、「慈制」為母喪、「喪中」為晚輩去世，長輩尚在時用。	
	做孝服	昔日喪家多靠女性親友來幫忙作相關的各式孝服，現代多有禮儀公司提供使用。	
治喪	開魂路	喪家延聘烏頭師公或法師為亡者誦念相關的「腳尾經」，為其打通冥間之路，接引亡魂前來依附魂帛聽經之俗。	
	豎魂帛	以厚紙書寫亡著姓名，生卒年月日時，供於臨時的靈桌上，供亡魂憑依，以接受每日早晚祭拜之牌位。	魂身、桌頭嫺
	乞水	分孝服後，遺族以兩只錢幣擲筊向河神請示買水以供亡者沐浴之俗，現代多以自來水取水替代河水。	
	沐浴	乞水後，請道士或家屬為亡者象徵性洗臉擦澡以示為其沐浴更衣之俗。現代多以紅包請化妝師來做。	

接板	入殮前，家屬穿孝服迎接為亡者所訂購的壽棺回來之俗，需備白米、銅板和一只桶箍置於棺木上，有喻子孫年年富之意。。	
圍庫錢	俗信不同生肖出生時需向庫官支借不同金額的庫錢，故亡故後家屬代為清償所借庫錢之俗，焚燒時家屬以繩圍住避免其他鬼魂或邪祟搶奪。	靈厝

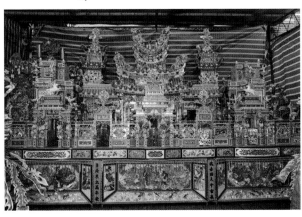

傳統漢式紙糊靈厝 / 謝宗榮攝

	套衫	孝男要代替亡者比劃與整理多件壽衣看合適與否之俗，亦可以紅包請人代理。
殯禮	小殮	接板後，亡者在被抬入棺木前，由法師或專業的婆仔象徵性地餵食最後一次豐盛饗宴，此為「辭生」。並有放手尾錢和割鬮之俗，此有遺財富與子孫且互不糾纏之意。
	大殮	將化妝好且穿好壽衣的亡者，依擇日師所看好的時辰抬入壽棺中，並以各式庫錢、銀紙、石灰、茶葉固定頭部與身體者，並行簡單的蓋棺，也稱「入木」。
	豎靈	停棺時，正廳一隅設好供奉亡者的魂帛、紙糊魂身、一對桌頭嫺，香爐、油燈、白蠟燭的靈位。

	守靈	入殮後家屬在靈堂棺木旁徹夜守護，防止貓狗跳躍過亡者身上之俗。	
	打桶	即亡者未出殯前在家停棺一陣子的民間說法。	
	捧飯	入殮後每日早晚為亡者奉飯敬如生前，亦稱孝飯、拜飯。	
葬禮	作陰壽	有的子女會在奠禮前一夜或前一兩小時為新亡者舉行冥誕祝壽者。	
	出殯	告別式後將裝著亡者的壽棺在佛、道法師發引後及送葬隊伍送行下，被抬往落壙的墳穴安葬或火葬場焚化再入塔者。	
	安葬	亡者棺木被放入墓地墳穴中掩土埋葬之俗；現代則盛行火化入納骨塔安奉。	
	祀后土	土葬時，家屬得先備供品、紙錢祭拜守護亡者之后土神（墳地土地公）。	
	點主	安葬祭祀時，孝子先跪地雙手後背，捧神主牌（寫有「神王」）等點主官為亡親以硃筆在「王」上點上一點，即為「點主」。	
	返主	安葬祭祀後，將裝有亡者神主牌、孝杖、五穀丁錢的米斗合捧上魂轎（車），返回喪家之俗。	
	安靈	返回喪家後將神主牌、遺照重新安奉在正廳一隅臨時所設的靈位，法師為其行「安靈」儀式，以供日後上香祭拜者。	
	巡山	古俗安葬後孝子要巡視墳地山頭，察看新墳地有無異狀，工程是否完好？並敬備供品祭拜后土和新墳。	
	完墳	以前整個墳地完成後，會擇吉日舉行墳地完成的儀式，稱為「完墳」。	石像生、石筆（石望柱）、石旗杆

台北陳文瀾墓望柱 / 謝宗榮攝

居喪	作七		自頭七到七七共四十九天，每逢七由孝男或孝女、孝媳等眷屬為亡者所行祭祀之俗。
	作旬		每十天為一旬，最後「作百日」，當日供菜飯祭品給亡者享用之俗。
	作功德		延聘烏頭師公或佛教、釋教法師為亡親所舉行的功德儀式，以免亡親在陰間受苦。
	作百日		亡親往生百日時，延聘法師、師公為其做百日祭拜及百日功德儀式。
	作對年（小祥）		古俗往生滿一年，要聘師公、法師來誦經作功德，稱「作對年」。現代也有一起「作三年」功德，此日結束後，才正式脫去孝服。
	作三年（大祥）		古俗親人逝世三年，擇日延聘道士、法師誦經作功德儀式，才算是真正脫去孝服。
除喪	除靈		一般於「尾旬」、「作百日」或「作對年」時，將臨時安靈位的供桌與魂帛等物完全撤掉，稱為「除靈」。
	合爐		喪期屆滿時，焚化亡者的神主牌位，將爐灰放入祖先公媽爐內，也將亡者列入祖先牌位內，稱為「合爐」。
	作忌		每逢亡者死亡之日，為其敬備供品祭祀以為紀念，即為作忌。
	培墓掃墓		古俗對新亡墳滿一年或連續三年以豐盛供品祭祀稱為「培墓」；對舊墳則以較簡單的供品於清明行掃墓掛紙之俗。
撿骨（撿金）	撿骨（撿金）		當亡者往生土葬已六、七年以上者，則可以撿骨，民家請撿骨師傅（土公仔）開墳撿起陪葬的金飾，並清洗曬乾骨頭後，重新擇墳以金斗甕安葬之俗，故亦稱「撿金」。

製表：李秀娥

民俗工藝與歲時節慶

歲時節俗是傳統漢文化中相當獨特，且屬於「非常性」生活的一部分，可說是累積了先民數千年來的生活智慧而傳承下來的文化精華，也是生活與文化密切結合的表徵。台灣民間的歲時節俗，主要是以閩、粵一帶所流傳的習俗為主，經由初期的「內地化」階段，強調「俗同內地」以凝聚泉、漳、客俗；其後又因應本地的自然、人文條件而「在地化」。因此除了作為早期農業社會生活核心的二十四節氣之外，更融入了各種全島性神明與區域性鄉土守護神的聖誕，使得台灣的歲時節俗不只是單純的民間節俗，而是與中國傳統的歲時節俗以及台灣的信仰文化傳統息息相關。

傳統歲時節氣的制定，主要是由古代先聖與官方的天文曆算學家，觀測天象和四季氣候與萬物的變化，以配合百姓的農、漁、牧等生計之進行而形成的。如《尚書·堯典》中記載：「欽若昊天，歷象日月星辰，敬授人時」。發展到了戰國時期已有歲星紀年的說法：「歲取星行一次，年取禾更一熟」，所謂歲星即木星，因其每十二年便越曆二十八宿，正好繞天一周，後來又假設有太歲是與木星反向運行。到漢代《淮南子·天文篇》因承繼前人的說法，並訂出二十四節氣：即是「立春、雨水、驚蟄、春分、清明、穀雨、立夏、小滿、芒種、夏至、小暑、大暑、立秋、處暑、白露、秋分、寒露、霜降、立冬、小雪、大雪、冬至、小寒、大寒」。

根據前人研究發現，戰國時的節氣是用平氣，即把一個回歸年，即一歲（由冬至日到次一個冬至日）平分二十四等分，每等分約十五日餘。此時正好「五日一候、三候一氣、六氣一時、四時一歲」，而一歲有二十四氣、七十二候。而歷來傳說上古時「炎帝分八節」，炎帝（神農氏）所分的八節即指二十四節氣中的二分、二至、四立這八天。漢朝以前這八天為天子至百姓間

相當重要的祭祀日，即「冬至祭天。夏至祭地。春分祈日。秋分祈月。立春迎春。立夏迎夏。立秋迎秋。立冬迎冬。」這些歲時節氣的制定，歷來經由官民的共遵共守，千百年來深刻影響國人的工作與休閒，成為生活中「常與非常」相間隔的一種節奏、韻律，從而構成中國式的節俗。

由於漢文化中歲時節俗與民眾農漁牧的基本生計息息相關，且民眾的基本生計與生命禮俗中的婚喪喜慶等事件，皆需參考官方頒定的曆法及民間擇日地理師所用的《選擇通書》(一般簡稱為《通書》)，民間慣用的則是較為簡易的「農民曆」，根據其中所記載的日時方位宜忌諸原則，再決定如何行事。又因漢人信仰文化淵源流長，隨著不同朝代的嬗遞而發展成陰陽合曆之歲時節慶。伴隨著各項歲時節慶的進行，又有許多相關的民俗藝文活動，例如不同節慶的供品、各類傳統遊藝陣頭以及各項豐富的民俗工藝等，皆反映出漢文化中豐碩的藝文精華。在台灣雖然由於地處亞熱帶氣候區域，農耕作息自然無法完全依照中原的二十四節氣來運作，但文化習俗的傳承仍使人們在運用農民曆的行為中，維持傳統節氣概念的習慣，而影響著台灣人的年中作息。

台灣漢人社會的歲時節慶，除了少數循陽曆節氣而生的節日，如清明、冬至等之外，大多循陰曆的節日來進行，如新正、上元、頭牙、端午、七夕、中元、中秋、重陽、下元、尾牙、除夕等。在這些節日當中也有輕重之別，如傳統以過年、端午、中秋為三大節，或是加上清明、重陽為五大節；而在台灣由於移民開發過程等因素，使得以祭祀鬼魂為主的中元節備受重視。除此之外，節慶活動也經常與祭祀行為結合而具有明顯的信仰性。在台灣的歲時節慶中，常運用各種民俗文物為媒介來傳達節慶的精神與意涵，其中具有較高工藝價值者，如新正的門神年畫，紙糊天公座、上元的花燈、端午的香包、鍾馗像、龍舟，七夕紙糊七娘媽亭、中元的大士爺、寒林院（翰林院）、同歸所、水燈頭、法船等。

春令節慶工藝

門神年畫

　　門是屋宅的出入口，也是屋宅祭祀的主要對象之一，漢人社會自古即有在居住處祭祀門、戶、灶、行、中霤等「五祀」之習俗，門為五祀之首，後來演變成門神。「神荼、鬱壘」為最早的門神名諱，兄弟兩人在古代神話傳說中的職司，為坐鎮位於東海度朔山大桃樹東北方的鬼門，如遇有作孽惡鬼，就以葦索綁起來餵食老虎。由於神荼、鬱壘性能禦鬼，古人就將他們的名字寫在桃木片上掛在大門兩側，相傳就可以避免鬼魅的侵擾。後來就將其形象繪製於紅紙上，在除夕之前張貼於大門之上，成為歷史悠久且富藝術性的門神年畫。元代以後又有以唐朝武將「秦瓊」、「尉遲恭」為門神者，其典故起源於元代和明初的話本與民間傳說，後來被收錄於《西遊記》中，說涇河老龍王因耳背誤聽旨意，降雨過多成災而致淹死者眾，御史魏徵奉玉旨要斬殺龍王，

門神年畫——秦叔寶（左）尉遲恭（右）／謝宗榮攝

龍王求唐太宗拖住魏徵，是日唐太宗留魏徵於宮中下棋，但魏徵仍睡著而出神斬殺了龍王，龍王魂魄向唐太宗索命，後秦瓊、尉遲恭武裝把守宮門，宮殿才得以安寧。太宗以兩人徹夜把守宮門過於辛苦，即命畫工圖繪兩人形象張貼於門上，後來流傳民間成為常見的門神。

傳統漢人民間信仰中的門神，可區分為神荼與鬱壘、鍾馗、武士門神、祈福門神、青龍白虎神等四大類型，其中以武士門神、祈福門神兩類最多。台灣民宅常見的門神較為單純，常見的有神荼與鬱壘、秦瓊與尉遲恭，其次為手中各捧有冠和祿的文官門神，以之取加冠、晉祿之吉祥意義，多以版印方式製作，在歲末掃除之後張貼於門上以辟邪，在尺寸上也小了許多。

天公金

彩色天公金（右）與大箔壽金（左）／謝宗榮攝

在台灣民間所使用的金銀紙中，一般會按照神譜的尊卑、高低，而敬獻不同性質的紙錢。金紙用以祭拜神明，諸神中又以玉皇上帝最為尊貴，民間俗稱為「天公」，故所獻的金紙也較大、較為盛重。台南地區的習俗，旁邊印有「頂上太極」之字樣，又稱「頂極金」，其長度不等，通常有尺六、尺三、尺二或一尺見方，中間印有「叩答恩光」、下方落款為「祈求平安」，有酬恩與祈求吉祥平安之意；並裝飾有雙龍、龍鳳圖案等，寓有龍鳳呈祥之意；此外還有尺寸略小的大天金、中天金之類，都用以敬獻玉皇大帝、三官大帝或上界神明，以表虔敬的心意。而北部地區則將天公金通稱為「天金」，只有一類，上面金箔印有雙龍，中央印有紅色的「叩答恩光」和下方的「祈求平安」等字樣，常與大箔壽金搭配一起敬獻天公等尊貴的神明，而大箔壽金印有紅色的財子壽三仙圖樣及上方印有「祈求平安」的字樣。

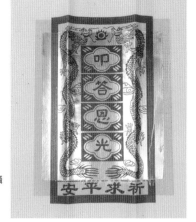

天公金／謝宗榮攝

三界公燈座

　　三界公燈座又稱為天公座，為拜天公或三界公時供奉於供桌最上端的紙糊燈座，以之象徵天公或三界公蒞臨之寶座。天公即是昊天上帝、玄穹高上帝，統領萬神，地位最尊，以陰曆正月初九為聖誕日，台灣民間多要盛重地加以祭拜。由於天公至尊高高在上，故祭拜的地點都在廟埕或中庭向天之處。祭祀時排設頂下桌，頂桌上供奉天公座的燈座三或四座，象徵神尊降臨的寶座。北部通常以三座為主，較講究的會以三種不同的顏色作為分別，如黃、洋紅、深紅為一組，或是黃、紅、綠為一組。天公座中以黃色為主尊，上面的圖案常有福祿壽三仙及諸多神仙圖案，並有「叩答恩光」的字樣，另二座則書「一心誠敬」、「祈求平安」。

　　中部地區如鹿港廟宇拜天公時，則以全套四座為一組，包括敬獻天公一座，敬獻三界公三座，也稱做「大燈」，鹿港地區一般民家拜天公時則用單座而已，除非結婚拜天公謝神時才會用四座天公座。此外看祭拜的需要，也有另外加設「中燈」六只的。

　　組構天公座的鈑料版畫圖案，主要是財子壽三仙、八仙弄（八仙綵）、蟠龍（龍柱）、武將（門神）、宮娥、神牌（上書「叩答恩光」）、花邊印條等。南部地區則是單座樓宇式為主要造形，上層為玉皇上帝，下層為三界公。

　　三界公燈座一般是由紙糊店或民間藝匠採用印紙糊成，再貼上傳統圖案。燈座象徵著諸神寶座，莊嚴無比，供奉於頂桌或前桌之上，也象徵著尊神離開天宮降臨祭壇，祭拜後會連同豐盛的金紙等一起焚化。此項傳統的印版印製及其糊作，不論造形、圖案的豐富性、用色等，皆頗富民俗藝術的特色，為典型的糊紙藝術。

鼓仔燈

　　鼓仔燈是台灣民間對於小型圓形或橢圓形燈籠的通稱，通常在內部點上一根蠟燭或一盞燈泡做為光源，可提在手上或掛在屋簷下。鼓仔燈在昔時原為一種照明的用具，後來被運用於寺廟建醮與上元燈會中的張燈結彩。傳統燈籠造形主要來自於福州和泉州兩地，泉州式燈籠骨架以竹蔑交織編成長圓形，然後再裱以紙紗，而福州式燈籠則以數十根等長的細竹條連接到兩端短木筒上，中間再穿上一根木條，然後在外部裱上紙紗，由於像雨傘一樣可以收合，故又稱為傘燈。日治時期又引進日式燈籠，以直徑不等的細竹條結成圓圈上下相疊為骨架，竹條之間並未相連，而亦靠外部的紙張或紗布做成圓形或長圓形燈籠，可以上下相疊收合，常見於日式料理店的店招。由於在閩南語中「燈」與「丁」同音，有男丁興旺的象徵，因此也被視為民俗吉祥物，許多寺廟會在上元節時準備許多鼓仔燈讓已婚婦女乞燈，以祈求生男。

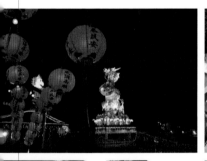

花燈

　　花燈即是具有造形變化的燈籠，傳統上一些地方大廟在元宵燈會中，都會聘請師傅製作各種造形的燈籠，常見有花籃、鳥獸動物、神仙人物等造形，在元宵節前即陸續將花燈懸掛在廟宇正殿或迴廊四周，供民眾前來欣賞。之後，由於現代社會有了電燈的發明後，加上民間工藝匠師也將木板搭建的傳統醮壇，結合上電動花燈人物，並且也會將電動人物故事搬上電動藝閣車內。故而現代的民間宮廟，便也會流行於元宵節時，請傳統工藝匠師前來廟埕前，搭建一個類似醮壇的電動花燈秀，故事人物有「嫦娥奔月」、「月兔擣藥」、「八仙過海」、「三藏取經」、「麻姑獻壽」等，這些電動花燈的人物大小，往往彷如真人般，身穿綢布衣裙，長長的假髮，四周的木板壇場，則點上許多黃色的燈泡，而這些電動人物也會隨著播放的音樂，上下舞動雙手、頭部或在原地旋轉，往往吸引許多民眾、小孩的駐足圍觀。

1	3
2	4

[1] 寺廟元宵燈會中的宮燈花燈（彰化芬園寶藏寺）/ 謝宗榮攝 [2]2012 年台灣燈會中的虎形花燈 / 謝宗榮攝 [3] 艋舺龍山寺十八手觀音與鯉魚花燈 / 謝宗榮攝 [4]2012 年台灣燈會中的燈海 / 謝宗榮攝

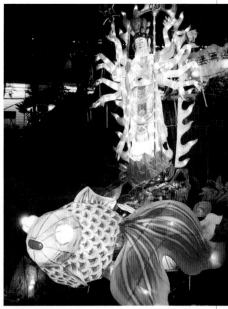

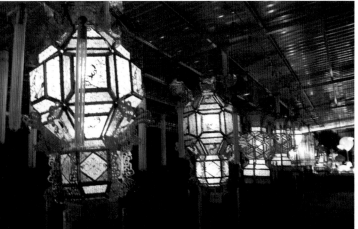

龜粿、粿印

　　龜為古代四靈（龍鳳龜麟）之一，一向被視為長壽的象徵，以龜為形的龜粿是台灣民間最常見的傳統食品類供品之一，常見於神誕時敬獻神明。龜粿傳統的為糯米製，其製作方式民間將糯米磨漿去水，加上紅色食用染料揉成糯米團之後，將紅豆餡包裹於其內，然後再以雕有龜形的模（範）具，印壓成扁平的橢圓形狀，最後用香蕉葉或月桃葉托住放入蒸籠中蒸熟。由於民間視龜為長壽、福氣的吉祥物，因此在元宵節或神誕時發展出「乞龜」的習俗，由信眾向神明上香卜筶乞求廟中的龜粿，獲得允杯之後即在龜粿插上一或三炷香，並將龜粿的頭部轉向外方，隨後即可取回，而需在一年後以等重或加倍的龜粿還回。而壓製龜粿的模（範）具龜粿模，另一面雕有桃粿模、糕餅模，側面雕有牽仔粿模，也是昔日民間常見的木雕工藝品。

糯米製紅龜粿（桃園楊梅謝平安）／謝宗榮攝

由銅幣所組成的金錢龜（台北內湖梘頭福德祠）／謝宗榮攝

製作紅龜粿用的烏心石印模（日治時期）／謝宗榮攝

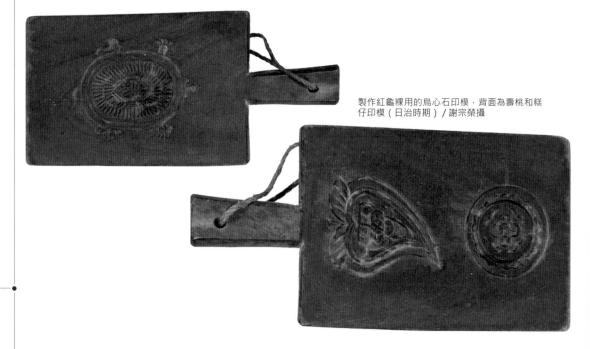

製作紅龜粿用的烏心石印模，背面為壽桃和糕仔印模（日治時期）／謝宗榮攝

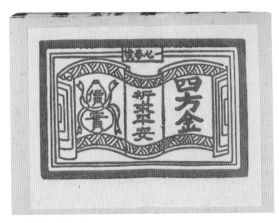

四方金

　　四方金是台灣中部地區所流行的金紙，被用來敬祀土地公，竹紙上印有象徵祈求「福祿」的美麗紅色葫蘆圖案，葫蘆上還寫有「價實」二字，以及金紙上面也寫有「一心奉敬」、「祈求平安」、「四方金」等字樣，其金紙的設計性與美感之工藝性較高。有別於北部常用的素面「刈金」(也稱「四方金」)。

台灣中部地區的四方金 / 謝宗榮攝

台灣中部農田以土地公拐祭祀土地公（南投市）
/ 謝宗榮攝

甲馬

　　甲馬為黃色紙印有紅色圖案和「甲馬」字樣的紙錢，上面印
有一件盔甲、一匹神馬、一位士兵持著帥旗等圖案。用於接神、
送神、犒賞天將、天兵、犒軍（賞兵）、調營時所需。一般民眾
於初一、十五或初二、十六犒軍時，燒化甲馬時，有表示敬獻紙
錢給日常守護村落的五營兵將，也讓祂們增添兵馬和士卒，可以
增加兵力戰備的後勤支援，使守護的各營兵馬可以發揮威壯的戰
鬥力，好對抗邪祟鬼魅，守護各村落的闔境平安。

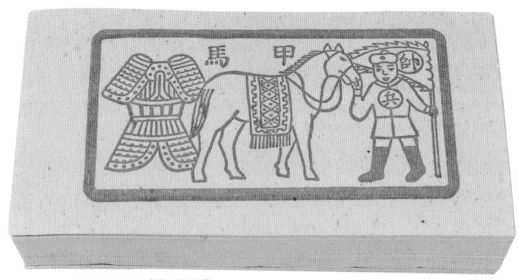

初一、十五犒軍獻給神將的甲馬 / 謝宗榮攝

夏令節慶（端午）工藝

香包

　　香包為端午節所攜帶於身邊的人身避邪物，因端午時節為暑夏，許多毒蟲、疫病流行，因而在中國大陸和台灣地區的民間習俗，便習慣鼓勵人人於此節日身上繫著香包或香囊來避邪。香包是以零碎綢布或五彩線紮成各種形狀，如各式動物（老虎、馬、龍、猴子）、花果、蝴蝶、孩童、八卦、三角形（粽子形）、菱形、球形等，裡面裝有沉香粉、檀香粉、朱砂、樟腦丸，或以白芷、丁香、木香等研磨成細粉，清香四溢，用以辟邪逐疫[28]。

虎型香包／謝宗榮攝

端午節時市面販售的香包／謝宗榮攝

鍾馗像

　　舊俗在端午節或除夕時會在門上張貼鍾馗畫像以避鬼。鍾馗原稱為「終葵」，乃是一種尖銳的錐子，後才人格化成為抓鬼的鬼王。關於鍾馗的事蹟，據唐代盧子《逸史》之記載，唐明皇有天身體不適，大白天夢見兩個小鬼盜走香囊和玉笛後在金鑾殿上嬉戲，不久又見一個大鬼抓住其中一個小鬼，先挖了小鬼的眼睛之後又吃下它的身體。唐明皇問大鬼是何人？自稱是終南山進士

28 ──綜合參考方寶璋，2003，《閩台民間習俗》，頁246。
　　福建：福建人民出版社。李秀娥，2004，《臺灣民俗節慶》，頁129。

鍾馗，由於殿試未中羞歸故里，而在金鑾殿前撞頭自殺而死，明皇降旨賜綠袍加以埋葬，因此感恩發誓要幫明皇驅除天下虛耗妖孽。唐明皇在醒來後身體病痛就消除了，隨後召吳道子畫鍾馗像，並昭告天下，而使得鍾馗像能辟鬼的信仰開始流傳。玄宗之後的皇帝也延續此一傳統，每逢歲暮之時，都要指示宮中之畫工繪製大量的鍾馗像分贈王宮貴戚、文武大臣等，以祛除邪魅而獲吉祥，並顯示皇帝之恩澤。之後，民間也逐漸效尤，特別是在唐末之時，道教將鍾馗奉為斬鬼之神以後，上行之風下移民間，日益成為常民之習俗，迄今民間仍流傳貼鍾馗像年畫或神禡可以辟鬼之信仰習俗。

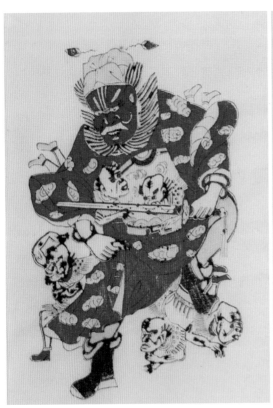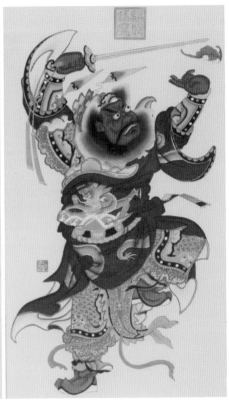

左圖｜來自山東濰縣的鍾馗版畫／謝宗榮攝
右圖｜來自天津楊柳青的大型鍾馗版畫／謝宗榮攝

圖解台灣民俗工藝

龍舟

　　舟船是人類社會自古以來主要的水上交通工具，藉由舟船的運輸可以從此岸到彼岸或是漂離自己所屬的境域，因此也被運用於民俗與宗教信仰中，成為重要的儀式載體。由於在古代漢人社會的龍神信仰中，龍與水的關係密切，龍被認為是水中最主要的神獸而有龍神崇拜，因此便將龍神信仰與舟船結合，而有龍船、船舟的說法，並運用於驅瘟逐疫、押送邪祟的習俗和儀式中，在端午節時進行龍舟競渡，就是起源於這種驅邪的信仰。由於端午節在歲時節氣中接近立夏，乃是一年之中暑氣開始熾盛的時節，許多瘟疫病毒也開始繁衍傳播，尤其是透過水為媒介，經常造成重大的病亡情形。因此中國古代在近水域的地方，就普遍發展出結合龍神信仰的龍舟競渡習俗，透過舟船化的龍神的力量，來驅逐潛藏在水中的疫氣和邪毒。

　　龍舟的造形常見的是在船艏、船尾分別加上龍頭與龍尾，並在船身兩側船版彩繪龍鱗，而在建造完成後，必須經過開光點睛儀式，才能正式下水，進行祭江、競渡。台灣早期端午競渡所用的龍舟並沒有龍首和龍尾的裝飾，而是以傳統的木造舢舨為主，在舢舨船艏兩側繪上一對眼睛，並在船身兩側彩繪龍鱗，目前宜蘭礁溪二龍村的龍舟仍保存這種傳統造形。晚近為了增加龍舟競渡的可看性，就在舢舨加上龍首與龍尾而成為台灣目前普遍可見的龍舟造形。在船身的材質和規模方面，台灣的龍舟較早多為木造，在船統木造舢舨的基礎之下增加船身的長度，一般以船槳的數目為基礎，常見的規模為十二對槳到十八對槳

台北市龍舟為台北市三腳渡龍舟師傅劉清正所造，作工精湛 / 謝宗榮攝

之間，而船身的寬度則大致相同，採兩人左右並列可以划槳的寬
度。目前台北市士林三腳渡的劉清正是極少數的木造龍舟造船師
之一，台北市國際龍舟賽中所使用的龍舟皆是他的作品。由於傳
統木船造船技術的衰微，目前台灣許多龍舟也改為玻璃纖維製，
相較於木造龍舟來說，在造形上則更為華麗、精緻，但也削弱了
民俗工藝的特質。

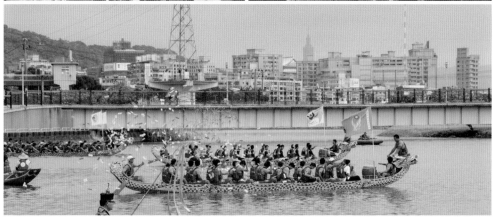
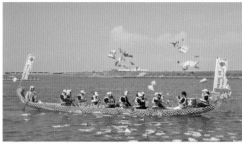

1	2
3	
4	5

[1] 鹿港龍舟賽龍舟下水前道長進行龍舟開光 / 謝宗榮攝
[2] 台北市國際龍舟賽開幕式中丁副市長為龍舟點睛 / 謝宗榮攝
[3] 2012 年台北市國際龍舟賽龍舟下水祭江 / 謝宗榮攝
[4] 2012 年鹿港龍舟賽龍舟下水祭江 / 謝宗榮攝
[5] 2012 年台北市國際龍舟賽競渡 / 謝宗榮攝

圖解台灣民俗工藝

秋令節慶工藝

七娘媽神禡

　　七娘媽神禡在台灣一般稱為「七娘媽大符」或「七娘媽神符」，大符在中國大陸習稱「神禡」或「紙馬」。這是台灣民眾每逢農曆七月七日「七夕」時，敬拜七娘媽神誕時所需安奉於供桌上，代表七娘媽神尊的降臨。七娘媽是護佑家中未滿十六歲（未成年）的孩童的女性守護神，在台灣民間非常受到民眾的敬

奉。但是台灣民間一般很少專祠奉祀七娘媽，民眾多於敬奉時當空呼請，或是安奉七娘媽大符於供桌上，有專祠敬奉者以台南市開隆宮最為著名，每年七夕所舉辦的躦七娘媽亭（狀元亭）的「成年禮」，是相當著名的民俗活動。

　　七娘媽神禡下方若刻有「榮芳」二字，是表示由大稻埕林榮芳紙店所製造的，若刻有王源順三字，即是由台南王源順紙店出產的大符。大符中的一座殿宇內有七尊七娘夫人，最上層三尊，第二層有四尊，此即七位七娘媽。第三層則有五位童子手持各式玩具在戲耍，其背後還有幾朵雲，象徵愉悅的仙界。整張神符是以單純的紅、綠二色作印版套色，不論人物造形、穿著、設色，皆具傳統印版的特色。

上圖 | 大稻埕「榮芳」紙鋪所印製的七娘媽神禡（日治時期）/ 謝宗榮攝
下圖 | 南投市民家七夕祭祀七娘媽 / 謝宗榮攝

大士爺

　　台灣宮廟每逢農曆七月中元普度法會或建醮時，較講究者會事先請傳統紙糊匠師製作各式紙糊工藝，常見的有普陀巖或大士爺、山神、土地神、翰林院、同歸所，以及金山和銀山等。在眾多大型紙糊神像中，其中最受矚目的即是職司監管孤魂、守護普度場的大士爺。大士爺一般常見於佛教之「盂蘭盆會」普度場合，出自於佛教焰口經的「面然大士」（或稱「焦面大士」），而道教則稱為「羽林大神」，但台灣民間源於佛教信仰之普及，幾乎多以大士爺為主。大士爺紙像最明顯的特徵為頭上頂著一尊觀音菩薩像，民間信仰認為大士爺即為觀音大士所化，因見普度場上惡鬼搶奪布施的食物，使前來受食的孤魂無法順利領受，所以心生慈悲即變現出凶猛之像，用以鎮懾惡鬼，使勿欺壓眾孤魂。大士爺的設置主要是為鎮守普度場，故在進行普度儀式之前，即將其與翰林院、同歸所與五方童子等，請至普度場上使之面對普度壇，謂之「大士出巡」，在普度完畢之後，則予以火化。

　　台灣常見的傳統大士爺紙像，一般採立姿造形，其尺寸常見的為四尺到六尺之間，安置於一座高約三到四尺的紙紮台基上；而客家地區的大士爺則較為巨大，通身約八尺高，造形也略有不同。台灣民間大士爺的造形在特徵上雖然多十分相近，但也隨著紙糊匠師之巧思而在細部上有所差異。除了頭上的觀音菩薩像之外，其特徵主要為青面獠牙，額長犄角，口吐火焰長舌，身著甲冑，手持一面可以號令孤魂的「太微旗」等。近年有出身於藝術學校科班的匠師，將西方雕塑手法帶進紙紮藝術，使得大士爺的造形更為生動，除了尺寸比起傳統所見都要來得巨大之外，在臉模、服飾、手勢方面都與眾不同。臉色仍以青藍色為主，但其間又增加深淺不同的變化，使其富有生動、可怖的臉譜；在身上的甲冑之上，又增加如腰前的「獅吞」等裝飾，使之呈現出威武的姿態，最突出的是其手部，完全以色紙糊塑出立體的造形，堪稱是大型紙糊工藝的精湛表現。

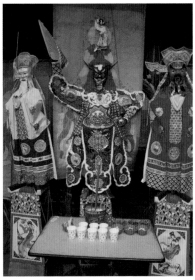

台北地區傳統大士爺像，圖右為山神，左為土地神／謝宗榮攝

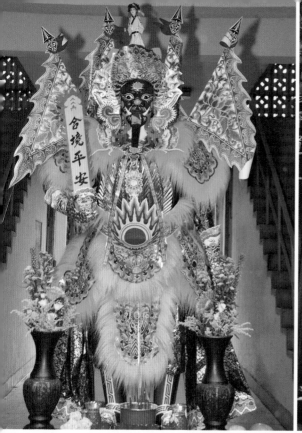

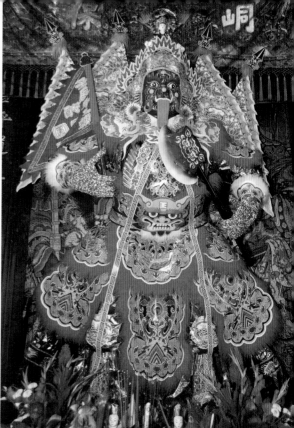

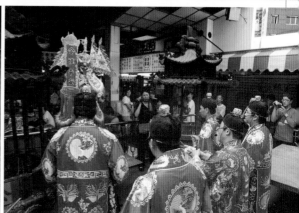

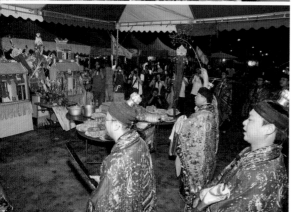

1	2
3	4
5	

[1] 改良造型的新式大士爺像，身著甲冑、背插五方旗（李清榮作品）/ 謝宗榮攝

[2] 改良造型的巨型大士爺像（李清榮作品）/ 謝宗榮攝

[3] 普度發表科儀中道長為大士爺開光 （松山霞海城隍廟中元普度）/ 謝宗榮攝

[4] 新竹都城隍廟中元普度儀式中道士進行祀大士 / 謝宗榮攝

[5] 宜蘭頭城中元普度儀式中道士在大士爺前召請孤魂 / 謝宗榮攝

大士爺紙糊工藝大觀

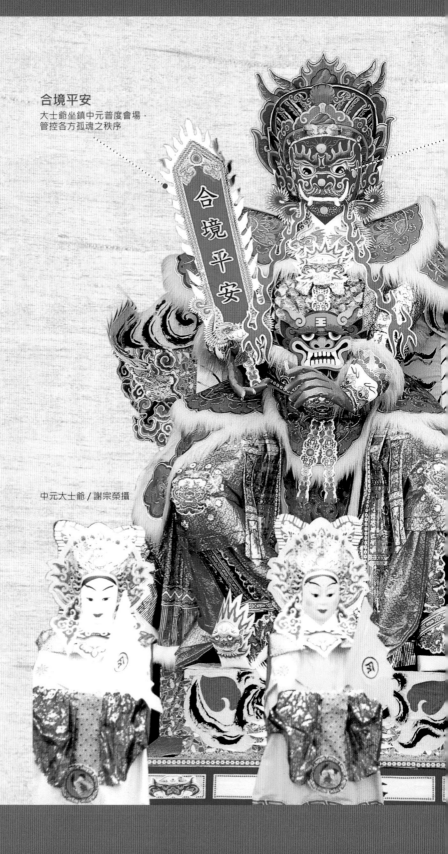

合境平安
大士爺坐鎮中元普度會場，
管控各方孤魂之秩序

中元大士爺／謝宗榮攝

一般民間宮廟每逢農曆七月中元普度的法會上，或是建醮的普度場上，較講究者會事先請傳統紙糊的匠師，以其手藝製作紙糊的民俗藝術工藝品，如普陀岩或大士爺、山神、土地、翰林院（寒林院）以及同歸所，更有金山和銀山、錢山、經衣山等。而北部或中部地區多會有單獨一尊的紙糊大士爺，傳說其為觀音菩薩發願化身為大鬼王，主要為以其威猛的化身，來控管普度場上招請而來的眾多孤魂之秩序。大士爺造型多為青面（藍色，加以白色的彩繪線條）花臉，臉上有一對火焰眉，口吐火焰舌，臉上有七點金，身著威猛的鎧甲，腹部有一獅頭，頂戴盔帽，其上又頂著一尊白衣的觀音大士，右手持「合境平安」的令旗，一般皆為站姿，也有極少數的紙糊匠師，會以雄偉的坐姿來塑造大士爺，其座上則以紙糊表現披有虎皮衣，以示其威猛氣勢，可鎮攝全場。例如民雄的大士爺，向來便採坐姿，且會設立機關以電風扇吹，可讓大士爺的頭部隨著風的吹動而頻頻點頭，實為巧妙的設計點子。

臉譜
大士爺青面花臉，臉上有一對火焰眉，口吐火焰舌，臉上有七點金，身著威猛的鎧甲，睜目直視會場

前胸
大士爺身著鎧甲，腹部為一頭獅王

五方童子
以武將打扮，布置在普度場中，依東、西、南、北、中五方，分著青、白、紅、黑、黃五色。負責在普度時，引領各方鬼魂前來享用，並維護會場安危。

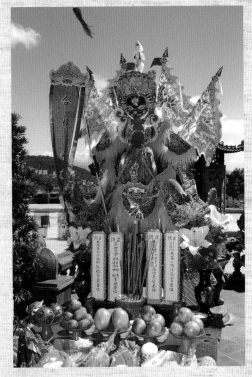

中元大士爺／謝宗榮攝

跟著大師 Step by Step

　　大士爺由台北藝師李清榮製作（圖片提供／吳碧惠攝），其工法如下：

01 紮綁骨架

02 用報紙糊粗胚

03 糊上四肢與頭部

04 加頭盔，安觀世音，貼戰裙紙板。

05 大士爺粗胚製作五階段

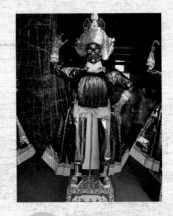

06 摺糊戰裙　　**07** 拉摺袖子　　**08** 貼上戰甲胸部

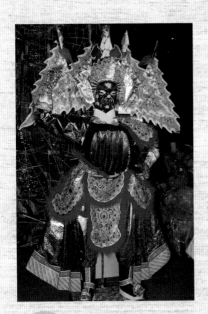
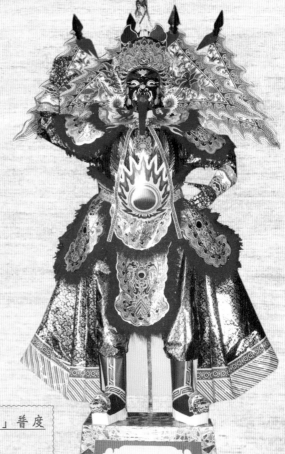

09 貼護甲，插四方旗

10 手持「慶讚中元」普度旗，製作完成。

普陀巖

　　普陀巖又稱普度山、大士山，是醮場或普度場上常見的糊紙品。普陀巖多採用黑底白點糊成重巒疊嶂之狀，一般常見的尺寸高約五尺，寬約七尺，立於五尺高左右的基座上。其常見的造形為做一山岩狀，岩下正中央端坐一白衣的觀音大士，其兩旁分別站立兩位侍從善財、龍女，其前方則有三藏取經的故事人物，有唐三藏騎白馬，其徒孫悟空、豬八戒、沙悟淨三人相隨，其次還有四大天王，即風、調、

台北芝山岩中元普度紙糊普陀巖 / 謝宗榮攝

雨、順四大金剛，以及韋馱、伽藍、鬼王、山神、土地神等小型紙像，紙糊匠師會以其師承手法，以竹骨紮製，並用各色色紙，剪貼而成，頗具傳統民俗藝術的特色。普陀巖在醮典、法會中通常與寒林院、同歸所一起設置，功能與大士爺類似，職司看管、接引孤魂，在台灣南部地區使用較多，中、北部地區則多用大士爺，近代也有共同出現者。在醮典普度儀式結束後，需將普陀巖與寒林院、同歸所等一起火化以送孤。

台北芝山岩中元普度法會普施前法師進行祀觀音 / 謝宗榮攝

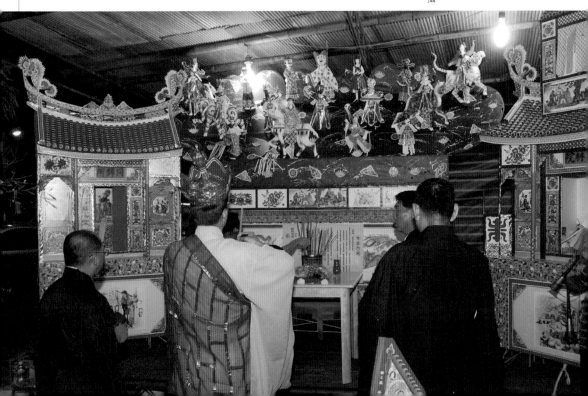

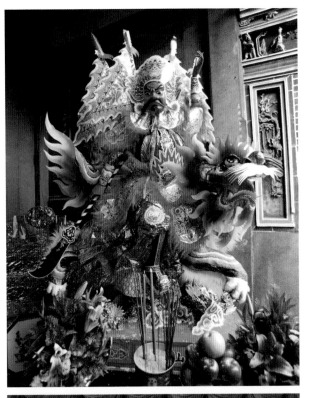

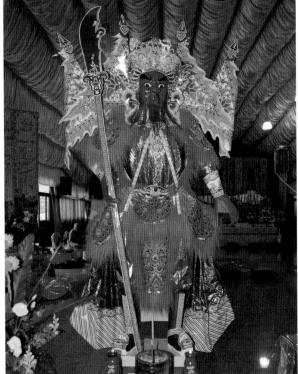

山神

在普度法會或醮典中，山神和土地神多為配合大士爺一起被供奉，因為普度場上所招請的眾孤魂，皆來自山河大地，而山中則歸山神所管轄，土地則歸土地公（福德正神）所管轄，人死亡後，亡魂也歸土地公帶引，墳地多以「后土」神稱之。山神即當境山岳之神，土地神即當境土地之神，是道教神譜中最基層的一對境神，其神像的形式主要有立姿和帶騎兩種。山神的造形多作紅臉、黑髯、身穿鎧甲的武將裝束。立姿的山神紙像雙手捧笏板於胸前，帶騎的山神跨騎一匹青獅，背後插有四隻三角旗（稱「背五峰（方）」），手中持一把大刀，十分威武，與土地神形成一武、一文的對照，是儀式壇場外最基本的壇場守護神。

上圖│騎青獅的山神紙像（李清榮作品）／謝宗榮攝
下圖│山神紙像（李清榮作品）／謝宗榮攝

土地神

　　法會中的土地神又常被稱為福德正神，即民間所熟悉的土地公。土地神紙像在祭典中被供奉於壇場門口之右，與山神相對，是儀式壇場外最基本的一對壇場守護神。土地神紙像的造形多作白臉、白鬚、身穿古代員外服飾。立姿的土地神紙像雙手捧元寶於胸前，因被民間視為賜財之神；帶騎的土地神跨騎一匹黃虎，雙手亦常見捧有一枚元寶，面容慈祥，與山神形成一文、一武的對照。

寒林院（翰林院）

　　寒林院為中元普度、醮典、法會中接引而來的孤魂滯魄棲息之所，通常安奉在大士爺的龍邊。寒林院台灣民間多稱為翰林院，通常和同歸所成對設置。源於民間社會特別重視四民之首的士大夫階層與具有功名的讀書人，因此在進行普度儀式時，多將供奉客死他鄉的官員與士子的場所獨立出來，名為「翰林院」，以別於一般沒有功名的孤魂滯魄。寒林院的造形多作傳統單開間宮殿，有時更作重簷的宮殿，在屋頂與屋身都施以雕樑畫棟，並重樓之內書寫「聖旨」字樣，以突顯所接待者不同於一般之孤魂之身分。寒林院的裡面會以紅紙書寫「歷代文武聖賢香位寶座」，上、下門聯寫著「綠水青山千古在，清風明月一時情」，橫批「同登道岸」，講究者裡面會設置桌椅、浴缸、馬桶等設施。寒林院設置之後，在醮典期間都要每日進行獻供；醮典末日普度結束之後，同大士爺等一起火化以送孤。

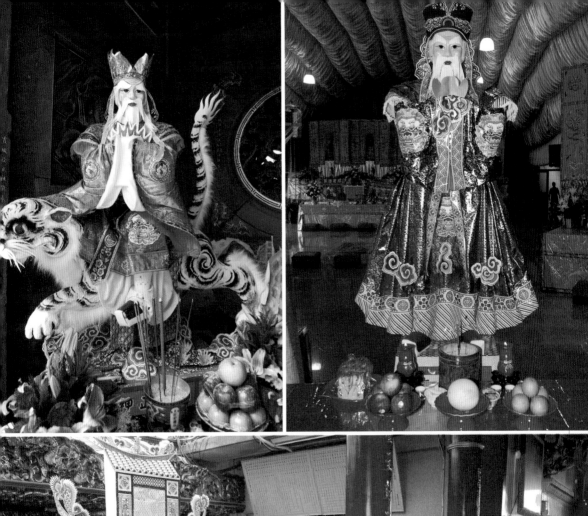

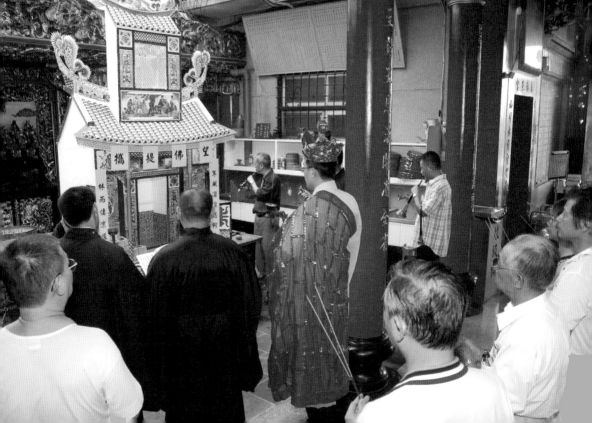

同歸所

　　同歸所亦為中元普度、醮典、法會中提供孤魂滯魄棲止之
所，通常安奉在大士爺的虎邊，由糊紙方式製作。同歸所通常與
翰林院（寒林院）對稱，所招待的是十方男女無主孤魂滯魄，取
萬善同歸之意。其造形多作單開間的傳統民宅式樣，在裝飾上則
不如翰林院之華麗，有時也區分為男堂、女室。同歸所的裡面會
以紅紙書寫著「本處一切十傷男女無主孤魂香位」，上、下門聯
書寫「悲風凜凜空思切，夜雨濛濛哭斷腸」，橫批「超登仙界」，
講究者裡面會設置桌椅、浴缸、馬桶等設施。同歸所設置之後，
在醮典期間也都要每日進行獻供；醮典末日普度結束之後，同大
士爺等一起火化以送孤。

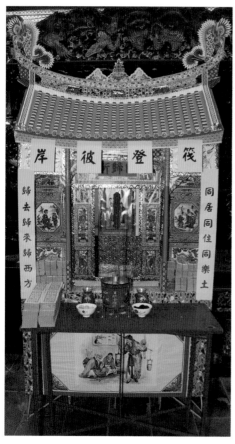

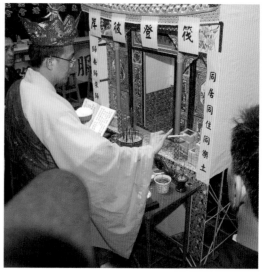

左圖｜單簷造型的同歸所，在普度法會中接待一般男女孤魂。
（台北芝山岩中元普度）／謝宗榮攝
右圖｜台北芝山岩中元普度法會中法師在同歸所進行施食／謝
宗榮攝

水燈頭

台灣宮廟在舉行較大規模的普度法會時，除了要豎燈篙以接引陸上孤魂之外，還要在普度的前一日先行放水燈，以召引水面孤魂前來接受翌日的普度法筵。水燈頭的造形通常為具有傳統前後斜坡屋頂的小型單間屋宇，屋身以糊紙方式製作，在竹蔑紮成的骨架上以色紙糊成屋子形狀，正面中央開有一門，兩側書寫「普度植福」、「普度陰光」之類的字樣，然後以短竹筒或香蕉莖為底座，以利於漂浮在水面上，近代水燈頭的底座則多使用保麗龍板。水燈頭的規模主要有兩種，傳統的水燈頭尺寸較小，連底座高約一尺至一尺半之間，屋頂為紅色，屋身為白色；尺寸較大者可達五、六尺高，又稱為水燈厝，屋頂多作翹脊式，具有龍、鳳、花鳥等版印裝飾，宛如一座宮殿，這類大型水燈頭通常是以團體或宮廟為主所施放者。放水燈時，要先在內部點上蠟燭並放置經衣、銀紙，逐次放流於水面上，以接引水面孤魂上岸接受施食超度，並在岸邊設供品由法師進行召魂儀式。放水燈結束之後，則引魂回廟前的寒林所（翰林院）、同歸所安奉。台灣北部與中部地區的漳州人特別重視普度放水燈，通常在施放水燈前會舉行盛大的遊行，然後才到水邊施放水燈，其中以雞籠中元祭放水燈最盛大，目前已被指定為國家重要民俗類文化資產，而雞籠中元祭的水燈頭在製作上也特別講究，除了模仿廟宇宮殿的造形裝飾之外，有時也以法船來安置水燈頭而成為水燈船。

上圖｜尺寸較大的水燈厝（雲林金湖牽𫐐法會）/ 謝宗榮攝
下圖｜基隆中元祭放水燈遊行中的水燈厝 / 謝宗榮攝

水燈排

　　水燈排又稱為水燈筏，為建醮、法會放水燈儀式中，豎立在
水邊，輔助水燈頭以接引水面孤魂。傳統的水燈排通常以高大的
莿竹為中心支架，以較細的竹竿數十根固定在莿竹上，然後在上
面紮上數十盞圓形燈籠，排列分布在同一平面上，在未豎立時宛
如一座竹筏。近代常見的水燈排則多以金屬支架取代傳統莿竹骨

普度放水燈儀式時豎立水燈
排以接引孤魂／謝宗榮攝

架，並裝設在卡車上面以電力進行升降，並發展成具有燈光變化
和煙火施放的效果，成為放水燈儀式中相當矚目的景觀。此外，
由於台灣中、北部地區相當重視放水燈儀式，放水燈前多會遊行
市區，其中尤其以基隆中元祭最壯觀，水燈排也是遊行隊伍之
一。而台灣南部地區比較不重視放水燈，通常採取快去快回的模
式，因此也罕見水燈排之使用。

圖解台灣民俗工藝

水轍血轍

　　轍是一種在超度亡靈儀式中所使用的紙紮法器，其儀式稱為
轉轍、牽轍，在釋教與道教科儀中稱為「血湖」，主要是拔度婦
女難產血崩死亡與溺水而死者。轍的類型主要有白色水轍和紅色
的血轍兩種，水轍超度的對象為死於溺水者，也包括墜機於海
面者、因公殉職電死者；而血轍超度的對象則指難產、車禍、開

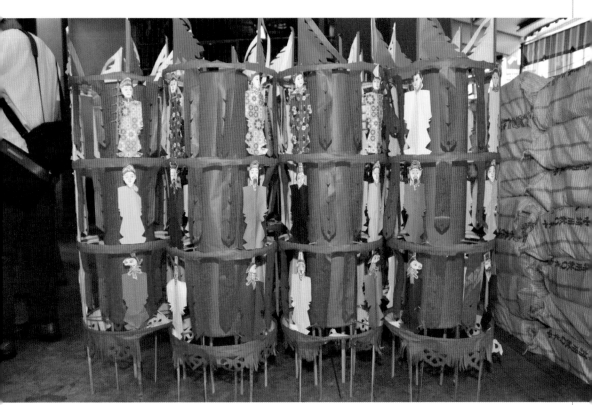

新竹南壇大眾廟中元普度法
會中的血轍／謝宗榮攝

刀、械鬥互砍、槍殺等狀態死亡者。轍的形式為竹骨紙糊的圓筒
狀，高約五、六尺，一般皆有三層，代表上、中、下三界，三層
再糊貼上各色紙所剪成的神祇、部屬等人物。

　　以北部的轍為例，最上層的上界為觀音菩薩、地藏王菩薩，
第二層的中界為土地公、文判、池頭夫人（即狀腳媽），第三層
的下界則為牛頭將軍、馬面將軍、謝將軍（七爺）、范將軍（八
爺）。這些牛爺、馬爺、仙官、使女、觀音菩薩、樓梯、渡船

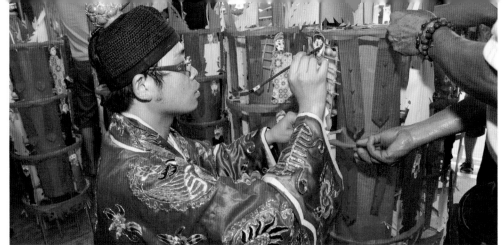

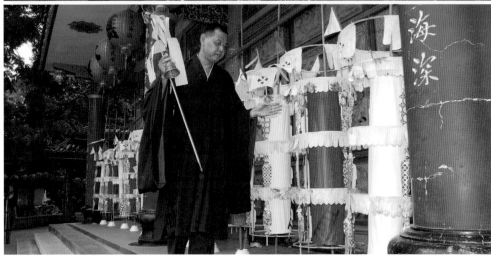

上圖｜新竹南壇大眾廟中元普度牽轙儀式中道士為轙開光／謝宗榮攝
下圖｜台北芝山岩中元普度法會牽轙儀式中法師進行起轙／謝宗榮攝

等，象徵仰仗神力層層帶引亡魂，超昇仙界。安置轙時，以橫向的裝有鐵圈的竹竿架在兩邊的柱子上，轙的中軸上端插入鐵圈中以固定，在轙的下方則以倒蓋的碗或瓦甕承托中軸以利轉動，並在轙腳旁供奉白雞、芎蕉欉、掃帚、小船等以利牽引亡靈，較為慎重者還會為亡靈準備一套新的衣鞋。

　　牽轙儀式的程序，主要有請神、轙開光（起轙）、轉轙、拜懺、頒赦、倒轙等，透過轙身的轉動將亡靈接引上來，並施予供品，令其聽聞經懺而不再執著，隨後又透過天尊、佛祖之力量頒予赦書以赦免亡靈生前之罪，而能隨神明之接引而超生，儀式結束時進行倒轙，以避免其他亡靈趁機攀沿而上，並將轙集中火化。台灣許多宮廟在中元普度時會舉行集體的牽轙儀式，如台北保安宮、艋舺龍山寺等。

而牽水䑚最著名者即是雲林縣口湖蚶仔寮萬善祠（舊廟）和金湖萬善爺廟（新廟）兩廟於農曆六月初七、初八所舉行的大規模牽水䑚儀式，所牽水䑚之䑚具往往上達上千支，規模非常盛大，已指定為祭典類國家重要文化資產。

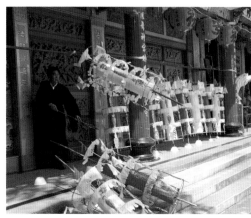

經衣

經衣或寫成更衣、巾衣，常見的尺寸為一尺乘三寸五分，也有地方裁成更小型的經衣，在黃色紙上印有墨色或綠色的男性或女性之衣服、靴子、梳子、剪刀等器具。經衣主要是燒給亡靈而供其梳妝、更衣之意，通常在上香召請亡靈之後即先燒經衣，然後再進行施食供奉，民間在陰曆七月初一、十五、月底拜門口、祭祀好兄弟時都要燒經衣。

中元普度中獻給孤魂供換裝用的經衣／謝宗榮攝

法船

　　船是人類社會古老的水上交通工具，船因為具有駛離轄境、從此岸渡到彼岸的功能，因此在傳統漢人宗教信仰中，就利用它來作為承載神靈的重要交通工具，而將船從實用功能的器物轉化為巫（法）術性的重要法具，稱為神船或法船。神船或法船在傳統宗教儀式中運用相當廣泛，主要有供王爺乘坐之用的神船與供引渡靈魂之用的法船兩大類。

　　台灣宮廟在中元普度或大型超薦法會，常見在法會中供奉一艘紙紮的法船以接引孤魂往生生方（西方）。由於台灣的觀音信仰普遍興盛，民間俗信觀音菩薩具有「慈航普度」的慈悲情懷[29]，可以協助阿彌陀佛接引孤魂滯魄往生西方，因此也將觀音信仰與超度法船相結合，成為超薦、普度孤魂的重要法器。台灣常見的法船，其造形多模仿古代帆船形式，並在法船上標示著「接引西方」或「慈航普度」等字樣，並裝載許多以往生紙錢所摺成的紙蓮花，有時也會在船上供奉一尊紙紮的觀音像。在超度儀式結束之後，即將孤魂牌位移至法船之內予以火化，象徵接引孤魂超生。

以往生紙錢摺紙製作的法船 /
謝宗榮攝

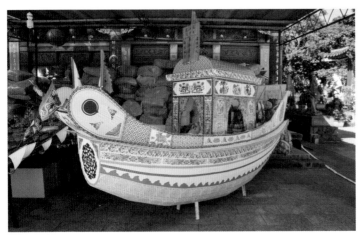

台北芝山岩中元普度法會中接引孤魂
的法船 / 謝宗榮攝

29——佛教信仰以觀音菩薩為慈悲接引之神，「普渡」之「渡」
　　指由此岸到彼岸之意；而儀式中的「普度」為「普為超
　　度」之意。

冬令節慶工藝

灶君像

　　灶神的祭祀是古代住宅「五祀」（門、戶、灶、井、中霤）之一，其信仰歷史十分悠久，民間通稱為司命灶君、司命真君。灶神崇拜起源於古代對灶的一種庶物崇拜，也是與一般人日常生活最密切的神祇信仰之一。最早的灶神為女性，《莊子》中說祂「著赤衣，狀如美女。」漢代以後，開始出現男灶神。後來有關灶神的傳衍越來越廣，也出現許多不同的說法，在台灣民間信仰中，最普遍傳說是灶君為玉皇上帝的第三子，不務正業，性情怪癖，整日遊手好閒，專看女神為樂，受到諸神的議論，經玉帝告誡後尚未改過，於是命令他到下界任灶神，可飽看女人，因為昔日廚房是女性家務活動的重要場所之一。而灶君因為過失而被降至人間家戶成為灶神，日日監察百姓言行善惡，故稱「司命」，直到年底送神日時，才上天庭向玉帝稟報，百姓則在正月初四接神日時迎接灶君返回人間，繼續接受民間的供奉。

　　台灣對於灶君的供奉，早期多在廚房中靠近灶腳的空間，一般在灶旁牆面上張貼一幅版印的灶君神禡，閩南族群也將灶君的形象供奉於公廳「神明彩」的下方左位，與福德正神對稱。

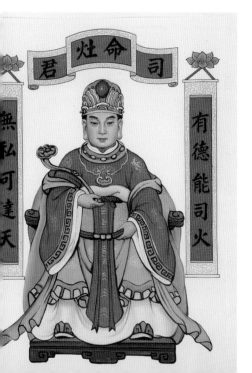

印刷製作的傳統灶君像／
謝宗榮攝

　　台灣常見的灶君造像，一般多作白面的年輕文官造形，臉孔清秀無鬚，頭戴職帽，身著官袍，右手持笏版，端坐於太師椅之上。而在灶君像的兩旁，則常見一副對聯：「有德能司火，無私可達天」。台灣民間習俗在陰曆臘月廿四日送神日祭祀灶君，以牲醴、水果、湯圓、財帛等供奉，祭祀完畢之後將酒潑灑灶君臉上，並以肥豬肉塗抹灶君嘴唇，將湯圓黏在灶君嘴邊，以祈灶君「上天言好事，下界保平安。」化金紙之後，即將灶君神禡揭下，以示正式送灶君升天述職，直到正月初四日接神時，才又重新安奉。而民間一向有「男不拜月，女不祭灶」的習俗，因此送神日祭祀灶君皆由男性擔任。

普度法船工藝大觀

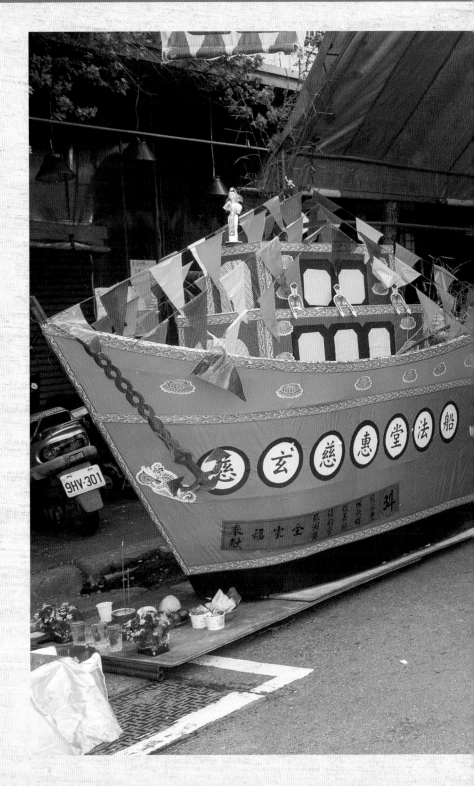

清乾隆十七年（1752）王必昌編修的《重修台灣縣志》卷十二〈風土志〉，對於早期台灣普度風俗有如下記載：「（七月）十五日，作盂蘭會。數日前，好事者釀金為首，延僧眾作道場，將會中人年月生辰列疏；又搭高臺，陳設餅餌果品，牲牢堆盤二三尺，至夜分同羹飯施餓口，謂之普度。……更有放水燈者，頭家為紙燈千百，晚於海邊燃之。頭家數人，各手放第一盞，或捐中番錢一，或減半，置於燈內；眾燈齊燃，沿海漁船爭相攫取。」今台灣民間除了有些宮廟或地方傳統採用佛教或釋教的儀式作「盂蘭盆會」外，多數採用道教「慶讚中元」、「中元普度」的祭祀方式。有些廟宇會舉行盛大的慶讚中元及普度施食的儀式，聘請紙糊匠師紮大士爺及山神、土地以監管孤魂滯魄，並設翰林院（或寒林院）、同歸所供孤魂滯魄歇息。

一般的民家也於是日設有豐盛的祭品祭拜地官大帝（三界公）和孤魂滯魄，拜三界公時，一般多從下午開始祭拜，祭品則有如拜天公，但現代有的居民則簡單備一供桌祭拜而已，甚至不知三界公也要拜，而是特別重視普度好兄弟的祭拜。

台灣宮廟在中元普度法會中為接引孤魂往生西方，也常見供奉紙紮的法船。由於台灣的觀音信仰非常普遍，民間俗信觀音菩薩具有「慈航普度」的慈悲情懷，可以協助阿彌陀佛接引孤魂滯魄往生西方，因此也將觀音信仰與超度法船相結合，成為超薦、普度孤魂的重要法器。

2014 台中市慈玄慈惠堂普度時的法船，
由台中美德糊紙店製作 / 吳碧惠攝

跟著大師 Step by Step

法船由台中美德糊紙店製作（圖片提供／吳碧惠攝），其工法如下：

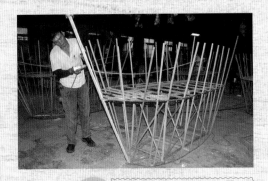

01 用釘槍釘合木條，組合船主體。

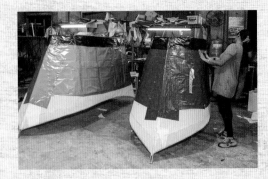

04 用彩色亮光紙糊細胚

02

船身有曲度的部分用寬竹片釘成

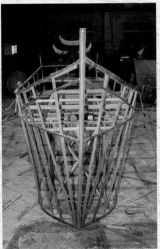

03

用紗布糊初胚

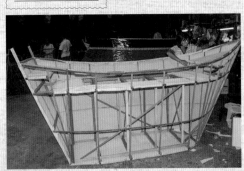

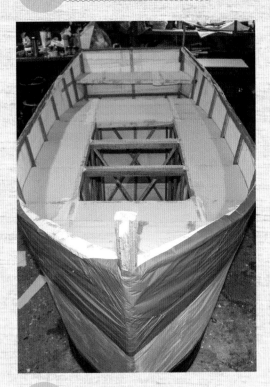

05 船身隔艙

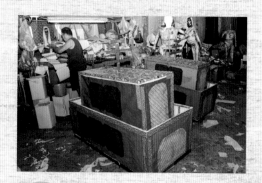
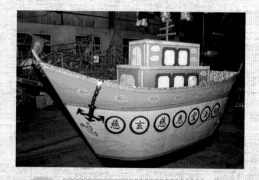

06 糊船屋

07 放上船屋，糊貼宮廟
名稱及裝飾。

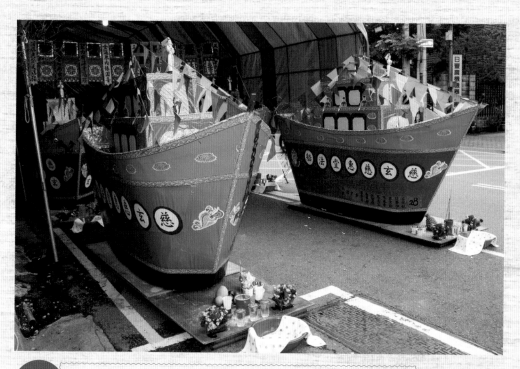

08 加上彩旗裝飾，放在儀式現場，營造出熱鬧的感覺。
作品用於 2014 台中市慈玄慈惠堂普度。

台灣歲時節慶概說表

名 稱	時 間	地 點	節 慶 民 俗 內 容	工 藝 表 現
新正行春	陰曆 1月1日	全台各地	正月初一，民眾多會起個大早，先向家裡長輩拜年，接著到鄰近的寺廟中上香祈求神明保佑一年平安，然後向親友拜年。	飯春花
轉外家	陰曆 1月2日	全台各地	正月初二嫁出去的女兒返回娘家作客，向父母親拜年，是為初二回娘家。	帶路雞禮籃
接神日	陰曆 1月4日	全台各地	正月初四家家戶戶準備迎接除夕前返天庭述職的灶君，民間有「送神早、接神晚」之習俗，故多在中午時分接神。	雲馬紙錢
迎財神	陰曆 1月5日	全台各地 商家	各地商家多選在正月初五左右「開市」，準備供品祭祀，稱為迎財神，而員工也開始恢復上班。	五路財神金、八路財神金
人日	陰曆 1月7日	全台各地 地區	民間俗信正月初七日為上天創造人之日，客家族群於是日吃「七寶羹」，以紀念女媧造人之日。	
天公生	陰曆 1月9日	全台各地	正月初九為民間信仰至上神玉皇上帝聖誕之日，俗稱「天公生」，是日子時起，家家戶戶準備供品祭拜，為天公祝壽。	天公座、天公金
三界公生	陰曆 1月15日 上元節	全台各地	上元節為三官大帝中的天官大帝聖誕日，民家在是日子時起，準備供品祭拜天官大帝，以祈賜福。	三界公燈座、壽金
元宵燈會	陰曆 1月15日 元宵節	全台各大 寺廟	正月十五日夜晚為第一個月圓之夜，稱為元宵，是日各大寺廟張燈結綵，民眾前來賞燈、猜燈謎，婦女則躦燈腳以祈求生男添丁。	花燈
上元祈福	陰曆 1月15日 上元節	全台各地	除了祭拜天官大帝、賞燈之外，台灣各地尚有多樣化的上元祈福活動，如迎花燈、弄土地公、乞龜、攻炮城、神明洗港、放天燈、燒龍、放蜂炮、炸寒單等。	龜粿、各式福龜

犒軍	陰曆每月 1日、15日	全台各地	民家及寺廟每月初一、十五日都要犒賞守護聚落的五營兵將，正月十五日為新年第一次「犒軍」，也稱「賞兵」。	甲馬紙錢
頭牙	陰曆 2月2日	全台各地	每月初二、十六日，傳統商家祭祀土地公，商家會宴請員工，稱為「作牙」。二月初二為頭牙，亦為土地公生，農家祭拜土地公以祈求豐收，稱為「春祈」。	四方金
清明節	陽曆 4月5日、陰曆 3月3日	全台各地	閩南族群有清明掃墓之俗，傳統上漳州人、同安人在陰曆三月初三「小清明」掃墓，泉州人在陽曆四月五日清明節掃墓，並進行祭祀、掛紙。	五色紙、黃古錢
端午節	陰曆 5月5日	全台各地	端午節為傳統重要節日之一，民家是日祭祀祖先，掛榕枝、菖蒲、艾草，佩香包以驅毒氣，許多地方會舉行龍舟競渡，以驅除水疫。	香包、龍舟
開天門	陰曆 6月6日	全台各大寺廟	民間俗信開天門為最適合祈福之日，是夜民眾準備龍眼、米糕、替身等到寺廟中祭祀補運。	替身、解連經

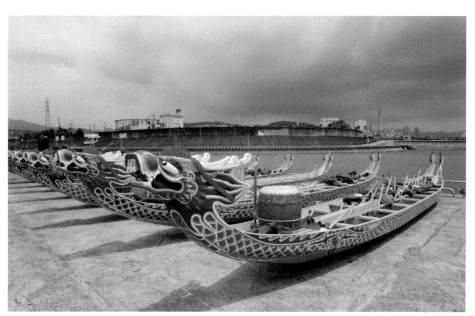

台北市基隆河龍舟碼頭上的龍舟 / 謝宗榮攝

半年節	陰曆 6月1日 至15日	全台各地	漳州人族群在半年節期間,擇日準備湯圓等供品祭祀三界眾神,感謝神明之庇佑,並祈求保佑下半年運勢順遂。	
開鬼門	陰曆 7月1日	全台各地	俗以陰曆七月為鬼月,初一日鬼門開,城隍廟、地藏庵開啟虎門,孤魂可以出來接受民間饗宴,民家是日傍晚拜門口,並點燈為孤魂照路。	
七夕節	陰曆 7月7日	全台各地	七月初七日為七娘媽生,民家在傍晚祭祀七娘媽,婦女祭拜織女以乞巧,家中有成年者於是日做成年禮,感謝七娘媽保佑。	七娘媽亭、七娘媽神禡、娘媽襖
中元節	陰曆 7月15日	全台各地	中元節為三官大帝中的地官大帝之聖誕日,是日民家祭祀地官祈求赦罪並拜門口以饗宴孤魂,寺廟進行普度施食,請普度公超度孤魂。	大士爺、普陀巖、山神、土地神、寒林院、同歸所、水燈頭
關鬼門	陰曆 7月末日	全台各地	七月末日為地藏王生,民家拜門口祭祀孤魂,城隍廟、地藏庵關閉虎門,並有跳鍾馗押孤魂返回地府。	

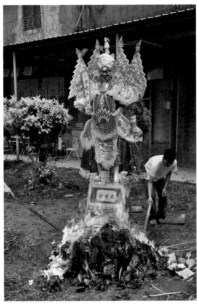

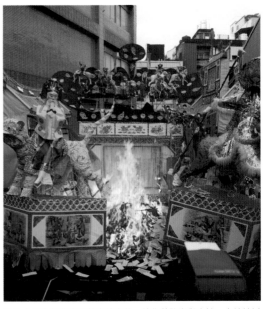

中元普度後火化大士爺送孤(景美人權園區中元普度)/謝宗榮攝

台北土城大墓公中元普度結束後,燒化普陀巖與山神、土地神以送孤/謝宗榮攝

圖解台灣民俗工藝

中秋節	陰曆 8月15日	全台各地	中秋節為土地公、太陰娘娘生，民家祭祀土地公，是夜婦女祭祀月娘以祈求好容貌。農家祭祀土地公，感謝庇佑豐收，稱為「秋報」。	月餅模、土地公拐
重陽節	陰曆 9月9日	全台各地	重陽節為傳統祭祖之日，各地祠堂舉行祭祖「作總忌」，傳統有重陽登高避禍，飲菊花酒、吃重陽糕之俗，近年又成為敬老節，舉行敬老活動。	糕餅模
下元節	陰曆 10月15日	全台各地	下元節為三官大帝中的水官大帝聖誕日，民家於是日子時起進行祭拜，以祈求水官大帝解除厄運。	三界公燈座
冬至節	陽曆 12月22、 23日	全台各地	冬至節為上古時期的新年，俗有吃湯圓、謝平安之俗，俗信吃過湯圓即長一歲，古俗有做「雞母狗仔」以饗祖先之俗。	捏麵 （雞母狗仔）
尾牙	陰曆 12月16日	全台各地 商家、行 號	傳統商家行號在尾牙之後開始放年假，是日商家祭祀土地公，大宴員工，以慰勞一年的辛勞。	
送神日	陰曆 12月24日	全台各地	民家在是日一早送灶神返回天庭述職，以甜食、豬肉、酒祭祀灶神，以祈「上天言好事，下界保平安」。	灶君像
天神下降	陰曆 12月25日	全台各地	灶神返天庭述職之翌日，天神下降以代其職，是日家中需香煙不斷以免觸犯天神，直到正月初四接神。	
除夕	陰曆 12月末日	全台各地	臘月末日為除夕，是日子時或傍晚，民家祭祀神明，稱為「辭年」，傍晚準備豐盛宴食祭祀祖先，並進行圍爐守歲，發給孩童壓歲錢。	飯春花

製表：謝宗榮

民俗工藝與廟會祭典

廟宇是台灣傳統宗教信仰的核心所在，除了廟宇本身靜態的祭祀對象、祭祀空間、宗教信仰文物等之外；以廟宇為中心所發展出的動態活動、慶典及習俗等，更是台灣傳統宗教信仰文化中的重要成份。在台灣傳統漢人社會諸多動態文化中，這類通稱為「廟會」的信仰慶典活動，往往動員最多、層面最廣，尤其是以主神神誕為主的年度例祭慶典活動，堪稱為傳統村落的「嘉年華會」；而許多歷史悠久、較具特色的廟會活動，更衍伸為吸引眾多觀光客的著名民俗活動。因此，觀察傳統的神誕、廟會、陣頭、習俗等活動，當可瞭解傳統民間社會的宗教信仰意涵與民間文化中豐沛的生命力。

廟會是以廟宇為中心，以祭祀神祇為主體的公共性宗教信仰活動。台灣廟會的內容，若以舉行的時間來區分，有定期性廟會與不定期性廟會。定期性廟會一般多為配合歲時節慶與神明聖誕舉辦之祭祀、迎神活動，以及廟宇為信眾舉行的例行性之祭祀、祈福活動；不定期性廟會舉行的時間不一定，通常在廟宇或聚落有特殊需求時，如廟宇慶成、入火安座，以及為聚落信眾消災祈福所舉辦之法會、遶境活動等。其次，就廟會的性質來說，主要有依據傳統宗教功能的祈福、解厄、超度等所舉辦者；結合現代文化活動而使廟會活動兼具現代教育、休閒等社會、藝術功能的現代化廟會活動。再者，若依照廟會的類型來

加以區分，主要有祭拜、迎神、儀式等三大類。

廟會以祭祀神祇為主，為了遂行祭祀神祇並為信眾消災祈福，在廟會活動中，通常以祭典儀式的舉行為中心。為了祭典儀式的進行，廟宇會委託專業的宗教執事人員作為中介者來司祭，諸如道士、法師、禮生等，並準備品類豐富、數量眾多的祭祀用具、供品等，以表現信眾對於神祇的虔敬。此外，為了營造廟會的歡慶氣氛，常有許多迎神遶境與陣頭、演戲等表演活動，以達到娛神、娛人的目的；隨著人潮的聚集，廟會活動中往往也在廟宇周遭形成臨時的市集，並帶動了經濟活動的熱絡與貨物的流暢。

台灣民間在廟會祭典中，為了呈現祭典的非常性的神聖氣氛，除了透過隆重的祭典儀軌來向神祇表達虔誠奉祀與祈福之意，也常以裝飾華麗的祭壇來突顯祭典氣氛，並在祭典中以最精緻的供品來奉獻給神祇。其次，在神誕廟會的遶境活動中，為了迎迓神祇出巡以綏靖轄境或接受膜拜，並表現神明出巡的排場與隆重性質，除了要準備迓神的各種祀具之外，也要組成各式演藝陣頭來增加熱鬧的氣氛。因此，台灣民間的廟會祭典活動也成為各種民間藝術所展現的場所，也是除了寺廟裝飾之外，民俗工藝匯集的場域。

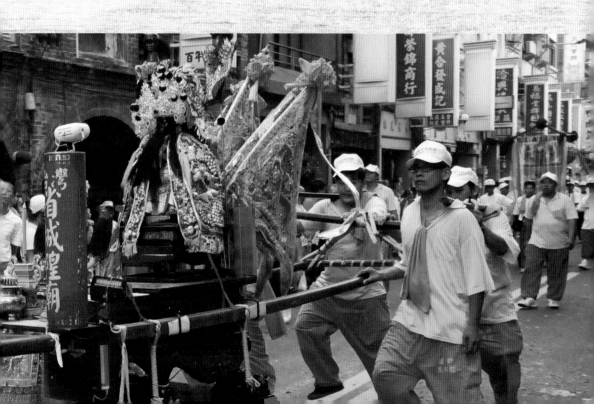

神祇鑾駕工藝

神轎

　　神轎民間通稱「輦轎」，因其規模，可分為二抬（二人扛）、四抬（四人扛、俗稱轎仔）、八抬（八人扛、俗稱為大轎或稱神轎）等三類。其中八抬轎體量最大，也較受民間重視，尤其是天后聖母（媽祖）所用的輦轎，因天后地位崇高而被稱為「鳳輦」；二抬神轎分為大、小兩種，較小輦轎又稱「手轎」，為所有輦轎中形制最小者，通常在輦轎上供奉小型神像，或是以神明符令張貼於輦轎正背面以代表神明，一般為事主請神問事之用，由乩童及其副手各執手轎左右兩邊的轎腿起乩降身，或直接以手轎右側扶手前端書寫出神明對事件的乩示。其次是出巡遶境所用的，需附加轎槓分別由前後二人扛抬。輦轎的形式因其規模的大小也有不同的造形，二抬與四抬神轎通常作太師椅造形而不附加轎頂，又稱為「武轎」；八抬輦轎則多作傳統宮廟屋頂式的轎頂，亦有「文轎」之稱，而其無頂者亦被視為「武轎」，多為王爺、城隍爺等武職神明所乘坐。八抬輦轎多以木雕、彩繪等手法加以裝飾，轎身之外也常加上一些錦飾，顯出華麗的氣派，以表示對神明的崇敬。而近年信眾有躦轎腳之習俗，原來的形式是在從停駐的神轎底下躦過，以自己的身體來為神明墊腳，以祈解除業障。後來在神明出巡時，信眾跪伏於路面上，讓神轎從身上通過，俗信有祈請神明解罪賜福之功能。

左圖 | 鹿港奉天宮蘇府大王爺
手轎／謝宗榮攝
右圖 | 前後兩人扛抬的四轎
（台北大稻埕）／謝宗榮攝

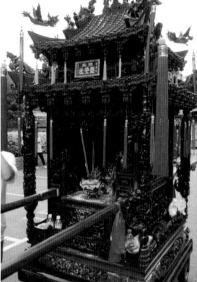

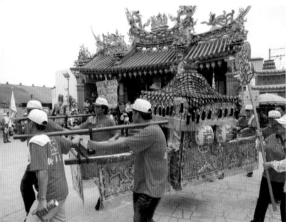

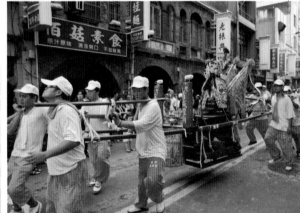

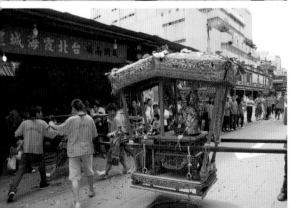

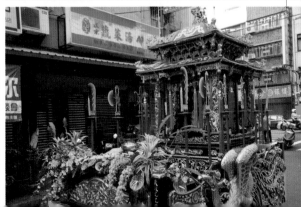

涼傘

「涼傘」古名稱為「華蓋」，原為帝王、妃后等出巡時的車蓋或傘蓋，通常以華麗的刺繡加以裝飾，以彰顯帝王之尊貴。華蓋相傳為黃帝所作，《古今注》中說：「華蓋，黃帝所作也；與蚩尤戰于涿鹿之野，常有五色雲氣，金枝玉葉，止於帝上，有花葩之象，故因而作華蓋也。」至兩漢之交，亦傳王莽作華蓋九重之說，表示華蓋為古代帝王彰顯其尊貴地位之物。由於道教及民間對神明的崇祀，一般多模擬古代帝制的排場，華蓋即被運用於神駕儀仗之列，台灣民間習稱為涼傘。除了運用於神駕儀仗之外，也以較小的形制見於拜斗儀式的斗燈之上，又運用於民間藝陣中的跳鼓陣，功能雖有諸多轉化，但原始意義仍沒有太大差異。

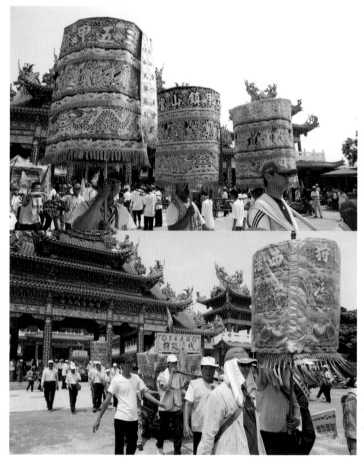

上圖｜涼傘（台南西港刈香）/ 謝宗榮攝
下圖｜台南西港刈香中的涼傘與王轎 / 謝宗榮攝

圖解台灣民俗工藝

搖扇

　　搖扇是神明出巡時位於神輿（神轎）後方以突顯威儀的長柄扇，其來源為模仿古代帝王、后妃登殿理政或出巡時用以取涼的器物，一般多是帝王級和娘娘級神明才有的排場。搖扇的扇面多以紅色或黃色絹帛裱製，刺繡並在扇面上以刺繡方式裝飾主神名號和日、月、龍、鳳等圖案，安置在一根長木桿之上，神明出巡時由轎班人員手執隨在神轎之後，或直接安在神轎後方，而在中途停轎時，則可用以遮掩轎門以辟污穢。台灣許多廟宇也多在神像左右置一對手持搖扇的侍者，以突顯神明之尊貴。

上圖｜舊台北府天后宮媽祖像
與搖扇／謝宗榮攝
下圖｜南投草屯迎城隍遶境中
的搖扇／謝宗榮攝

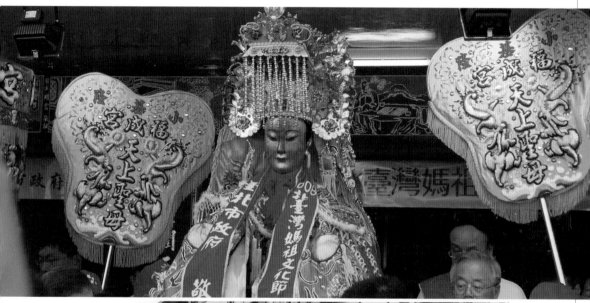

王船

　　供王爺乘坐的神船稱為王船，是台灣西南沿海地區舉行王醮醮典或送王祭典時常見的法器，主要的功能在於恭送王爺出航，但由於王爺具有驅瘟逐疫的職司，所以王船也被視為逐疫的重要法器，又稱為「瘟船」。台灣西南沿海盛行的王船祭典中，王船的建造往往是最受矚目的項目之一。王船祭典中所使用的王船主要有木造、紙糊兩大類；其中木造王船多仿照古代三桅海船建造，尺寸從三、四尺長到三、四十尺不等，又在船身施以精美的彩繪或紙

| 1 | 2 | | 5 | 6 |
| 3 | 4 | | 7 | 8 |

[1] 壬辰科東港王船 / 謝宗榮攝
[2] 壬辰科西港王船 / 謝宗榮攝
[3] 台南安平妙壽宮永祀王船 / 謝宗榮攝
[4] 小琉球迎王王船添載 / 謝宗榮攝
[5] 小琉球迎王道長進行唱班 / 謝宗榮攝
[6] 小琉球迎王送王船開水路 / 謝宗榮攝
[7] 東港迎王送王遊天河 / 謝宗榮攝
[8] 基隆和平島社靈廟王船遊江 / 謝宗榮攝

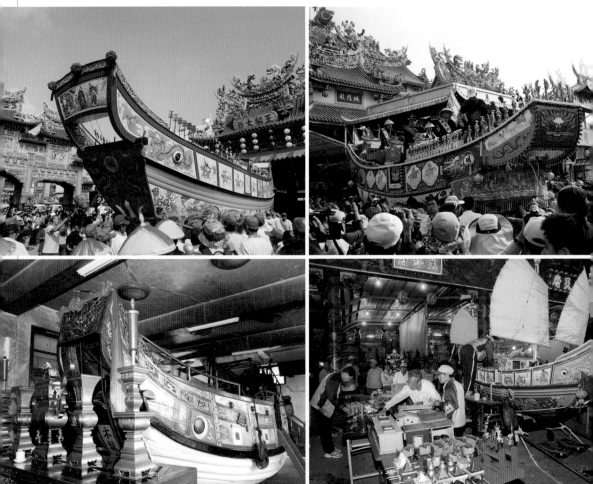

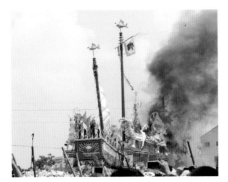

西港香送王遊天河／謝宗榮攝

糊裝飾，可說是台灣民間精緻的宗教藝術，以屏東東港與台南西港的木造王船最為壯觀。紙糊王船以竹、木為骨架，船身糊以色紙並加以裝飾，是一項重要的紙糊工藝，但尺寸較小。不管王船使用何種材料製作，在儀式結束之後都要將它火化，王船之火化民間稱為「遊天河」；過去民間也有根據舊俗將木造王船流放水面，稱為「遊地河」，但這種作法目前已幾乎絕跡。

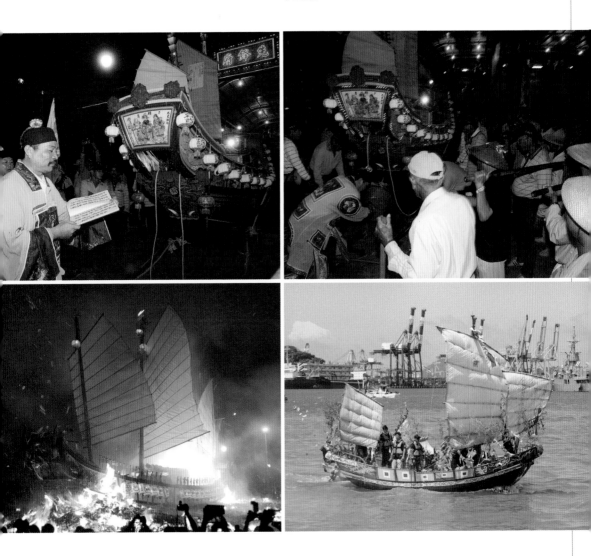

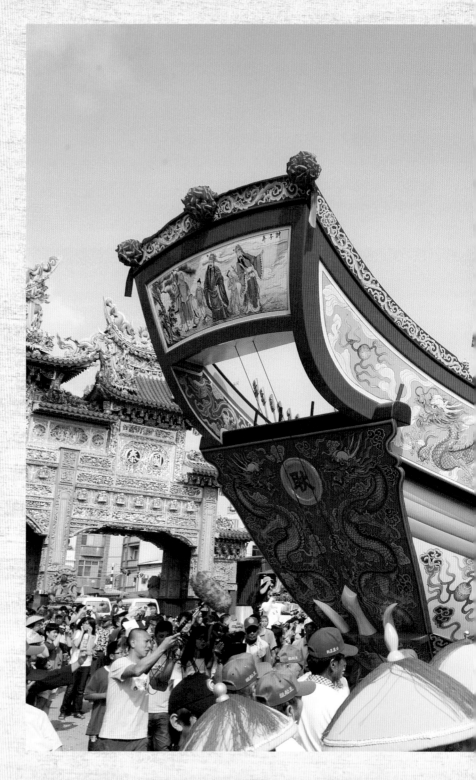

東港迎王船工藝大觀

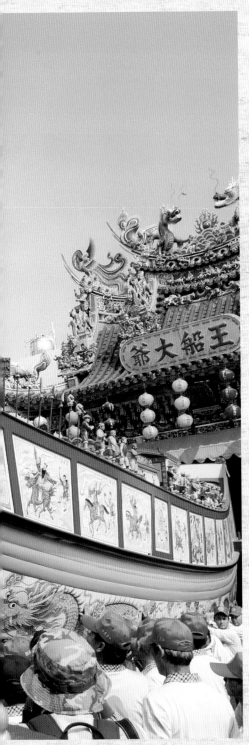

　　東港迎王平安祭典結束三天後，照例在平安宴上公開抽出三年後下科各角頭之職務。以2018年為例，【大千歲】由「埔仔角」擔任；【二千歲】由「頂中街」擔任；【三千歲】由「下頭角」擔任；【四千歲】由「崙仔頂角」擔任；【五千歲】由「頂頭角」擔任；【中軍府】由「安海街」擔任；【溫府千歲】由「下中街」擔任。當七角頭職務確定後，隔年農曆六月底前，負責【大千歲】的角頭需選出大總理及內、外總理、參事各一位，再由各角頭選出副總理及參事等職位，未來即擔任祭典期間主要儀式的祭祀人員。

　　迎王壓軸的活動為「送王遊天河」，送王、燒王船在迎王活動最後一天舉行。當隊伍到達送王地點時，待時辰一到，道長帶領祈福，王船即在炎炎的火焰下焚燒火化，代表王船已經順風啟航，平安祭典也圓滿落幕。

　　據載東港迎王建造木製王船是從民國62年開始，建造王船約為四個月的時間，花費約七百萬元，動用近百位年齡多為五、六十歲，且義務幫忙的造船師傅，王船的建造可說展現了民間合作無間下最精彩的常民工藝。

東港迎王的王船出澳 / 謝宗榮攝

跟著大師 Step by Step

　　東港迎王平安祭典前夕，東隆宮乙未正科王船建造工程在所有參與的匠師們合力下忙碌的展開，莫約四個月的時間內，透過大師們嫻熟精湛的工法，平安祭典的王船也逐步打造形成 (圖片提供 / 陳進成攝)：

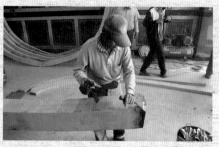

東港東隆宮乙未
正科王船建造時
的龍骨開斧儀式
/ 陳進成攝

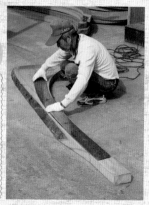

02

打版
王船尺寸決定後，
把王船各部位之形
狀以等比例放樣或
原尺寸板模在木材
上摹描打版。

進行打版作業 / 陳進成攝

01 龍骨開斧
打造王船用的主要木料龍
骨送至王船廠後，建造前
會先舉行開斧儀式。

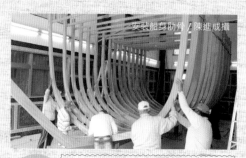

安裝船身肋骨 / 陳進成攝

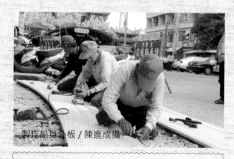

製作船身外板 / 陳進成攝

03 安裝肋骨
王船肋骨匯接於龍骨，即
支撐船身的衍架與骨幹。

04 製作船身外板
匠師們正在處理船身外板，有
刨有磨。

05

左圖 | 王船尾部的豎桅儀式稱為
「豎後營」/ 陳進成攝
右圖 | 王船前端的豎桅儀式稱為
「豎前營」/ 陳進成攝

豎桅儀式
為閉合王船頭端與尾部開口，
會將木板豎立後接合密封船身
前後端，即豎桅作業與儀式。

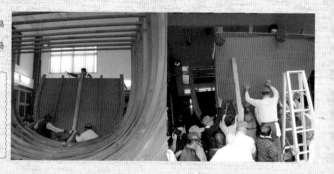

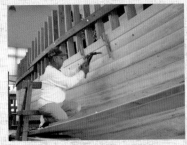

安裝船身外板的作業 / 陳進成攝

06

安裝外板
豎桅作業後接續進行安裝船身外板接合。

07

隔艙
船身內艙房的隔間作業。

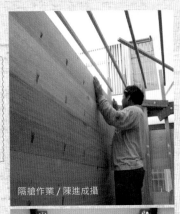

隔艙作業 / 陳進成攝

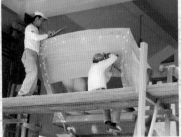

安裝船頭板 / 陳進成攝

08

安裝船頭板
船頭板安裝作業。

09

甲板
鋪接甲板稱為「安甲板」。

安裝舵公厝 / 陳進成攝

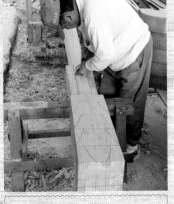

王船甲板 /
陳進成攝

10

安裝舵公厝
為安置舵手休息的船艙。

11

製作五王艙
五王艙又稱五王厝，即傳統漁船的駕駛艙。

製作船桅 /
陳進成攝

12

製作船桅
傳統船艦以風帆為輔助動力，王船分有前、中、後三桅。

製作五王艙 / 陳進成攝

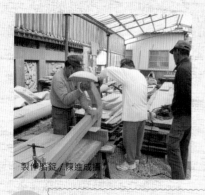

製作船錠 / 陳進成攝

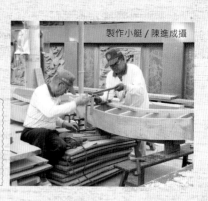

製作小艇 / 陳進成攝

14

製作小艇
配置的小艇也
依實例備有櫓
槳可供滑行。

13 製作船錠
即船錨，船泊靠岸時可穩定船身不被水
流漂移的拖重設備，有前後二支。

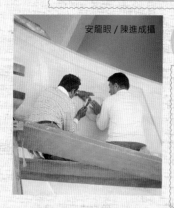

安龍眼 / 陳進成攝

15

安龍眼
安龍眼儀式會擇吉期良辰
進行，龍眼象徵位階較高
的官船，而安龍眼的儀式
也宣告王船構造大抵已經
完成，接下來則是彩繪王
船的作業。

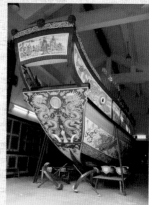

16 彩繪王船
王船建造完成後會進行相關彩繪作業，彩繪的
題材不一，但較固定的幾處王船部位則有：

1. 船眉彩繪「財子壽」或「天官賜福」。
2. 船前下方彩繪「雙龍搶珠」。
3. 船坡彩繪「八仙」、「四聘賢」（歷山耕田、湯王聘
 伊尹、渭水聘賢與三顧茅廬）、「四不足」（漢武為君
 欲學仙、石崇巨富苦無錢、嫦娥照鏡嫌貌醜、彭祖焚
 香祝壽年）；民國 89 年 庚辰科改繪「四不足」（「精
 忠報國」、「親嘗湯藥」、「蘇武牧羊」、「焚袍起
 義」）。
4. 船舷上方彩繪「蟒龍執旗、球、戟、磬（祈求吉慶）」，
 上書「順風相送」。
5. 船舷下方彩繪「雙鳳朝牡丹」。
6. 「五王厝」外兩側彩繪「雙獅戲球」；「厝內」神龕
 背景彩繪「麒麟」。
7. 底則繪製各類魚蝦水族，以祈求漁獲豐收。

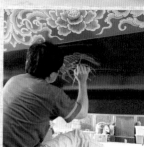

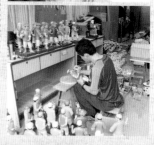

17

製做船帆

王船船身完成、帆桅裝置完成後進行，並依桅的高度製作下寬上窄、左短右長的船帆。

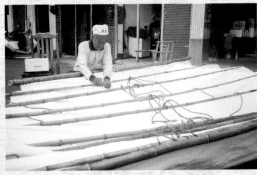

製做船帆 / 陳進成攝

18

開光儀式

一切建造的工程完成後，即等待開光點睛與迎王的活動到來。開光時長會在請示神明後訂定，也象徵王爺神明賦予王船神性，正式成為迎王祭典的神器，以供前來的信眾燒金參拜。

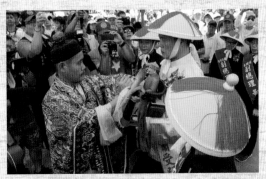

王船公開光儀式 / 陳進成攝

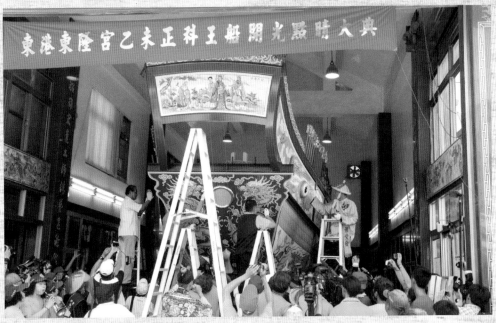

東隆宮乙未正科王船王船開光點睛大典 / 陳進成攝

紙王船工藝大觀

早期迎王祭典作醮大都以紙糊工藝建造王船，以台南藝師王明賢及家人製作的紙糊王船為例（圖片提供／吳碧惠攝），其工法如下：

01 紮綁甲板

04 用粗紙糊初胚

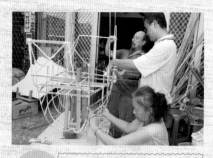

02 紮綁船體並用尺量長度，調整船身。

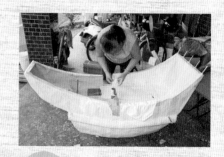

05 用模造紙糊細胚

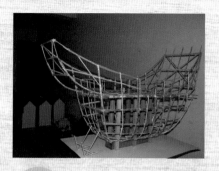

03 完成王船骨架

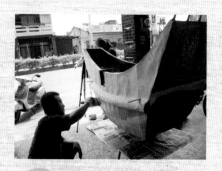

06 用油漆彩繪船身

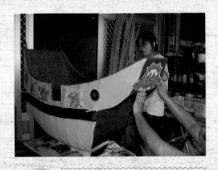

07 船身貼上富吉祥意義的裝飾

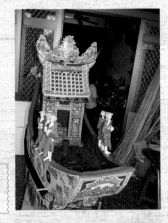

10 放上王爺廳，船舷插上水手。

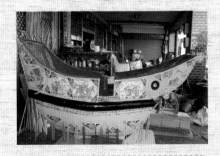

08 船前十二生肖、船身八仙以及船艏獅頭、船尾團龍等等，都是台南王船特色。

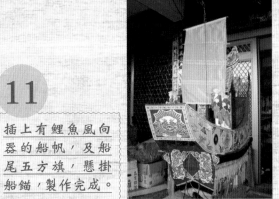

11 插上有鯉魚風向器的船帆，及船尾五方旗，懸掛船錨，製作完成。

09 製作王爺廳

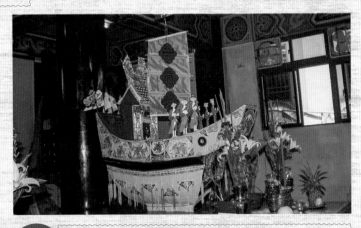

12 2013 嘉義縣布袋鎮安南府張李莫府千歲聖誕祭典上的紙王船

迎神排場工藝

頭旗

　　「頭旗」是神明出巡遶境之時，位於隊伍最前方，具有昭示神祇聖號或廟宇名稱功能的旗幟，而台灣民間的陣頭也都有頭旗的設置，如曲館、武館，以及其他廟會陣頭等。頭旗的形制，一般為長條形，其面繡以神祇或宮廟的名稱，可區分為直式、橫式兩種。直式的頭旗主要有大小兩種尺寸，旗子背後中央裝上旗桿，小型的直式頭旗由人力舉抬，因下端成圓形，形狀宛如牛舌故俗稱「牛舌旗」，常見於陣頭；大型的直式多裝置在台車、貨車上，多見於中北部地區宮廟。橫式的頭旗多見於南部地區，上端穿上竹竿，前後兩人扛抬，旗面上字的方向，傳統為向前方轉九十度，在兩個神明隊伍交會時則將頭旗向上舉起，讓對方知道自己的名號。由於頭旗主要在昭示神明、廟宇之名稱，故民間都十分注重，以精緻刺繡手法製作，是重要的信仰文物，近代台北地區也有使用純銀或錫、白鐵打製者。

上圖｜台北霞海城隍遶境中的宮廟頭旗／謝宗榮攝
下圖｜北管陣頭頭旗（桃園振聲軒）／謝宗榮攝

頭燈

　　頭燈又稱為托燈（凸燈），是神明出巡時位於前導隊伍的器物，由人肩扛行走，具有照明路面和昭示出巡隊伍的功能。頭燈通常成對行走在出巡隊伍之最前方，其形式是在長木杆之上安置一盞燈籠，內燃火燭以利夜間照明。傳統宮廟的頭燈其燈籠高約二至三尺，以竹蔑編成長圓形並包覆油紙，然後在燈籠上書寫神明之名號和宮廟名稱，以及「往○○廟進香、合境平安」等字

樣。另外民間許多參加神明出巡的陣頭隊伍也多設有頭燈，一般以音樂性陣頭居多，如南、北管之軒社；較為考究的隊伍以製作花燈的方式來製作頭燈，使用半透明的紗質來包覆燈籠，又稱為紗燈、西燈。在神明出巡的前導隊伍中，頭燈與頭旗、路關牌等多一起行走，雖然照明之功能已不明顯，但仍具有強烈的昭示作用。

上圖｜裝飾有糊紙藝術的頭燈（屏東市東隆宮遶境）／謝宗榮攝
下圖｜以紗布製作的頭燈（台北和華樂社）／謝宗榮攝

路關牌

　　路關牌是神明出巡時昭告信眾出巡路線的大牌，通常走在隊伍最前方。路關牌的形式多在一塊長方形的木牌之上書寫神明出巡的路線，以便信徒跟隨朝拜，尺寸不一，原則上以能讓信眾看見為主；也有廟宇將路關牌結合虎頭牌，成為虎頭路關牌，除標示路線之外還具有開道辟邪之意義。昔日傳統的神明出巡的路關牌由人扛抬，近年的廟會活動多將路關牌固定於前導車上，也有與頭燈、頭旗安置在同一輛車子上的。

左圖｜新竹迎城隍遶境路關牌
／謝宗榮攝
右圖｜台北霞海城隍遶境路關牌
／謝宗榮攝

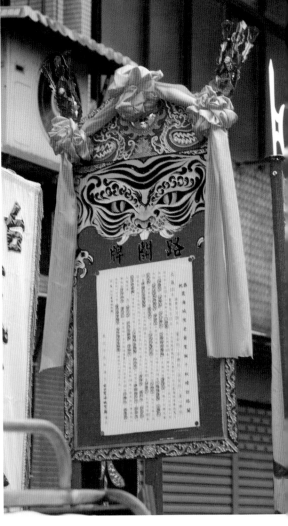

圖解台灣民俗工藝

虎頭牌

　　虎頭牌也是神明出巡時前導隊伍之一，多為成對方式出現。虎頭牌顧名思義乃是在牌面上端繪有虎頭圖案，虎頭多作張嘴而沒有下頷形式，俗稱為「吞」，其起源可追溯自古代虎賁軍的虎頭盾牌，最主要的功能即是辟邪驅煞。一般多在虎頭牌的中央書寫「風調雨順」、「國泰民安」等字樣，台灣的神明出巡或廟會遊行，多將虎頭牌安置在前導車的前方兩側以開道辟邪。

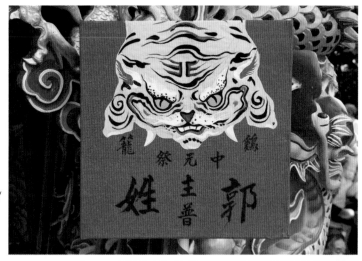

1
2 3

[1] 雞籠中元祭放水燈遊行虎頭牌 /
謝宗榮攝
[2] 剪紙虎頭牌 / 謝宗榮攝
[3] 剪紙虎頭牌 / 謝宗榮攝

儀仗

為了突顯神明出巡的威儀，民間廟會在神駕出巡時都會模仿古代帝王出巡時的儀仗排場，在隊伍中安排數面大牌與十八般武器。大牌台灣民間通稱「長腳牌」，神明出巡、遶境時由班役護衛扛持，其起源為古代帝王、官吏出巡時前導的鹵簿，原則上多為王爺級以上神明才會配備，尤其是城隍尊神出巡時較為嚴肅、盛重。長腳牌的形式一般多作裝有長條木腳的長方形木牌，牌面上雕刻有宮廟、主神名號，以及肅靜、迴避、遶境、進香、風調雨順、合境平安等字樣，其功能主要是沿途昭告主神即將來到，並令信眾要遵守秩序。神明出巡時，長腳牌即走在神駕（神輿）的前方充當神駕隊伍的前導，平常則置於廟宇的迴廊。

而負責十八般武器儀仗的班役台灣民間通稱為「執事」，如大甲鎮瀾宮每年往新港進香有「三十六執事」，其所持之十八般武器也被稱為「執事牌」。武器儀仗為神駕出巡時的重要排場，亦仿自古代帝后、王侯在神駕出巡時的護衛隊伍，一般多走在大牌之後、神輿之前。寺廟所用的十八般武器式樣多取古代武器儀仗造形，其形式是在長條木桿上方安置各式武器、法器，如刀、槍、劍、戟、鉞、槌等武器，和日、月、指、拳等法器，以及神明的印信。其材質通常為木雕製作，數量主要有二十四付、三十六付、七十二付等，原則上神格愈高所用的執事牌數量愈多，其中以三十六付較常見。

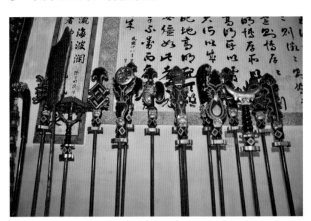

平時置於宮廟的武器儀仗（台南大天后宮）／謝宗榮攝

1
2
3

[1] 大甲媽祖進香中的儀仗／謝宗榮攝
[2] 遶境時安置於車上的儀仗大牌（淡水清水巖）／謝宗榮攝
[3] 遶境時安置於車上的武器儀仗（台南西港刈香）／謝宗榮攝

圖解台灣民俗工藝

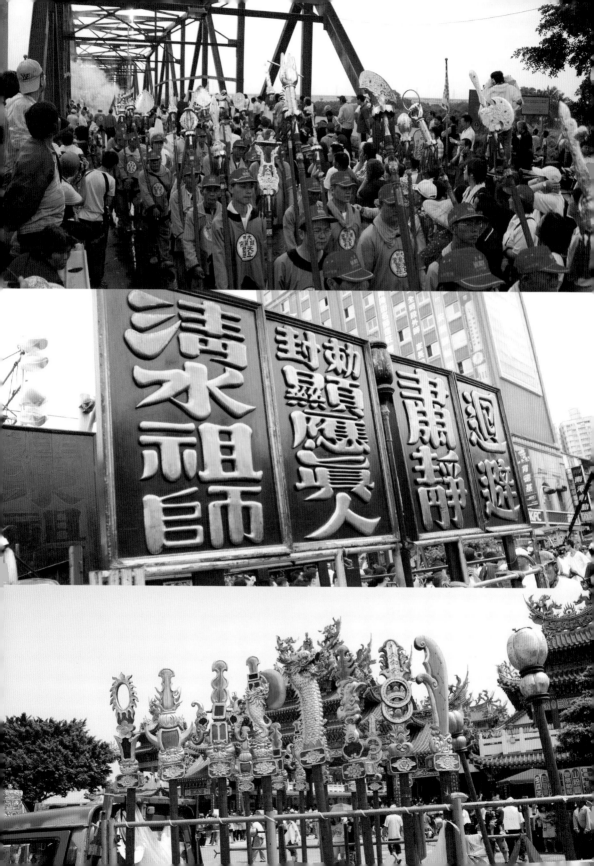

繡旗

　　繡旗為台灣廟會遶境中除了頭旗之外常見的刺繡旗幟，依照
形狀可區分為三角旗和長方旗兩大類型，其功能主要是陣頭在參
與遶境時作為排場以增加其熱鬧。三角旗的旗面通常作直角三角
形，側邊加上旗杆以利扛舉，旗面刺繡紋樣以龍紋為主，或是進

香遶境等字樣，如大甲鎮瀾宮進香組有繡旗隊。長方形繡旗在上
端以旗杆支撐，前端並加上武器造形的旗杆頭，形式類似一把菜
刀，故俗稱菜刀旗，在廟會中由兩人一前一後扛抬或推行，晚近
則多將旗幟安置於小貨車的兩側，旗面主要的紋樣有獅子、龍、
麒麟等，為台灣民間十分精緻的民俗繡品。旗面紋樣為獅子的長
方形繡旗又別稱為獅旗，常見於台北地區的北管軒社和金獅陣陣
頭中。

| 1 | 2 |
| 3 | 4 |

[1] 繡有獅子紋的三角繡
旗（台北霞海城隍遶境）
/ 謝宗榮攝
[2] 以鐵架推行的龍紋三
角繡旗（台北霞海城隍
遶境）/ 謝宗榮攝
[3] 大甲媽祖進香中的繡
旗隊 / 謝宗榮攝
[4] 台北靈安社裝置於車
上的龍紋方形繡旗 / 謝
宗榮攝

圖解台灣民俗工藝

風帆旗

　　風帆旗盛行於台灣中、北部地區的廟會活動中，主要作為宮廟或陣頭押陣或增加排場之用。風帆旗的形式主要有長條形和方形兩種，其上繡有宮廟或北管軒社之名稱與獅頭、蟠龍、八仙等紋樣。風帆旗在出陣時傳統上用帶輪子的金屬製旗架推動，或是安置於小貨車上。由於風帆旗的旗面在安置時多呈向後傾斜，其形狀宛如帆船的風帆，故名。台北地區押陣用的風帆旗一般在尺寸上較為巨大，別名為「押帆旗」。

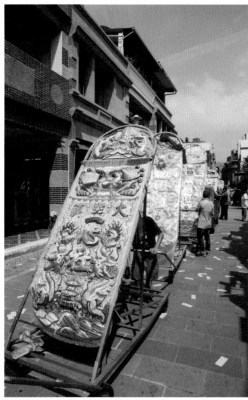
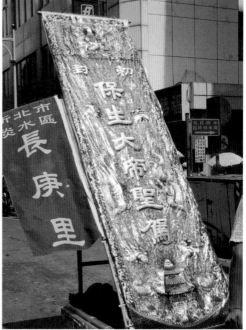

1 2
3

[1] 直式風帆旗（桃園大溪普濟堂遶境）/ 謝宗榮攝
[2] 橫式風帆旗（桃園永興社）/ 謝宗榮攝
[3] 押陣的風帆旗（台北淡水清水巖遶境）/ 謝宗榮攝

迎神陣頭工藝

神將

　　神將是廟會活動中常見的大型神偶，民間俗稱大仙尪仔，其形式可區非為兩大類，大型的神用人撐起時高約十尺至十二尺，身軀由籐條編製成框架，其上安置木雕的偶頭，兩側裝上木製手臂，並穿上衣袍，腹部開一個直徑約十五公分的孔洞，以供扛者觀看前方，舞弄時以人的肩膀頂住神將內部的籐架中央，腳踩八字步並甩動神將的手部使其前後晃動，常見的角色有城隍爺駕前的謝將軍、媽祖駕前的千里眼與順風耳，以及溫康馬趙四大官將等。小型的神將用人撐起時高約六至七尺，內部同樣為籐架但較矮，舞弄者以肩膀頂住神將的肩部，眼睛由神將的嘴部看出，雙手或直接伸出袖子外，或持神將的手部，動作較為靈活且多變化，常見的角色有城隍爺駕前的范將軍、中壇元帥等。

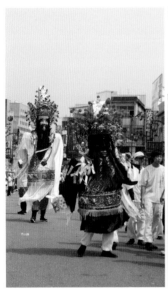
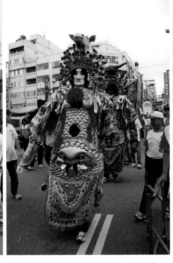
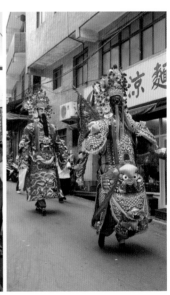

新竹都城隍駕前范（前）、謝將軍（後）/謝宗榮攝　　新竹都城隍駕前馬（前）、牛將軍（後）/謝宗榮攝　　淡水北管社團「南北軒」的文（後）武（前）判官/謝宗榮攝

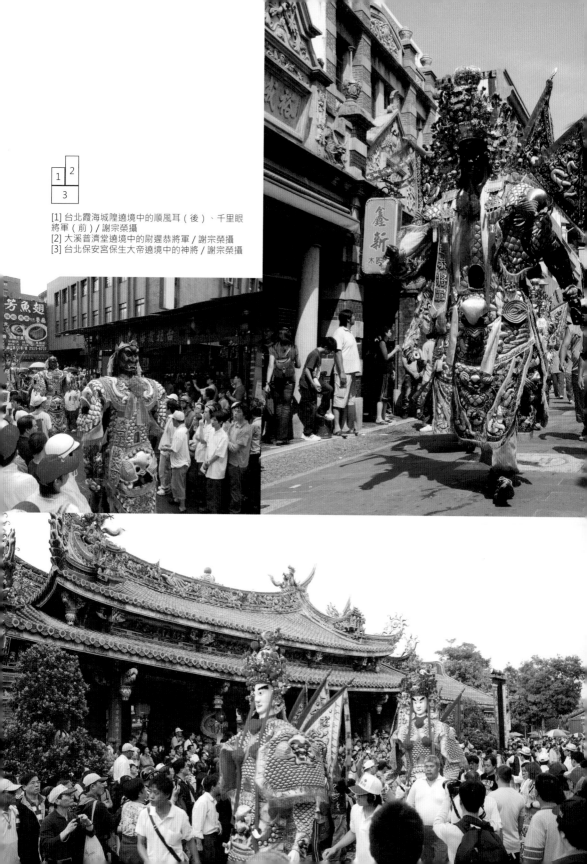

[1] 台北霞海城隍遶境中的順風耳(後)、千里眼將軍(前)／謝宗榮攝
[2] 大溪普濟堂遶境中的尉遲恭將軍／謝宗榮攝
[3] 台北保安宮保生大帝遶境中的神將／謝宗榮攝

童仔

童仔是民間對於由人舞弄的小型神偶之俗稱,除了三太子之外,常見有招財與進寶童子、濟公、彌勒佛等角色。由於其中多為孩童的角色,故稱童仔,舞弄時比起一般神將更為靈活,且常有逗趣的演出而深受歡迎,如近年所發展出的電音三太子,結合台灣式舞蹈電音,在高雄世界運動會開幕演出後,已名聞海外而成為台灣本土文化的代表之一。

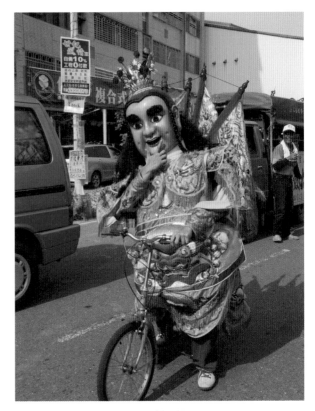

草屯城隍遶境中騎單車的三太子 / 謝宗榮攝

北港媽祖遶境中的彌勒團 / 謝宗榮攝

圖解台灣民俗工藝

龍陣

　　龍為中國古代四靈之首，是中國文化中重要的圖騰信仰靈物，神祕而變化莫測。在台灣舞龍的團體稱為「龍陣」，多由村民為廟會慶典而組成，後來發展到學校、部隊等也有，一般多以「弄龍」稱之，有金龍、銀龍、青龍、水龍、火龍之分。龍的構造可分為龍首（龍頭）、龍身、龍尾三段，再以龍珠一顆來引導龍陣舞龍，龍身的長度不等，隨著該團龍陣組織成員的多寡，而有九節、十二節到十三節的「小龍」，長度約三十公尺以下；或是十五節以上、二十四節、到二十九節的「中龍」，長度約三十一至六十公尺；或是三十一節以上到上百節的「大龍」，即六十公尺以上。龍陣在鑼鼓聲的伴奏下，所擺的陣法大致有「龍形八步」、「祥龍獻瑞」、「神龍戲水」、「神龍發威」、「頭尾穿龍」、「直龍獻瑞」、「迴龍搶珠」、「金龍翻騰」、「金龍擺尾」、「金龍跨尾」、「龍盤八荒」、「金龍昇天」等陣法[30]，透過團隊長期訓練的默契，往往舞得生動異常，在廟會慶典或是國家重要年度慶典活動，常使場面為之歡欣鼓舞。

左圖｜舞龍表演 (鹿港龍王
祭)／謝宗榮攝
右圖｜龍陣之龍頭 (鹿港龍王
祭)／謝宗榮攝

30 ——吳騰達，1998，《臺灣民間雜技》，頁 48。台北：漢光
　　文化公司。

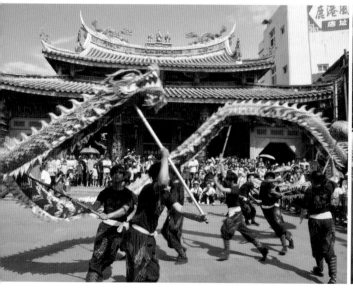

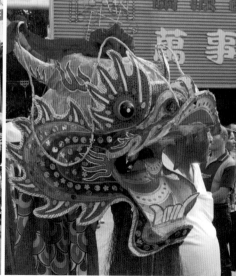

獅陣

　　舞獅是漢文化中最著名且歷史悠久的遊藝活動之一。舞獅活動的形式則可視為由漢代「曼衍」、「角觗」發展而來，最早起於前述《宋書》中「宗愨制獅形以禦象」的記載，流傳至今已一千多年了[31]。至於最早記載舞獅活動的文獻，當代學者多認為是《舊唐書‧音樂志》中的記載。當時的獅子舞，用五色龜茲樂和胡裝，反映了西域使者送獅來朝的風貌，其舞已遍及全國[32]。這五方獅子舞雖然與後世所見者，在形式仍有明顯差異，但應就是今天舞獅之雛形。而千餘年來，舞獅也早已成為民間迎神賽會與節慶遊藝中不可或缺的活動。獅文化在台灣也隨著閩粵漢人移民而傳入，最為明顯者即是舞獅活動。台灣的舞獅活動，在日人片岡巖《臺灣風俗志》中稱為「弄獅舞」，其目的是為了「五穀豐登」或「消除災難」，前者是一種吉祥的「祈福」目的，而後者則是一種驅除邪祟式的「辟邪」目的。其形式有新竹以北的開口獅、中部以南的閉口獅、台南地區的人面獅、中部客家地區的盒仔獅、由兩廣傳入的醒獅、來自中國北方的北京獅等。

　　舞獅在台灣也常與武術活動相結合，「獅陣」成為武館表演的重要項目之一，台灣的舞獅活動也早已成為節慶、廟會中不可或缺的節目之一，近年來隨著民俗體育的推廣，舞獅也進入校園中，成為學童喜愛的體育活動之一。

左圖｜台北大龍峒金獅團的開口獅有北部獅獅王之譽／謝宗榮攝
右圖｜裝飾華麗的開口獅獅頭（文化資產局）／謝宗榮攝

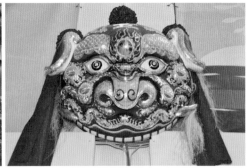

31 ——吳騰達，1984，《臺灣民間舞獅之研究》，頁14。台北：
　　大立出版社。
32 ——傅騰龍、傅起鳳，1989，《中國雜技史》，頁157。上海：
　　人民出版社。

圖解台灣民俗工藝

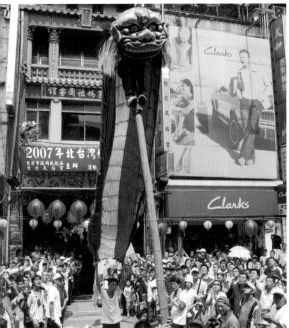

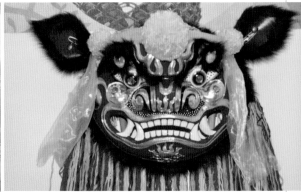

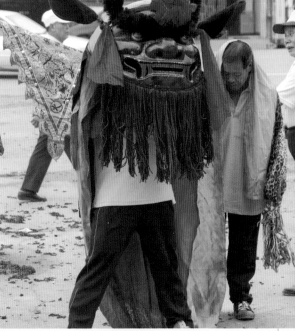

1	2	
	3	
4	5	6

[1] 開口獅頂樁表演 (2007 年北台灣媽祖文化節)/ 謝宗榮攝
[2] 閉口獅獅頭 (文化資產局)/ 謝宗榮攝
[3] 青面閉口獅盛行於台灣中部地區 / 謝宗榮攝
[4] 台南地區的閉口獅 / 謝宗榮攝
[5] 台南西港刈香遶境中的金獅表演 / 謝宗榮攝
[6] 台南西港刈香遶境中的金獅與獅旦 (左)/ 謝宗榮攝

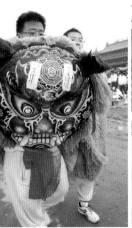

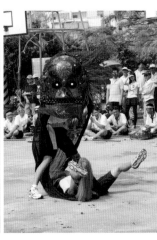

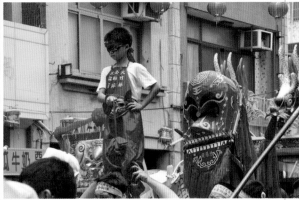

藝閣

　　又稱「裝台閣」、「詩意閣」，日治時期特別興盛於台北迎城隍、北港迎媽祖兩大廟會中。藝閣早期多由人力扛抬，上面的布景內容有山水和庭台樓閣，台車四周則以紙紮、彩繪手法裝飾神仙、花卉與祥禽瑞獸等。藝閣上的人物多取自傳統詩、詞、曲等典故，富於詩意而有「詩意閣」之稱。藝閣多由婦女或孩童扮演，依照歷史故事、戲曲故事等裝扮，坐在藝閣上：如《封神榜》的「哪吒鬧東海」、「誅仙陣」，或《三國演義》的「桃園三結義」、「趙子龍救主」，或《西遊記》的「三藏取經」、「孫悟空鬧天庭」，或「媽祖拜觀音」、「媽祖降龍」等；也有彈奏及演唱戲曲的，在迎神賽會中具有民俗藝術的觀賞性。藝閣的行動由早期的人力扛抬，經人力板車或牛車乘載，又發展為馬達三輪車、小貨車、大卡車、大拖車等，現時多已非由真人扮演，而改成電動藝閣車。目前有些地方仍保留由信眾子女裝扮藝閣的傳統，源於信眾認為孩童實際裝扮藝閣後，神明會庇佑平安長大，目前保留傳統最著名的為北港迎媽祖廟會。

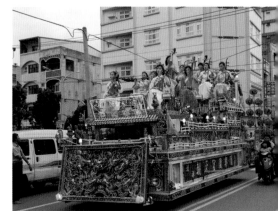

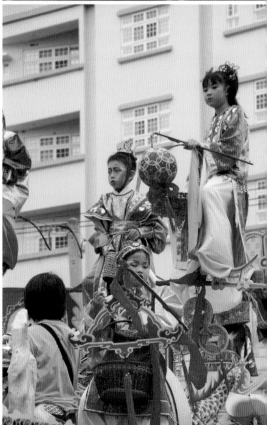

上圖｜北港媽祖遶境中的藝閣／謝宗榮攝
下圖｜北港媽祖遶境藝閣由孩童扮演古代神仙人物／謝宗榮攝

蜈蚣閣

　　又稱蜈蚣棚、蜈蚣陣，類型趨近於藝閣的方式，早期由人力扛抬，後來則改為以輪子推著走，前後裝置紙糊的蜈蚣頭與蜈蚣尾，中間含有多節蜈蚣腳所構成的身體，從三十六節到一百零八節的都有，每一節上面再坐著裝扮成各種民間戲曲、歷史故事人物的孩童和穿插著裝飾各種獸騎，由鑼鼓聲伴奏，但不做其他形式的表演。相傳蜈蚣精被王爺收伏為駕前部將，且受玉皇上帝封為「百足真人」，具有降妖除魔，為地方帶來合境平安的宗教功能，所以往往在民間的迎神賽會出巡遶境活動中，蜈蚣陣屬於頭陣作為前鋒。行經之地，家家戶戶要準備香花鮮果敬奉，也可帶著衣物擺在地上讓蜈蚣陣經過為其改運，帶來平安；或是讓孩童以 S 形穿過蜈蚣陣，庇佑孩童平安長大。

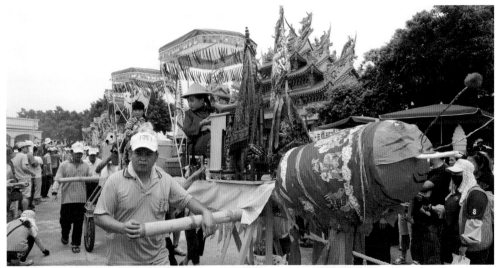

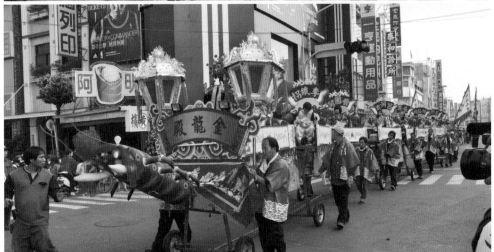

鼓樂架

　　鼓樂架是北管樂團放置鼓的架子，其上安置有通鼓、扁鼓、
皮鼓與梆子等打擊樂器，上方架子上可供懸掛樂器，是北管樂團
中突出的工藝品，盛行於台灣北部和中部地區。台北地區的鼓
樂架，多習慣將置鼓的底座雕飾成花籃形式，故俗稱「花籃鼓
架」，而在中部地區則稱為「傢俬虎」。傳統的鼓樂架多為木製，
並以人力挑行，晚近出現金屬材質，並在底座之下裝有輪子以利
推動，在遶境隊伍中可一面行走一面擊鼓，擔負著北管樂團指揮
的重要角色。

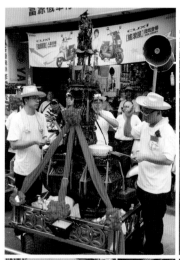

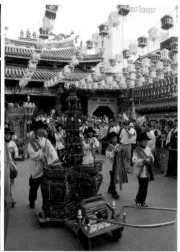

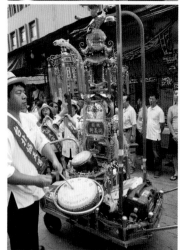

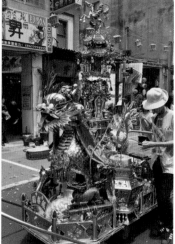

| 1 | 2 |
| 3 | 4 |

[1] 台北靈安社參加霞海城隍遶
境中的木雕鼓樂架／謝宗榮攝
[2] 台中太平明梨園木雕鼓樂架
／謝宗榮攝
[3] 桃園同義軒金屬鼓樂架／謝
宗榮攝
[4] 台中十甲振梨園金屬龍頭鼓
樂架／謝宗榮攝

建醮法會工藝

四大元帥

　　台灣民間在建醮或是較大型的法會上，除了設置壇場以遂行科儀之外，也多在壇場安置紙糊神像，或作為臨時供奉，或作為壇場守護。在這些紙糊神像中，最受矚目的除了監管孤魂的大士爺之外，就屬守護壇場的四大元帥。這些護壇神將通常有不同的神獸做為坐騎，也通稱為「帶騎」。護壇的帶騎將軍，一般有溫、康、馬、趙四大官將（或是溫、康、高、趙）、朱衣公、金甲神等，合稱為六騎。

　　道教神祇中有一批護法官將，統稱為合壇官將，民間以為有三十六天將或三十六官將，以符三十六天罡之數，四大元帥即是三十六官將中的四位。紙糊四大官將各有不同的造形與坐騎，以北台灣常見的四大官將造形為例，溫元帥名溫瓊，通常作藍臉的武將裝束，身著青色鎧甲、背五峰、騎白象，醮典時負責鎮守醮壇東位。康元帥名康應，通常作紅臉的武將裝束，身著紅色鎧

醮典中道士為護壇元帥紙像
開光 (新竹關帝廟慶成醮)/
謝宗榮攝

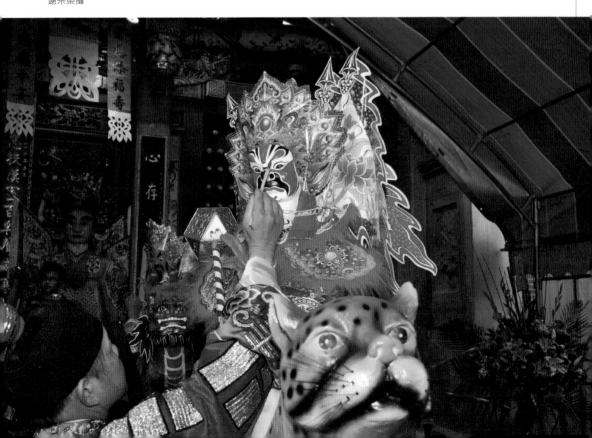

甲、背五峰、騎花豹，醮典時負責鎮守醮壇南位。馬元帥即華光天王，通常作白臉、三眼的武將裝束，著白色鎧甲、背五峰，醮典時負責鎮守醮壇西位。趙元帥即玄壇元帥趙公明，通常作黑臉的武將裝束，身著黑色鎧甲、背五峰、騎黑虎，鎮守醮壇北位。

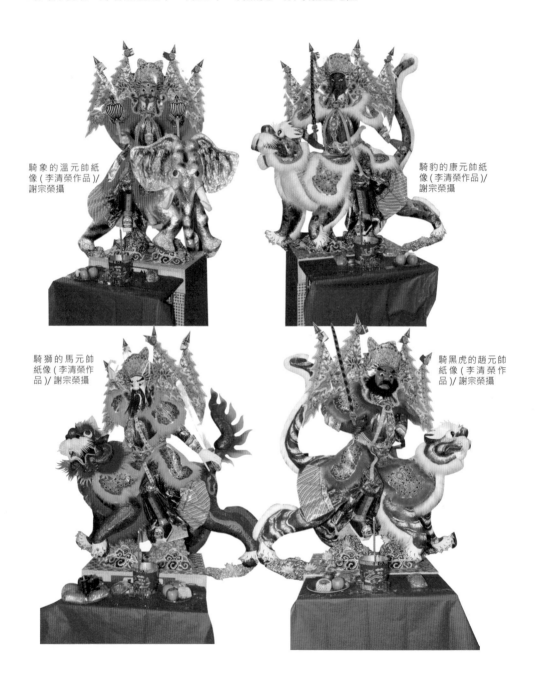

騎象的溫元帥紙像（李清榮作品）／謝宗榮攝

騎豹的康元帥紙像（李清榮作品）／謝宗榮攝

騎獅的馬元帥紙像（李清榮作品）／謝宗榮攝

騎黑虎的趙元帥紙像（李清榮作品）／謝宗榮攝

圖解台灣民俗工藝

朱衣公

騎四不像的朱衣公紙像 (台南)/ 謝宗榮攝

在台灣南部地區的道教齋醮壇場中，常見有在三界壇之左右供奉朱衣公、金甲神之神像，或是在壇場之外供奉騎四不像的朱衣公紙像與騎白馬的金甲神紙像，以作為守護壇場之神，與各有神騎的溫、康、馬、趙四大元帥合稱為「六騎」。朱衣公與金甲神一文一武，原為神祇職位之名，非專指某一神祇。朱衣公又稱朱衣星君，其信仰與科舉考試有關，為帶領新科進士參加金鑾殿庭試之官，民間將祂與梓潼帝君、關聖帝君、孚佑帝君、魁斗星君等合祀為五文昌。台灣醮典中常見的朱衣公紙像，其造形多作紅臉、白鬚、紅冠、紅袍，雙手捧表冊，騎四不像。而宋代大儒朱熹因曾在閩南講學，對於地方的文運發展助益甚大，因此台灣民間也常將朱衣公稱為「朱熹公」。

六騎左班以朱衣公居前 (台南西港刈香醮典)/ 謝宗榮攝

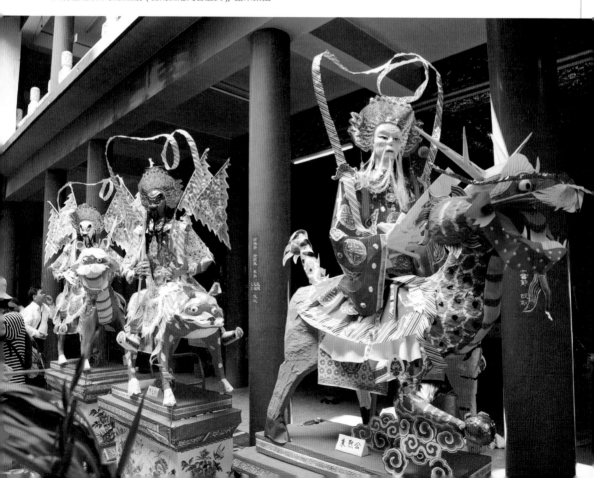

高元帥紙糊工藝大觀

跟著大師 Step by Step

高元帥由台南藝師吳文進製作（圖片提供／吳碧惠攝），其工法如下：

01 一層層堆塑出高元帥粗胚，彩繪座騎

02 戴上頭盔，貼上金黃胸甲並裝飾。

03 穿衣服，並拉摺出自然衣褶紋路。

04 貼上手繪戰甲

05 插四方旗、貼五部鬚及各種裝飾。

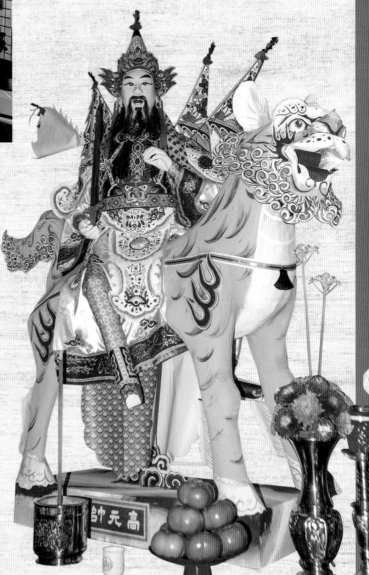

06 紙劍貼在手部，座騎加以裝飾，放在醮典區域，執行守護的任務。

金甲神

　　有關金甲神之名，未知其由來。而在《續文獻通考》中有古代仙人「金甲」之記載，說金甲為山西潞城人，幼聰慧，佯狂。遇異人授以太陰煉形之術，能單衣跣足臥凍雪中，能預知水旱災祥。相傳金甲壽夭，葬後百餘日，一夕雷霆大作，塚開數寸，惟留雙履薄衾，已屍解飛昇成仙。台灣醮典中常見的金甲神紙像，多作粉臉無鬚、眉目清秀的年輕武將模樣，穿金甲，手執「合境平安」旗，騎白馬。

1	2
3	

[1] 騎白馬的金甲神紙像 (台南)/ 謝宗榮攝
[2] 六騎右班以金甲神居前 (台南西港刈香醮典)/ 謝宗榮攝
[3] 醮典發表儀式中道長為金甲神紙像開光 / 謝宗榮攝

圖解台灣民俗工藝

神虎

　　台灣的佛教與民間信仰寺廟在建醮普度時，多供奉大士爺來監管孤魂，而傳統的道教普度祭典，則供奉職司魂魄的大神「何、喬二元帥」或是「神虎」。神虎原為何、喬二元帥所屬之堂號「神虎堂」，後來轉化為監管孤魂的神虎將軍。台灣普度祭典中所見的神虎將軍多作傳統武將的造形，採站姿，連枱座高約六尺，頭戴虎頭盔，身穿鎧甲，右手持一方令旗。在普度祭典中，神虎所供奉的情形類似大士爺，在祭典儀式一開始即需予以開光，而在進行普度儀式之前移奉至面對普度台的普度筵另一端，普度結束送孤時予以火化。昔時台灣北部紅頭道壇在進行醮典科儀時，有五朝以上醮典需進行兩次普施的習慣，在醮典第二日或第三日傍晚進行小施時，供奉神虎以監齋，而在醮典末日大普度時則供奉大士爺。由於台灣民間在普度時大都供奉大士爺來監管孤魂，大士爺其實是佛教經典中的焰口鬼王，道教在許多場合也從俗在法會中供奉大士爺，神虎將軍也幾乎被人所遺忘了。

上圖 | 道教法會中供奉神虎將軍以監管孤魂 (台北士林三玉宮醮典)/ 謝宗榮攝
下圖 | 頭戴虎頭帽的神虎將軍紙像 (台北永和保福宮禮斗法會)/ 謝宗榮攝

醮燈

　　建醮是台灣民間規模最大的祭典類型，在舉行醮典時為了表現其隆重性質，以及對於神祇的虔敬並為信眾祈福，常在祭典中布置各式燈籠、綵旗等，亦可達到突顯醮典宗教氣氛的功能。醮燈即是醮典中所使用的燈籠，一般可區分為三大類，第一類是書有神明名諱的燈籠，尺寸較大，懸掛在醮壇、燈篙之上，如玉皇上帝、三官大帝、天燈等，其功能主要在祈請神祇降臨。第二種是專屬於醮典信眾的燈籠，其上書寫其首份名稱，如主會首、主醮首、主壇首、主普首等，重要的大首份燈籠在建醮期間會懸掛在醮壇內，醮典結束後則取回家懸掛，而一般的小首份醮燈則在醮典期間懸掛於住宅大門前，這類醮燈通常配合醮綵懸掛，其功能主要在為信眾祈福，並有昭示信眾在醮典中的身分（首份、職稱）之意義。第三類為裝置醮區的燈籠，書寫上醮典、宮廟的名稱，從宮廟、醮壇沿著馬路向外延伸懸掛於路邊，具有昭告祭典與妝點氣氛的功能。醮燈的形式，一般多作傳統的鼓仔燈造形，第一、二類的燈籠外表多為黃色紗布，面上繪有蟠龍、八仙等紋樣，並以朱紅色字體書寫神祇名諱或首份名稱，第三類醮燈由於數量眾多，其面上的圖案、字樣一般都用印刷，燈籠面常見為紅色。

左圖｜宮廟慶成建醮所置之醮燈
（彰化元清觀）/ 謝宗榮攝
右圖｜彩繪精緻正面龍紋的醮燈
（彰化元清觀）/ 謝宗榮攝

圖解台灣民俗工藝

醮綵

　　醮綵是在建醮時發給出資認捐首份信眾懸掛的綵飾，一般配合醮燈懸掛於住宅大門前，其功能主要是祈求神明降臨賜福。其材質通常為長條形寬幅紅色綵布，高約一尺，寬約四到六尺不等，綵面上主要的圖案為南極仙翁與八仙以及醮典的名稱及闔家平安等字樣，形式類似民間在舉行婚嫁慶典時所懸掛的八仙綵。

斗燈

斗燈即拜斗儀式中所供奉的聖具。拜斗乃是源諸古代的星辰信仰，道教傳統認為「南斗添福壽，北斗註長生」，祭祀北斗星君可消災解厄，祭祀南斗星君可延壽祈福，故能祈求一家人元辰光彩。斗筒使用於禮斗法會，或醮典時用以祈福祭祀，稱為斗燈。斗筒從一般的米斗到雕刻精緻的木斗皆有，其中盛滿白米，上插涼傘，傘下為紅色斗籤，其上書寫日、月之稱諱，特別是南斗與北斗之形。在斗筒中依序置放剪刀、尺、鏡、劍諸吉祥、辟邪物，以示五行俱全，亦各具深刻之寓意，例如：寶劍屬金，辟除不祥；剪刀亦屬金，既可剪除不祥，亦諧音「家」，全家增祥；秤一把屬木，可秤一家之福分；尺一把亦屬木，可衡量是非善惡；其內又有土缽乙只置於圓鏡前，屬土，內盛燈、燭油屬水，加上點燃後之火五行便俱全了。斗燈一旦點燃後即不可熄滅，經由火光照耀鏡中使之閃耀通明，以此祈求斗首闔家元辰煥彩。

[1] 台北關渡宮媽祖聖誕禮斗法會中雕工精緻的斗燈 / 謝宗榮攝
[2] 米斗造型的傳統斗燈 (桃園龜山壽山巖禮斗)/ 謝宗榮攝
[3] 醮典中醮首啟點斗燈 (新竹關帝廟慶成醮典)/ 謝宗榮攝

| 1 | 2 | 3 |

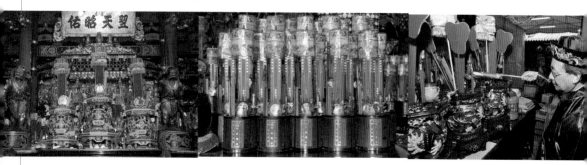

圖解台灣民俗工藝

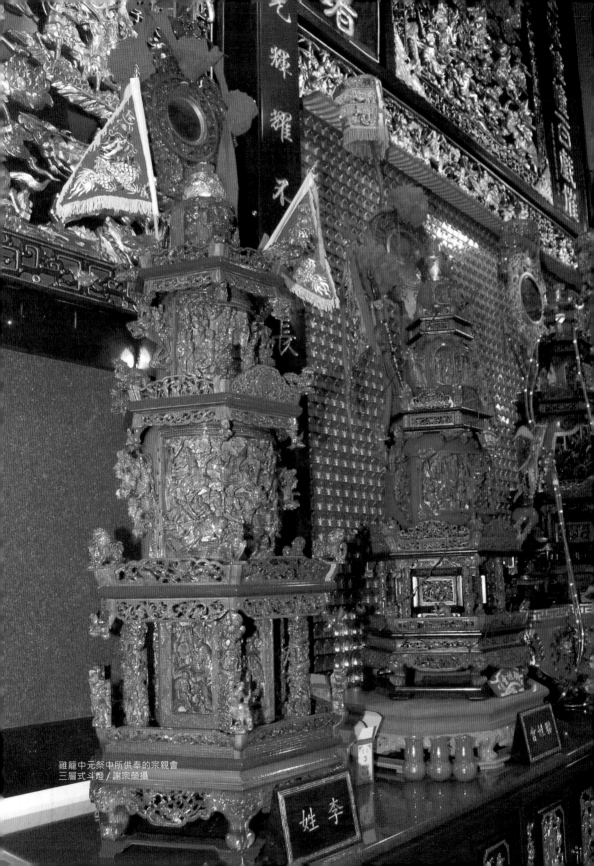

雞籠中元祭中所供奉的宗親會
三層式斗燈／謝宗榮攝

祭典祀宴工藝

牲豚

　　牲豚即是祭祀最高階神祇的全豬牲禮，民間多稱為神豬。台灣民間在大型祭典中，或是天公生、三元節時都要隆重地祭祀天公、三界公，其最主要的祭品即是全豬、全羊的牲禮，是古代少牢之禮的遺留，若加上一頭全牛則為太牢，是古代天子祭祀社稷專用的最高禮儀。為了表示對於天公、三界公的虔敬，傳統上牲豚多由信眾自行豢養，豬種必須是黑毛的公豬，在祭祀之前予以宰殺，由於是獻給神祇的牲禮，故宰殺前必須先舉行祭祀，通稱為「發豬獻刃」。牲豚宰殺後必須加以裝飾，通常會留下背上一道和尾部的豬毛，供奉於專用的架子上並飾以金花、錢幣，豬嘴中啣一只柑橘，取其「甘願」奉獻給神明之意。有些地方祭典也會舉行神豬競賽，以重量來決定名次，並在宰殺前由工作人員親赴信眾家中進行「磅豬」。台灣桃竹苗地區的客家族群特別重視牲豚的供奉，除了在豬背上剃毛雕花之外，戰後也發展出牲豚彩樓，將宰殺後的牲豚身體用圓弧形鋼架撐開，然後在周圍及上方附加有亮片、燈光的牌樓式裝飾，在祭典中成為矚目的供品，後來這種牲豚裝飾法也逐漸流傳到閩南族群中。

左圖 | 大溪普濟堂關聖帝君聖誕所供奉的麵線牲豚 / 謝宗榮攝
右圖 | 大龍峒保安宮慶成圓醮中所敬獻的牲豚 / 謝宗榮攝

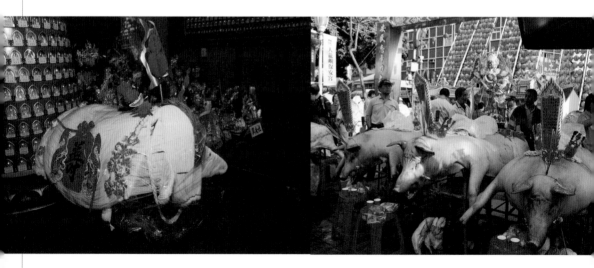

圖解台灣民俗工藝

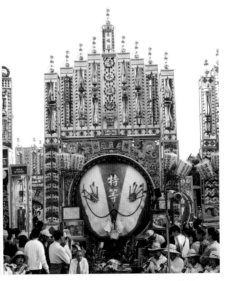

淡水八庄大道公聖誕慶典所敬獻的牲豚 / 謝宗榮攝　三峽清水祖師聖誕慶典神豬競賽中的特等獎牲豚 /
謝宗榮攝

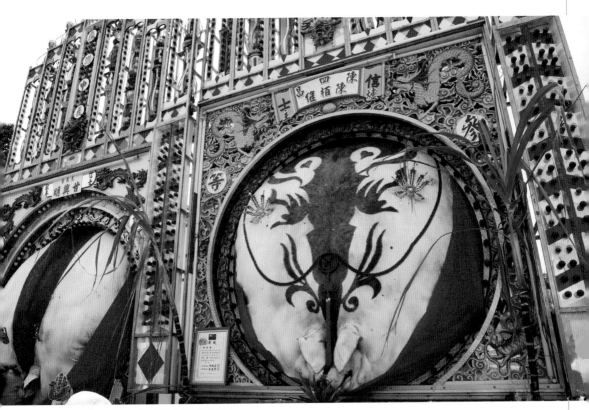

新竹褒忠義民祭慶典中所敬獻的牲豚 / 謝宗榮攝

看桌

　　以紅片糕、糯米，加上染料搓揉製成，民間稱米粢尪仔、米雕，類似於中國北方的捏麵。其作品主要有各種樣式珍奇異獸（龍、鳳、鹿、馬、獅、虎、豹、羊、豬等）、山珍海味（飛鳥、雞、鴨諸禽鳥類；魚、青蛙、烏賊、龍蝦、蟹、鰻魚、石斑諸水產類；及昆蟲類如獨角仙、鍬形蟲、蝸牛等有趣的造形；以及鳳梨、木瓜、柚子、香蕉、橘子、釋迦、梨子、香瓜、柿子、蘋果、西瓜、葡萄等水果）、神仙人物（八仙、財子壽）、戲齣人物（《西遊記》的唐三藏、孫悟空、豬八戒、沙悟淨）、歷史故事人物（桃園三結義劉備、關雲長、張飛）等，維妙維肖，幾可亂真。此外，還有各種生活器具用品類，如以椰子殼裝飾而成的福壽壺、花籃、花瓶等等，極盡巧思，變化多端。這些僅供普度祭拜時觀賞，不能食用。看桌常被用於中元普度、建醮普度時觀賞用，拜後常被請回家擺放可供觀賞一陣子。

| 1 | 2 |
| 3 | 4 |

[1] 台北霞海城隍聖誕祀筵中的捏麵看桌 / 謝宗榮攝
[2] 大龍峒保安宮慶成圓醮普度筵中的拼盤果雕看桌 / 謝宗榮攝
[3] 大龍峒保安宮慶成圓醮普度筵中的米雕看桌 / 謝宗榮攝
[4] 雞籠中元祭普度筵中的米雕看桌 / 謝宗榮攝

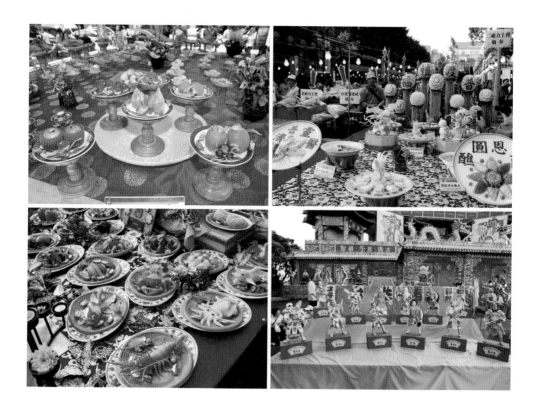

圖解台灣民俗工藝

看牲

　　由肉類所擺設起來較新奇可欣賞民間廚師技藝的牲禮桌，稱為「看牲」。例如以肉類、蔬菜、水果、豬油網等各種素材製作成的濟公，身上再以豬油網當成濟公活佛身上的袈裟；或是將豬油網裝飾成漁夫灑網捕魚狀，魷魚做斗笠、長年菜當長褲、甘蔗當作竹筏。豬肚擺設成兔子狀；而燻雞可擺設成一百零八位的宋江陣，頭戴斗笠，手持兵器。成千上萬的鯧魚可被擺設成一條蜿蜒的巨龍，無數的烏魚子擺成巨鳳；許多肉類則可擺設成有無數珍奇異獸的肉山，這常見於大型的普度或建醮普度場合上。

大龍峒保安宮慶成圓醮普度筵中的看牲／謝宗榮攝

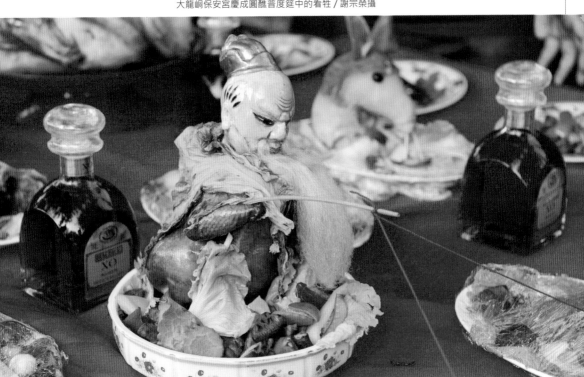

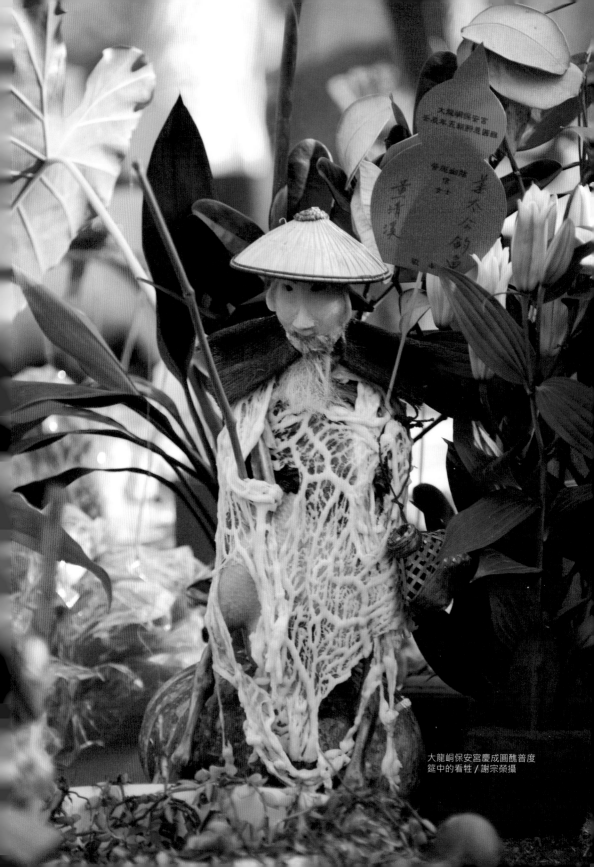

大龍峒保安宮慶成圓醮普度
筵中的看牲／謝宗榮攝

看生

看生有的地方稱「看牲」、「看笙」，在基隆中元祭中常見用「看生」，屬於觀賞用的人物紙紮供品，故稱為「看生」。以竹條紮製骨架，外表糊上不透光的色紙，糊紮成的人物小生，例如以「封神榜」神話人物為主的梁山泊一百零八條好漢等神將，與一些「看牲」或「看桌」的觀賞用供品擺在長連桌上，除了中元普度時當美麗精巧的觀賞供品外，也供民眾欣賞，相當吸引眾人的目光。

上圖｜台北霞海城隍聖誕祀筵中的紙糊看生──祈求／謝宗榮攝
下圖｜台北霞海城隍聖誕祀筵中的紙糊看生──吉慶／謝宗榮攝

台灣廟會遊行隊伍名稱表

隊伍屬性	隊伍名稱	內容說明
前鋒陣	報馬仔	沿途打鑼預告遊行隊伍即將抵達。
	掃路旗	帶尾竹竿上安黑令旗，沿途掃蕩。
	路關	昭示遊行路線與駐駕點。
	頭燈	昭示宮廟名稱與主神名諱。
	頭旗	昭示宮廟名稱與主神名諱。
	開路鑼鼓	以鑼鼓為隊伍開道。

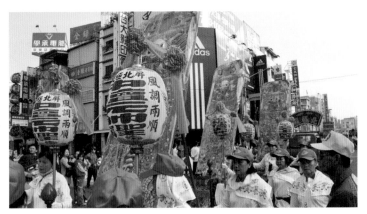

傘燈式頭燈（屏東市東隆宮遶境）／謝宗榮攝

左圖｜橫式宮廟頭旗（台南西港刈香）／謝宗榮攝
右圖｜藝陣手持頭旗（台南西港刈香）／謝宗榮攝

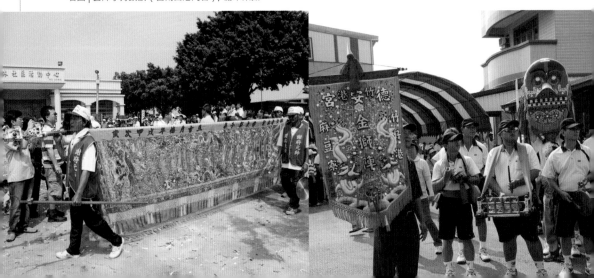

熱鬧陣	藝閣	由人扮演（或電動偶）神祇故事。
	北管	以鑼鼓、嗩吶樂器為主的音樂性陣頭。
	南音	以南音系統樂器所組成的音樂陣頭，如南管、天子門生、文武郎君。
	八音	多種樂器所組成的音樂性陣頭，盛行於客家地區。
	什音	多種樂器所組成的音樂性陣頭。
	蜈蚣鼓	由數顆前後相連大鼓所組成的鼓隊。
	戰鼓	以一只超大型鼓和鑼、鈸等所組成的鑼鼓隊。
	醒獅鼓	由數顆醒獅隊大鼓所組成的鼓隊。

裝飾華麗燈光的藝閣車 (台北松山慈惠堂遶境)/ 謝宗榮攝

左圖｜醒獅表演 (鹿港龍王祭)/ 謝宗榮攝
右圖｜醒獅表演獻彩 (中壢仁和宮中元普度)/ 謝宗榮攝

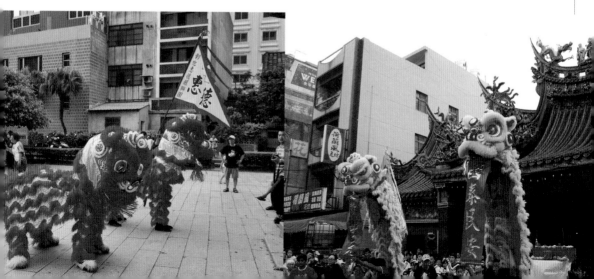

	車鼓陣	結合曲藝、具有劇情以生、旦、丑為主，相互調情的陣頭。
	牛犁歌	結合曲藝與耕牛犁田劇情的陣頭，亦有農村社會男女調情意味的陣頭。
	龍陣	為數十節到上百節的巨型舞龍陣頭。
	獅陣	舞獅陣頭，有醒獅、開口獅、閉口獅等；民間亦有說青面獅陣、金獅陣。
	宋江陣	搬演《水滸傳》人物所組成的武術性陣頭。
	高蹺陣	以踩高蹺搬演演義故事的陣頭。
	跳鼓陣	以頭旗、大鼓、小鑼、涼傘等組成的熱鬧陣頭。
	布馬陣	人背布馬，搬演狀元遊街的趣味陣頭。
	公背婆	扮演老翁，身背老婦遊街的趣味陣頭。
	十二婆姐	頭戴面具手持雨傘，搬演註生娘娘駕前婆姐的陣頭。
	素蘭小姐	由素蘭、媒婆、抬轎者、扛櫨者組合而成，搬演素蘭出嫁行列的趣味陣頭
	友廟神駕	參與遊行的友廟神輿隊伍。
主神陣	繡旗	繡有宮廟名稱、主神名諱、龍、獅、麒麟、鳳等紋樣的旗幟隊伍。
	儀仗大牌	標示有神祇名諱與迴避、肅靜字樣的大牌。

1
2
3
4

[1] 繡有麒麟紋的方形繡旗（台北霞海城隍遶境）/ 謝宗榮攝
[2] 繡有獅子紋的方形繡旗（台北霞海城隍遶境）/ 謝宗榮攝
[3] 平時置於宮廟的武器儀仗（台南大天后宮）/ 謝宗榮攝
[4] 大甲媽祖進香中的武器儀仗 / 謝宗榮攝

圖解台灣民俗工藝

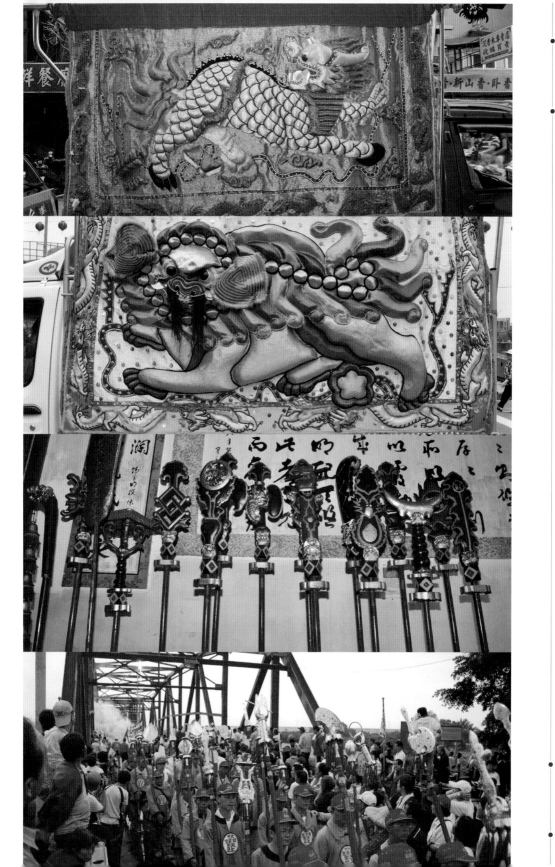

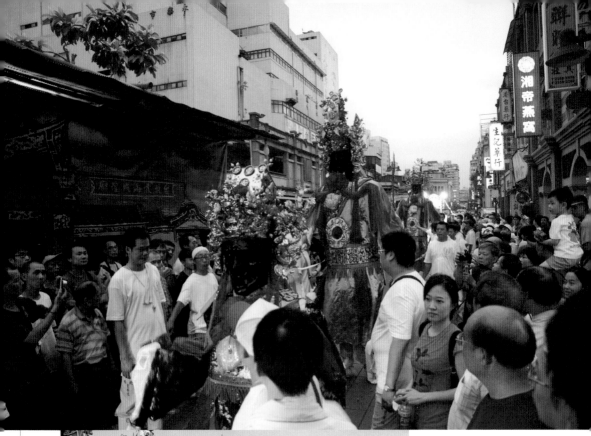

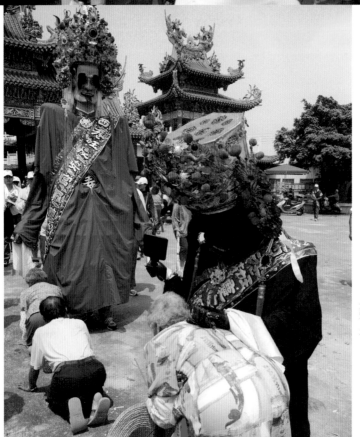

上圖｜台北霞海城隍暗訪中的范、
謝將軍 / 謝宗榮攝
下圖｜西港刈香遶境中范、謝將軍
為信眾制解 / 謝宗榮攝

儀仗武器	杖頭裝飾有十八般武器與神明印信的護衛隊伍。
哨角隊	由數支到數十支長形金屬喇叭哨角所組成的音響隊伍。
駕前神將	神祇駕前的護衛神將，如中壇元帥、四大元帥、千里眼與順風耳、六將爺、八將團、八家將、官將首團等。
轎前鑼鼓	行走在神輿之前的鑼鼓隊。
香擔	挑擔代表神祇香火的薰香擔。
涼傘	原意為神祇遮擋陽光，後成為神駕威儀的象徵。
神輿	安奉主神的神轎或轎車。
小法團	持黑令旗、法索、手鼓，守護神輿後方的法師團。
押陣旗	繡有宮廟名稱與主神名諱，墊後押陣的大型繡旗。

製表：謝宗榮

上圖｜遶境中信眾躦轎腳（南投竹山城隍遶境）／謝宗榮攝
下圖｜神誕慶典中抬神轎過火（桃園南崁五福宮）／謝宗榮攝

民俗工藝與寺廟裝飾

台灣傳統廟宇是早年漢人移民精神生活的焦點，廟宇建築與其他漢人建築如住宅、衙署等，在建築風格與格局上雖然有明顯的相似性，但廟宇自有其傳統，隨著主神的神格而有一定的格局，加上宗教功能與移民信仰心理，導致廟宇建築的風格和格局與其他建築有顯然不同的面貌。其次，由於台灣百餘年來政權交替頻仍，不同的統治者帶來了不同的建築式樣風格，也造成台灣寺廟建築呈現多元化的風貌，主要來自日治式樣、中國北方式樣，以及近代西方樓閣式樣的影響。但因寺廟建築為宗教信仰的產物，故在傳統宗教信仰觀念的主導之下，仍多保持一定的格局；不過台灣寺廟的格局仍多限於基地之大小、神格之高低，而形成不同的組群組合方式。

寺廟建築由於是傳統宗教信仰的主要象徵，故除了建築的風格、格局之外，建築各部分的裝飾亦備受重視，一般都會延聘技藝精湛的匠師根據傳統的施工方式來加以建造，使得寺廟建築成為各種民間工藝薈萃之地，更是保存傳統建築技藝的重要場所。因此，寺廟建築藝術是台灣社會中最受重視的建築物，再加上民間對於宗教信仰之虔誠，總是極盡所能地妝點神祇所居的殿堂，使得寺廟成為建築裝飾最為豐富之地；其次，寺廟建築也因為社會經濟的富裕，而有日漸繁複的趨勢，甚至將裝飾布滿所有建築物之上，難免予人裝飾過度之感。但這也忠實地反映出台灣民間喜好「熱鬧」的審美趣味傾向。

裝飾藝術是廟宇與一般民宅在外觀上最大不同之處，台灣傳統的廟宇由於受地理環境的影響，格局規模不如大陸寺廟的宏偉；但由於廟宇一向是民間宗教信仰甚至是生活的中心，為了表現對神明的崇敬，便將重點置於建築裝飾上。因此雕樑畫棟、布置設色幾乎達到飽和的地步，裝飾之考究可謂集美術工藝之精華於一身，因此台灣廟宇也有「民間藝術殿堂」之稱。

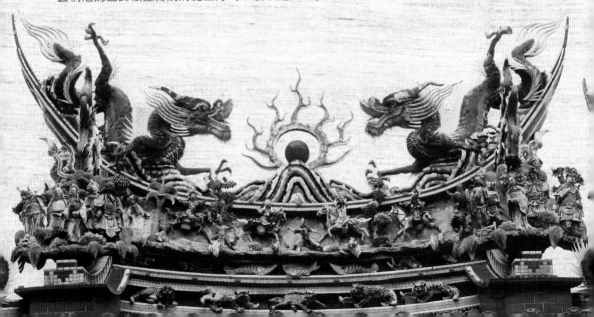

傳統建築學者李乾朗認為寺廟建築裝飾的主要動機，有趨吉避凶、祈望教化和自我表彰三項[33]。傳統漢民族的審美、習俗、信仰觀念，甚至人生觀，均反映在包括格局、裝飾在內的諸般建築元素上，尤其是各種成組存在的故事、人物、花草等裝置，除了作為裝飾上的審美需要之外，更深具趨吉避凶、護衛廟宇的辟邪功能。

寺廟的裝飾也因為視覺上的「可及性」而在不同的部位有主從、強弱的秩序、層次之分：視覺上較為顯眼的部分如前殿的步口廊牆壁、正殿神龕、屋頂等，裝飾之量往往偏多，在做工上亦較為精緻考究；反之較不顯眼處如各殿的背面、側牆、廂房等則常會減低裝飾量。

廟宇的裝飾十分豐富考究，裝飾紋樣可分為人物文、動物文、植物文、自然景象文、幾何文、文字文、器物文、混合文等數類；裝飾的主題有神祇故事、歷史演義、道德教化、吉祥祈福、辟邪厭勝等；常見的裝飾手法一般可歸納為彩繪、木雕、石雕、磚雕、泥塑、剪黏、陶燒、織繡、鑄造等數類。

寺廟的裝飾內容十分豐富多元，若就其中具有特定名稱的裝飾構件，並以可單獨呈現的圖像單元為基礎，主要有屋頂上的螭吻、蚩尾、寶塔、雙龍搶珠、雙龍護塔、雙龍朝三仙，山牆頂端山尖處的鵝頭墜，牆面上的龍虎堵、麒麟堵、祈求吉慶堵、瓶供、博古圖、螭虎團等，屋架上的中樑八卦、藻井、瓜筒、鰲魚雀替、豎材、垂花、吊籃、螭虎栱、獅座、龍柱、花鳥柱，外檐裝修上的門神、石鼓、門枕石、螭虎窗、太極八卦窗，以及台基上的御路石等。

33——李乾朗，《臺灣的寺廟》，頁 74。臺灣省政府新聞處，1985 年。

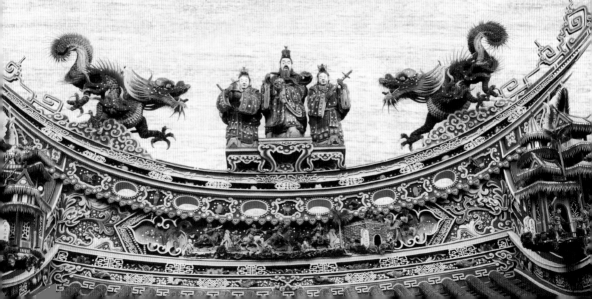

屋頂裝飾工藝

螭吻

　　螭吻又稱為鴟尾、鴟吻、吻獸，是古代宮殿、官署和寺廟的主要屋頂辟邪物。唐代蘇鶚《蘇氏演義》說：「螭者，海獸也。漢武帝作伯梁殿，有上疏者云：蚩尾，水之精，能辟火災，可置之殿堂。」後人因螭的吻部像鴟鴞，故又名鴟吻。明代周祈《名義考》引《類要》說：「東海有魚似鴟，噴浪即降雨。唐以來，設其像於屋脊。」說法雖略有不同，但主要仍取其能辟火災的信仰，因此就被普遍傳承下來，運用於屋宅之屋頂作為重要辟邪設施。螭吻最早的造形作龍頭魚尾，類似今日所見之龍魚或鰲魚，設置在屋頂正脊兩側之上。明清時期，宮廷中央統一其作法，將其設置之位置移至正脊兩端並作張嘴含住屋脊之狀，其形體也成為具體的龍身，並在其背後豎插一把劍，以防止螭吻作怪。螭吻背上露出的劍把，也成為清代皇帝和皇族練習射箭的目標，因此也有稱呼為箭靶者。這種作法在清代以來即成為北方式宮殿建築的式樣，成為屋頂上最醒目的辟邪、裝飾物。

蚩尾

　　蚩尾即鴟尾，為早期閩南式寺廟屋頂上重要的辟邪物，其功能與螭吻類似。明代周祈《名義考》說：「《菽園雜記》：螭吻形似獸，立於屋角上，又云螭吻似龍，鰲魚亦似龍，皆立於屋上者。今殿庭曰吻，衙舍曰獸頭，皆蚩也。殿庭為龍形，衙設為獸形，或為魚形，以別於宮殿，皆以意為之，非其本則然也。」因此為了有別於北方式宮殿建築上的螭吻，故將民間這類龍頭魚身的螭吻稱為蚩尾。閩南式寺廟中所見的蚩尾，其造形在清代以

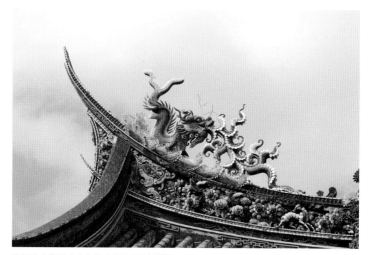

蚩尾吐水剪黏（台北保安宮）/ 謝宗榮攝

蚩尾剪黏（彰化芬園寶藏寺）/ 謝宗榮攝

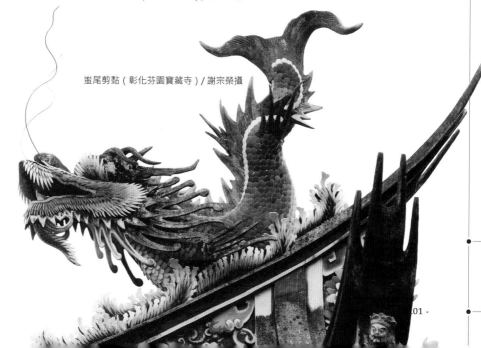

前都還維持著龍頭魚身且尾部上揚的型態，具體呈現出神話中螭尾高翹尾部以噴浪降雨的傳說。清代中葉之後，螭尾的型態逐漸產生變化，原本魚身上的魚鰭消失了，取而代之的是向四方伸展的龍爪，使得螭尾成為典型化的龍。隨後螭尾龍身高翹的尾部也逐漸下移，成為四爪著地的行龍造形，再配合中脊正中的寶珠、寶塔、三仙等，即成為雙龍搶珠、雙龍護塔和雙龍朝三仙等常見的辟邪裝飾。

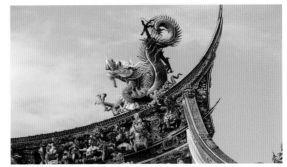

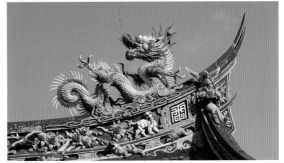

上圖｜龍形螭尾剪黏（台北保安宮）／謝宗榮攝
下圖｜龍形螭尾剪黏（艋舺清水巖）／謝宗榮攝

龍形螭尾剪黏（彰化芬園寶藏寺）
／謝宗榮攝

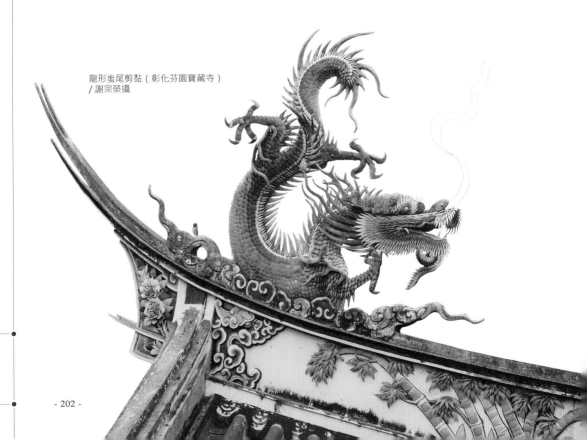

寶塔

　　塔原為佛教建築，梵文音譯為浮屠，其原始功能為埋葬圓寂
僧人的舍利子（骨灰殘骸），傳入中國社會後逐漸演變成為具有
驅邪鎮煞功能的辟邪物。寶塔是寺廟建築中常見的屋頂辟邪物，
通常置於屋頂正脊中央，兩邊再加上一對龍而成為雙龍護塔。也
有單獨出現者，體量比屋頂上的要巨大許多，通常位於聚落的重
要路口，作為鎮煞的辟邪物，如澎湖群島各地即設置有許多石塔
以鎮壓風煞；或是位於聚落水口旁，以防止風水生氣之外洩。其
次在台南安平和澎湖一帶，也有以寶塔作為民宅屋頂辟邪物
者，在其他地方較為罕見。寶塔的造形通常作瘦高樓狀，
常見為七層，每層四周之上皆有短簷，與原始的佛教式
浮屠相差甚遠。

寶塔剪黏（台北保安宮）　　寶塔剪黏（艋舺清水巖）/ 謝宗榮攝
/ 謝宗榮攝

雙龍搶珠

　　雙龍搶珠是台灣廟宇常見的屋頂辟邪裝飾，通常位於屋頂正脊之上，由中央的火珠和兩側的龍所組成，龍頭朝向中央的火珠，形成兩條龍欲搶奪一顆龍珠的形式。台灣廟宇的雙龍搶珠辟邪裝飾，在清末以前多作龍尾高翹的造形，乃是由較早的龍頭魚身之蚩尾演化而來，龍身的兩隻後肢也分別懸空伸向左右兩側。晚近的雙龍逐漸降低龍尾的高度，而成為左右橫向的行龍形式，但它的功能仍與蚩尾相同，主要在借重雲從龍、龍司降雨的信仰，以水來辟火煞。清末以前雙龍搶珠的裝飾多以剪黏方式製作，是廟宇中體量最大的剪黏裝飾。製作時匠師要先在屋脊之上安置金屬支架，然後在支架上以灰泥塑出龍形，隨後再以各色的陶瓷片鑲嵌在龍身之上。戰後台灣的剪黏作法以玻璃片取代傳統陶瓷片，近代匠師則多以預先燒製的陶瓷片組件來施作剪黏，直到晚近古蹟修復講究恢復傳統工法，才有廟宇再度採用傳統剪黏方式製作。

雙龍搶珠剪黏（桃園景福宮）
／謝宗榮攝

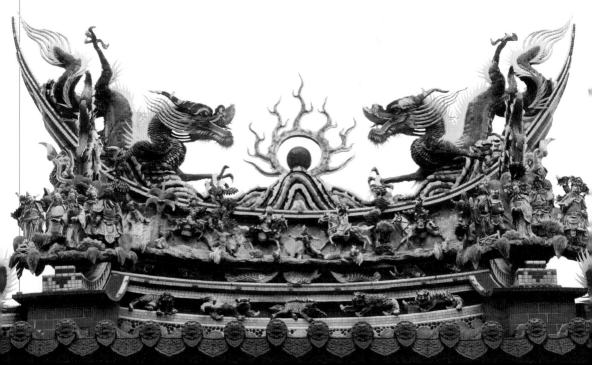

雙龍拜塔

　　雙龍護塔又稱為雙龍拜塔，也是台灣廟宇常見的辟邪裝飾，通常與雙龍搶珠或雙龍朝三仙搭配，分別置於廟宇的前、後殿堂的屋脊上，或是以三組的型態，並列在一字排開的三座屋頂之上，而在兩側與中央採取不同的造形不同的作法。雙龍護塔常見於寺廟正殿的正脊之上，是由中央的一座七級寶塔和兩旁的雙龍所組成，龍頭朝向中央，形成護塔或拜塔的形式，雙龍的造形亦相似，多以剪黏方式製作。近代也有匠師為了求取變化，將原本朝向中央的龍身轉而朝外，然後再將龍頭轉向中央而成為回頭龍。也有匠師更將三太子李哪吒的形象騎在雙龍的身上，利用《封神演義》中三太子制服龍王太子的說法，企圖剋制屋頂上由虬尾海獸演化而來的龍，並讓一對三太子分別持旗、球和戟、磬，以諧音「祈求吉慶」，在辟邪之外又賦予祈福之意義。

上圖｜雙龍拜塔剪黏 (北港朝天宮) / 謝宗榮攝
下圖｜雙龍拜塔剪黏 (鹿港天后宮) / 謝宗榮攝

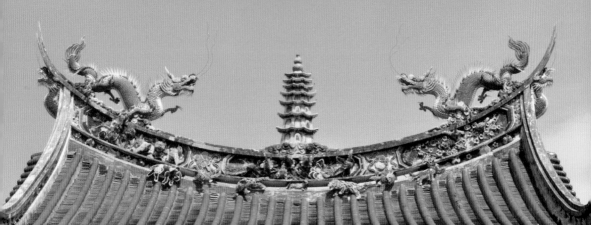

雙龍朝三仙

　　雙龍朝三仙由中央的三仙與兩側的雙龍所組成,常見於寺廟前殿的正脊之上。福祿壽三仙為傳統漢人民俗中最常見的吉祥神仙,分別為天官賜福、祿仙賜財、壽仙添壽,而台灣民間則多作財子壽三仙,將賜福天官視為文財神,祿仙可以送子,而壽仙則不變。因此台灣民間的三仙在造形上和傳統也有所差異,文財神作古代宰相服飾,手持元寶,祿仙作古代員外服飾,手中抱一個嬰孩,壽仙即南極仙翁,做高額、白鬚老人狀,手中持一顆壽桃。三仙作站姿立於屋脊正中央,俯身朝前,具有賜福信眾的吉祥意義,兩側的雙龍則作行龍狀,龍頭朝向中央的三仙,舉起一隻前爪作朝拜三仙狀。

雙龍護八卦

　　雙龍護八卦由中央的八卦牌與兩側的雙龍所組成,常見於寺廟前殿的正脊之上。八卦牌是台灣民間最常見的辟邪物之一,也是寺廟中常見的辟邪裝飾。雙龍護八卦的形式,一般將八卦牌直接安置於正脊正中央之上,或是以麒麟馱負一面八卦牌,稱為「龍馬負八卦」,兩端則為一對頭朝中央的行龍,作護衛八卦牌狀。

雙龍朝三仙剪黏 (豐原慈濟宮) / 謝宗榮攝

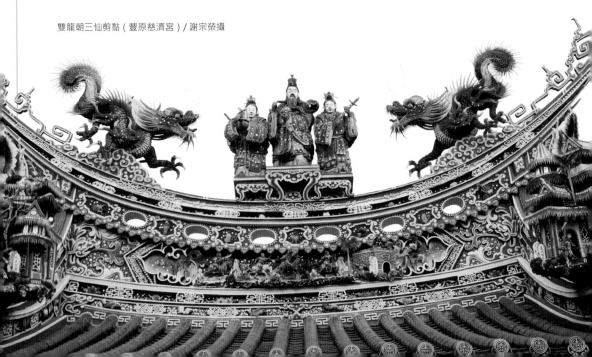

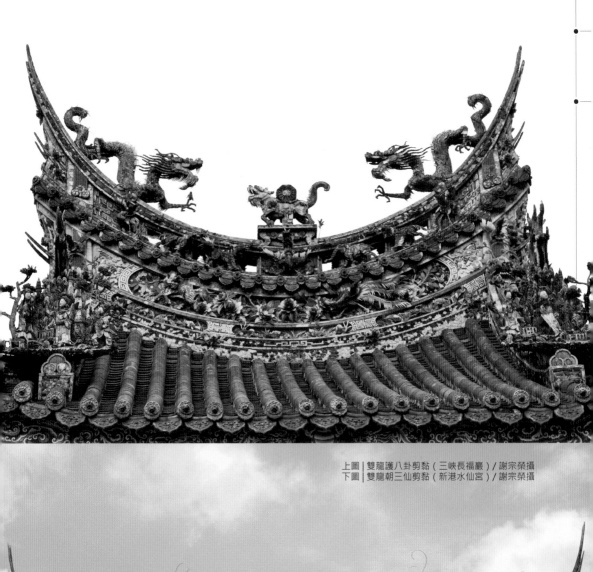

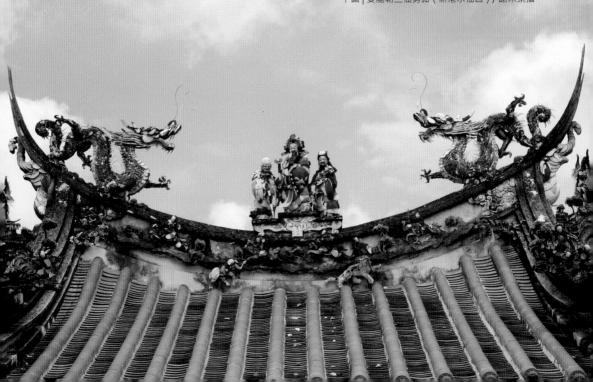

上圖｜雙龍護八卦剪黏（三峽長福巖）／謝宗榮攝
下圖｜雙龍朝三仙剪黏（新港水仙宮）／謝宗榮攝

鵝頭墜

　　鵝頭墜是廟宇山牆的山尖位置，也就是山牆頂端與燕尾或馬背相連的部位，由山牆之下仰望正脊尾端的燕尾，形狀宛如伸長脖子的鵝頭頸，因此稱其下方的裝飾為鵝頭墜，而在北方宮殿或懸山式建築中則稱為「懸魚惹草」。廟宇中的鵝頭墜裝飾也有辟邪之意義，常見的形式有作懸磬牌、懸鰲魚、懸璧玉等造形，台灣南部地區則常見有作獅頭啣磬牌、獅頭啣花籃或獅頭啣劍造形。鵝頭墜的裝飾較早時期多以泥塑製作，晚近也常見有以剪黏裝飾者。在懸磬牌的造形中，通常以數個鏤空的琉璃花磚組成磬牌，亦兼有廟宇透氣的功能。而不管在形式上如何變化，在山牆頂端與兩側垂脊交接的部位，仍多習慣以浪花、捲草或雲紋來裝飾，其意義仍延續懸魚惹草的精神，具有以水厭火煞的辟邪功能需求。

山尖鵝頭墜剪黏裝飾——如意吉慶（艋舺龍山寺）／謝宗榮攝

山尖鵝頭墜泥塑裝飾——福慶（彰化和美道東書院）／謝宗榮攝

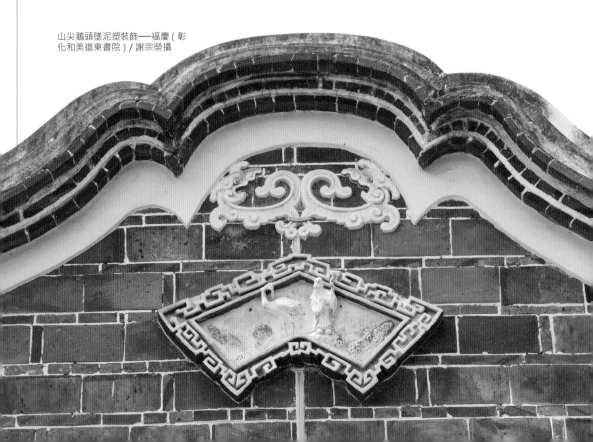

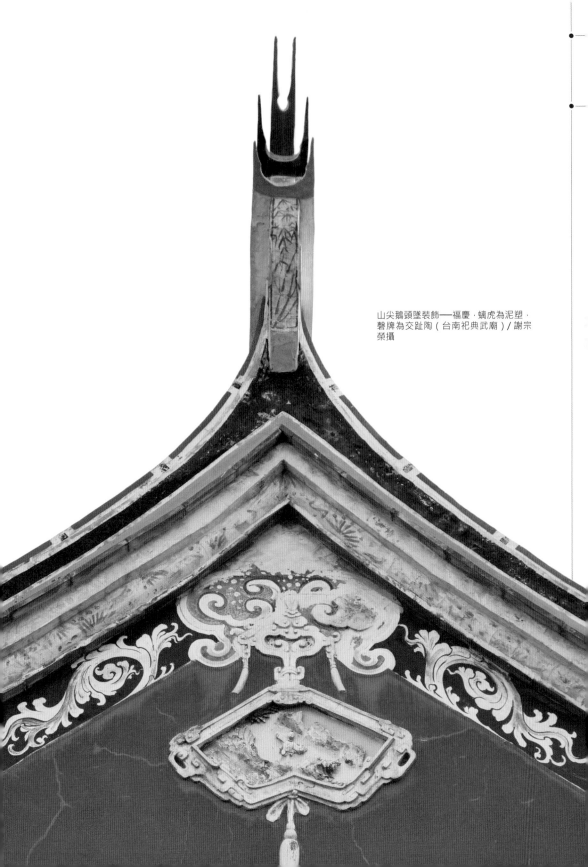

山尖鵝頭墜裝飾──福慶，螭虎為泥塑，磬牌為交趾陶（台南祀典武廟）／謝宗榮攝

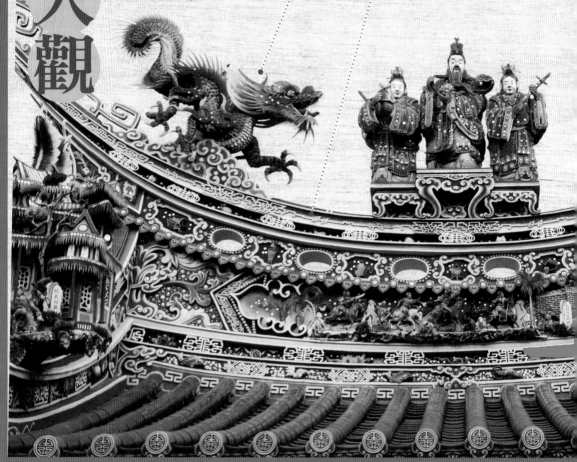

剪黏工藝大觀

脊獸與鎮物
配置雙龍搶珠、雙龍拜塔
或雙龍朝三仙

正脊
傳統建築屋頂最高處的水
平屋脊，廟宇建築的正脊
兩端常有脊獸的裝置

台灣的剪黏裝飾工藝自日治時代開始興盛，主要受到潮州匠師何金龍與廈門匠師洪坤福的影響。其題材有神仙、辟邪物、故事人物等，多以左右對稱方式分布，將一座廟宇屋頂裝點得熱鬧非凡，更成為台灣早期聚落中十分具有特色的天際線。

　　「剪黏」是一種泥塑加鑲嵌的塑作，先塑後剪與黏，在灰泥主體上以各色碗瓶等磁片或玻璃碎片鑲黏貼附，也是閩粵式廟宇裝飾的最大特色。台灣的廟宇一向注重裝飾，因此多聘請匠藝優秀之匠師運用各種手法加以裝飾，其中剪黏裝飾可先從廟宇的屋脊細部圖解中作初步的了解。

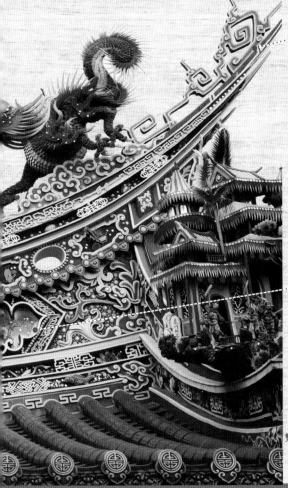

燕尾脊
在閩南地區的傳統建築，以「燕仔尾」來形容屋頂正脊兩端線腳向外延伸、分叉彷如燕子尾巴的建築構造

脊堵
配置交戰圖

雙龍朝三仙（豐原慈濟宮）／謝宗榮攝

跟著大師 Step by Step

　　剪黏施作工序介紹如下，準備的工具傢俬有：灰匙仔、鐵鉗、剪仔、
土托板、鑽筆、切割器、大型鏝刀、鐵桶、各種用途的筆、墨斗、捲
尺、尺磚、海綿、篩子等工具（圖片提供／黃秀蕙攝）。

01 泥塑骨架：以鉛絲、鐵網等
材料紮成骨架雛形。

02 泥塑材料準備：灰泥的材質
以石灰、水泥為主，另外麻
絨、砂、鐵絲、鉛線、水膠、
色粉、各式陶瓷、玻璃等。

03 塑形打底：以灰泥逐層塗上骨架，塑造各種形體。
如果是小物件則不用打底，直接以泥圍嵌上。

粗胚堆上黏著材棉仔灰
／黃秀蕙攝

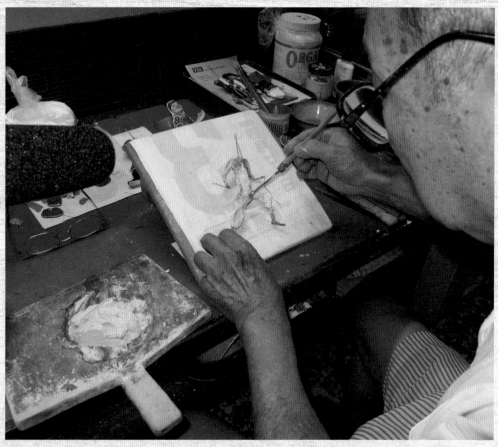

04 剪碗、剪花：在灰泥未施作前，先以碎碗片
或玻璃剪花修磨成需要的形狀與大小。

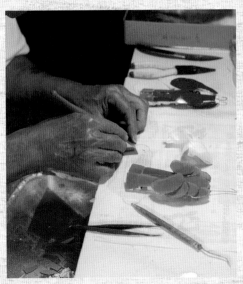
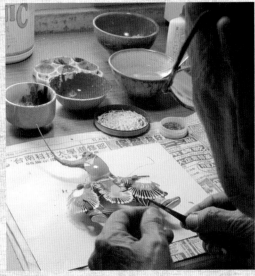

05 黏貼：趁灰泥未乾固前，將各種形狀與
色彩的瓷片黏貼鑲嵌。

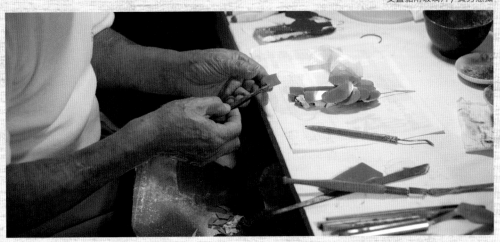

06 彩繪：配合顏料精心描繪形體或修飾瓷片間的留白，讓
剪黏與彩繪的結合發揮最佳美感。

牆面裝飾工藝

戇番扛廟角

　　台灣南部地區寺廟在前殿山牆頂端朝向正前方的墀頭位置，經常可見到置有一位胡人（番人）裝束作扛抬屋頂模樣的裝飾，民間稱為「戇番扛廟角」，常見泥塑或交趾陶作法，為台灣南部寺廟建築中十分具有特色與趣味的裝飾。「戇番扛廟角」與寺廟建築內部棟架結構中的「戇番擔樑」都屬傳統漢式建築中的「力士抬樑」結構，在傳統建築中具有穩固屋頂或樑架結構的延伸想像趣味，常見於中國大陸各寺廟中。台灣南部寺廟建築常見「戇番」裝飾，其起源與台灣早期為原住民所居，或是荷蘭人據台時期引進黑人奴隸等影響有關，而民間則附會成一個不講理之人被塑在廟中的故事。傳說台灣南部某地區有一位喜歡批評、與人爭論的好事之徒，民間多將這類人比喻為「番」，此人在當地正在興建寺廟時，經常跑到工地和建廟工匠理論、發表高論而造成工匠們的困擾。工匠為了懲罰這位無事亂發議論者，就將他的形象塑在廟前山牆的墀頭上，讓他永遠負責扛抬廟角屋簷之責。由於民間對於「番」的理解為胡人，因此戇番扛廟角的造形多作髮鬚捲曲的黑人的造形，如台南佳里興震興宮前殿左右廊牆的墀頭上，即有一對由交趾陶所塑造的「戇番」，其造形做雙腳蹲跪狀，上身向前傾，一側肩膀聳起，一手扶於腰際，另一隻手向上舉起做扛抬重物狀，姿態與神情十分傳神，乃台灣清中葉交趾陶名匠「葉王」的作品。而寺廟樑架結構上的「戇番擔樑」裝飾，其造形與山牆墀頭上的「戇番扛廟角」類似，以雙手或肩膀扛抬楹樑，多見木雕裝飾。

葉王交趾陶戇番扛廟角（台南佳里興震興宮）
/謝宗榮攝

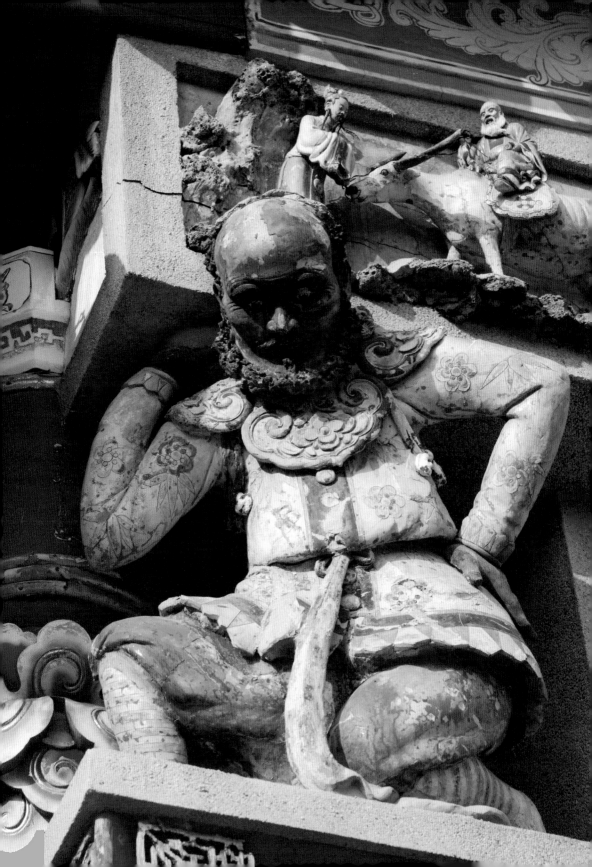

龍虎堵

　　龍、虎是古代漢人社會中最重要的神獸崇拜信仰，俗有「雲
從龍、風從虎」之說，採其「風調雨順」之意（雲象徵水氣）。
漢代之前，天象家將天上的星宿概分為二十八宿，又將其區分為
東西南北四大群，並以其形狀附會以神獸的形象，而有東方青龍
七宿、西方白虎七宿、南方朱雀七宿、北方玄武七宿。由於古代
帝王以坐北朝南為正位，因此二十八宿星群也順勢成為左青龍、
右白虎、前朱雀、後玄武，並奉為四方神，以為宮殿、城塍四方
的主要守護神，其中尤其以青龍、白虎之運用為廣。再加上道教
以四方神為四靈，經常在醮祭行法時召以護身，並以之安鎮廟宇
之四境，因此寺廟建築也在殿堂的左右兩側裝飾青龍、白虎的形
象，做為廟宇的守護力量。

　　台灣寺廟建築中的青龍、白虎裝飾，一般設置於三川殿或正
殿步口中，左右相對的廊牆上，以主神的面向為準，左為龍堵右
為虎堵，合稱為「龍虎堵」，俗稱「龍牆虎壁」，故寺廟的左邊

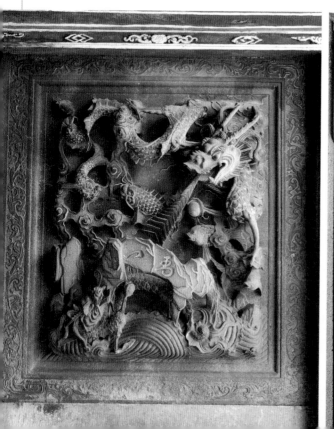
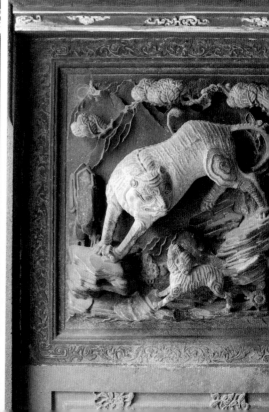

也稱龍邊，右邊也稱虎邊。早期的龍虎堵多作單一的龍虎形象，龍堵上的龍頭朝內，龍頭開口吐珠，而虎堵上的虎身朝外，但虎頭轉向內部不可開口，因為民間俗信虎為猛獸，開口必傷人，且閩台一向有以白虎為煞神的信仰，故忌諱虎開口。隨後龍虎堵的龍虎形象逐漸演變成為一大一小的形式，俗稱蒼龍教子、母虎下山攜幼虎。有的道教廟宇則將龍虎堵結合道教兩位醫仙的神蹟，成為「孫真人（思邈）醫龍眼、吳真人（本、即保生大帝）治虎喉」；而主祀佛教神祇的民間寺廟，也有順勢將民間普遍流傳的降龍、伏虎兩位羅漢的形象作為龍虎堵的裝飾。寺廟龍虎堵的裝飾，早期多見有彩繪、泥塑、交趾陶等手法，晚近則常見石雕裝飾，一般採取「剔地起突」的高浮雕技法來雕飾龍虎的身軀，並在石雕上局部性施彩裝飾。

　　由於台灣的寺廟普遍在前殿開三個門，稱為三川門，以靠近龍堵的門為龍門，靠近虎堵的門為虎門，一般信眾進出寺廟時從龍門進、虎門出，民間稱為「入龍喉、出虎口」，而取其趨吉避凶的意義。

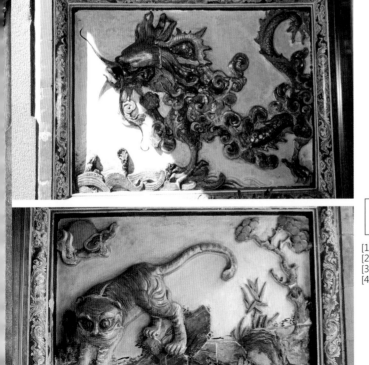

1	2	3
		4

[1] 石雕龍堵（北港朝天宮）/ 謝宗榮攝
[2] 石雕虎堵（北港朝天宮）/ 謝宗榮攝
[3] 交趾陶龍堵（艋舺龍山寺）/ 謝宗榮攝
[4] 交趾陶虎堵（艋舺龍山寺）/ 謝宗榮攝

祈求吉慶堵

　　傳統的吉祥裝飾喜用組合方式，並取動物或器物的諧音而予以轉化呈現。在台灣寺廟建築裝飾中，這種組合式吉祥裝飾最受矚目的即是祈求吉慶堵。寺廟建築中的祈求吉慶堵通常位於龍虎堵旁，祈求堵位於龍邊，吉慶堵位於虎邊，常見的組合方式為人物加上器物而成，以旗、球、戟、磬取其「祈求吉慶」的諧音。祈求吉慶堵其常見的形式為：以武將執旗子一面，童子執繡球一只，組合成祈求堵；以武將執一把古代的長兵器──戟，童子執一只古代的打擊樂器──磬，組合成吉慶堵。其裝飾手法多見石雕，是寺廟建築中常見的吉祥裝飾。

1	2	3
4	5	6

[1] 石雕祈求堵（鹿港天后宮）／謝宗榮攝　　[4] 石雕吉慶堵（彰化南瑤宮）／謝宗榮攝
[2] 石雕吉慶堵（鹿港天后宮）／謝宗榮攝　　[5] 石雕祈求堵（桃園景福宮）／謝宗榮攝
[3] 石雕祈求堵（彰化南瑤宮）／謝宗榮攝　　[6] 石雕吉慶堵（桃園景福宮）／謝宗榮攝

瓶供

　　瓶供的原意是以花瓶或花盆供花卉以敬祖先、神祇之意，後來也被雕繪在牆面上做為建築裝飾。台灣的寺廟建築中常見有瓶供裝飾，常見的形式是在一只花瓶中插上四季花卉，取其「四季平安」的吉祥意義，或是在花盆中栽幾株水仙花，是為清供。瓶供的裝飾方式早期多採彩繪或泥塑、交趾陶的手法，後來在石雕大量運用之後則多見石雕裝飾，間或有磚雕者，但較為少見。

石雕瓶供堵（艋舺龍山寺）／謝宗榮攝

博古圖

博古圖是漢人傳統社會中常見的吉祥裝飾紋樣，起源於北宋徽宗敕撰、編纂的《宣和博古圖》，書中收錄了北宋宮廷宣和殿中所藏的古青銅器譜錄，後來也成為文人仕紳戲墨作畫的主題之一。古代中國文人在公餘常有玩賞骨董器物的習慣，稱為清玩，並設置格狀的木架以擺放這些器物，稱為多寶格，後來就成為民間常見的吉祥圖案主題。寺廟建築中博古圖，其常見的形式是在小型的博古架上擺放花瓶、薰爐、書卷、磬牌等，有時會與以瓜果、花卉等為主的清供同時呈現，稱為清供博古。在裝飾的手法方面，早期常見彩繪、泥塑、交趾陶技法，如台南佳里興震興宮的前殿廊牆上，即保存有清代交趾陶名匠葉王所作的大面積交趾陶博古圖，晚近則多見石雕作品。

上圖 | 葉王交趾陶博古圖（台南佳里興震興宮）／謝宗榮攝
下圖 | 葉王交趾陶博古圖（台南佳里興震興宮）／謝宗榮攝

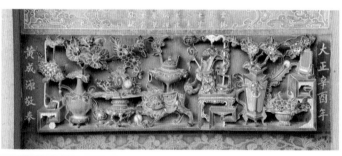

1	
2	3

[1] 石雕博古圖（艋舺龍山寺）／謝宗榮攝
[2] 石雕博古圖（鹿港龍山寺）／謝宗榮攝
[3] 石雕博古圖（鹿港龍山寺）／謝宗榮攝

圖解台灣民俗工藝

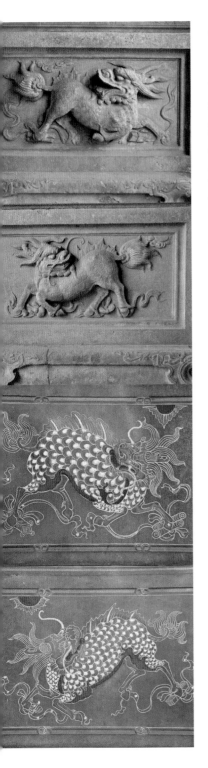

麒麟堵

　　麒麟是漢人文化傳統中想像出來的眾多吉祥神獸之一，又稱龍馬，雄的為麒，雌的為麟，在中國古代一向被視為仁獸，古代四靈「龍、鳳、龜、麟」中的麟指的就是麒麟。麒麟在民間往往被結合成麒麟送子的吉祥意涵，也是傳統民俗中眾多祈子神之一。「麟吐玉書」是意寓得子有如至聖先師孔子般文采出眾的吉兆。此外，麒麟的圖像也會與吉獸鳳凰結合在一起，成為「鳳毛麟趾」，意寓新婚夫婦日後可生得像鳳凰、像麒麟般傑出難得的子女。麒麟的造形，也會口含招財進寶銅錢或是背上頂著銅錢，有意寓「麟麒進寶」的瑞兆。而麒麟除了常被用於吉祥納福的作用外，也可用於辟邪，常見於民間通行的麒麟八卦牌，即懸掛於有路沖、屋沖的門楣上，中間繪有一隻綠色麒麟，兩旁書寫著「麒麟星君護家門，抵傷啄煞啖五瘟」的字句，可知麒麟為神獸，而被稱為麒麟星君，牠可去除邪祟的加害，也可化除煞氣瘟疫等瘟神疫鬼的作祟，守護人們家宅平安，吉星高照，故為吉祥辟邪的神獸。

　　由於麒麟神獸信仰深入民間，因此寺廟建築中經常可見其形象，如土地廟在神龕背後和供桌桌堵、桌帷上多為麒麟裝飾，而更為普遍的是位於寺廟前殿步口的廊牆或前檐牆的裙堵位置，以左右相對的方式各雕飾一隻麒麟，因此這個位置也被稱為麒麟堵。寺廟建築麒麟堵中的麒麟造形，一般作單角龍頭、馬身、身上有鱗的形象，頭部轉向後方作回首狀，有顧家之意，其四肢各踏有一樣寶物，如琴棋書畫或犀角杯、葫蘆、劍等寶物，此即「麒麟踏寶」，單隻麒麟腳踏四寶，一對麒麟則成為踏八寶形式。在裝飾手法上多見石雕，以剔地起突的高浮雕方式加以雕飾，是寺廟建築中十分重要的吉祥裝飾。

1	[1] 石雕麒麟堵（鹿港龍山寺）／謝宗榮攝
2	[2] 石雕麒麟堵（鹿港龍山寺）／謝宗榮攝
3	[3] 石雕麒麟堵（桃園景福宮）／謝宗榮攝
4	[4] 石雕麒麟堵（桃園景福宮）／謝宗榮攝

屋架裝飾工藝

中樑八卦

　　中樑八卦又稱為中楹八卦、中檁八卦，是傳統屋宅中最主要的室內辟邪設施。八卦是漢人社會最主要的信仰符號，象徵著漢人社會的宇宙觀，也是最具有辟邪守護力量的符號。而中樑是傳統木構建築屋架中最重要的部分，在建築施工過程中安置中樑時，通常要舉行盛重的上樑儀式，即是將事先彩繪八卦的中脊樑安放於屋架之上，然後再進行鋪桁條、油面磚和屋瓦。中樑八卦在傳統建築中一方面宛如小宇宙世界的中心，另一方面也形同一張法網，來保護建築中的所有事物，因此傳統木構建築不論廟宇、祠堂或民宅，都要在中脊樑上安置八卦。中樑八卦通常以彩繪方式製作，在中脊樑中央朝下方彩繪先天八卦符號。寺廟的中樑八卦彩繪比民宅中的較為精緻，多在八卦的兩側再彩繪兩條頭朝中央的行龍，而成為雙龍護八卦的形式。

上圖 | 彩繪中樑八卦（彰化和美道東書院）/ 謝宗榮攝
下圖 | 彩繪中樑八卦（桃園龜山壽山巖）/ 謝宗榮攝

彩繪中樑八卦（北港朝天宮）
/ 謝宗榮攝

藻井

藻井（鹿港龍山寺）／謝宗榮攝

台灣的南方式廟宇建築為了因應潮濕氣候，其頂棚通常不像北方式建築做天花板裝修，而直接露出棟架結構，傳統建築稱為露椽式頂棚。然而台灣規模較大的廟宇，會在前殿或正殿的正樑下以層層疊構的方式建構一座藻井，其上通常以水生植物圖案加以彩繪裝飾，藉以剋制火煞，成為台灣廟宇建築最具特色與建築藝術成就的裝置之一。由於藻井的結構為層層挑高、向上縮減而形狀如井，具有聚音的功能，因此常被設置於兼做戲台的前殿中，其次，藻井結構上因具有華麗的彩繪或木雕裝飾，也具有突顯神祇尊貴的意義。早期的藻井結構多單純以斗栱層層挑高，成八邊形，如鹿港龍山寺三川殿的藻井即為代表，晚近寺廟的藻井則多有變化，常見有圓形、長橢圓形等，或是在藻井的斗栱結構上附加許多人物、動物等雕飾，使其顯得繁複華麗。藻井的頂端稱為頂心明鏡，其彩繪主體最常見的即為太極八卦與蟠龍圖案。因為藻井多採八卦形狀，形似一張蜘蛛網，故民間俗稱「蜘蛛結網」，又由於藻井喜作八邊形，故也稱為「八卦藻井」，具有守護廟宇的重要功能。

左圖｜藻井（艋舺龍山寺）／
謝宗榮攝
右圖｜藻井（嘉義城隍廟）／
謝宗榮攝

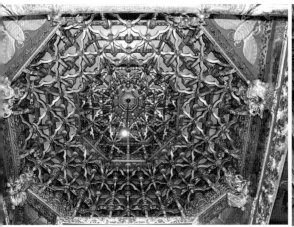

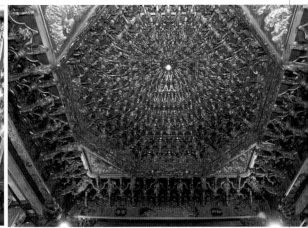

螭虎栱

　　斗與栱是傳統漢式木構建築重要的大木構件，其功能主要是透過斗與栱的層層起挑，以支撐屋頂下的楹樑、通樑，其中尤其以栱的運用尤為突出，一向被視為傳統漢式木構建築的主要精華所在。台灣傳統木構建築所用的栱，常見的可區分為泉州式的關刀栱、草蜢栱與漳州式的螭虎栱。日治時期，出生於板橋、祖籍漳州的大木匠師陳應彬，成為台灣本土漳州派首席大木匠師，螭虎栱的運用即是陳應彬大木結構的主要特色。螭虎又稱為螭龍、夔龍，為古代神話傳說中的一種神獸。根據《說文解字》說，螭龍「無角而黃，北方謂之土螻。」雖然無角，但和其他龍一樣能夠騰雲駕霧；因為無角，所以民間所見螭虎的形象，通常頭部的後方長一撮向上捲曲的毛髮，並作身軀修長的龍狀，故名螭龍。台灣寺廟建築中所見的螭虎栱多見於建築前檐的出挑結構上，其形式為一隻只有頭部的螭虎，身體由柱子頂端伸出，以頭頂挑接上方的斗座，主要有頭部朝前和回頭等兩種形式，身軀或雕飾有如意雲紋，在簡單的曲線中具有柔化、美化建築結構的功能，同時也具有辟邪的意義。

螭虎栱──二栱二升（北港朝天宮）／謝宗榮攝

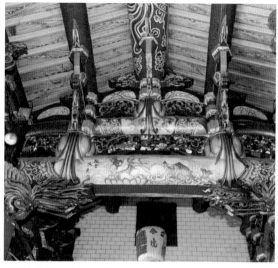

二通三瓜結構（桃園南崁五福宮）／謝宗榮攝

瓜筒

　　瓜筒是傳統建築抬樑式大木結構中通樑上的重要構件，在北方式建築中稱為瓜柱、童柱，其功能是支撐大通以上的通樑，使抬樑結構成為中央高、兩側低的山形以承托屋瓦下的楹檁，故民間常以「○通○瓜」來形容傳統木構建築的屋架規模。在步口廊的抬樑式結構上，則常以獅座造形取代瓜筒。台灣寺廟建築中的瓜筒習慣雕成金瓜（南瓜）造形，稱為「趖瓜筒」，下方伸出爪狀含住通樑，而上方則以斗承接通樑或楹檁，瓜身有時會雕飾磬牌以示吉慶，或是雕飾老鼠咬金瓜，以鼠、瓜象徵繁衍、多子的吉祥意義。

左圖｜趖瓜筒（北港朝天宮）／謝宗榮攝
右圖｜趖瓜筒（嘉義溪北六興宮）／謝宗榮攝

獅座

　　獅子是佛教的重要聖獸，隨著佛教傳進中國地區之後也廣泛被運用於建築裝飾中，其中在大木結構中常見有獅座，為傳統木構建築中斗座的一種。斗座又稱為斗抱，通常位於通樑之上以承托上方的通樑或楹檁。寺廟建築步口廊棟架結構上的大通樑又稱為步通，是重要的裝飾重點所在，下方有名為「彎栱」的通橢木雕構件，上方則常見雕飾成獅子造形的斗座裝飾，稱為獅座。寺廟中的獅座通常為成對出現，一左一右位於步口廊的通樑之上，或是頭部相向同時位於一根步通之上。成對的獅座在台灣民間又常被區分為獅、豻兩者，一般以龍邊的為獅，虎邊的為豻，取其賜財之諧音，兩者在造形上十分類似，主要的差別是獅子耳朵較揚而豻的耳朵下垂，有時也在獅子腳下裝飾一只繡球而取其「賜求」之諧音，或是讓獅、豻口啣一株牡丹花，而辟邪之外兼具有吉祥之意義。步通斗座的形式，除了常見的獅座之外，還有象座（取太平有象之意）、螃蟹座（取科甲之意）、人物座（常見官將、八仙、飛天等）、蓮花座等，是傳統木構建築中大木匠師表現其功力的重要部位。

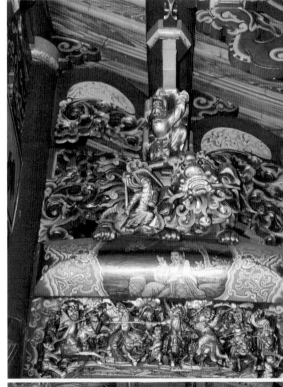

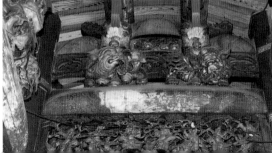

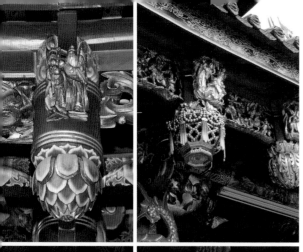

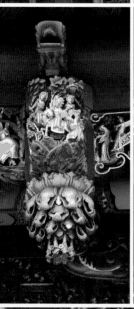

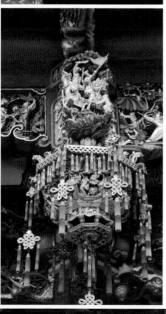

垂花、吊籃

在寺廟建築前檐的出挑結構中，最前方常見有吊筒的構件，為建築中裝飾趣味濃厚的大木構件。吊筒原為傳統建築中一種減柱的作法，即是將最靠外面的一排檐柱下端予以切除，而只留上端與通樑相接的一小段短柱。為了美化這段被截的短柱，傳統的作法即是將柱子的下端雕刻成一朵向下開展的花朵造形，常見的有蓮花、寶相花、牡丹花等，故名垂花。或是雕刻一只裝有花卉的花籃，稱為吊籃。

1	2
3	4
5	

[1] 垂花吊筒（新竹關帝廟）／謝宗榮攝
[2] 出簷吊筒（桃園景福宮）／謝宗榮攝
[3] 垂花吊筒（北港朝天宮）／謝宗榮攝
[4] 花籃吊筒（北港朝天宮）／謝宗榮攝
[5] 花籃吊筒，左為力士抬樑栱（艋舺龍山寺）／謝宗榮攝

豎材

　　豎材為寺廟出挑結構中位於吊筒短柱前端的木構件，其功能主要用以遮擋通樑或彎栱在吊筒短柱前端的出榫。由於豎材通常面向前方，因此也受到大木匠師之重視，多在這個位置予以精心雕飾，常見的主題有力士、神仙人物、獅子、龍頭等。雕飾人物者稱為「人物豎材」，雕飾龍頭者為「龍頭豎材」；若是將豎材雕飾成一隻頭下腳上的獅子造形，則稱為「倒爬獅」，其姿態通常作雙眼朝向中央睜視，因此具有辟邪的意義。

1	2
3	4

[1] 倒爬獅豎材（北港朝天宮）/謝宗榮攝
[2] 倒爬獅豎材（南投藍田書院）/謝宗榮攝
[3] 人物豎材（北港朝天宮）/謝宗榮攝
[4] 人物豎材（北港朝天宮）/謝宗榮攝

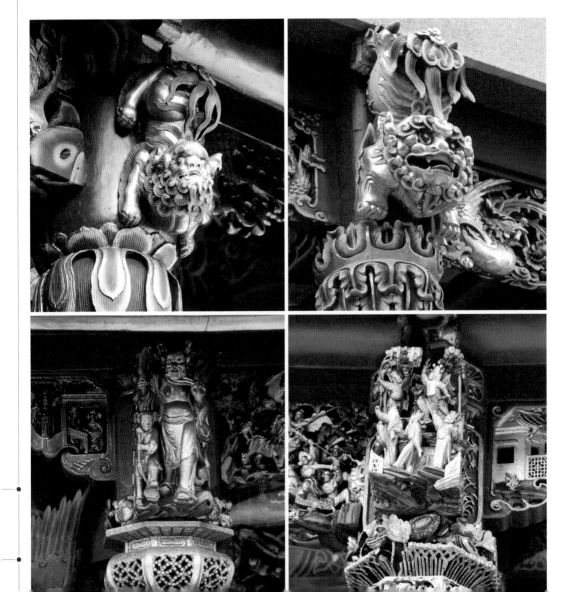

鰲魚雀替

　　雀替又稱為「拖木」，台灣工匠通稱「插角」，在北方式建築中又稱為「牙子」，原為具有穩定橫樑和柱子之間直角功能的大木構件，在建築中由於位在屋內空間中央的四邊，因此也就備受重視。寺廟建築常在殿堂的四點金柱與通樑間設置鰲魚造形的雀替構件，也是室內主要的辟邪裝飾。鰲本為海中神龜的別稱，由民間喜將各類神獸附會為龍的化身，將鰲稱為「龍龜」，並賦予龍頭龜身的造形。由於鰲為海中之神獸，後來又逐漸與蚩尾結合而成為龍頭魚身的模樣，稱為「鰲魚」。鰲魚的裝飾在傳統木構建築中的信仰功能與蚩尾類似，都是利用其可以降雨的力量來剋制木構建築最懼怕的火煞，以鰲魚造形製作的雀替即稱為「鰲魚雀替」。鰲魚雀替的姿態通常作尾部朝上而眼睛朝向中央，四隻鰲魚共同構成了一個集中凝視的態勢，讓邪祟不敢造次；有時更在藻井之下配合頂端的蟠龍，成為五行配置，因而分別賦予鰲魚身體青、紅、白、黑之鱗色。由於鰲魚雀替多為大木匠師盡力表現之作品，再加上造形特殊具有張力，因此也常成為頗受歡迎的工藝收藏。

1
2
3

[1] 鰲魚插角（鹿港龍山寺）／謝宗榮攝
[2] 鰲魚插角（桃園南崁五福宮）／謝宗榮攝
[3] 鰲魚插角（新竹關帝廟）／謝宗榮攝

戇番擔樑

台灣南部地區寺廟在殿堂的橫樑之下常見有一位胡人（番人）裝束作扛抬屋樑模樣的裝飾，稱為「戇番擔樑」或「戇番扛大樑」，為寺廟建築中十分具有特色與趣味的裝飾。「戇番擔樑」多為木作，實為斗座結構的一種變化，與前殿山牆頂端墀頭位置的「戇番扛廟角」，與寺廟建築內部棟架結構中的「戇番擔樑」都屬傳統漢式建築中的「力士抬樑」結構，在傳統建築中具有穩固屋頂或樑架結構的延伸想像趣味，常見於中國大陸各寺廟中。台灣南部寺廟建築常見「戇番」裝飾，其起源與台灣早期為原住民所居，或是荷蘭人據台時期引進黑人奴隸等影響有關，而民間則附會成一個不講理之人被塑在廟中的故事。傳說台灣南部某地區有一位喜歡批評、與人爭論的好事之徒，民間多將這類人比喻為「番」，此人在當地正在興建寺廟時，經常跑到工地和建廟工匠理論、發表高論而造成工匠們的困擾。工匠為了懲罰這位無事亂發議論者，就將他的形象塑在廟前山牆的墀頭之上或殿內大樑之下，讓他永遠負責扛抬廟角屋簷之責。由於民間對於「番」的理解為胡人，因此戇番扛廟角的造形多作髮鬚捲曲的黑人的造形，其造形多作雙腳蹲跪狀，上身向前傾，一側肩膀聳起，兩手上舉共同上抬姿態。

上圖｜戇番擔樑（桃園南崁五福宮）／謝宗榮攝
下圖｜出挑斗栱下方的戇番擔樑（艋舺龍山寺）／謝宗榮攝

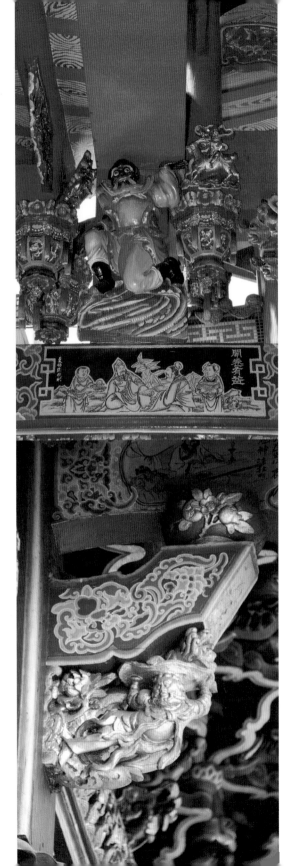

龍柱

在寺廟建築的棟架結構中，重要位置的柱子是裝飾的重點之一，其形式可區分為素平柱和雕花柱兩大類型。素平柱其橫斷面常作圓形、上窄下寬的長梭形、八邊形、四角形等，材質有木、石兩種，柱身除了楹聯文字之外並無裝飾。而雕花柱是柱子裝飾的重點，依據裝飾題材可區分為龍柱、花鳥柱和人物柱三大類型。建築前檐中間的一對「龍柱」是不可忽略的重點，通常以石雕手法表現。早期台灣廟宇的石雕使用的石材多來自閩粵一帶，品質最好的是青斗石，其次是花岡岩（俗稱隴石）；但運用在龍柱雕刻上則多為花岡岩，晚近方有青斗石、觀音山石的使用。清中葉以前的龍柱石雕，在工藝手法上通常雕琢的較為樸素而有力，造形上則較為單純，一般做龍頭朝上的「一柱一龍」形式，而鹿港龍山寺前殿的一對龍柱，則作龍頭一朝上、一朝下的對望形式，別稱為「天地交泰」式，是較為少見的形式而成為該廟著名的特徵之一。晚近的龍柱除了少見以花岡岩為石材之外，在雕琢手法上也日益繁複；在形式上則多做龍頭在上的模樣，有時甚至一根柱子雕上二龍，再加上附加在龍身上的「人物帶騎」裝飾，不但加深了雕琢的立體深度，也顯現出台灣民間偏愛繁複精細的裝飾風格。另外在龍柱下方的柱礎（柱珠）部位，也常見做八角形狀而雕以象徵著八仙的暗八寶圖案，也具有辟邪的作用。

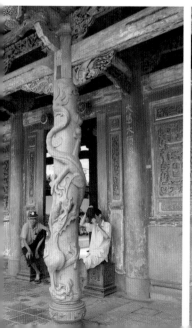

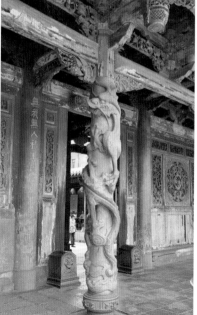

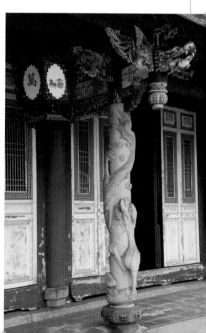

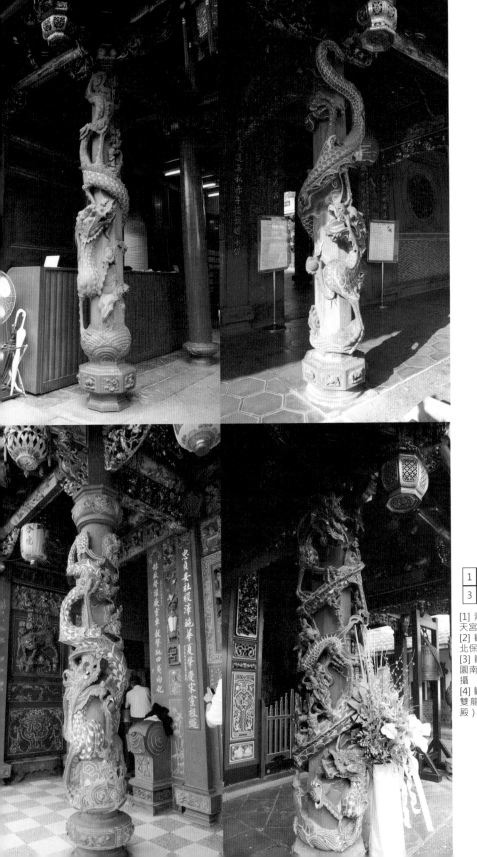

[1] 青斗石龍柱（北港朝天宮）／謝宗榮攝
[2] 觀音山石雕龍柱（台北保安宮）／謝宗榮攝
[3] 觀音山石雕龍柱（桃園南崁五福宮）／謝宗榮攝
[4] 觀音山石雕龍柱─柱雙龍式（台北保安宮正殿）／謝宗榮攝

花鳥柱

　　花鳥柱是寺廟建築中常見的一類雕花柱裝飾，通常設置於前檐龍柱的外側。在材質方面，花鳥柱和龍柱一樣有花岡岩、青斗石、觀音山石等。在雕飾的主題方面，常見有牡丹、蘭菊、茶花等花卉與鳳凰、鷹、綬帶等禽鳥。其雕飾手法較為簡單者，是在柱身以淺浮雕的方式雕飾花鳥動物，而較為精緻繁複者，則以內枝外葉的手法，在柱身雕飾樹木為枝幹，然後在枝幹間布滿各式花卉與禽鳥。台灣民間常見的花鳥柱裝飾紋樣如百鳥朝鳳，在柱身上端雕一隻鳳凰，其下方則布滿各式鳥類。而三峽祖師廟正殿前檐有一對百鳥朝梅柱，在柱身雕上一株老梅樹，然後在樹幹上雕飾姿態不同的各式禽鳥共一百種，為已故前輩畫家李梅樹在主持三峽祖師廟近代重建時所設計，是當代相當出色的石雕工藝作品。

左圖｜觀音山石雕花鳥柱（新港奉天宮）／謝宗榮攝
右圖｜石雕五彩花鳥柱（桃園南崁五福宮）／謝宗榮攝

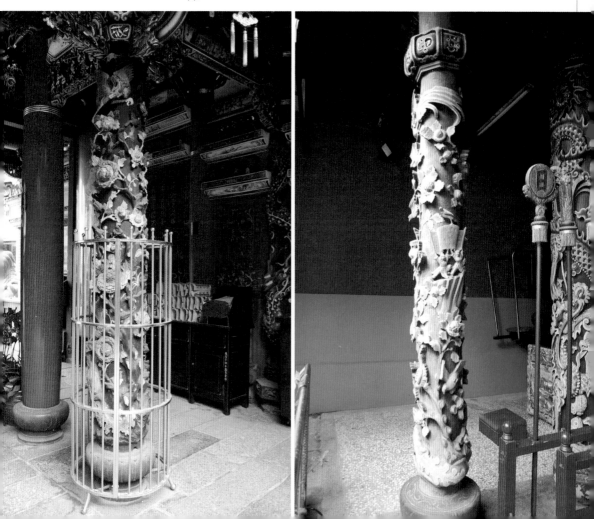

外檐裝修與台基裝飾工藝

門神

　　門是古代漢人社會五祀（門、戶、井、灶、中霤）之一，基於漢人傳統庶物崇拜的信仰，門是守護屋宅的重要設施，因此在古代即被加以祭祀而成為門神。古代最早的門神為「神荼、鬱壘」，漢代王充《論衡·訂鬼》引《山海經》描述：上古之時滄海中的度朔山上有一株屈蟠三千里的大桃樹，枝間的東北方為鬼門，有神荼、鬱壘兩位神人在此職司領閱眾鬼出入，若有害人之惡鬼則用葦索縛之以飼虎，因此黃帝即立大桃人，並在門戶畫神荼、鬱壘二神形象和虎，懸葦索以禦鬼。此即門神的由來。元代以後又有以唐朝武將秦瓊、尉遲恭為門神，也成為後世最常見的門神。台灣寺廟的門神組合隨著寺廟或其主祀神的屬性而略有不同，最常見的是秦瓊、尉遲恭和神荼、鬱壘，常見於一般地方神或王爺級神祇寺廟，帝后級寺廟有時以雙龍為門神，一般福德祠之類的小廟則以皂吏為門神，而佛教寺院多見以韋馱、伽藍或哼、哈二將、四大天王為門神。此外尚有少數特殊的門神，如二十八星宿、三十六官將、四大元帥、雙龍等，多見於道教宮廟。早期台灣寺廟的門神多以彩繪手法呈現，是廟宇建築中最重要的彩繪裝飾。晚近或由於彩繪之不利長久保存，或也因為優秀的畫師逐漸凋零而後繼無人，也有許多廟宇以木雕（浮雕）門神來取代彩繪門神的情形。

1
2
3

[1] 神荼、鬱壘彩繪門神（台南陳德聚堂）／謝宗榮攝
[2] 天地交泰式雙龍門神—左扇（台南北極殿）／謝宗榮攝
[3] 天地交泰式雙龍門神—右扇（台南北極殿）／謝宗榮攝

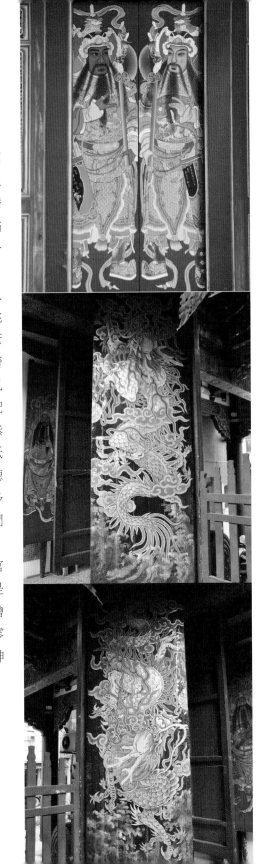

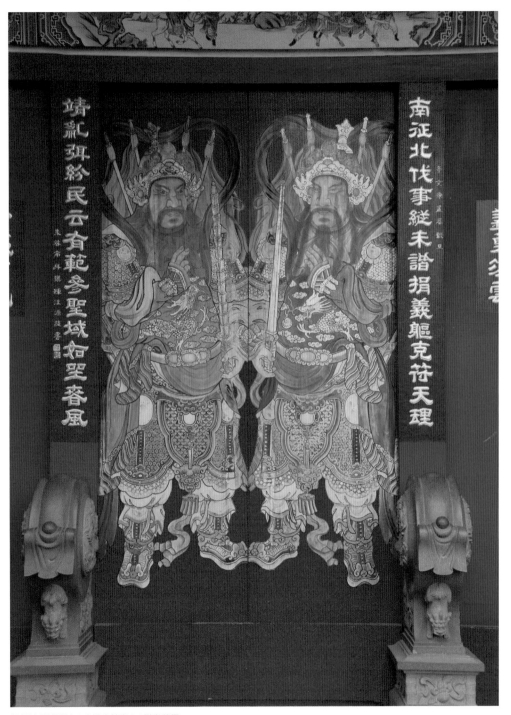

郭新林彩繪門神（鹿港南靖宮）／謝宗榮攝

石鼓

　　石鼓又稱為石球、螺鼓、抱鼓石，通常位於寺廟的大門兩側門柱之外，是廟宇重要的門窗辟邪物。石鼓的外型可區分為兩段，下段為方形的底座，上半段多作平面朝向兩側的鼓狀物，一般多以石雕方式製作。石鼓原本的功能是用來固定門軸與門檻，後方有門臼以承托下門軸，傳統建築界稱為「連二楹」。台灣常見的石鼓主要有三種造形，差別在上半段的鼓面上。傳統上有鼓面平滑形似圓鼓者和鼓面雕有螺紋者兩種類型，前者多見於官署和祀典廟宇中，後者則見於較早期的寺廟建築中。鼓面平滑似圓鼓的石鼓，起源於古代官衙大門外所設置的大鼓；而鼓面雕刻螺紋的石鼓，正是「龍生九子」神話傳說成員中之一，形似螺蚌，性好閉的椒圖。正因為形似螺蚌，故早期的石鼓在上半部形狀似鼓的圓形部位，必定作螺旋狀的雕刻紋路，而這正是椒圖的形象。後來在前述類型之外又有在鼓面上雕刻神獸圖案的石鼓，在紋樣上有花鳥、走獸等，尤其是以蟠龍居多數。

| 1 | 2 | 3 |
[1] 石鼓（鹿港龍山寺）/ 謝宗榮攝
[2] 石鼓（鹿港天后宮）/ 謝宗榮攝
[3] 石鼓（台南祀典武廟）/ 謝宗榮攝

門枕石

　　台灣寺廟建築在前門的裝修方面，傳統的作法主要是中門外兩側的石鼓，其次就是兩側偏門外的門枕石。門枕石又稱為「門帖」、「門箱」，作長方形，高約三十至四十五公分，上端作類似傳統枕頭形狀的弧圓形背，故名。門枕石後端銜接承托門軸的門臼，前端與兩側則雕飾有吉祥花卉或祥禽瑞獸紋樣。由於早年寺廟在夜裡關廟門之後，門枕石常成為乞丐坐著休息之處，故民間也有「乞丐椅」的稱呼。

上圖｜門枕石（鹿港龍山寺）／謝宗榮攝
下圖｜門枕石（北港朝天宮）／謝宗榮攝

石獅

　　石獅也是台灣廟宇常見的辟邪神獸，也是寺廟建築相當重要的石雕作品。在民間一些規模較大的廟宇，常見在山門牌樓外或廟埕前方，設置石獅以做為廟宇的第一道護衛，也常見將石獅安置在廟宇內外石欄杆的柱頭上。而許多廟宇則將石獅直接安置在大門之外，代替抱鼓石的位置，成為大門的辟邪守護。台灣傳統石獅的型制通常以雄左雌右的方式安置，雄獅作戲球狀以獅球諧音「賜求」，而雌獅則腳下置一隻小獅，稱為「太師少師」（太師為古代「三公」之一，象徵功名祿位高昇），在辟邪守護之外又有吉祥之寓意。在造形上雄獅多作開口狀而雌獅多作閉口狀，在材質方面多喜以泉州的花崗岩、青斗石或台灣本地的觀音山石為素材。台灣常見的石獅造形，延續著閩粵一帶的風格，與大陸北方的獅子威猛形象迥異的是，它們通常較注重曲線與細節的表現如鬃毛的線條，忽略整體的比例而顯得矮小肥胖，遠望之下有如一隻蹲坐的哈巴狗，其趣味性反而令人忽略了其原始的辟邪作用。

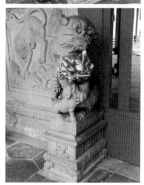

上圖｜坐姿石獅──雄獅戲球（彰化元清觀）／謝宗榮攝
下圖｜坐姿石獅──雌獅戲幼獅（彰化元清觀）／謝宗榮攝

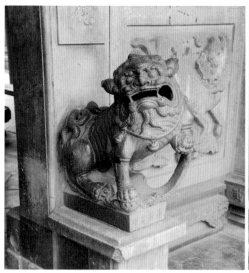

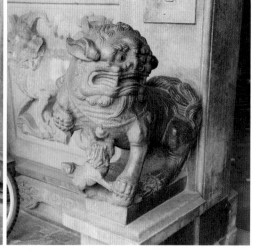

左圖｜蹲坐姿石獅──雄獅戲球（北港朝天宮）／謝宗榮攝
右圖｜蹲坐姿石獅──雌獅戲幼獅（北港朝天宮）／謝宗榮攝

螭虎團

螭虎為台灣寺廟建築裝飾常見的紋飾主題，除了螭虎栱之外，在窗櫺、通樑或壁堵上，經常可見以數隻螭虎而組成螭虎團的紋樣，匠師又根據螭虎身軀轉折的角度而有軟團與硬團之分，軟團的螭虎身軀線條柔軟，硬團的螭虎身軀則成直角轉折。螭虎團在窗櫺、壁堵上常見的形式是以數隻螭虎蟠曲組成一只鼎爐或花瓶的造形，螭虎爐又稱「螭虎團爐」，民間也稱「雌虎爐」。

在寺廟建築中置螭虎有辟邪的作用，再加上螭虎爐諧音「祈福祿」，又有祥瑞的意義，因此就倍受歡迎。螭虎爐裝飾在寺廟中常以木雕透雕方式表現，然後在木雕上施以彩繪裝飾，近代也多見石雕作品，通常位於寺廟前殿中門兩側前簷牆的身堵位置；或是位於神龕兩側隔扇位置。由於傳統上多採透雕的方式，因此也有作為窗櫺而具有透氣的功能。

1		
2	3	4

[1] 木雕安金螭虎團窗櫺（台北保安宮）／謝宗榮攝
[2] 木雕彩繪螭虎團軟團窗櫺（嘉義半天岩）／謝宗榮攝
[3] 木雕彩繪螭虎團硬團窗櫺（北港朝天宮）／謝宗榮攝
[4] 石雕螭虎團窗櫺（彰化南瑤宮）／謝宗榮攝

太極八卦窗

　　台灣的寺廟在前殿的前檐牆裝修方面，除了門以外多不開窗，而是以透雕的方式在牆面上半部裝置窗櫺，以達到透氣的需求，常見的窗櫺裝置即是螭虎窗與神話人物透雕。而前檐牆的牆面若是較為寬闊時，也經常見到大面積的太極八卦窗裝飾。太極八卦窗的形式是在正方形的牆面上區隔四個角落而成為八邊形，正中央雕飾一對頭尾相接、輪廓作正圓形的鯉魚，以象徵太極中的陰陽兩儀，稱為雙魚太極。然後在雙魚之外，以四隻螭虎圍繞，以之象徵由陰陽兩儀所生的四象，並以四虎的諧音而具有「賜福」的意義。而在被區隔出的四個等腰三角形角落中，又各雕飾一隻蝙蝠，亦取其「賜福」的諧音，全稱為「太極雙魚賜福八卦窗」。早期的太極八卦窗多以木雕透雕方式製作，並在外部施以彩繪，鹿港龍山寺前殿大門左右兩側的窗櫺為代表作，隨後也有許多寺廟以石雕方式製作，是寺廟中十分精緻而吉祥意義濃厚的建築裝飾。

上圖｜木雕太極八卦窗（艋舺龍山寺）／謝宗榮攝
下圖｜石雕太極八卦窗（三峽長福巖）／謝宗榮攝

御路石

　　台灣廟宇在各殿堂台基前通常會作台階以利上下，而中央一段特別保持斜面並裝飾以蟠龍浮雕，稱為御路石（陛石）、斜魁，仿自宮殿的裝飾，也是廟宇中重要的裝置。而台灣的孔廟與少數規模較大、擁有獨立大殿格局的廟宇，通常會在正殿前加築一座方形台基，稱為露台或月台，作為祭祀之用。近代新建的多層樓閣式廟宇常將底層做為廟宇的台基，而廟前拾級而上的階梯也使廟宇產生高聳的氣勢，再加上每層樓的迴廊之間必須設置具有安全功能的護攔，於是台基、欄杆在近代樓閣式廟宇中反而比傳統平面格局廟宇更加受到重視。

上圖 | 石雕蟠龍御路石（彰化孔廟）/謝宗榮攝
下圖 | 石雕蟠龍御路石（台北芝山巖惠濟宮）/謝宗榮攝

民俗工藝與信仰習俗

　　台灣民間為了表示對神明的崇敬，廟宇和民宅廳堂中所使用的祭祀用具，在作工上都非常考究，常見有神桌、天公爐、香爐、薰爐、薦盒、燭台、燈台等。這些祭祀用具通常以木雕、鑄造方式裝飾，間或雕繪並作，其品類造形十分豐富，也是最近於常民生活的民俗工藝。其次，傳統民宅基於風水地理的觀念，對於一些觸犯風水禁忌又無法作建築物轉移的情形之下，就必須透過辟邪物的設置來避免這些風水上的禁忌，也形成豐富而具有神祕感的辟邪工藝。

　　辟邪物又稱厭勝物，辟邪指辟除邪惡之意，厭勝原意為「以咒詛厭伏其人」，為一種巫術行為，後來被民間轉化為對禁忌事務的剋制，亦即習俗中的驅邪制煞。辟邪物即是具有辟邪、制煞功能的文物。辟邪物可依其行事需要區分為「人身辟邪物」、「儀式辟邪物」、「時間辟邪物」、「空間辟邪物」等。人身辟邪物如神明符令、香火袋、縈錢、縈牌、香包等；儀式辟邪物如鹽米、符水以及七星劍、法索等法器；時間辟邪物如春聯、血液、榕艾苦草等；空間辟邪物如廟宇五營、石敢當、八卦牌、山海鎮、獸牌等。其中以空間辟邪物最為常見，亦為一般人所習知的辟邪物。空間辟邪物又可因其設置地點，區分為聚落辟邪物（如石敢當、風獅爺）、廟宇辟邪物（如中楣八卦、五營）、民宅辟邪物（如門楣八卦牌、山海鎮、劍獅牌）等三類。辟邪物需經一定的儀式方能發揮其辟邪功能，反映出民間信仰中，以陰陽、五行方位及其勝剋關係的通俗宇宙觀。

　　辟邪物的辟邪力量來源主要有三：一是來自於辟邪物圖文母題中的辟邪象徵，尤其是宇宙符號以及尺寸上的宇宙數字；二是

來自於辟邪物類比宇宙結構的設置位置；三是來自於擇吉開光點眼的神聖化儀式[34]。因此，辟邪物的辟邪能力除了物本身以外因素（設置的位置以及辟邪儀式）的賦予之外，來自於它所具有的「辟邪符號」：包含具有象徵意義的圖案或文字，經由分析可以得到有意義的基本單位，稱之為一個圖文母題；辟邪符號則由一個或數個圖文母題所組成[35]，而這些辟邪物中又以屬性為人造物的各類器物，以及作為空間護衛作用的諸類空間辟邪物，其象徵性與符號性最為具體、豐富。

辟邪物主要作為一種象徵物存在的，代表了神靈力量存在於辟邪物所設置的空間中，因此辟邪物也是一種媒介，藉此達到驅邪制煞的作用；一般而言，其辟邪的對象有風水煞與鬼煞，前者是指不合宜的風水所造成的沖煞，後者是指散遊各處而隨時可能作祟人間的野鬼和厲鬼[36]。在傳統漢人聚落中，小自各戶家屋，大到整個村落，常以這兩類型的辟邪物或設施，交叉構成重重的防護系統，以抵禦、驅除風水煞及鬼煞可能帶來的災禍。

34 ——呂理政，《傳統信仰與現代社會》，頁 75。台北：稻鄉出版社，1992 年。

35 ——呂理政，《傳統信仰與現代社會》，頁 61。

36 ——呂理政，《傳統信仰與現代社會》，頁 73。

祭祀器具工藝

香爐

　　不論是佛教、道教或是民間信仰，在祭祀禮儀中都十分重視燃香，除了以香供養神明之外，也藉由香煙裊裊上升而將祈願上達天聽。「香爐」是燃香祭祀必備的重要用具，依其祭祀對象而有祭神、祀鬼的不同用途：祭神用的香爐主要為圓形，通常有兩種，一是祭祀玉皇上帝專用的天公爐，以金屬鑄成，作高足鼎的造形，體積較大，置於室外向天處或拜亭；二是祭祀一般神明用的香爐，材質有石、陶、金屬等，多置於神桌上，爐身以圓形居多，並有斗爐（爐身如米斗）、披爐（爐口向外張）、甜爐（爐口向內縮）等形式，以及三足、圈足等造形。而祀鬼用的香爐與祭神用香爐大小材質相差不多，但通常為方形，乃源自於天圓地方的觀念，如孔廟祠堂、公媽廳祭祖或有應公等所用的香爐即為方形，有時祭祖香爐使用圓形，但加上兩耳表示區別。

[1] 圓形陶製香爐（鹿港鰲亭宮城隍廟）/ 謝宗榮攝
[2] 方形陶製香爐（彰化市南瑤宮）/ 謝宗榮攝
[3] 圓形銅製香爐（嘉義市彌陀寺）/ 謝宗榮攝
[4] 方形木製香爐（台中旱溪樂成宮）/ 謝宗榮攝

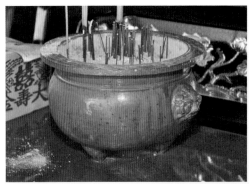
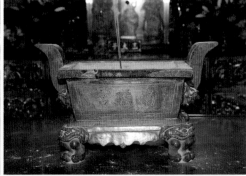

天公爐為點香祭祀玉皇上帝的香爐。台灣民間信仰繼承古代漢人信仰傳統，將玉皇上帝視為至高無上的神祇，暱稱為天公，乃是所有天神、地祇與人鬼神的統領，因此祭祀天公所用的香爐在形式上，也多有別於祭祀一般神祇的香爐。台灣民間所見的天公爐主要有兩種類型，一種為寺廟中所用的落地型鼎爐，另一種為民居所用的天公爐。源於在清末之前祭天乃是皇帝天子的專屬權利，一般寺廟並未供奉天公之神位，因此就在廟埕或廟前露天處設置一只落地之香爐以祭祀天公。民間住家則以祭祀三官大帝之名義取代祭天的行為，但在習慣上仍稱為拜天公，而在祀神廳堂大門後的燈樑懸掛香爐以祭祀天公，客家族群則多在庭院圍牆上設置香爐以祭祀天公，或是直接將香插在院埕地面。

　　寺廟的天公爐造形多作落地式圓形三足鼎爐，一般以金屬鑄造，高約三至五尺，在爐身鑄有玉皇上帝名號或寺廟名稱，爐身的兩側各置蟠龍一條，乃是古代「龍生九子」傳說中性好煙的金猊所轉化。而許多寺廟為了避免香枝為雨水淋濕，多在鼎爐上安置圓形或八角形攢尖式屋頂。民眾至寺廟上香時，多先朝天上香之後才向其他神祇上香。台灣閩南族群廳堂祭祀所用的天公爐，其造形多為圓形圈足小爐，青銅或鋁、錫所製，上方安裝數條金屬鍊以懸掛，在鍊條數目上昔日有泉州人用四條（四耳）、漳州人用三條（三耳）的說法，並說四耳為天公爐，三耳則為三界公爐，但近代已多混同。而客家族群公廳祭天的天公爐，多就現地而設，材質或陶瓷或石雕，並無定制。

　　神明爐為祭祀神明用香爐之總稱，一般以供插線香的香爐為主，普遍見於寺廟祀神和民居廳堂祀神。台灣所見神明爐多安置於供桌上使用，爐身高約六寸到二尺不等，是最主要的祭祀用具，其造形和材質十分多元。神明爐的形式可區分為圓形爐和方形爐兩類，傳統上原有祭祀對象之區分，基於天圓地方之宇宙觀，以圓形爐祭祀天神，如三官大帝、玄天上帝、文昌帝君等；而以方形爐祭祀地祇神和聖賢神，如城隍、山神、土地公、媽祖、關帝、保生大帝等，但近代多已混同。在材質方面，以金屬製（銅、錫居多）為尚，其次為陶瓷、石雕等，木雕、泥塑者較為罕見。在造形上方形爐多為敞口，圓形爐則可區分為爐身直筒

如米斗的斗爐,爐口外翻的披爐與爐口內縮的詿爐三種類型,又有三足、四足、圈足等差異。其次也有具有爐耳和無爐耳之不同,爐耳多作雙龍雙螭或雙獅造形。

　　公媽爐是漢人廳堂祭祀祖先的香爐,閩南族群泛稱歷代祖先為公媽,故名公媽爐。公媽爐在材質、形式上與神明爐類似,傳統上多喜好錫製香爐,以錫之諧音祈求祖先賜福子孫。在造形上傳統的公媽爐多作四足的方形爐,以符合傳統祭祀人鬼神之習俗,並特別講究必須有爐耳,以之象徵子嗣不絕、香火薪傳。

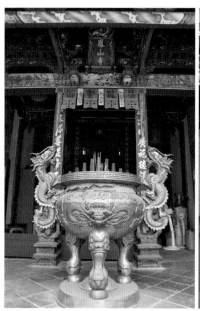
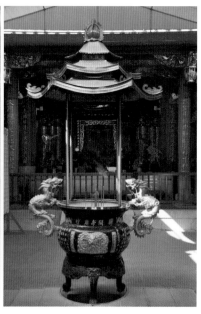

圖解台灣民俗工藝

薰爐

在台灣民間祭祀禮儀中，燃香供神的方式有數種，最常見的為燒線香（柱香），其次為盤香、末香（粉末狀）、瓣香（肅柴）、香珠（多作圓錐形）等。香爐一般多指插線香用的爐具，燃盤香時將大型盤香懸掛於空中，小型盤香則以香盤承接，而燃末香、瓣香和香珠則使用薰爐。相較於一般的香爐，薰爐在尺寸上一般較小，多有蓋，蓋上鏤空以利香煙飄散出，爐蓋上常見有獅子造形的裝飾，此即「龍生九子」中性好煙的金猊。佛道二教在舉行科儀常在科儀桌上以薰爐點燃末香或瓣香，而民間宮廟在迎接遶境神駕時，也會在設置於大門外的香案上供一只薰爐，或是由神職人員手捧置有薰爐的奉案來進行迎神拜禮。

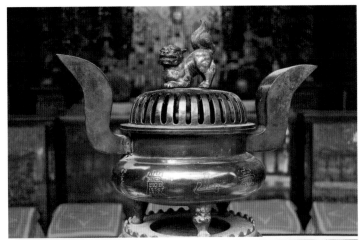

上圖｜銅製薰爐（桃園龜山壽山巖）/ 謝宗榮攝
下圖｜錫製薰爐（嘉義新港奉天宮）/ 謝宗榮攝

燭台

　　燭台是安置蠟燭以祭祀神祇、祖先的重要器物，一般採一對兩件設置，與香爐、燈台成為祀具中的五大件。燭是傳統祭祀供品中的五供（香、花、燈、燭、果）之一，也是民間祀神祈福的重要供品，因此安置火燭以供神的燭台也就受到重視，通常為兩只一對。台灣民間所見的燭台形式十分多元，較簡單的在一只束腰底座頂端安置一只小淺缽，然後在缽中央豎一根短籤以供固定蠟燭。較為考究的造形更在基座之上安裝一根木雕的假蠟燭，並在燭身裝飾一條蟠龍，彷如寺廟建築中的龍柱造形，稱為龍燭，是燭台中最精緻者。也有將基座雕飾成蹲坐的一對獅子，或是童子、仕女，作呈托燭盤模樣者。台灣所見的燭台在材質上一般喜歡用錫打造，以祈神祇、祖先賜福，早年也有以交趾陶或木雕方式製作燭台者。近代則多以青銅鑄造，錫器、陶瓷或木造燭台已較為少見。

上圖｜錫製燭台（兩側）與薦盒（台南安平妙壽宮）/
謝宗榮攝
下圖｜錫製燭台（嘉義新港溪北六興宮）/ 謝宗榮攝

圖解台灣民俗工藝

燈台

　　點燈供神的燈台座，是傳統寺廟、廳堂中的重要祭祀用具，通常成對配置，安置於神案（上供桌）的兩端，與香爐、燭台成為祀具中的五大件。台灣傳統的燈台上端多作蓮花造形，然後在頂端安置一只圓形的朱紅色玻璃燈罩，形似一只大柑橘，因此俗稱為紅柑燈。紅柑燈的燈台多喜用錫打造，燈台的台身常作八角形塔樓造形，下端有台腳，台身飾以花卉、鳳、麒麟等吉祥紋飾。昔日的燈罩內置油缽以燃燈，在電力普及之後多已用燈泡取代。台灣民間廳堂或祠堂祭祀祖先的燈台，常見在燈罩上裝飾「鳳毛、麟趾」字樣，以祈求子孫能有優秀傑出之表現，以祈光宗耀祖，在傳統社會中被視為是孝道最極致的表現，因此鳳毛、麟趾紅柑燈也成為倍受重視的祭祀用具。

上圖｜錫製燈台（柑仔燈、嘉義新港奉天宮）／謝宗榮攝
下圖｜錫製燈台（兩側）與果盤（彰化市元清觀）／謝宗榮攝

薦盒

　　薦盒即是置於神桌上專門放置酒杯供神的小台，又稱為奉案，多放置於神案（上供桌）中央的香爐前方，其上方平台放置酒杯或茶杯（通常為三只），作為獻爵、奉茶之用，台灣南部地區則用以盛放小糕點以祀神。薦盒一般多用於宮廟、祠堂，家庭於祭祀神明、祖先或是置香案迎神時也使用。薦盒的材質主要有木雕與錫製兩大類，其形式則有單層和雙層之分，單層的薦盒其造形宛如縮小版的長條形神案；雙層薦盒的造形則類似有靠背的長條座椅，杯具即供奉於下層的台面上，主要盛行於台灣中部地區。台灣民間為了表達虔敬之意，薦盒在製作及裝飾上也較多變化，常以吉祥圖案為主，是祭祀用具中較為精緻者。

| 1 |
| 2 |
| 3 |
| 4 |

[1] 錫製薦盒 (台南西港)/ 謝宗榮攝
[2] 雙層式錫製薦盒 (台南市崇福宮)/ 謝宗榮攝
[3] 雙層式木雕薦盒 (南投市藍田書院)/ 謝宗榮攝
[4] 木雕薦盒 (前) 與香爐 (台中旱溪樂成宮)/ 謝宗榮攝

　　　　　　　　　　　　　　圖解台灣民俗工藝

神案

　　神桌是宮廟或民宅廳堂中用以祭祀的重要家具，一般分為頂下桌，頂桌稱神案或案桌，下桌為正方形，稱為供桌。神案的形制一般作長條形，高度及肩以上，專供安奉神像或是燈台、燭台、花瓶等祀具。在寺廟殿堂內，神案一般設置靠近神像的一端，其桌面兩端常做起翹的書卷形造形，又稱為「翹頭案」，桌腳則常見雕飾著獸頭啣著一隻爪子，爪下抓著一顆珠子的造形，稱為「螭虎吞腳」，為古代貪食異獸饕餮的遺意。桌面前方下沿與桌腳內側，也常見雕有螭虎或花鳥的構件。在家具風格方面，台灣的神桌通常沿襲清末閩南式的作法，除了裝飾偏於繁複之外，造形結構也較厚重且多曲線，風格與傳統明式家具有所差別，以大溪、豐原、鹿港和台南府城最具代表性。

上圖｜木作翹頭神案（彰化市元清觀）／謝宗榮攝
下圖｜木作翹頭神案（彰化市慶安宮）／謝宗榮攝

供桌

　　供桌為神桌中的下桌，其形制一般採正方形，桌面四邊等寬，高度與一般飯桌相似，民間又稱為八仙桌。供桌的功能主要在供放置祭品以及銅磬、木魚等法器用。供桌在工藝雕飾上則一般比神案較為簡單，但經常會在靠前端的一面繫上一方刺繡的桌帷，或是安上一片彩繪或木雕的桌堵。

1	2
3	4

[1] 木作供桌（前）與翹頭神案（台北市林安泰古厝）/ 謝宗榮攝
[2] 供桌（前）與神案（彰化市開化寺）/ 謝宗榮攝
[3] 供桌（前）與神案（嘉義新港溪北六興宮）/ 謝宗榮攝
[4] 有彩繪桌堵的供桌（北港朝天宮）/ 謝宗榮攝

桌帷

桌帷又稱為桌圍、桌裙，是繫在供桌前方的刺繡工藝品，一般以絳紅色或朱紅色的絨布或絲布為底，其上以金蔥、彩線刺繡著吉祥圖案，具有表現莊重、裝飾供桌的重要功能。台灣桌帷的刺繡題材一般會隨著使用的場合而有所不同，宮廟使用的桌帷常見正面蟠龍紋，有時會在四個角落加上官將或八仙形象，上端則多見繡有宮廟名號。民宅使用的桌帷常見財子壽三仙圖樣，有時在四角加上蝙蝠圖樣，上端則多見「金玉滿堂」字樣。

1	
2	4
3	

[1] 刺繡蟠龍桌帷 (台南西港姑媽宮)/ 謝宗榮攝
[2] 刺繡三仙桌帷 (台北市北投嘎嘮別福德宮)/ 謝宗榮攝
[3] 刺繡八仙桌帷 (台南西港)/ 謝宗榮攝
[4] 置香案接神，供桌前繫龍鳳桌帷 (高雄內門觀音佛祖遶境)/ 謝宗榮攝

桌堵

　　在寺廟殿堂中，一進到室內祭祀空間首入眼簾的便是供桌，因此台灣的寺廟也特別重視供桌的設置。寺廟使用的供桌在尺寸上通常較一般民宅所用者較為巨大，其形制也多作長方形，在裝飾方面也特別重視，多在朝前的一面安上一片桌堵。寺廟供桌桌堵的裝飾藝術，早年多見彩繪手法，近代隨著經濟的寬裕，木雕桌堵有取代彩繪桌堵的現象。桌堵的裝飾紋樣最常見的為正面蟠龍紋，在正中央彩繪、雕刻一條龍頭居中朝前的四爪金龍，龍身盤繞於龍頭周圍，龍的前兩爪往上方兩側伸出，各執一個珠子與一方印章，後爪則伸往下方兩側，爪下多見有山嶽、海浪的紋樣，有時也會在四個角落加上官將、八仙等，桌堵的上沿則彩繪、雕刻寺廟的名號，是寺廟中精緻的祀具工藝。

1	2
3	4

[1] 木雕獅子戲球桌堵 (嘉義新港水仙宮)/ 謝宗榮攝
[2] 木雕安金蟠龍桌堵 (嘉義新港溪北六興宮)/ 謝宗榮攝
[3] 飾有劍帶的彩繪祈求吉慶蟠龍桌堵 (台南市崇福宮)/ 謝宗榮攝
[4] 彩繪龍鳳桌堵 (彰化市南瑤宮)/ 謝宗榮攝

圖解台灣民俗工藝

祭祀紙錢工藝

壽金

　　壽金上面印有福祿壽（財子壽）三仙的圖案，尺寸有大箔、小箔或大花、小花壽金之分。大者為六乘四寸，金箔一寸五見方；小者五乘三點五寸，金箔一寸四見方。[37]民間祭拜時常用者是大花壽金，用於祭祀各類神明。中部地區也有分「足千壽金」和「足百壽金」，足千壽金敬獻神明，足百壽金則用於清明祭祖、嫁娶時獻給祖先的金紙。

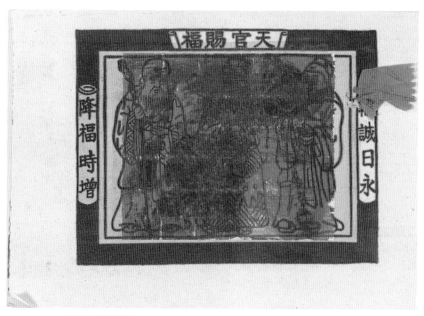

壽金 / 謝宗榮攝

37——徐福全，《臺灣民間祭祀禮儀》，頁29。新竹：臺灣省
　　立新竹社會教育館印行，1995年。

大箔壽金

大箔壽金又稱財子壽金，北部通稱大箔壽金，或寫成大百壽金，南部則也稱太極金。上面印有三尊財子壽神像，金箔上方寫著「祈求平安」四個字。有九寸、尺一、尺二規格（南部稱二刈、三刈、四刈），金箔分為四寸、七寸見方。[38] 這是敬奉較高神祇常用的金紙，表示其票面面額比較大，常與天金（天公金）一起搭配敬奉玉皇上帝或三界公。也有敬奉一般神明（如王爺、媽祖等）時，大箔壽金與其他的金紙，如壽金（南部又稱大花壽金）、刈金、福金（又稱土地公金）一起搭配，合稱四色金；若四色金再加上天金，則稱五色金。

大箔壽金 / 謝宗榮攝

解連經

又稱改連真經、改年經、本命錢、補運錢、續命錢。尺寸約為四點五乘三點五寸，印有黃底紅字的改運經文及陰陽本命錢，即「本命通寶」的古代錢幣。而改連真經則書「此改連真經，能改往年月日，受人咒罵及消災改禍為福，此真經。」凡運途不順者，可與男女替身合用，用於祭祀城隍爺、大眾爺、諸府王爺，且於祈求補運、祭改（祭解）等所用。

解連金與陰陽本命錢 / 謝宗榮攝

..

38——徐福全，《臺灣民間祭祀禮儀》，頁28。

紙摺蓮花

在民間信仰習俗上，摺紙蓮花有分兩類，一般送給神明的蓮花為「壽生錢」，紙上印刷著「福祿延壽」的字樣，另一類化給往生亡者的蓮花，稱為「往生錢」，普遍為黃色正方形紙，上面中央以圓圈形狀環繞印有紅字的往生神咒，四周再寫上「極樂世界」四個字，亦即希望所敬獻的對象（亡靈），可能是祖先靈、牲畜靈等將來可往生西方極樂世界。一般多折成元寶狀，象徵帶來財富，或是折成蓮花座狀，亦即希望亡靈可以效法佛菩薩修習心性像一朵朵清淨的蓮花般，出污泥而不染。也有以各色彩紙印刷的，稱為「九品蓮花」，往生錢原本屬於佛教界的經咒，但因佛教的宣教影響下，一般也用於道教喪事、清明祭祖、超薦法會、佛教超薦法會的祭拜，民間信仰也多佛道混合使用。

[1] 往生紙錢 / 李秀娥攝
[2] 紙摺往生蓮花 / 李秀娥攝
[3] 紙摺彩色往生蓮花 / 李秀娥攝
[4] 紙摺壽生蓮花 / 謝宗榮攝

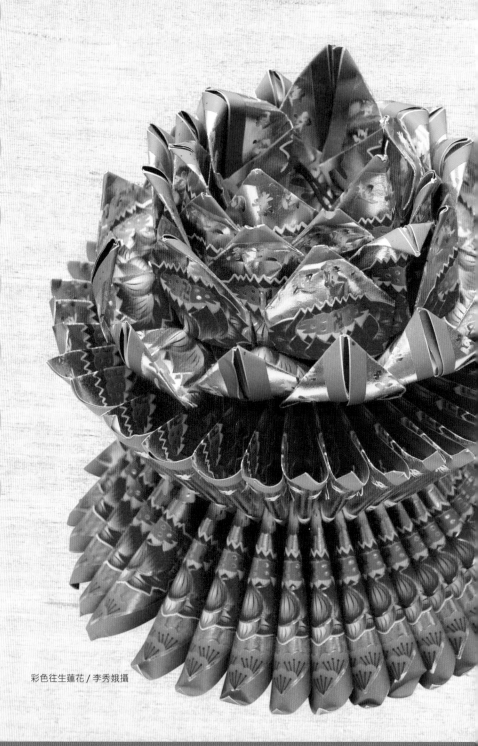

摺紙蓮花工藝大觀

彩色往生蓮花／李秀娥攝

在台灣民間信仰習俗中，因受到佛教流傳的影響，而多以「往生錢」或「壽生錢」兩類，以手工摺疊成一朵蓮花形狀的金紙，或是金元寶形狀的金紙。往生錢是為超度亡靈的，故常敬獻給新亡的祖先，做為「腳尾錢」，或是給已故的祖先靈、或在中元普度法會時、建醮普度時、盂蘭盆會時，化給招請而來的孤魂滯魄（好兄弟）。「壽生錢」則是敬獻給神明，用以祈求消災解厄、賜予福壽綿長的。若用這類可通往極樂世界的往生神咒之「往生錢」，或敬獻神明可消災延壽的「壽生錢」等，將其摺成蓮花狀（分無座蓮花、有座蓮花）者，其實這也是受到佛教的深刻影響，以蓮花象徵期望每個修行人或各類往生的亡靈，皆能效法佛菩薩精進修行的精神，去除貪嗔癡三毒的習氣，讓內心能夠清淨無染，仿如出污泥而不染的蓮花般聖潔高雅。

跟著大師 Step by Step

摺紙蓮花準備的材料如下：一朵往生蓮花，〈往生咒〉紙張 56 張。蓮花花瓣共 20 張，蓮花底座共 36 張。二條橡皮圈，一條紅棉線。

往生咒紙錢／李秀娥攝

01 先選 20 張往生咒紙錢，準備摺蓮花花瓣。

03 再摺四角

四角內摺／李秀娥攝

兩長邊再內摺／李秀娥攝

02 每一單張先對摺，兩長邊再分別對摺。

04 兩長邊再對摺，即成一個蓮花花瓣。

單張蓮花花瓣／李秀娥攝

05 分別摺20個蓮花花瓣，4個成一組，分成5組。

09 每一單張皆對摺，共摺36張。

06 每3個蓮花花瓣摺縫開口向外摺，並依序重疊。另一個蓮花花瓣，摺縫開口向內摺，重疊在3個花瓣之下。依此工法完成5組重疊而成的花瓣組合。

10 每18張再分別對摺一下，綁起來比較不會跑。

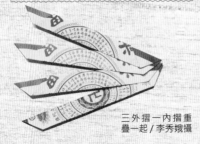

三外摺一內摺重疊一起／李秀娥攝

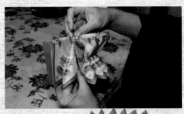

蓮花座綁橡皮圈和紅線／李秀娥攝

11 再將已經對摺好的36張往生紙用橡皮圈在中央綁起來，將適量長度的紅棉線綁住蓮花座，並預留長度好綁蓮花花朵。

07 並以橡皮圈將5組重疊的花瓣組合並排，在中央綁牢。

12 開始依序一上一下地翻摺蓮花底座的紙張，往內圈自然夾住，依序即可完成蓮花底座，外圍千萬不可翻摺捏平。

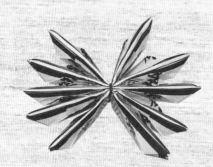

綁成四張重疊的五束蓮花花瓣／李秀娥攝

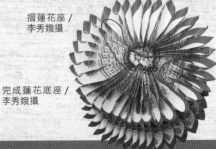

摺蓮花座／李秀娥攝

完成蓮花底座／李秀娥攝

08 接著進行蓮花底座的部分，選用36張〈往生咒〉紙錢。

13 再將尚未翻摺花瓣的蓮花花朵與蓮花底座以紅棉線上下相接綁起來。

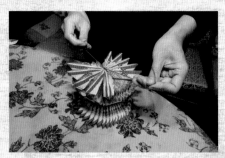

綁上蓮花花朵與蓮花座 / 李秀娥攝

14 開始翻摺蓮花花瓣，先由裡層採1、3、5、7、9間隔翻摺最裡層（第一層）花瓣。

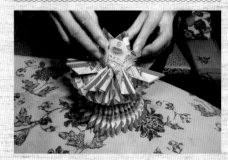

翻摺蓮花花瓣 / 李秀娥攝

15 採2、4、6、8、10翻摺第二層花瓣。依此類推，完成共三層的蓮花花瓣。

16 最外層的第四層花瓣，則只微掀一小角即可，一一翻摺，即完成一朵往生蓮花上半部花朵的部分。

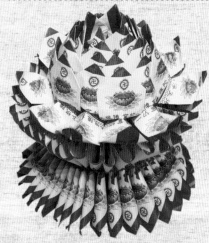

完成摺紙往生蓮花 / 謝宗榮攝

17 並將連結蓮花底座的紅棉線在最上面打個結，即完成可懸掛式的一朵往生蓮花了。

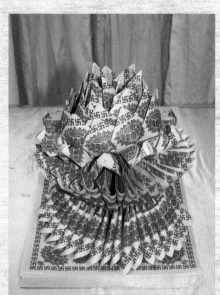

往生蓮花 / 謝宗榮攝

民宅辟邪工藝

風獅爺

　　風獅爺為民宅屋頂和村落常設的辟邪物,主要見於金門與澎湖、台南地區,金門的風獅爺在形象及設置地點方面,與台澎地區所見者有顯著的差異。金門風獅爺的形象通常做以後腿直立的獅子模樣,也稱為石獅爺,是屬於一種村落風獅爺,在設置地點上則幾乎等於常見的石敢當,但它的作用主要是鎮風壓煞,是金門地區重要的民俗特色。台澎地區的風獅爺主要做為屋頂辟邪物,又稱為瓦將軍,其外型通常做騎獅挽弓射箭姿勢的武將裝扮,安置於屋脊之上以做為鎮風制煞用,其材質則以陶燒為主,高約一尺,模樣帶有樸拙的民間藝術趣味。風獅爺的人物形象可能的身分有:蚩尤、黃飛虎、趙公明、申公豹等人,別名也有瓦將軍、鐵甲將軍等,但不管祂的身分為何,風獅爺應是民間傳說中武功神力高強的武將人物,因此被民間習慣安置於屋頂以發揮鎮煞驅邪的辟邪功能,也豐富了民宅屋頂的形象趣味。

磚燒屋頂風獅爺 (彰化縣秀水鄉)/ 謝宗榮攝

木雕天官賜福八卦牌 (耕研居宗教民俗研究室藏)/ 謝宗榮攝

1	2	3

[1] 木雕八卦牌 (台南安平)/ 謝宗榮攝
[2] 木雕八掛牌加硃筆、符水罐、鎮宅平安符 (鹿港瑤林街)/ 謝宗榮攝
[3] 凸鏡八卦牌加黑令旗 (右)、天地掃 (左)、硃筆吊掛犁頭鉎、七星劍 (鹿港瑤林街)/ 謝宗榮攝

八卦牌

　　民間運用最廣的辟邪物，俗信可以化解陽宅因不良風水所帶來的沖煞，多見於民宅門楣上。八卦是傳統漢文化中主要的文化符號，源自傳統漢民族對宇宙的基本認知，乃由太極生兩儀、四象、八卦，是漢人文化中普遍的認知。八卦為《易經》的基礎，根據《周易》記載，八卦為伏羲氏所創，是漢民族最早的宇宙符號之一，演化至今則成為傳統道教與民間信仰公認為有力量的符號。八卦的符號由陰陽兩爻三個一組交互排列組成，以八個卦象各代表自然界的八種物質：乾 / 天、兌 / 澤、離 / 火、震 / 雷、巽 / 風、坎 / 水、艮 / 山、坤 / 地，與陰陽太極圖結合成為太極八卦，成為宇宙至高力量的來源。八卦有先天八卦與後天八卦之分，前者即伏羲八卦，後者為文王八卦。差別則在八個卦的排列次序不同，先天八卦為乾、坤卦上下相對，而後天八卦則為離、坎卦上下相對，辟邪八卦牌多採先天八卦。台灣民間相信八卦牌具有強大的辟邪能力，民宅若發生路沖、柱沖、宅沖等風水沖犯的禁忌，通常都可以安八卦牌來緩衝或化解，甚至若對家掛起虎牌企圖嫁禍時，亦可安八卦牌來加以化解。安奉八卦牌時，要先將八卦牌加以開光，擇一個和主人八字無沖犯的吉日，在住宅設香案陳列三牲、水果、燭、金紙等供品，呼請八卦祖師等神降臨，然後懸掛固定，之後在每月初一、十五拜門口時以香祭拜。

劍獅獸牌

　　劍獅牌又稱為劍獅獸牌，為獸牌中的一種，是民間常見的民宅辟邪物之一。其功能根據清代午榮《繪圖魯班經》記載，主要為屋宅面對對屋之屋脊時，在窗戶上方上釘掛劍獅牌以辟除煞氣；近代則多見懸掛於大門門楣之上，釘掛的時機也延伸為屋宅面對對屋大門、屋角和面對大樹、柱子等宅沖和柱沖，不再限於面對屋脊的沖煞時使用。傳統的劍獅牌式樣在《繪圖魯班經》中有詳細的記載，其型制為上闊下窄的木牌，其尺寸為上闊八寸按八卦，下六寸四分按六十四卦，高一尺二寸按十二時，兩邊合廿四節氣；而台灣民間常見的劍獅獸牌，其型制多與《繪圖魯班經》所載者有異，常作圓形、八邊形或不規則形，有時更做成半立體造形。在劍獅牌的製作手法方面，傳統的彩繪形式已較為罕見，代之而起的多以木雕彩繪為之，間或可見以陶瓷或金屬鑄造方式製作者。在劍獅牌的造形上，民間又習慣將獸牌上之獅頭做成啣咬七星劍形式，稱之為「獅子啣劍牌」；或在獅頭之上方或額頭處加上八卦而成為「八卦劍獅牌」，以增強其辟邪之力量；或是又在獅頭的八卦兩邊再加上一對蝙蝠，成為「雙蝠八卦劍獅牌」，期望在辟邪之後增加福氣之祈求。

八邊形木雕凸鏡八卦劍獅牌 (耕研居宗教民俗研究室藏)/ 謝宗榮攝

木雕彩繪劍獅牌 (耕研居宗教民俗研究室藏)/ 謝宗榮攝

左圖 | 附加日月、南北斗符號的劍獅牌 (台南安平)/ 謝宗榮攝
右圖 | 台南安平海山館門楣上附加前肢的泥塑劍獅 / 謝宗榮攝

山海鎮

山海鎮也是台灣常見的門楣辟邪物之一，通常在方形、圓形的木板上或鏡面上畫山、海圖案，並在兩側寫上「我家如山海、他作我無方（妨）」，依《繪圖魯班經》中所載，凡門前有巷道、門、路、橋樑、山峰、土堆、鎗柱、船埠、豆蓬柱等項，皆可通用。山海鎮做為辟邪物主要是藉助山、海的力量，來鎮制門前不宜的風水所造成的沖煞，也有特別在山海鎮上又書繪太極八卦、日月、七星、神明符令等符號，也是民間希望加強辟邪力量的心理表現。

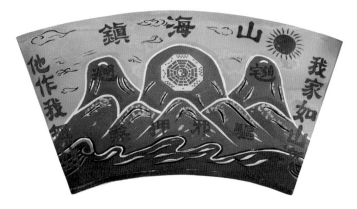

上圖｜彩繪山海鎮（耕研居民俗宗教研究室藏）／李秀娥攝
下圖｜附加凸鏡八卦的山海鎮／謝宗榮攝

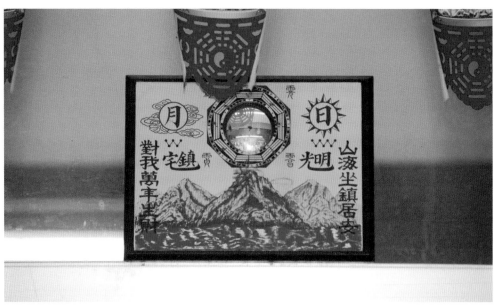

照牆

　　照牆又稱為照壁，在中國北方稱
為影壁，其功能類似於屏風，主要的
目的即是在抵擋風水的沖煞，以及避
免外人直接窺見廳堂內部。劍獅照牆
是正面裝飾有劍獅圖案的照牆，多用
紅磚與灰泥築成牆體之後，再用泥
塑、彩繪方式塑繪出劍獅圖案，常見
於台南安平一帶民宅，是安平地區十
分具有特色的辟邪物。台南安平民宅

設置劍獅照牆的方式，通常是在院子前方與正廳同
一軸線的牆頭上，加築一道圓形或方形的短牆，然
後在正面裝飾劍獅圖案，希望藉由獅子啣劍的力量
來達到辟邪的功能；背面則裝飾有蝙蝠、葫蘆之類的
圖案，也可同時祈求吉祥。此外，台南安平的劍獅
照牆裝飾，除了類似門楣劍獅牌作獅頭啣劍的形式
之外，多在獅頭兩側加上一對前肢獸腳，使劍獅呈
現一種欲向前撲的態勢，以增加其辟邪之威力。

　　麒麟照牆又稱為麒麟照壁，為民宅院落辟邪設
施，通常設置於民宅廳堂正前方，常見於台南安平
一帶。麒麟為古代傳說中的神獸，具有龍頭、馬
身，全身和龍一樣具有鱗片，被視為吉祥獸、仁
獸，民間又有麒麟送子之習俗信仰，因此廣受歡迎
而成為常見的裝飾圖樣。麒麟照牆通常在面對正廳
的一面，以彩繪或裝飾麒麟圖案，有時又加上日、
月、葫蘆、南北斗圖形，或是在麒麟腳下加上葫
蘆、犀角等寶物，以增加福氣；照牆背面的圖案則較
為簡單，多為吉星高照之類的文字。因此麒麟照牆
與劍獅照牆相較而言，比較注重祈福之功能，可以
避免因劍獅之凶悍傷及對面屋宅的情形，因此也成
為普受歡迎的辟邪設施。

照屏

　　大型屏風又稱為照屏，一般多置於大廳入口前方或是庭院中央，一方面可以抵擋前方可能的風水沖煞，另一方面也可以避免外人直接看到廳內之情景。刀劍屏為大型屏風的一種，是屋宅廳堂辟邪物，常見於台南安平一帶，也是眾多辟邪物中相當具有藝術價值的一種。刀劍屏的造形是在屏風上端裝置木雕的劍、戟、刀、斧等武器，民間希望藉由這些武器的力量，來抵擋外來的邪祟。較為考究的刀劍屏並在屏風面加上彩繪或木雕裝飾，面對外面的一面常見劍獅、八卦圖案，以增強其辟邪之力量；面對屋宅的一面則多作麒麟之類的圖案，除了辟邪之外也可以祈求吉祥。

　　照屏中的刀劍屏在台南安平地區較為常見，其型制一般為木質屏風，向外的一面繪以劍獅圖案，屏風上頭則裝上數枝木製刀劍一類的武器以及葫蘆。鎗籬在《繪圖魯班經》中載有圖形，但在台灣似乎十分罕見。至於牆頭照牆，則常作突出於牆上之形式，是照牆型式所衍生出的一種屋埕辟邪物，可能因為傳統街鎮聚落一般空地有限，而將照牆作位置上的變通設置。另外，在本省常可見到一些民宅在院牆轉角柱上，或院門屋頂之上，作有如屋頂辟邪物（如葫蘆）一類的裝置，也具有廟埕辟邪物的功能。

上圖｜台南安平海山館劍獅照屏／謝宗榮攝
下圖｜台南安平民宅山海鎮照屏／謝宗榮攝

護身辟邪工藝

平安符

　　平安符為道教和民間信仰常用的符令或靈符之一，不分男女老少，常為隨身保佑平安之用，而有「護身平安符」之稱；若用為鎮宅之平安符，則稱「鎮宅平安符」。符令是一種具有驅邪除祟功能的宗教性圖文，在儀式中通常與咒語同時使用，並稱為符咒，用來作為溝通神鬼的重要媒介。傳統上符令多由法師親手繪製，但台灣寺廟為了因應眾多民眾的需求，多以版印方式印製符令，然後再蓋上鐫刻神祇名諱或宮廟名稱的朱印，而許多早期的木雕符令印版也成為精緻的民俗工藝。

　　而平安符的符令結構可分為三部分：符頭、符身（符膽）、符腳。符頭書寫三個「✓」，代表道教最高神三清道祖。符身多為奉某某宮廟神祇之號令，而有「勅令」之字樣，並書明此道符令之功能如驅邪、護身、鎮宅等，而有隨身平安、安鎮陰陽、保佑民安、鎮宅平安、鎮宅光明、合家平安、合境平安，以及「掃去千災解厄難、招來百福

宮廟印製的平安符令（台北保安宮）／謝宗榮攝

集禎祥」、元亨利貞等字樣，以及有的會加繪太極八卦、河圖洛書等圖樣，加強平安符的靈力。符腳的形式類似畫押，代表道士、法師受籙而能使用符令的印證，如書寫「罡印」的道教複合字。最後在平安符令上還要加蓋一紅色的神明法印，以示經過神力的確認。護身用的平安符尺寸較小，多為紙質，常被折成六邊形放入香火袋內，隨身攜帶，或掛在車上，來保護人身（車）的平安而不被邪靈侵擾。鎮宅用的平安符尺寸一般較大，有紙質和布質兩種，張貼在大門門楣上，或是放在神桌上，用以保護家宅平安。除此之外，也有寺廟在平安符上印製神像而類似神禡的形式，別稱為大符，如寺廟在建醮、禮斗時所印製的「天師鎮宅符」。

左圖｜布質版印天師鎮宅符（高雄彌陀靜乙壇）／謝宗榮攝
右圖｜宮廟建醮印製的天師鎮宅符（台南善化牛庄元興堂）／謝宗榮攝

聚落辟邪工藝

石敢當

　　民間常見的制沖型辟邪物，常見於聚落之橋頭、岔路口、巷底等，是傳統漢人社會中歷史最悠久的聚落辟邪物之一。石敢當的歷史可追溯至唐代，本為家戶設於門前做為辟邪招福用，宋代王象之《輿地紀勝》中曾提及唐大曆五年（770）在莆田縣發現的石碑有「石敢當，鎮百鬼，壓災殃」等文字，並認為此即宋代時以石敢當鎮門習俗之源。隨後石敢當逐漸與聚落中的交通要衝位置結合，成為化解道路沖煞的辟邪物，也演變出更豐富的形式與特色。石敢當最簡單的形式，即在大石或石碑朝外之面鐫刻「石敢當」三字，直接豎立於地面上或鑲嵌牆面上。較為講究的石敢當，則作獨立石碑固定豎立，整體由碑體、碑文與碑座三個部分組成，並在石敢當原型上分別加上各式文字圖案，成為複合式樣的石敢當，依其附加圖文可區分為六個類型，分別為：冠「泰山」二字的石敢當，強調止煞功能的石敢當，刻有太極八卦的石敢當、刻劍獅或獸頭的石敢當，兼具納福功能的石敢當以及

左圖｜石雕劍獅泰山石敢當（南投市包尾庄）／謝宗榮攝

右圖｜石刻劍獅泰山石敢當（南投縣中寮鄉爽文村）／謝宗榮攝

與符結合的石敢當等。除碑面圖文雕刻外，傳統石敢當碑體使用的石材相當講究，常見花岡岩（俗稱隴石）、青斗石、觀音山石等，近代也有使用大理石者。石敢當的尺寸必須符合文工尺上的吉利數字，常見的碑體高度有二尺二、三尺半、五尺等。聚落中所立的石敢當通常依習俗加以祭祀，多於陰曆每月初一、十五兩日，以鮮花、素果、餅乾等祭拜。

豎符

除了石敢當之外，最常見的制沖型聚落辟邪物為石雕豎符。石雕豎符為永久性的設置，有異於以竹片為材質而需每年更換的五營豎符，這類石雕豎符在機能上與石敢當完全相同，安放位置也非常相像。在台灣常見的有五雷符、姜太公符、阿彌陀佛碑、唵嘛呢叭彌吽碑，以及張天師、觀音佛祖、中壇元帥、天上聖母等各種神明押煞符。而在各種豎符中也出現與太極八卦圖合用的圖文組合辟邪符號，除了加強豎符本身的辟邪力量之外，也形成豐富的符號圖像。

石雕佛號碑（彰化縣溪州鄉）／謝宗榮攝　　　　　石雕豎符（彰化縣福興鄉）／謝宗榮攝

參考文獻

一、專書

王秀雄

1998《觀賞、認知、解釋與評價—美術鑑賞教育的學理與實務》；台北：國立歷史博物館。

王棉

2012《春仔花手作書》：珍貴的民間纏絲技藝；台北：王棉幸福刺繡。

王嵩山

1999《集體知識、信仰與工藝》；台北：稻鄉出版社。

王毓榮

1988《荊楚歲時記校注》；台北：文津出版社。

王瀞苡

2000《神靈活現驚豔八仙彩》；台北：博揚文化公司。

午榮（清）

1976《繪圖魯班經》；新竹：竹林書局。

內政部編

1996《民俗及有關文物保存維護論述專輯》；台北：內政部。

片岡巖原著、陳金田譯

1994[1921]《臺灣風俗誌》；台北：眾文圖書公司。

江韶瑩、李秀娥、謝宗榮等撰稿

2009《臺灣民俗文物辭彙類編》；南投市：國史館臺灣文獻館。

宋龍飛

1982《民俗藝術探源（上、下）》；台北：藝術家出版社。

阮昌銳

1985《民俗與民藝》；臺北：臺灣省立博物館。

1987《傳薪集》；臺北：臺灣省立博物館。

1989《中國婚姻習俗之研究》；臺北：臺灣省立博物館。

1990《中國民間宗教之研究》；臺北：臺灣省立博物館。

1991《歲時與神誕》；臺北：臺灣省立博物館。

1994《臺北市傳統禮儀・生命禮俗篇》；臺北：台北市文獻委員會。

1995《臺北市傳統禮儀・歲時節慶篇》；臺北：台北市文獻委員會。

1999《動植物與民俗》；臺北：國立臺灣博物館。

李誡（宋）

1103《營造法式》。

李亦園

1992《文化圖像（上、下）》；台北：允晨文化公司。

李秀娥

1999《祀天祭地─現代祭拜禮俗》；台北：博揚文化公司。

2003《台灣傳統生命禮儀》；台中：晨星出版公司。

2004《台灣民俗節慶》；台中：晨星出版公司。

2006《台灣的生命禮俗─漢人篇》；台北：遠足文化公司。

2015《圖解台灣傳統生命禮儀》；台中：晨星出版公司。

2015《圖解台灣民俗節慶》；台中：晨星出版公司。

李奕興

1995《臺灣傳統彩繪》；台北：藝術家出版社。

李莒彥

1988《中國吉祥圖案》；台北：南天書局。

李建民

1993《中國古代游藝史─樂舞百戲與社會生活之研究》；台北：東大圖書公司。

李乾朗

1979《臺灣建築史》；臺北：雄獅圖書公司。

1884《傳統建築入門》；臺北：行政院文化建設委員會。

1986《臺灣的寺廟》；臺中：臺灣省政府新聞處。

2003《臺灣古建築圖解事典》；臺北：遠流出版公司。

李乾朗、俞怡萍

1999《古蹟入門》；臺北：遠流出版公司。

李豐楙

2004《臺灣節慶之美》；臺北：行政院文建會。

杜而未

1996[1966]《鳳麟龜麟考釋》；臺北：臺灣商務印書館。

呂理政

1992《傳統信仰與現代社會》；台北：稻鄉出版社。

何新

1987《諸神的起源─中國遠古神話與歷史》；台北：木鐸出版社。

何培夫

1990《臺南市民俗辟邪物圖集》；台南：台南市政府。

2002《臺灣的民俗辟邪物》；台南：台南市政府。

吳山主編

1991《中國工藝美術辭典》；台北：雄獅圖書公司。

吳振聲

1979《中國建築裝飾藝術》；台北：文史哲出版社。

吳騰達

1984《臺灣民間舞獅之研究》；台北：大立出版社。

1998《臺灣民間雜技》；台北：漢光文化公司。

吳瀛濤

1994[1970]《臺灣民俗》；台北：眾文圖書公司。

林河

1994《儺史—中國儺文化概論》；台北：東大圖書公司。

林川夫（編）

1995《民俗臺灣（一至七輯）》；台北：武陵出版社。

林惠祥

1975[1968]《民俗學》；台北：臺灣商務印書館。

林衡道

1980《中國的臺灣》；台北：中央文物供應社。

1987《臺灣史蹟源流》；台北：青年日報社。

林會承

1990《臺灣傳統建築手冊—形式與作法篇》；臺北：藝術家出版社。

芮逸夫

1989《雲五社會科學大辭典—第十冊人類學》；臺北：臺灣商務印書館。

周進編譯

1989《吉祥圖案題解》；台北：臺灣中華書局。

金澤

1994《禁忌探密》；台北：珠海出版公司。

施翠峰

1977《臺灣民間藝術》；臺中：臺灣省政府新聞處。

施翠峰、施慧美

2007《臺灣民間藝術》；臺北：五南圖書出版公司。

洪進鋒

1990《臺灣民俗之旅》；臺北：武陵出版社。

柳宗悅著、徐藝乙譯

1993《工藝美學》，台北：地景企業公司。

席德進

1974《臺灣民間藝術》；臺北：雄獅圖書公司。

烏丙安

1999《中國民俗學》；遼寧大學出版社。

馬書田

1993《華夏諸神俗神卷》。台北：雲龍出版社。

1993《華夏諸神道教卷》。台北：雲龍出版社。

2001《中國民間諸神》；台北：國家出版社。

袁珂

1987《中國神話傳說辭典》；台北：華世出版社。

殷登國

1984《歲時佳節記趣》；台北：世界文物出版社。

康鍩錫

2004《臺灣廟宇圖鑑》；臺北：貓頭鷹出版社。

2007《臺灣古建築裝飾圖鑑》；臺北：貓頭鷹出版社。

唐家路、潘魯生

2000《中國民間美術學導論》，頁 134。黑龍江美術出版社年。

郭淨

1993《儺：驅鬼、逐疫、酬神》；台北：珠海出版公司。

郭繼生編

1982《中國文化新論藝術篇—美感與造形》；台北：聯經出版公司。

教育部編

1984《中國民間傳統技藝論文集》；台北：教育部。

教育部社會司、台大人類學系

1980-1987《中國民間傳統技藝與藝能調查研究計畫各期報告書》；台北：台大人
 類學系。

陳元靚

著年不詳《歲時廣記》。

陳正之

1996《手底乾坤—臺灣的傳統民間工藝》；臺中：臺灣省新聞處。

陳瑞隆

1997《台灣喪葬禮俗源由》；台南：世峰出版社。

1998a《台灣嫁娶禮俗》；台南：世峰出版社。

1998b《台灣生育冠禮壽慶禮俗》；台南：世峰出版社。

陶思炎

1993《祈禳：求福・除殃》；台北：珠海出版公司。

1996《中國紙馬》；台北：東大圖書公司。

1998《中國鎮物》；台北：東大圖書公司。

2003《中國鎮物》；台北：東大圖書公司。

張光直

1983《中國青銅時代》；台北：聯經出版公司。

1993《美術、神話與祭祀》；台北：稻香出版社。

張道一主編

2001《中國民間美術辭典》；江蘇：江蘇美術出版社。

張紫晨

1995《中國民俗與民俗學》；台北：南天書局。

莊伯和

1980《民間美術巡禮》；台北：藝術家出版社。

1994《臺灣民藝造形》；台北：藝術家出版社。

1995《民俗藝術探訪錄》；台北：藝術家出版社。

1998《臺灣傳統工藝》；台北：漢光文化公司。

莊伯和、徐韶仁

2002《台灣傳統工藝之美》；台中：晨星出版公司。

曹振峰

1998《虎文化論述篇》；漢聲雜誌 110。

國分直一著、邱夢蕾譯

1998《臺灣的歷史與民俗》；台北：武陵出版社。

曾永義等

1988《鄉土的民族藝術》；台北：行政院文建會。

曾勤良

1985《臺灣民間信仰與封神演義之比較研究》；台北：華正書局。

1996《三峽祖師廟雕繪故事探源》；台北：文津出版社。

曾慶國
1997《舞獅技藝》；台北：書泉出版社。

黃文博
1997《臺灣民間信仰與儀式》；台北：常民文化公司。

傅騰龍、傅起鳳
1989《中國雜技史》；上海：人民出版社。

喬繼堂
1993《吉祥物在中國》；台北：百觀出版社。

鈴木清一郎原著、高賢治.馮作民編譯
1984[1934]《臺灣舊慣習俗信仰》；台北：眾文圖書公司。

楊永智
2004《版畫臺灣》；臺中：晨星出版公司。

楊學芹、安琪
1994《民間美術概論》。北京工藝美術出版社。

董芳苑
1988《臺灣民宅門楣八卦守護功能的研究》；台北：稻鄉出版社。
1996《探討臺灣民間信仰》；台北：常民文化公司。

葉劉天增
1997《中國紋飾研究》；台北：南天書局公司。
2002《中國裝飾藝術史》；台北：南天書局公司。

劉文三
1976《臺灣宗教藝術》；台北：雄獅圖書公司。
1980《臺灣神像藝術》；台北：藝術家出版社。

劉致平
1984《中國建築類型及結構》；台北：尚林出版社。

劉敦愿
1994《美術考古與古代文明》；台北：允晨文化公司。

劉敦楨
1983《中國古代建築史》；台北：明文書局。

劉枝萬
1983《臺灣民間信仰論集》；台北：聯經出版公司。

劉還月

1994《臺灣民間信仰小百科》；台北：臺原出版社。

韓秉方

1997《道教與民俗》；台北：文津出版社。

應劭（漢）

1981《風俗通義》；台北：中華書局。

謝世維編

1998《宗教與藝術的對話》；台北：謝瑞智發行。

謝宗榮

2000《臺灣辟邪劍獅研究》；臺北：國立台北藝術大學傳統藝術研究所碩士論文。

2003《台灣傳統宗教文化》；台中：晨星出版公司。

2003《台灣傳統宗教藝術》；台中：晨星出版公司。

2003《臺灣的信仰文化與裝飾藝術》；臺北：博揚文化公司。

謝宗榮主編

2004《驅邪納福—辟邪文物與文化圖像》；宜蘭：國立傳統藝術中心。

龐燼

1990《龍的習俗》；台北：文津出版社。

羅哲文主編

1994《中國古代建築》；台北：南天書局。

關華山

1992《民居與社會、文化》；台北：明文書局。

簡榮聰

1987《臺灣銀器藝術 (上冊)》；臺中：臺灣省文獻委員會。

1988《臺灣銀器藝術 (下冊)》；臺中：臺灣省文獻委員會。

1994[1992]《臺灣童帽藝術：從臺灣童帽探賞禮俗藝術》；南投：臺灣省文獻委員會。

1999a《中國虎文化》；台北：財團法人大路交通基金會。

Arnold Hauser 原著、居延安編譯

1988《藝術社會學》；台北：雅典出版社。

Ernst Cassirer 原著、甘陽譯

1990《人論—人類文化哲學索引 (An Essay On Man—An Introduction to A Philosophy of Human Culture)》；台北：桂冠圖書公司。

Erwin Panofsky 原著、李元春譯

1997《造形藝術的意義（Meaning In The Visual Arts）》；台北：遠流出版公司。

Roger M. Keesing 原著，于嘉雲、張恭啟合譯

1981《當代文化人類學》；台北：巨流圖書公司。

二、論文

江韶瑩

1992〈臺灣工藝的發展與變遷（上、中、下）〉，《臺灣美術》14.15.16（手底乾坤話工藝—總論），臺中：臺灣省立美術館。

1999〈部落工藝美學的過渡—臺灣原住民工藝的傳統與再生〉，「原住民的工藝世界研討會」；台北：行政院原住民委員會。

2011〈臺灣工藝的傳統與美學〉，收錄於林秀娟主編《工藝印記：臺灣百年工藝特展》：8-21；南投：國立臺灣工藝研究發展中心。

呂理政

1990〈聚落、廟宇與民宅厭勝物〉；《臺灣風物》40(3)：81-112。

阮昌銳

1996〈概說民俗文物〉，《民俗及有關文物保存維護論述專輯》：31-45；台北：內政部。

李秀娥

2004〈辟邪神獸類型與意義〉，收錄於謝宗榮主編《驅邪納福：辟邪文物與文化圖像》：58-72；宜蘭：國立傳統藝術中心。

李乾朗

1992〈臺灣寺廟建築之剪黏與交趾陶的匠藝傳統〉；《民俗曲藝》80：53-76。

李豐楙

1990〈臺灣民間宗教—煞與出煞：一個宇宙秩序的破壞與重建〉，《民俗講座（十）》：257-336，台北：內政部。

李豐楙、謝宗榮

1999〈臺灣信仰習俗概說〉，《歷史文物》9(2)：24-32。北：國立歷史博物館。

林衡道

1980〈由民俗看臺灣與大陸的關係〉，《中國的臺灣》：243-306，台北：中央文物供應社。

周榮杰

1989〈臺灣民間信仰中的厭勝物〉；《高雄文獻》28/29：51-91。

徐七冠、徐明福

1996〈門神畫作〉；《徐明福編：丹青廟筆—府城傳統畫師潘麗水作品集》：49-

　　59，台南：台南市立文化中心。

高燦榮

1996〈屋頂避邪物的審美〉；《藝術家》248：366-369。

曹振峰

1989〈中國的虎文化〉；《漢聲雜誌》20：6-39。

張道一

1992〈中國民間美術概說〉；《漢聲》40：31-66。

堀込憲二（著）、郭中瑞（譯）

1996〈臺灣建築源流之探討〉；《台北文獻（直）》117：139-156。

楊仁江

1987〈石敢當初探—台南地區石敢當實例〉；《台南文化（新）》24：64-113，同
　　時收錄於《臺灣史研究暨史料發掘研討會論文集》。

劉道廣

1992〈民間美術的過去、現在、未來〉；《漢聲》40：71-76。

毅振（姜義鎮）

1988〈臺灣民間驅邪招福習俗〉；《臺灣博物》7(1)：47-51。

鍾義明

1992〈木竹籐—總論（上、下）〉；《臺灣美術》14.15（手底乾坤畫工藝—鑑賞）；
　　臺中：臺灣省立美術館。

盧明德

1981〈安平聚落所見獸牌及其造形之研究〉；《實踐學報》12：243-299。

謝宗榮

2000〈臺灣醮典紙糊藝術〉；《歷史月刊》149：19-27。

2000〈民間信仰與工藝美術〉；《臺灣工藝》5：80-90。

2001〈獸面辟邪傳統與劍獅辟邪信仰〉；《臺灣文獻》52(2)：29-83。

2002〈灰燼前的華麗—臺灣醮典糊紙工藝〉；《傳統藝術》24：15-17。

2003〈臺灣寺廟建築的構成〉；《臺灣工藝》16：56-71。

2004〈信仰習俗中的糊紙工藝〉；《傳統藝術》39：14-18。

2004〈辟邪信仰及其藝術〉，收錄於謝宗榮主編《驅邪納福：辟邪文物與文化圖像》：
　　74-88；宜蘭：國立傳統藝術中心。

2007〈敬神、慎終—臺灣的傳統紙紮工藝〉；《傳藝》72：48-52。

2009〈驅邪納福保吉祥—臺灣的辟邪物藝術〉，收錄於《傳統工藝與民俗的對話：
　　民藝物語》:38-45；宜蘭：國立臺灣傳統藝術總處籌備處。

2010〈島嶼的悲憫與狂野—臺灣中元信仰與普度習俗〉；《傳藝》89：98-103。

2011〈繽紛絢麗的臺灣糊紙工藝〉;《臺灣工藝》43:12-19。

2011〈臺灣的龍神信仰及其藝術〉;《傳藝》97:14-19。

簡榮聰

1990〈臺灣童帽之美—臺灣民俗文物研究探賞〉;《臺灣文獻》41(2):297-312。

1990〈臺灣民間「搶紮」淺探〉;《臺灣文獻》41(3/4):91-111。

1994〈臺灣傳統生育文化與信仰關係—《臺灣生育文化》續言〉;《臺灣文獻》
　　　45(1):35-40。

1995〈臺灣民間搶紮再探〉;《臺灣文獻》46(4):63-101。

1998〈臺灣與中國的虎文化—虎年談虎之一〉,《臺灣源流》9:96-113。

1998〈虎與工藝(上)—虎文化與衍生的工藝風物之美〉;《臺灣源流》10:92-
　　　101。

1998〈虎與工藝(下)—虎文化與衍生的工藝風物之美〉;《臺灣源流》11:62-
　　　86。

2000〈臺灣龍文化〉,載於翁徐得總編輯,《臺灣龍文物:龍翔千禧—臺灣民俗
　　　文物大展論文集》,頁16-26;台北:行政院文化建設委員會。

2001〈民間器物崇拜〉;《臺灣文獻》52(2):頁149-195。

2002〈臺灣傳統裝飾文化概述〉;《臺灣文獻》53(2):1-50。

2004〈守護兒童的民俗辟邪物〉收錄於謝宗榮主編《驅邪納福:辟邪文物與文化
　　　圖像》:28-41;宜蘭:國立傳統藝術中心。

2009〈臺灣財神信仰的多元化與藝術性〉;《文化資產保存學刊》:37-63。

2009〈臺灣虎圖形工藝的傳統與創新〉;《臺灣工藝》32:82-87。

三、新聞資訊

周美惠

1998/08/26　〈專訪邱坤良—尋求文化主體性〉,「風雲際會‧世紀之新」/ 系列;
　　　聯合報14版 / 文化。

黃微芬

2012/07/13　〈安平劍獅變風獅爺學者看不下去〉,台南,中華日報。

〈海山館:Q版劍獅就是飆創意〉,台南,中華日報。

四、網頁資訊

中國集幣在線網頁

2009.06.19〈"平安吉祥,圓圓滿滿"金銀仿古吉祥錢〉。泉友社區。
　　　www.jibi.net

國家圖書館出版品預行編目資料

圖解臺灣民俗工藝 / 謝宗榮, 李秀娥著.
-- 初版. -- 臺中市：晨星, 2016.02
　　面；　　公分. --（圖解臺灣；11）
　ISBN 978-986-443-102-1(平裝)

1.民間工藝 2.民俗文物 3.臺灣

969　　　　　　　　　　　　　　　104028118

圖解台灣　11
圖解台灣民俗工藝

作者	謝 宗 榮　•　李 秀 娥
攝影	謝 宗 榮　•　李 秀 娥　•　吳 碧 惠
	陳 進 成　•　黃 秀 蕙　•　黃 虎 旗
主編	徐 惠 雅
執行主編	胡 文 青
校對	謝 宗 榮　•　李 秀 娥　•　胡 文 青
美術設計	陳 正 桓
封面設計	陳 正 桓

創辦人	陳銘民
發行所	晨星出版有限公司
	台中市407工業區30路1號
	TEL：04-23595820　FAX：04-23550581
	E-mail：service@morningstar.com.tw
	http://www.morningstar.com.tw
	行政院新聞局局版台業字第2500號
法律顧問	陳思成律師
初版	西元2016年02月20日
郵政劃撥	22326758（晨星出版有限公司）
讀者服務專線	04-23595819#230

印刷	上好印刷股份有限公司

定價 480 元
ISBN 978-986-443-102-1
Published by Morning Star Publishing Inc.
Printed in Taiwan
版權所有，翻譯必究
（缺頁或破損的書，請寄回更換）

◆ 讀 者 回 函 卡 ◆

以下資料或許太過繁瑣，但卻是我們了解您的唯一途徑
誠摯期待能與您在下一本書中相逢，讓我們一起從閱讀中尋找樂趣吧！

姓名：＿＿＿＿＿＿＿＿＿　性別：□ 男　□ 女　生日：　／　／

教育程度：＿＿＿＿＿＿＿＿

職業：□ 學生　　　□ 教師　　　□ 內勤職員　□ 家庭主婦
　　　□ SOHO 族　□ 企業主管　□ 服務業　　□ 製造業
　　　□ 醫藥護理　□ 軍警　　　□ 資訊業　　□ 銷售業務
　　　□ 其他 ＿＿＿＿＿＿＿＿＿＿＿

E-mail：＿＿＿＿＿＿＿＿＿＿＿＿　聯絡電話：＿＿＿＿＿＿＿＿＿

聯絡地址：□□□ ＿＿＿＿＿＿＿＿＿＿＿＿＿＿＿＿＿＿＿＿＿

購買書名：圖解台灣民俗工藝＿＿＿＿＿＿＿＿＿＿＿＿＿＿＿

・本書中最吸引您的是哪一篇文章或哪一段話呢？＿＿＿＿＿＿＿＿＿＿＿

・誘使您購買此書的原因？

□ 於 ＿＿＿＿ 書店尋找新知時　□ 看 ＿＿＿＿ 報時瞄到　□ 受海報或文案吸引
□ 翻閱 ＿＿＿＿ 雜誌時　□ 親朋好友拍胸脯保證　□ ＿＿＿＿ 電台 DJ 熱情推薦
□ 其他編輯萬萬想不到的過程：＿＿＿＿＿＿＿＿＿＿＿＿＿＿＿
・對本書的評分？（請填代號：1. 很滿意 2. OK 啦！3. 尚可 4. 需改進）

封面設計 ＿＿＿＿　版面編排 ＿＿＿＿　內容 ＿＿＿＿　文／譯筆 ＿＿＿＿

・美好的事物、聲音或影像都很吸引人，但究竟是怎樣的書最能吸引您呢？

□ 價格殺紅眼的書　□ 內容符合需求　□ 贈品大碗又滿意　□ 我誓死效忠此作者
□ 晨星出版，必屬佳作！　□ 千里相逢，即是有緣　□ 其他原因，請務必告訴我們！

＿＿＿＿＿＿＿＿＿＿＿＿＿＿＿＿＿＿＿＿＿＿＿＿＿

・您與眾不同的閱讀品味，也請務必與我們分享：

□ 哲學　　　□ 心理學　□ 宗教　　　□ 自然生態　□ 流行趨勢　□ 醫療保健
□ 財經企管　□ 史地　　□ 傳記　　　□ 文學　　　□ 散文　　　□ 原住民
□ 小說　　　□ 親子叢書　□ 休閒旅遊　□ 其他 ＿＿＿＿＿＿＿＿＿
以上問題想必耗去您不少心力，為免這份心血白費

請務必將此回函郵寄回本社，或傳真至（04）2359-7123，感謝！
若行有餘力，也請不吝賜教，好讓我們可以出版更多更好的書！

・其他意見：

晨星出版有限公司 編輯群，感謝您！

請填妥後對折裝訂，直接投郵即可，免貼郵票。

407
台中市工業區 30 路 1 號

晨星出版有限公司

---- 請沿虛線摺下裝訂，謝謝！ ----

填問卷，送好禮：

凡填妥問卷後寄回，只要附上 70 元郵票（工本費），我們即贈送
好書禮：《版畫台灣》一書，限量送完為止。

 搜尋 / 晨星圖解台灣 🔍

以圖解的方式，輕鬆解說各種具有台灣元素的視覺主題，並涵蓋各時代風格，其中包含
建築、美術、日常用品、食品、平面設計、器物……以及民俗、歷史活動等物質與精神
的文化。趕快加入【晨星圖解台灣】FB 粉絲團，即可獲得最新圖解知識以及活動訊息。

晨星出版有限公司編輯群，感謝您！

贈書洽詢專線：04-23595820 #113

圖解台灣
TAIWAN

圖解台灣
TAIWAN